查理斯・亨利・卡芬談

查理斯・亨利・卡芬——著

孔寧——譯

看畫

從構圖形式到色彩氛圍，
藝術評論家論
如何欣賞世界名畫

A Child's
Guide to Pictures

「我希望本書能夠給你們帶來欣賞藝術作品的一些概念，
這將有助於你們從畫作、自然以及生活中找尋到更多的美感。

我所提到的是思想，而不是言語。

文字本身並不是最重要的，除非這些文字能夠將一種思想表達出來。」
——藝術評論家，查理斯・亨利・卡芬 (Charles Henry Caffin)

▌論幾何——「對比、重複與平衡——這些是作品中比較簡單的元素。」
▌談自然與藝術的關係——「藝術作品的一大特點，就是選擇與甄別。」
▌說威尼斯畫派——「當我們認真觀察這個人物的時候，
我們所意識到的並不是輪廓本身，而是人物的色彩與其他著色物體之間的關係。」

Charles Henry
Caffin

目錄

目錄

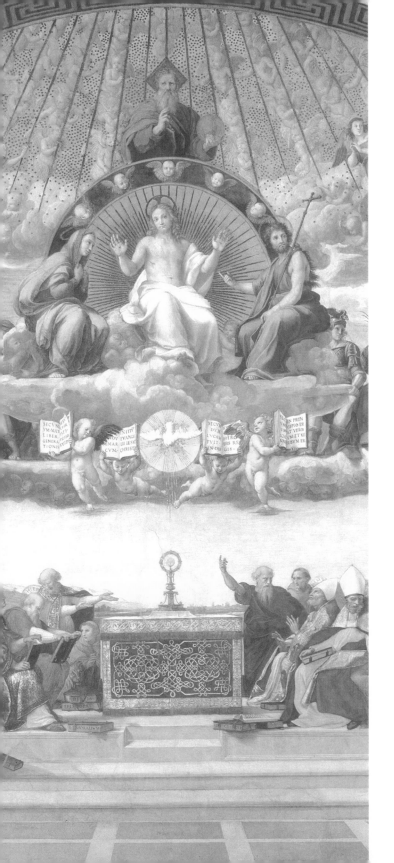

對美的感受

很多人都想要收藏一些與歷史研究相關的繪畫或圖片，這些描繪重要人物形象與特點的肖像畫或畫作，都記錄了一些重大的事件、地點、服裝以及那個歷史時期的生活方式。它們將過去那個時代的風貌生動地呈現在我們眼前。

不過，本書並不是要討論這些畫作本身描繪的畫面。我並不打算討論這些畫作的主題或是創作的意義──部分原因是，每個讀者都會主動去了解他們感興趣的畫作。更重要的是，因為一幅畫的主題本身與一幅藝術作品所具有的美感是沒什麼關係的。至於一幅賦有藝術氣息的畫作在內容方面的問題，我希望每一位讀者自己去感受。

我記得曾在一個女孩的房間牆壁上，看到了一幅畫作。我問她：「為什麼要在眾多畫作中選擇這幅畫作掛在牆壁上？」你們都知道，在我們幫助任何人之前，都必須嘗試去了解他們內心的想法，然後理解他們的想法。因為我的很多工作都是與成長中的孩子相關的，因此我想從他們的想法中，找到幫助他們的最佳方案。這樣說吧，這個女孩是一個充滿生命活力與樂趣的人，在河裡游泳就像魚那樣靈巧，在爬樹的時候就像松鼠那樣敏捷。不過，她也是位內心情感豐富的女孩。當她將收藏的一些照片或是畫作展放在地板上，她不是單純用眼睛去瀏覽這些畫作，而是對這些畫作進行一番認真的思考。我相信，她在選擇這幅畫作懸掛在牆壁時，肯定也經過了一番內心的思考，以便讓自己可以常常看到這幅畫作。

於是，我詢問她為什麼會選擇這幅畫作。她說：「因為我喜歡這幅畫作。」我問她為什麼喜歡這幅畫作。「哦，我也不知道為什麼喜歡這幅畫作。」她說。我創作這本書，就是給像這位女孩一樣的人們閱讀的。我認為，這位女孩喜歡這幅畫作，卻說不上自己喜歡這幅畫作的理由。你們可能會問：「你寫一本幫助她更好了解自己為什麼喜歡這幅畫作的書，這又有什麼用呢？」這是一針見血的提問。讓我試著回答這個問題。

當這位女孩說她不知道自己為什麼喜歡那幅畫作的時候，我認為她的

真實意思其實是，她不知道如何用語言去表達內心的真實想法。這種真實的想法就是這幅畫作帶給她的感受。我能夠理解她那句話的意思，因為我也有過類似的經歷。當我第一次欣賞拉斐爾① 創作的〈聖禮的辯論〉② 這幅懸掛在羅馬梵蒂岡某個畫室的畫作時，我拿出相關的欣賞手冊，想要認真研究拉斐爾創作的諸多畫作。

　　當我走進第一間畫廊的時候，我看了一遍牆壁，然後看到了另外三幅畫作。但是，給我留下最深刻印象的，還是拉斐爾那幅〈聖禮的辯論〉。我坐在這幅畫作面前，然後一直靜坐著。我不知道時間過了多久，但整個

拉斐爾

① 拉斐爾（Raphael, 1483-1520），義大利畫家、建築師。與李奧那多·達文西和米開朗基羅合稱「文藝復興藝術三傑」。拉斐爾所繪畫的畫以「秀美」著稱，畫作中的人物清秀，場景祥和。拉斐爾的古典西洋繪畫對後世畫家造成很大的影響。代表作〈雅典學院〉是裝飾在梵蒂岡教宗居室創作的大型壁畫。而他的建築風格也在此畫中得以表現，特別是室內優美裝飾，給予後世很大的影響。
② 〈聖禮的辯論〉（The Disputa）也可譯作聖禮之爭、教義之爭，是義大利文藝復興時期的畫家拉斐爾創作的一幅壁畫，拉斐爾於1509年至1510年間創作於梵蒂岡宗座宮殿的簽字大廳（現稱拉斐爾畫室）。〈聖禮的辯論〉的畫面主要分為兩個層次：天上和人間。在天上，上帝位於最頂端，兩側有諸天使。耶穌位於上帝下方，兩邊分別是聖母和施洗約翰，後面坐著諸使徒和聖人。耶穌下方有一個圓，圓中有一隻鴿子，象徵著聖靈。在人間，畫有正在爭論彌撒聖禮的聖徒們。

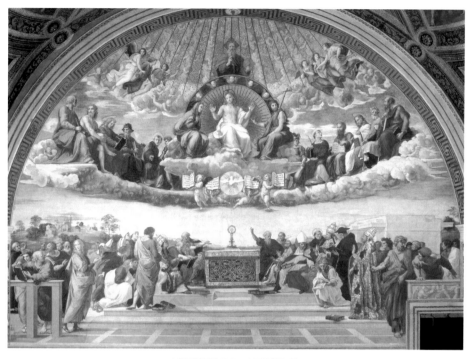

〈聖禮的辯論〉‧拉斐爾作品

早上已經過去了。當我欣賞這幅畫作的時候，也同樣無法將內心的想法真實地表達出來。我記得當時的印象是，我根本沒有思考這幅畫作。這是我當時唯一的感受。我感覺自己的精神得到了昇華，整個人變得更加純粹，內心充滿了快樂的情感。

　　回到入住的酒店後，我在欣賞手冊上閱讀了有關這幅畫作的相關資料。此時，我才知道原來畫作裡的一個人物就是但丁。我在之前欣賞的時候根本沒有注意到這點。當我繼續閱讀欣賞手冊的時候，才發現自己還錯過了其他方面的細節。可以說，我錯過了這幅畫作想要表達出來的主題與內容。在欣賞這幅畫作的那個時候，我根本不知道這幅畫作到底是講述什麼的，而只是感覺到這幅畫作充滿了美感。

　　從那之後，我就開始研究這幅畫作，了解到拉斐爾使用一些創作手

法，更好地喚起我們內心深處的情感。對這方面知識的了解，更好地幫助我在其他事物上找尋到美感。

　　此時，讓我們回到那位女孩的例子上。我並沒有用上面這些充滿教條口吻的方式，去破壞她從那幅畫作中感受到的美感，因為我更願意讓別人沉浸在他們所喜歡的美感當中。不過，假設我能夠以一種比較簡單的方式，讓她更好地理解為什麼她會從那幅畫作中感受到美感，我是否應該嘗試去這樣做呢？因為我已經學會了如何用文字去表達內心的情感，所以想要告訴她我對美感的感受。當她發現我所說的一些話，剛好與她內心的一些感受是相同的時候，難道不會引發她內心的共鳴，或是幫助她更好地感受她之前所沒有發現的美感嗎？

　　這就是我創作本書的基本出發點。我希望本書能夠給你們帶來欣賞藝術作品的一些概念，這將有助於你們從畫作、自然以及生活中找尋到更多的美感。記住，我所提到的是思想，而不是言語。很多時候，我們都必須要使用文字，但文字本身並不是最重要的，除非這些文字能夠將一種思想表達出來。

　　我想，你們可能已經注意到了一點，我在前文已經使用過不少「感受」與「情感」這樣的字眼了。我之所以這樣做，是因為我想要提醒你們，對美感的享受，不管是從畫作還是從任何其他形式上，都是透過情感本身傳遞給我們的。這可能會引發我們去進行一番思考，但這並不是從思考或是理智推理的過程中出現的，並不像幾何或是代數那樣子。正如我們所說，這也不像我們在處理拉丁文詞尾變化時那樣，可以按照某種規則去做。當你深入了解詞尾變化的規則後，就永遠都不會忘記這到底是怎樣一回事了。你對這些規則的了解，就和其他了解與學習這些知識的人一樣。你對某件事情的感覺，與我的感受肯定有所差異。因此，我們永遠都不可能產生完全一致的感受。在這個世界上，沒有任何兩個人的想法是完全一樣的。因此，我無法告訴你們應該對畫作產生怎樣的感受，我也無法說服

你們去喜歡一幅畫作，或是不喜歡另一幅畫作。

因此，這本書對於你們透過繪畫相關的考試方面沒有太大的幫助。每一個閱讀本書的讀者都不應該有這樣愚蠢的想法。不過，我希望本書能夠激發你們的想像力沿著很多全新的方向前進，幫助你們不僅從圖畫，而且從生活中找尋到更多的美感。

因為，我們研究畫作，絕對不是為了單純研究畫作，而是要將這視為一種讓我們的生活變得更加圓滿與美好的手段。如果你問我：「什麼才是這個世界上最具美感的東西？」我絕對不會說藝術，雖然我正在創作與畫作這個主題相關的書籍。我會說，這個世界上最具美感的東西就是生命本身——因為生命充滿了無限的潛能以及無限的機會。特別是對那些年輕的孩子來說，他們擁有著美好的未來，他們還沒有犯下一些讓自己感到遺憾的錯誤，因此他們完全可以懷著對未來無限憧憬的心態去實現人生的理想。也許，處於青春期的孩子們多少都要依賴於學校、老師、父母、朋友、金錢以及健康或是其他的東西，但在絕大多數情況下，他們都需要依賴於自身的意志。我有時會想，你們是否閱讀過羅伯特·路易士·史蒂文生[3]的傳記呢？

羅伯特·路易士·史蒂文生與他同時代的很多人一樣，都沒有接受過多少教育，也沒有金錢，健康狀況也並不樂觀。但是，他憑藉著自身的奮鬥，活出了人生的精彩，幫助無數人過上了更好的生活！他是一個喜歡追求生活樂趣的人，是一個追求智慧的人，也是一位對待工作極為認真的人，同時還是一個充滿了良知的人。只有當他將工作做到最好的時候，才會感到心滿意足。史蒂文生之所以能夠取得人生的成功，就在於他不僅追求智慧，同時也追求美感。在他的人生以及他的作品裡，他都將內在的思

[3] 羅伯特·路易士·史蒂文生 (Robert Lewis Stevenson, 1850-1894)，蘇格蘭小說家、詩人與旅遊作家，也是英國文學新浪漫主義的代表之一。代表作：《金銀島》、《黑箭》、《化身博士》、《綁架》、《巴倫特雷的少爺》、《入錯棺材死錯人》、《卡特麗娜》等。

羅伯特・路易士・史蒂文生

想智慧與美感結合起來了。在我看來，沒有比羅伯特・路易士・史蒂文生在追求智慧與美感方面更加圓滿的人了。可以說，他的一生不僅活出了自己的精彩，感受到了人生的快樂與幸福，同時也為別人的生活帶來了幸福。當他沉睡在一座島嶼的高山上，俯瞰著廣闊的天空與大海的無限美感時，他的精神始終與我們同在。

　　史蒂文生的人生如此圓滿的祕密，就在於他將人生這座花園裡的每個角落都做了一番精耕細作。他沒有浪費任何一寸地方，讓花園的每個地方都結出了豐碩的果實。在貧窮孱弱的時候，他盡最大的努力去奮鬥，透過學習去保持敏銳的智慧，用希望保持對生活的樂觀態度，透過憐憫心與別人保持深厚的友情，透過對美感的追求讓自己的人生充滿了愛意、純粹與力量。他始終熱愛著生活——熱愛著自己的生活，也熱愛著別人的生活，同時他還熱愛著藝術與自然。因此，他的人生花園能夠實現豐收，讓後來的人們都能從他的人生中獲得精神的養分。

　　如此圓滿的人生是比較罕見的。無論是孩童或成年人，都只是培養了

自身的某些部分，而讓其他部分變得荒蕪起來。對很多人來說，他們最容易忽視的部分，就是對美感的追求了。我們明白鍛鍊身體與培養心智的重要性，卻忽視了對五種感覺的培養，而這五種感覺其實也是我們每個人身上不可或缺的一部分。事實上，很多人在訓練自身感知能力的時候，都是按照某種務實性目標去做的：比方說，那些製造鐘錶的人，他們的手法會特別細膩。那些製造茶具的人，他們在品味與嗅覺方面的能力就特別強一些。而對那些水手而言，他們對光線與聲音的感覺則特別強烈。

　　不過，雖然讓我們每個人賴以謀生的手藝或是工作是必不可少的，但這也絕對不是生活的全部。我們不能將自己的身體與心智單純局限在工作或是謀生的職業上，而應該將這樣的工作看成是享受生活樂趣的一種方式，然後按照這個目標去對自己進行一番培訓。難道我們從小練習游泳、打籃球、打網球或是進行其他體育鍛鍊的時候，不正是為了從中感受到一種純粹的樂趣嗎？在休閒的時刻，我們可以專注於研究蜜蜂、化學、歷史或是其他與工作不一樣的艱深主題，並將這些業餘愛好視為工作之外的一種消遣嗎？我們將這樣的行為稱為「愛好」。我們會從這些愛好中感受到樂趣，並且感受到這樣的樂趣有助於提升我們的健康狀況與精神狀態。這甚至可以幫助我們將必要的工作做得更好一些，因為只有當我們從事自己最了解與能夠做得最好的事情時，才能從中感受到最大限度的趣味。雖然人生存在的意義並不是單純為了追求樂趣，若是我們能夠以正確的態度對它進行一番理解的話，就會發現這其實也是人生存在的主要目標之一。

　　讓我以一種簡單的方式去闡述這個道理。打個比方說，一個孩子能夠透過感知獲得某些樂趣，而另一些小孩卻無法從中感受到樂趣。這兩個孩子都有著正常的五官——聽覺、嗅覺、觸覺、視覺與味覺——都在樹林裡採集花朵。在他們回家之後，其中一個孩子將採集到的鮮花放在沙發上、桌子上或是椅子上，或是放在靠近傢俱的地方，然後就去做其他事情了，或是什麼事情都不做，就讓那些花朵慢慢地枯萎，最後變成了需要清理的

垃圾。如果是這樣的話，又是什麼動機促使著她去採集這些花朵呢？也許，這是因為她是一個身體健康的女孩，就想到樹林裡走一圈，而採集花朵只是她順手想要去做的一件事而已。也許，她有著很多孩子共同的天性，就是喜歡破壞一些美好的事物。可能正是這樣的天性，讓她將花朵採摘下來，或是從藤蔓上將美麗花朵硬生生地拉出來。也許，她只是單純被這些花朵的美感所吸引，但很快就對這些花朵感到厭倦了，於是在回家之後就去做其他事情了。

不過，與她一道前去採摘花朵的同伴就不一樣了。她在採摘花朵回家之後，就在桌子上鋪下一張紙，然後小心翼翼地將花朵放在紙上，拿出一兩個花瓶，認真細緻地對花朵進行搭配，並從中感受到強烈的快樂。她拿出一朵花，認真思考著該如何將花放入花瓶裡。當你看到她在思考如何搭配花朵的時候，就可以感受到她對花朵充滿著愛意與柔和的情感。她將花朵放入一個花瓶裡，然後她的視線就轉移到了其他花朵，思考著該怎樣搭配才讓整個花瓶顯得更加和諧。也許，她在思考著，該用哪些顏色的花朵、哪些形態的花朵放在一起，才能呈現出最好的效果呢？雖然她在做出這些搭配決定時，都會下意識地嗅一下金銀花的香氣，但她還是從搭配花朵的過程中，感受到內心的快樂。雖然我們沒有那麼多時間去觀察她搭配花朵的整個過程，但我們回來的時候，卻發現整個花瓶都插滿了花朵，讓整個房間洋溢著芳香的氣息。她將一個花瓶放在房間牆壁一個陰暗的角落裡，將另一個花瓶放在窗臺板上，讓明亮的光線可以照在花朵的花瓣上。在看到這些場景後，我們也會對這位小女孩的品味有一個初步的了解。因為我們使用的品味一詞，最初是用來描述我們用舌頭品嘗一些東西時使用的詞語，更好地判斷視覺與聽覺所帶來的結果。

我們都應該像史蒂文生那樣，更好地培養我們的感知能力，讓人生與工作都充滿了美感與智慧。很多人其實都可以在不同程度上這樣做，這也是本書希望幫助讀者實現的一個目標。我將這本書稱為欣賞畫作的指引，

但我希望這本書所起到的作用並不局限於此——我希望這本書能夠成為幫助你們更好拓展感知能力，更好地感覺到自然與生活本身所具有的美感，而不是單純從畫作或是其他藝術作品那裡感受到美感。因此，追求美感才是我們真正想要談論的主題，這就包括了追求自然與藝術方面的美感。這兩者雖然是有所區別的，卻又像一對孿生姐妹那樣密不可分。

在我創作本書的時候，你們中很多人應該都正在享受著悠閒的夏日假期，有很多接觸大自然的機會。高山與大海所散發出來的健康氣息，就在你們的血液裡流淌。你們的身體能夠感知到積極活動所帶來的樂趣，你們的心智充滿對全新景象與冒險活動的興趣，也對參加體育活動或是與朋友們玩耍感到快樂。不過，每當我想到這點，我都會有這樣一個想法，就是你們可以透過欣賞自然的美景，從而增強你們內心對美的欣賞能力。也許在你們閱讀這些文字的時候，就會想起夕陽西下、或是水中月亮的場景，或是清晨時分，朝陽從東邊的山頂上慢慢地爬升出來的場景。或是你可能之前根本沒有意識到自然的美感，但這樣的情感卻突然浮現在你的腦海裡，因為你剛好處於接受這種美感的心態。

當你與一位朋友作伴的時候，你可能會攬著他的肩膀，一起欣賞大自然的美景。在你們真正欣賞到自然的美景之前，可能內心產生的一種追求美感的想法就讓你們感到非常快樂了。也許，你只是獨自一人欣賞大自然的景色，但內心那種興奮的情感也會讓你有意識地感受到內心的歡樂——在寫給朋友的一封信，或是抒發個人情感的詩歌裡，都可以將這樣的感受表達出來。因為，你感覺自己有必要將大自然美感帶給你的歡樂表達出來。此時，你的內心就有了那些讓藝術家躁動的內心創作的願望了。

這也將我們帶到了另一種形式的美感，這種美感並不是從自然本身獲取的，雖然是在大自然驅動下實現的——這就是藝術家們創作出來具有美感的作品。我們都想要研究那些創作出具有美感的藝術家的作品。但是，我們不能錯誤地認為，這只是某些畫家或是藝術家才能去做的事情，而其

他人根本沒有這樣的能力去做。事實上，所謂的藝術家，只是用某種具有美感的形式，將具有美感的概念表達出來的人而已。藝術家的表達方式，或者說，他的藝術形式可能是雕刻、繪畫或是建築等方式，或是一些手工藝品等。從他使用的創作材料來看，可能是鋼鐵、瓷器或是刺繡。或者說，這樣的藝術家使用的載體可能是音樂，透過創作曲調表達個人的情感。同時，這也可以是透過舞蹈的形式呈現出來。當然，這同樣能夠以詩歌或是散文的形式呈現出來。

　　簡而言之，藝術家就是那些不僅將美感帶到個人靈魂的人，更是有著足夠的藝術天賦，以某種形式或是載體將美感傳遞給他人的人。如果他是一位音樂家，那麼他就會以曲調的形式去創作。如果他是一位畫家，就會以我們肉眼看得見的繪畫方式呈現出來。正是透過形式去承載美感的方式，他才能成為一名真正的藝術家。不管他們以什麼樣的形式──詩歌、音樂、繪畫、雕刻、建築或是其他方式──藝術都是人類表達最高敬意以及對美感歡樂的最高形式。

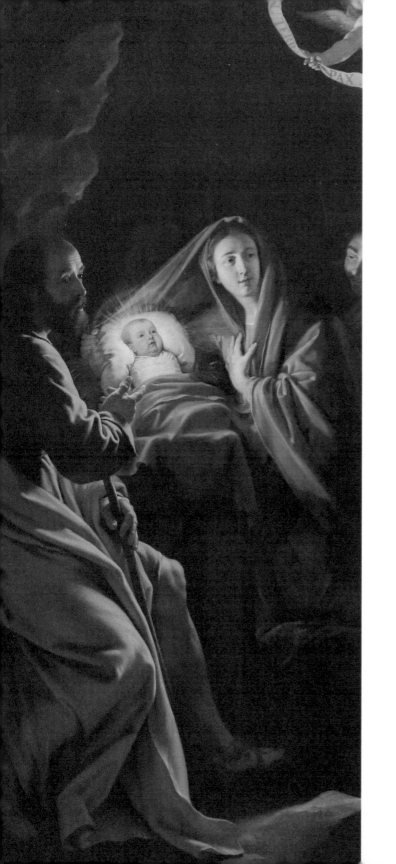

藝術與她的戀生姐妹──自然

在上一章節裡，我們談論了美感這個話題，並談到了兩種形式的美感——自然的美感與藝術的美感。在本章裡，讓我們認真審視一下這兩者之間的區別，以便對什麼才是藝術品有更好的理解。

因為畫家在畫布上所描繪的場景內容，是我們肉眼可以直接看到的，並且這些場景內容基本上都描繪著自然事物的某種形態。因此，所有優秀的畫家都必然是認真觀察自然界的高手。不過，畫家觀察自然的方式，並不等同於植物學家研究生長在地面上的樹木與植物的形態，也不像那些研究地理祕密的地理學家。我們稱之為科學家或是科學研究者的人，基本上都是掌握著與自然界某個特定領域內精確知識的人。他們全身心投入到對自然界的了解當中，充分發揮自身的智慧，讓我們對自然界的很多知識有一個更為精確的了解。但是，畫家所創作的作品，首先激發起我們的視覺感知能力，幫助我們以更深沉的方式去感受外在世界的美感。

除非我們能夠真正了解這兩者之間的區別，否則就永遠都無法以恰當的方式，去了解畫家們嘗試要表達的情感，或是無法以恰當的視角去欣賞他們的作品。因此，在我們深入談論這個問題之前，還是認真審視一下自然美感與藝術美感之間的區別。

我們在上文就已經說過，畫家所創作出來的場景內容，或多或少都將自然事物的某種形態呈現出來了。有時，畫家會將自然的真實形態呈現出來，比方說他會創作一幅人物肖像畫，或是創作一幅風景畫。而在另外一些時候，他會將事物可能呈現出來的形態展現出來，這些事物的形態可能非他肉眼所見，更可能出自他個人的想像。正如過去的義大利畫家在創作有關聖喬治[1]的畫作時，就以想像的方式，描繪了聖喬治屠龍[2]；或是耶穌基督誕生於

[1] 聖喬治（St. George）著名的基督教殉道聖人、英格蘭的守護聖者。經常以屠龍英雄的形象出現在西方文學、雕塑、繪畫等領域。

[2] 聖喬治屠龍（St. George killing the dragon）。這個傳說完整版本是：某日，聖喬治到利比亞去，當地沼澤中的一隻惡龍（可能是類似鱷魚的生物）在水泉旁邊築巢，這水泉是 Silene 城唯一的水源，市民為了取水，每天都要拿兩頭綿羊獻祭給惡龍。到後來，綿羊都吃完了，只好用活人來替代，所以每天抽籤決定何人應選派作犧牲。有一天，當地酋長（或者國王）的女兒被抽中，酋

馬廄裡，一群天使在他的頭上盤旋的場景。事實上，這些畫家是絕對不可能真正看到惡龍的，而是根據他們對蜥蜴的研究與觀察，然後據此作為原型創作出來的。

在像義大利這樣氣候炎熱的國家裡，我們經常可以看到一些炎熱的岩石從山上落下來。於是，這些畫家就想像出這樣一種形態，然後將這樣的場景描繪出來，彷彿這是真實存在的；至於這些畫家所描繪的天使，他們會研究孩子們在玩耍與跑步時的行為狀態，認真觀察他們的頭髮或是衣服在微風吹拂下的形態。除此之外，他們還會觀察在天空中飛翔的小鳥的羽毛形狀以及天空呈現出來的色彩。

由此我們可知，自然界是每一位藝術家進行創作的源泉，也是這些藝術家必須要仰望的一位老師。只有透過接近自然，了解自然的方式，他們才能從自然界裡感受到知識與經驗。關於這點，我會在下文慢慢地進行講解。不過，我首先提醒大家，自然與藝術雖然存在著密不可分的連繫，我甚至將這兩者的關係稱為孿生姐妹的關係，但這兩者其實還是存在著諸多差別。我之所以如此說，是因為很多人很容易將這兩者混淆。你們經常會聽到一些人在談到自然時所持的觀點：「這樣的景象美的像一幅畫。」事實上，這些人這樣的說法，其實說的並不是自然本身的景色。或是，我們還可以聽到某些人站在一幅畫作前，發出這樣的感嘆話語：「這幅畫作將大自然的景色充分描繪出來。」事實上，這幅畫作只是藝術家透過藝術手法加工之後呈現出來的，而不是真正的自然景色，雖然其素材源於自然界。為什麼這兩種說法從小的層面去看是真實的，而在大的層面上是不真實的呢？我希望，我們現在就能找到出現這種問題的原因所在。與此同時，假設我們現在將手上這本書放下來，然後抬頭朝著窗外望去。

長也沒有辦法，悲痛欲絕。當少女走近水源，正要被惡龍吞吃時，聖喬治趕到，提起利矛對抗惡龍，用十字架保護自己不受傷害，並用腰帶把牠束縛住，牽到城裡，對眾人說，如果城裡的所有市民都意皈依基督教，他就把這條龍殺了。市民們被他的義舉感化，都放棄異教，改信天主。

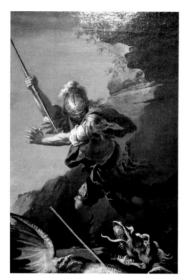

聖喬治屠龍（左）和創作者義大利畫家薩爾瓦多‧羅薩[3]（右）

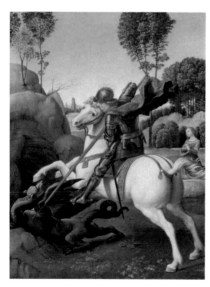

聖喬治屠龍（左）和創作者義大利畫家拉斐爾（右）

③ 薩爾瓦多‧羅薩（Salvator Rosa, 1615-1673），義大利巴羅克畫家、詩人、作曲家、喜劇演員，
不為傭金只為自己歡喜而創作的叛逆畫家。他發明了繪畫的新類型：寓言繪畫，畫中漫布憂鬱詩
篇。他的繪畫中肖像是浪漫和高深莫測的人物，而有的則以死亡為主題。他的畫中所寓之意便是
宗教的人生哲學。

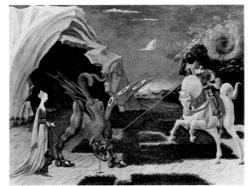

聖喬治屠龍（左）和創作者義大利畫家保羅‧烏切洛 [4]（右）

〈耶穌的誕生〉（左）和創作者義大利畫家基諾萊蒙‧羅曼尼諾 [5]（右）

④ 保羅‧烏切洛（Paolo Uccello，1397-1475），原名保羅‧迪‧多諾（Paolo di Dono），義大利畫家。烏切洛生活於中世紀末期和文藝復興初期，因此他的作品相應地也呈現出跨時代的特徵：他將晚期哥德式和透視法這兩種不同的藝術潮流融合在了一起。據喬爾喬‧瓦薩里（Giorgio Vasari，1511-1574）《藝苑名人傳》中記載，烏切洛痴迷於透視法，常常為了找到精確的消失點而徹夜不眠。他最著名作品是描繪聖羅馬諾之戰的三聯畫。

⑤ 基諾萊蒙‧羅曼尼諾（Girolamo Romanino，1485-1566），義大利畫家。他在壁畫、祭壇裝飾、肖像以及私人委託畫方面都非常活躍。代表作：〈基督背負十字架〉等。

〈耶穌的誕生〉（左）和創作者法國畫家尼爾・科佩爾[6]（右）

〈耶穌的誕生〉（左）和創作者波多黎各畫家喬斯・坎佩切[7]（右）

[6] 尼爾・科佩爾（Noël-Nicolas Coypel, 1690-1734），法國著名畫家。
[7] 喬斯・坎佩切（José Campeche, 1751-1809），波多黎各視覺藝術家、畫家。

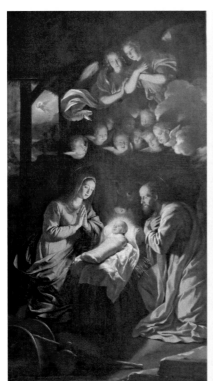
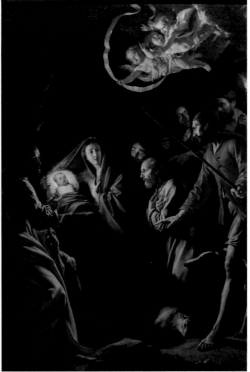

〈耶穌的誕生〉系列作品（左上、右上）和創作者法國畫家菲利普·德·尚帕呈 [8]

⑧ 菲力普·德·尚帕涅(Philippe de Champaigne, 1602-1674)，法國巴羅克畫家，皇家繪畫雕塑
　　學院教授、創始人之一。畫作厚重的色彩創作嚴格遵守清規戒律的宗教主題，肖像以王室貴族為
　　主，表情波瀾不驚卻真實反映人物心理狀態。畫風多採用明暗對比手法，以達到戲劇般的效果。

　　你是生活在城市還是鄉村呢？無論你是生活在城市還是鄉村，你透過窗外所看到的，都是自然的景色，這就是畫家們所理解的「自然」一詞的意義。雖然我們並不都是畫家，但當我們談論自然界的時候，內心都會想起地球、天空與河流，那些會走動的生物，比如野獸、小鳥與魚，還有各種雖然不會走動，但充滿著生命力的生物，比如樹木、鮮花與海草等。而在所有生物中，最具生命力與移動能力的，非人類莫屬了。因此，畫家在使用自然一詞之時，往往都是使用其比較寬泛的意義。對他們來說，自然一詞就包括了他身外的一切事物，因此這個詞語也包括由人類創造出來的一切事物：包括街道、建築、椅子與桌子——還有人類藉由大腦的創造力，以自然素材作為原料創作出來的眾多事物。

　　不過，當你站在窗前，抬頭向外看，也許你看到的是一條街道——一排排建築，很多人正走在人行道上，一些馬車與汽車從你的眼前經過。或者，你看到的是鄉村房子外面的一座花園，那裡有樹木、灌木叢與鮮花，也許你還能看到平坦的田野、山丘與樹林。但無論你看到的是什麼樣的景色，做成窗戶木板的大小，局限了你的視野。當你慢慢地沿著與窗戶相反的方向後退，就會發現你所看到的景物變得越來越小，而當你沿著窗戶越走越近的時候，就會發現自己目力所及的視野越來越廣。當你朝著窗戶的左邊走去的時候，就會發現之前場景中的一部分畫面消失了，但你可以看到左邊方位更多的場景。

　　我們可以稍微想像一下，窗戶的木框就好比一幅畫作的畫框，而你正在決定著應該將哪些畫面放入你的這幅「畫作」裡。如果你手持一臺柯達相機，非常喜歡拍照的話，那麼你就會移動相機或改變自己拍照所處的位置，從而讓相機裡的場景更加符合你想要拍下來的內容。不論你用的是「相機」還是窗戶框架，你都會習慣性地選擇將一些自然景物放入這樣的畫面裡。

　　上面的這番論述，應該會讓你們對自然與藝術之間的差別有一定的了

解。自然會從每個方向延伸出去，一直包圍著藝術家。這就像一個沒有止盡的萬花筒，讓藝術家可以選擇其中的部分畫面，構成他想要創作藝術作品的內容。不過，這位藝術家可以在選擇內容方面更進一步，因為自然中存在的很多場景，都是他無法一一放入畫面裡的。我們可以朝著窗外再看一次，就會發現整個畫面包含的細節是那麼的豐富！如果我們的雙眼專注於畫面中的某個部分，就會發現這是由許多細節構成的。對任何一位藝術家來說，要想將這些細節全部描繪出來，都是絕不可能的。因此，如果你在窗戶前所看到的場景是鄉村的景象，而你正在觀察著一棵榆樹的話，你認為一位畫家是否能夠將這棵榆樹的樹幹、四處延伸的樹枝以及難以計數的分叉、枝葉或是葉子全部都描繪出來嗎？

因為任何畫家都絕對不可能將畫面裡的全部事物描繪出來，因此他必須要選擇或是甄別應該哪些是應該刪除的，哪些是應該保留的。因此，我們可以再次看到，藝術作品的一大特點，就是選擇與甄別，而自然的特點則是有著無限的豐富性。我們習慣談論自然界的豐富與廣博，我們會說，自然界充滿著各種豐富的資源，肆意地揮霍著龐大的資源，就好像一些揮霍成性的人肆意地揮霍著金錢一樣。你們都應該對蒲公英的種子飄散在草地的場景有所了解，也應該對雛菊的種子飄落在田野上有所了解，因為很多農民都會將這些東西稱為「雜草」，在高聳茂密的樹林下，我們可以看到很多林下植物，很多樹木的枝幹都是彼此纏繞在一起的，還有很多樹枝都纏繞在一起。因此，草地與田野必須要經常進行清除雜草的工作，很多林地都被砍伐一空，為農業的發展提供空間。事實上，當人類憑藉勤勞的雙手去改造世界，其實就是一個不斷選擇與甄別的過程。他們知道該在哪些地方清除雜草，又應該不清除哪些地方的雜草。因此，藝術家憑藉雙手去進行藝術創作的時候，其實也是遵循著同樣的流程。

假設我們在觀察著一位藝術家進行選擇甄別的過程。那邊一位藝術家坐在一把白色的寬大雨傘下面，面前擺放著一個畫架。如果他允許我們在

他後背上認真觀察他創作的話，我們就會發現，他會用木炭筆在畫筆上塗抹幾筆，這說明他已經選擇好了如何描繪眼前寬闊的場景，知道應該將哪個範圍內的場景劃歸到他的這幅畫作裡。你可以看到，他在畫布的右邊上描繪了一些參天入雲的高大樹木，而在畫布的左邊則上描繪了一些低矮的灌木叢，在左右兩邊中間地帶的地方，我們則可以看到他描繪了一條蜿蜒曲折的道路，在道路兩旁的草地上還有幾隻吃著草的綿羊。這位畫家會在調色板上調好顏色，然後揮動著畫筆，在畫布上進行揮灑。接著，我們可以看到，這位畫家會專注於描繪「局部色彩」，也就是說，他正專注於描繪場景的局部色彩與整體色彩之間的關係。

　　畫面裡天空呈現出來的整體色彩是淡藍色的，而在畫面右邊的樹木則呈現出灰綠色，左邊的灌木叢是深綠色，草地則是黃綠色的，那條蜿蜒曲折的小路呈現出粉棕色的。根據這幅畫作呈現的色調，我們可以猜測這座村莊的土壤可能是紅黏土。這位畫家將這些局部色彩不斷地疊加，用畫筆在畫布上不斷將這些顏色重疊起來，然後呈現出一種形態的色彩空間。此時，這幅畫作開始「有點像樣了。」我們可以看到，這就是這位畫家所描繪出來的輪廓，他就要在這樣的輪廓基礎下慢慢地豐富這幅畫作。不過，在這個時候，他必須要放下手中的畫筆，因為他的畫作上混雜著尚未乾下來的油墨，必須要稍微等待一下，讓這些油墨乾下來。在那些油墨還是比較黏的時候，他無法繼續手頭上的工作。

　　幾天後，當我們再次拜訪這位畫家，才發現當我們不在的時候，他一直都在忙著創作。呈現在我們眼前的這幅畫已經是比較完整了。我們開始將畫面上的場景與眼前的自然場景進行一番對比。在自然場景畫面下，右邊的那些樹木高聳入雲，我們根本無法計算清楚這些樹木有多少樹枝。顯然，這位藝術家並沒有將這些細節描繪出來，而是選擇刪除了很多這樣的場景。事實上，他只是在畫作裡重點突顯了幾棵樹木。我們還可以看看他到底是如何描繪樹木的，他並沒有將一枚葉子描繪出來。不過，他將茂密

的樹木叢呈現出來。在陽光照射充分的地方，他描繪的色調顯得特別明亮，而在太陽照射不到的陰影部分，色調則是比較深的。當我們將他描繪的樹木與真實的樹木進行一番對比，就會發現這兩者根本沒有任何相似之處，但畫作裡的樹木看上去是充滿了生命力。我們可以立即發現，這些樹木應該就是楓樹，與大自然真實存在的楓樹沒有什麼大的區別。

當這位藝術家聽到我們對他的畫作低聲絮語的時候，他說：「你們看，我要做的工作，並不是創作出與自然界裡完全一樣的樹木，因為那是自然界要做的。我是一位畫作創作者，因此在畫作裡，我只能描繪出能夠讓欣賞者認為這是真實樹木的場景。在創作過程中，我努力地讓你們產生這樣的感覺，即畫作裡的這些樹木是真實的楓樹。」接著，他用畫筆指向畫作的某個部分，說：「我還希望你們能夠感受到畫作中這些楓樹的美感。我無法以模仿的方式將自然界呈現出來，只能透過意象的方式將真實的自然呈現出來。」

「你們可以看到，」這位畫家說：「我是如何描繪這些羊群的——我只是用棕紅色、黑色與白色的色彩勾勒出綿羊的形狀，使之與綠色的草地形成對比，就能將羊群的形象呈現出來。當你們看到這些場景的時候，會認為這些是綿羊嗎？」「會的。」我們異口同聲地說。

「那就好。我希望能夠達到這樣的效果。」這位畫家回答說：「我希望你們說『會的』這句話時，並不是單純為了取悅我。但是，如果你們之前從未真正見過綿羊是什麼樣子的話，你們會認為這些色彩勾勒出來的輪廓，就能代表著綿羊嗎？」

「我敢肯定你們不會有這樣的想法。」他在我們沒有回答之前就這樣說了。「如果某位農民委託我去描繪他最喜歡的一頭綿羊時，我敢肯定他會對我這樣寥寥數筆勾勒出來的綿羊形象是不滿意的。當然，我也不會因此責怪這位農民。事實上，如果是在那位農民要求下，我肯定會處在一個能夠近距離觀察羊群的位置：我會用長長的直線勾勒出綿羊的後背，然後

用大角度去描繪綿羊的臀部，綿羊的肋骨以及光滑的羊毛，同時對綿羊那雙溫和的眼睛以及潮溼的鼻子進行刻畫。如果我處在一個距離綿羊較近的地方，我肯定會將這些細節呈現出來的。不過，你們可以看到，那些綿羊在畫面的那邊，距離我有點遠，因此它們看上去自然就比較小了。站在我所處的位置，這就是我所看到的綿羊形象。因為我就是站在這個位置上去描繪它們的。對每一位藝術家來說，他們都必須要對觀察到的事物進行刻畫，還應該根據此時此地的場景大小進行刻畫。

「看看吧！」他一邊說，一邊拿起一把很小的尖銳畫筆，「當我畫完了想要畫的場景之後，會出現什麼情況。」接著，他用靈巧迅速的畫筆，將畫面裡綿羊後背的線條表現出來，同時描繪出了綿羊四條有力的小腿，接著描繪了綿羊的尾巴與角，對它的頭部進行一番刻畫，接著描繪了它的眼睛，讓它的舌頭似乎在嘴巴內咀嚼著什麼東西。

「這看上去像一隻玩具綿羊！」我們大聲地說。事實上，畫面裡呈現出來的綿羊的確像玩具綿羊。

之後，我們沒有繼續打擾這位藝術家朋友，回頭還是讓我們看看這次拜訪他的經歷帶來了什麼吧。

我們已經注意到了自然與藝術之間的區別，即自然在呈現效果方面，有著一種無窮盡的能量，藝術家只能從自然界裡選擇部分內容去創作藝術作品。其次，這位畫家並沒有對他所選擇的畫面內容全部描繪出來，而是從選擇的內容中描繪出了某些部分。這位畫家並沒有完全模仿自然的畫面，而是透過意象的方式將這些事物呈現出來。第三，自然事實與藝術事實是並不等同的。從事科學研究的人會在某個時間段內研究某樣事物，因此他們知道這些事物的屬性。藝術家則嘗試透過感知能力獲取對事物的一種印象，然後根據這種印象將事物的各個部分描繪出來。呈現出來的事物形象，並不是因為事物本身就是這樣的，而是取決於他所處的視覺。

此時，你們在聽到有人說「這裡美的像一幅畫」這句看似比較隨意的

話時，應該知道其中的真正意義了吧。自然的美感就在於呈現出無窮盡的各種複雜的畫面。一幅畫作無論是從其中呈現出來的一兩個效果來看，基本上都是藝術家本人精心選擇出來的。要是說一幅畫作描繪的內容看上去與自然相似，這本身就是不精確的說法。因為藝術家並沒有去模仿自然的景象，而是透過意象方式將其呈現出來。正如我們所了解到的，這是完全不同的一回事。

　　不過，我應該告訴你們，一些畫家的確在創作時喜歡模仿自然。我看過一幅畫作，這位畫家在畫面裡描繪了一張五美元的鈔票，這張鈔票釘在一塊木板上。整個場景描繪的極為精細，看上去跟真實的場景沒有什麼區別。只有當你走進去看，想要用手將這一張鈔票拿起來的時候，才會發現這原來是畫在帆布上的一幅畫作，否則你是絕對不會認為這是畫作的一個場景。有一個關於古希臘畫家宙克西斯[9]的故事，說的是他曾經極為真實地描繪出了一串葡萄的場景，招致一些小鳥曾專門飛來，用嘴巴啄食畫中的葡萄。

宙克西斯

⑨ 宙克西斯（Zeuxis，西元前 464- ？），約活動於西元前 5 世紀前後。赫拉克勒斯城（義大利）的畫師之一。以日常繪畫和對光影的利用而聞名。

　　誠然，不少人都認為，畫家們對自然事物進行精確的模仿也是很好的做法，他們之所以會這樣有這樣的想法，可能是因為他們沒有欣賞過太多的畫作，或是根本不知道什麼才是真正藝術品。我希望，當你們讀完這本書之後，會認為那些耗費了這些畫家極多心力與耐心的畫作其實都是徒勞無功的，至少是從藝術層面上來看。

　　對於那些著名魔術師來說，他們完全有理由吹噓他們靈敏的雙手，因為他們就是憑藉著這雙手欺騙了我們的眼睛。但是，藝術家進行創作的目標，絕對不是要欺騙任何欣賞者。

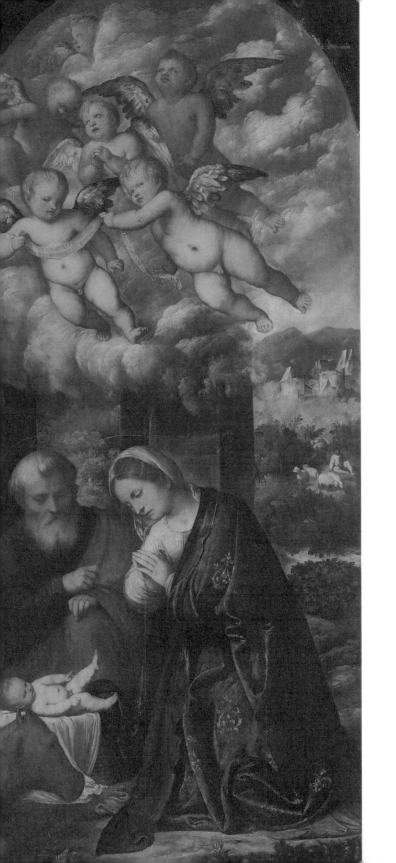

自然的隨機性與藝術的有組織性

我們已經知道，自然的一大特點就是豐富多樣，而藝術的特點則是選擇與甄別。現在，讓我們了解一下這兩者之間的另一個不同之處——自然是隨機的，而藝術是有組織的。

我沒有忘記自然是按照自然規律運轉的。自然界的任何事物都是不完全相同的，自然界因為各種原因，也呈現出了各種不同的效果。因此，自然界的運轉會產生無止境的因果鏈條關係。在秋天的時候，樹葉就會從樹木上掉落下來，枝幹上的纖維也會變得越來越鬆散，直到樹葉最後失去對枝的抓力，在重力的作用下，掉落到地面上。不過，至於這些樹葉最後掉落在地面的什麼地方上，這可能取決於重力的作用以及風向了。這可能發生在吹北風或是吹西風的時候。因為在這個時候，風力比較柔軟，或是刮起了一陣狂風。我所說的這一切都是有可能出現的。因為這就是我們說話的一種習慣。當我們不理解一種結果出現的原因時，我們就會使用「出現」這個詞語，彷彿出現這樣的事情只是偶然或是一種意外。

不過，從事科學研究的人可能會說「意外」與「偶然」這樣的詞語都是不精確的，然後告訴我們風為什麼在某個時刻朝著某個方向吹過來，接著告訴我們為什麼會出現微風或是狂風的原因。接著，他們還會告訴我們，為什麼那些細小的樹葉會在微風吹拂下慢慢地掉落。關於那些漂浮在空中的蒲公英種子何時會掉落到地面，他們都能計算出來。我們這些普通人可能會認為，這一切都是在上帝旨意的安排下完成，都是順其自然的。不過，對於我們這些心智慧力有限的人來說，我們的認知能力非常有限，就很難理解這些事情出現的原因。對我們來說，這些事情之所以出現，就是隨機出現的一個結果。在我們眼中，出現這樣的結果，同樣是非常意外。

比方說，我們可以將自然界的事物與修繕完好的花園進行一番對比。修繕完好的花園有著筆直的道路，一些道路還相互交叉在一起。生菜與蘿蔔種植的地方都整齊劃一，剩下的土地則用來種植豌豆、玉米、大白菜、

馬鈴薯以及其他農作物。甚至就連南瓜那不斷蔓延的藤蔓都受到了某種限制。在這座花園裡，我們可以看到秩序與組織。而在花園之外的樹林，或是山丘上樹木的生長情況以及位置，在我們看上去就是比較隨機的。你們都會記得，當你們觀察著大街的事物時，按照藝術家的說法，其實就是觀察自然事物的一部分。這座城市的管理者已經為街道的路線做好了安排，但是街道兩旁的建築在規模大小與建築風格方面都存在著諸多不同。每一棟大樓都是根據現實需求以及人們的品味建造而成的。人行道與鐵路線路上情況也是時刻不同的，之所以會出現這樣的差別，完全是因為走在人行道與前往鐵路站搭乘火車的人的不同需求所導致，人行道上的人在走動，而站在月臺上的人基本上都是靜止不動的。要是將這與那個修繕完好的花園進行對比，大街呈現出來的景象則顯得十分隨機。

我們還可以拿兩個不同的客廳進行一番對比。其中一個客廳擺放著傢俱與各種小飾品，這些都是大小不一、顏色各異的小玩意，可能是主人在拍賣現場購買的，或是在商店裡購買的。他之所以會購買這些東西，可能是因為當時剛好有大減價的活動，或是一時興起。買了之後，他就將這些東西擺放在客廳裡。與此相反，在另一個客廳裡，我們看到主人展現出來的一種秩序與組織感。在這個客廳裡，我們並沒有看到太多的小玩意，因為客廳裡所陳列的東西都是精挑細選的，按照讓這個客廳變得更加舒適與更悅目這兩個目的去擺設的。這個客廳的擺設，就充分說明了主人在選擇與組織方面有著不俗的眼光。

當然，我們也喜歡自然界的這種隨機安排，但如果我們有任何選擇與組織的能力的話，客廳裡混亂無章的擺設必然會讓我們感到煩躁。那些畫家就在這方面有著超乎常人的天賦，這也是他們在進行創作時所必須要依賴的一種能力。

我們已經了解畫家是如何對事物進行選擇的，但我們還應該談及他是如何對事物進行組織的。因為選擇與組織這兩個行為是混在一起的，就好

比當你選擇好了一些花朵，然後想著該如何將這些花朵插在花瓶裡。

我們在上一章節裡談到畫家的創作方式之後，你可能都還記得，畫家一般都是用木炭筆在畫布上「大致畫出」事物的輪廓，然後進行細化處理。我們都對他選擇選擇什麼樣事物進行創作充滿興趣，以至於忘記了他是以什麼樣的方法對事物進行組織的。這就是我們現在準備要去研究的問題。

現在，我們假設你的家人搬到了一座新房子，或是因為你之前的房子正在修繕，所以你搬到了一間沒有任何傢俱的房子裡。你面對著一堵石膏牆，這就好比畫家進行創作時的畫布。你可以決定在這堵牆上進行怎樣的裝飾，你會怎麼做呢？

你可能首先會選擇牆紙。沒問題，但你會選擇什麼樣的牆紙呢？當然，你會選擇好看的牆紙。你什麼時候會在牆壁上懸掛一些畫作呢？如果你選擇色彩明亮的牆紙作為背景，這是否會影響到懸掛的畫作所帶來的效果呢？如果你不想出現這樣的情況，那麼你可能就要選擇色彩不是那麼明亮的牆紙了。你可以選擇圖案較小的牆紙，或是色調暗淡的牆紙。一些人比較傾向於中性色調的牆紙，也就是說，這是一種色彩既不是太明亮，也不是太暗淡的牆紙，也不是綠色、藍色、紅色或是黃色等顏色的牆紙。因為，呈現出來的一些色彩是很難直接去進行定義的。因為誰都不希望牆紙本身吸引人們太多的關注，只有這樣才能讓懸掛在牆壁上的畫作突顯其光彩。

不過，如何黏糊牆紙是你的事情，你完全可以按照自己的心意去進行一番選擇。最後，當工人做完了工作，撤走了梯子，拿走了粘罐，清掃了刨花之後，你就可以對這堵牆進行一番布置了。你可以將傢俱擺放在最適宜的位置上，使之看上去最具美感，讓你產生最舒適的感受。現在你的專注力可以轉向四堵牆的每一面。此時，你是雜亂無章地擺放攝影照片與畫作，讓整個客廳看上去比較混亂，還是對這些裝飾品進行認真細緻的安

排，從而讓每一堵牆看上去都讓人賞心悅目呢？

我們假設你是按照後面這種方式對客廳進行布置的，你會怎麼著手去做呢？我可以想像你會選擇下面這兩種方法中的一種。

你要嘛會選擇尺寸最大的一幅畫作，或是選擇你認為價格最高的一幅畫作，然後將這幅畫作放在牆壁的中間位置，然後將其他畫作放在牆壁的各個部位，使之看上去比較平衡一些。或者，你認為這樣的安排布置顯得過分僵硬與正式，有一種過分濃重的平衡感，於是就將這些畫作按照一定的方式填滿牆壁的空間，讓牆壁看上去有點不對稱，彷彿這只是無心之作，卻又給人一種平衡的感覺。如果你想要按照這種方法去布置這些畫作，並認為這是最適合的話，那麼你已經有意識或是無意識地試著實現一種平衡感了。

誠然，藝術創作的一個原則就是追求平衡性。與所有其他原則一樣，這都是很多藝術家採取的一種創作方法，這根植於人性的本能。你是否注意到，當一個男人提著一桶水，他的另一隻手臂盡可能遠離軀幹，從而保持身體的平衡性呢？他這樣做完全是出於身體層面上的本能，抵消水桶加在他另一隻手臂上的重量。你是否在鐵路的鋼軌上行走過呢？我相信，我們絕大多數人都曾有過如此經歷。我們會腳步踏實地在鋼軌上走一段路，然後我們的身體就會出現搖晃。此時，我們就會伸出手臂，這會讓我們的身體迅速達到平衡狀態。當我們在遠洋班輪的甲板上來回走動的時候，遇到海浪洶湧的時候，我們就會傾斜著身體，努力依靠著欄杆。這是為什麼呢？只是為了保持我們身體的平衡。如果我們失去了身體的平衡，可能就會以一種非常尷尬的方式跌倒在甲板上。與此相反，我們可以看到那些優秀的滑冰者透過向前滑與向後滑的方式保持身體的平衡，展現出了一種身體的美感。不過，當一位優秀的舞蹈演員跟隨著音樂的旋律興奮地舞動起來，這樣的場景更是具有美感。

因此，保持平衡性，這是人性的一種本能。要是失去這種平衡性，就

很容易出現非常尷尬的局面。當我們保持了平衡感，特別這種平衡感是具有旋律性的話，其實就製造出了一種美感。

在此，我們就談到了藝術創作的另一個原則韻律。追求韻律性，同樣是根植於人性中的一種本能。讓我們首先了解一下什麼是韻律吧。一個小男孩發現了一個鍋子，然後拿起一根棍子，開始痛打這個鍋子，嘴上不同地叫喊著。沒過多久，他就對自己發出的噪音感到厭煩了，開始想像這個鍋子是一個鼓，開始用節奏的方式去捶打，讓每一個節拍都跟著下一個節拍。你可以看到他的雙腳開始隨著敲擊這個鍋子慢慢都移動起來。左，右，左，右地在移動。他的雙腳、肩膀都在跟隨著有旋律的節拍在抖動。我在想，他是否知道自己正在遵循著一種生理的本能，而這種生理的本能其實就像人性一樣古老。不過，這個男孩所知道的，應該只是自己從中感受到了莫大的快樂。事情就是如此簡單！他從這個過程中感受到了快樂，正是這樣的快樂讓原始人與他們的朋友產生了以韻律的方式去鼓掌的方式。之後，他發現透過有節奏的方式去砍伐樹木，竟然會產生驚人的效果。接著，我們就可以看到那個時代具有發明意識的人，開始按照這個原則，製作出了手鼓拿到市場上去賣。因此，隨著時間不斷推移，音樂慢慢出現了。因此，我們完全刻意說，音樂與愉悅的基礎，都是從一種有節奏的節拍與韻律中拓展出來的。

不過，我們不僅能夠從悅耳的真實韻律節拍中獲得快樂，還能從我們視覺中看到的韻律結果感受到快樂。

一個雙耳失聰的人也能從欣賞舞蹈表演中感受到樂趣。他可能一輩子都沒有聽過任何聲音，但是他的視覺功能卻因為看到了有旋律的舞動而感到愉悅。與此類似，物體有節奏的重複相關動作，也能夠給我們帶來一種愉悅感——比方說，西點軍校的學生突然立正，形成密集方隊或是開放列隊的過程，都能給我們帶來視覺的愉悅。「這是充滿美感的畫面！」我們會這樣驚嘆。正是因為雅典人意識到有節奏的重複行為能夠給人的視覺帶

來愉悅的享受，他們才會建造帕德嫩神殿時，使用的石柱彼此間都是按照等距來安放的。雖然他們可能從研究森林裡樹木的分布情況中得到感悟，但當他們從事藝術創作時，基本上都會避免遵循自然界的那種隨機手法，而是引入了秩序與組織的方式，讓一些事物以重複的方式呈現出來。

不過，在石柱後面，神殿外面較高的位置上，古希臘人會安放欄杆或是一些人物雕像。這些布置都圍繞在神殿四周，充分將雅典眾神喜慶狂歡的畫面呈現出來。現在，這些殘存的雕像收藏在大英博物館裡。毫無疑問，你現在還可以看到其中的部分雕像。欣賞這些雕像，會讓你回想起當時的年輕人騎馬的形象，看到每一匹馬都抬起高昂的頭。在這樣的畫面裡，我們看不到等距石柱那樣的重複方式。人物的身體也不是按照精確的比例分開的，人物也不是以相同的形式呈現出來的。這些年輕人與馬匹的形象都是各不相同，他們的動作形式也是各不相同。不過，馬匹的頸部所形成的拱形，馬匹的前腿跳躍的姿勢，以及年輕人身體隨著馬匹的前進而晃動的姿態都刻畫的十分生動。整個雕塑畫面沒有任何的中斷或是給人以混亂的感覺，反而讓整個畫面看上去非常流暢，充滿了節奏感。在這些雕塑作品裡，我們並沒有感到那種真實存在的間斷或是真實的重複過程，但作品呈現出來的情感卻將這兩者都充分表達出來了。人物的形態在安排方面充滿了韻律性，因此也傳遞出了一種韻律性的感覺。可以說，古希臘人透過對自然界的觀察，就發現了韻律性原則。你甚至可以說，古希臘人是透過觀察翻滾的海浪，感悟出了這條原則。

不過，當藝術家面對著畫架上那雪白的畫布時，必須要暫時等待一下。因為當他開始進行創作的時候，我不僅希望看看他到底在創作些什麼內容，更要感覺到他創作的本意。因為，如果我們想要對藝術家的作品有深切的感受，就必須要對他本人在創作時的用意有所了解。於是，我開始從自身的經歷中搜索相關的例子，更好地讓你們感覺到我們與藝術家是有著某些共同之處的。他與我們都是自然界裡的生物，都有著相似的感知能

力，相似的情感愉悅方式，對痛苦的感受也是相似的。最後，我們有著相似的本能，這會讓我們去做出相似的事情。只是藝術家有著更為敏銳的感知能力，並且充分培養了自己的本能，加上對自然界深入的研究，因此他們能夠從某些創作原則中汲取養分，更好地幫助他進行藝術作品的創作。

　　在我們這些普通人與藝術家共用的本能中，正如我之前已經說明的——首先就是一種追求秩序與組織的本能。其次，就是我們都有一種追求平衡與愉悅的本能。第三，當平衡伴隨著韻律性重複行為之後，這會增強我們的愉悅感。藝術家在進行藝術創作時，這些都是他需要依賴的創作原則。讓我再次重申一點，藝術家進行創作的目的，並不是單純將自然界的某些畫面呈現出來，更是要讓他創作的內容給我們帶來視覺上的感受。

第四章

對比

　　在上一章裡，我們已經談論了平衡與重複是創作的兩個元素。現在，我們可以討論另一個元素——對比。這也是源於我們對變化與多樣性的一種自然愛意產生的。如果我們什麼都沒有吃的時候，就會盼望吃一顆糖果！如果一年四季沒有冬天與夏天或是陰天與陽光形成對比的話，那麼我們會對整天出現的陽光感到厭煩。我們都習慣會說，如果傑克整天顧著學習，不去玩耍的話，肯定會成一個愚鈍的人。不過，更糟糕的是，如果他只是沉湎於玩耍，而不去做一些真正有意義的事情，這肯定會讓他變成更加愚蠢與脾氣暴躁的人。是的，對比就是人生的一把鹽，若沒有了鹽，我們的生活就會變得索然無味與無趣。除此之外，我認為，無論對誰而言，除非他經歷過一些艱難困苦與磨練，否則很難成為一個真正勇敢與優秀的人。我們必須要學會苦中作樂。正是透過苦與樂之間的對比，並將其視為日常工作中的一部分，我們才能逐漸鍛造自身的品格。

　　因此，在我們看來，對比能夠在人生中帶來兩個重要的目的——首先，這能夠增加我們的生活樂趣。其次，這能讓我們的品格變得更加強大與高尚。對比在藝術範疇內的影響也與此類似。藝術家們運用對比的手法，將事物的多樣性展現出來，同時將事物的形態與品格展現出來。

　　你可以親自觀察一下畫家的做法，然後自己嘗試一番。首先，你可以拿來一張紙、一支筆、一個圓規與一把直尺。你可以在白紙上畫出一個長方形。你需要將這個長方形形成的空間填滿，或是使之變成一幅畫作。你可能會認為，這本身就不是一件有趣的事情。但是，如果你用水平線去切割直角的話，就會發現整個畫面開始變得有趣起來。如果你的視覺有著追求平衡性的本能——幾乎每個人都有這樣的本能——那麼你就會注意到水平線與垂直線相切的。首先，不管垂直線的長度是否相同——但它們還是可以在一個較高或是較低的層面上延伸出去。你可以用這兩條線進行試驗，直到這兩條線在你看來處在直角的狀態。

　　可以說，這是你所能畫出最簡單的圖案了，但這個圖案可以充分說明

創作中對比的兩個原則——首先，這樣的對比非常有趣；其次，當對比的部分處在平衡狀態時，這會變得更加有趣。現在，我們可以拿出圓規，以兩條線相交的點作為圓心畫一個圓圈。這個圓圈會讓曲線與直線之間形成強烈的對比。此時，你與生俱來的平衡感就會自動派上用場。至於這個圓圈要延伸到什麼程度，這完全取決於你的想法，因為你正在努力想要滿足內心的情感，使之看上去最為美觀。此時，為了與這個圓圈形成對比，你可以在交叉點上加上四個較小的圓形。接著，你可以從一個大圓的圓心出發，畫出不斷散發出來的線條。作為最後一個進行對比的點，假設你能在長方形四個直角出畫出圓形的一部分，就完成了最後的對比。

此時，我們已經完成了這幅充滿著對比元素的圖案。不過，我敢說，你可能已經注意到了，這個圖案裡充滿著各種重複的元素。我還要再次提醒你，圖案裡面的重複與對比處於一種平衡狀態。對比、重複與平衡——這些是作品中比較簡單的元素。

無論是我們創作的圖案還是作品，其實都是幾何圖案的簡單形式。如果你有興趣的話，完全可以透過描繪出各種簡單的圖案自娛自樂。比方說，你可以首先在長方形的空間內畫一個圓圈，或是以一個圓圈作為框架，將一個長方形或是正方形畫在裡面。無論是哪一種情形，你都可以繼續添加你想要的圖案。透過改變最初的框架以及圖案的形狀，你完全可以無限地添加圖案。此時，我希望你能夠對此進行一番認真的觀察，看看這些幾何圖案的形態。這些都是你根據幾何圖案建構出來的——其中包括了正方形、長方形、三角形與圓形。

正如橡子會隨著時間的推移，慢慢成長為參天的橡樹，幾何設計的這一簡單基礎，其實也是那些偉大的義大利畫家創作出傑出畫作的幾何基礎。甚至在我們今天這個時代，這仍然沒有過時。他們的創作也是根據一個幾何計畫去進行的，唯一的差別就在於你的創作計畫是可見的，而他們的創作方式或多或少都以某種方式隱藏起來。這其中的原因就在於，他們

並沒有像你這樣用簡單的線條填滿空間，而是用各種外在的形式——比如人物、石柱、建築、帷幕、樹木、山丘等事物來進行填充。因此，當我們談論他們作品裡的「線條」時，其實就是談到這些人物或是物體本身所面對的方向。因此，一個站立的人物可能會占據垂直線上的空間，而這個站立人物後面有點坡度的山丘則可能與你所處的水平線位置是相對應的。一群以曲線形態呈現出來的天使在空中飛舞，這可能就代表著你之前所畫的圓圈。而你之前所畫的垂直線，可能就被他們畫作裡以垂直方向散發出來的樹木枝葉所取代。換言之，你一開始用圓規或是直尺所畫出來的線條，只不過變成了藝術家們筆下自由描繪的事物形象而已。如果你認真觀察的話，就可以看到在這看似自由的創作中，仍然能夠找到按照幾何創作的基礎。關於這點，我希望在下一章節裡能夠好好地進行一番討論。與此同時，關於對比的另一種用處，也是你們需要去了解的。

這就是一幅畫作裡光線明亮與陰暗區域之間的對比。首先，畫家在創作時之所以會使用這樣的對比手法，是為了讓整幅畫作顯得更加真實一些。如果你的雙眼專注於房間或是室外的某個物體，你將會看到這個物體的某個部分是充滿光線的，而另一個部分則顯得比較黑暗，最終展現出光線與黑暗之間的對比程度。正是因為照射在物體上的光線，才讓我們看到這個物體的存在。如果光線沒有照在物體上——或者說，這個物體處在一片黑暗的狀態下，那麼我們就會說這個物體是根本看不見的。正因為光線的存在才讓我們看到了事物的存在，因此光線在物體某個部分的強度，能夠讓我們看清楚物體本身的形狀。換言之，光線與黑暗之間的對比，在我們的視覺系統接收之後，能夠傳遞到我們的腦海裡，讓我們對物體的形狀與大小產生一個恰當的概念。

對比的概念似乎是我們在無意識中慢慢養成的一個習慣的結果。那些認真研究這些事情的人肯定會告訴我們，在我們最初感知事物的時候，並不是透過視覺完成的，而是透過觸覺來完成的。嬰兒一般都會伸出小手去

觸碰母親的乳房，然後摸索著母親溫暖的身體，因為母親會帶給他一種安全感。嬰兒慢慢長大之後，你可能會送給他一個洋娃娃，但你可能會失望地看到，他似乎對這個洋娃娃並不怎麼感興趣。因為他的臉上沒有露出你所期望的喜悅神色，相反，他用相當陰沉的面色看著這個洋娃娃。不過，他此時將這個洋娃娃拿在手上，然後開始觸摸這個洋娃娃，最後將洋娃娃抱在懷裡。正是透過這種觸覺，才讓他感覺到這個洋娃娃是「真實存在的」。不過，等她的歲數再大一些，如果你再送給她一個洋娃娃，她的臉上肯定會洋溢出歡喜的表情。在這個時候，她已經學會了透過視覺觀察，一眼看出這就是一個洋娃娃了。當她用手拿著洋娃娃，會裡裡外外地將洋娃娃看一遍，先是用手撫摸著洋娃娃的臉龐，然後在看著洋娃娃所穿的服裝，接著在用手撫摸著它襯裙下的花邊與肩帶。雖然她已經擁有了透過視覺去認知事物的能力，但仍然沒有失去透過觸覺去獲得愉悅的能力。我希望，隨著她的年齡越來越大，也不要失去這樣的能力。事實上。那些傑出的藝術家都深知，普通人可以從對事物的感受中獲取多大的快樂。因此，他們都願意耗費很大的心理去描繪事物的表面。正如他們所說的，更好地將事物的紋理展現出來，從觸覺中得到快樂。除此之外，這會讓人物的形象看上去更加真實。如果我們觸摸人物的臉龐，會感覺這與真實的肉體沒有區別。如果我們將雙手放在洋娃娃所穿的連衣裙上，能夠感覺這有著天鵝絨般的順滑，或是像絲緞那樣的光滑。

讓我們回到光線與黑暗之間對比這個話題上來。正是透過光線與黑暗之間的對比，才讓我們對某個物體的形狀與大小產生了一定的印象，但絕大多數人都根本沒有意識到這個事實。他們已經習慣了透過視覺去觀察事物的方式，絲毫沒有意識到這是怎麼做到的。他們只是單純用雙眼看著物體而已。不過，藝術家運用光線與黑暗對比的原則，並將之運用到繪畫藝術當中。

當代繪畫歷史可以追溯到六百多年前。大約在十三世紀左右，義大利

教堂的裝飾畫基本上都是按照傳統方法進行創作的。也就是說，所有的畫家都是按照某種固定的繪畫方式去進行創作的。這些畫作描繪了人物的頭部與雙手，但人物的身體部分則被衣服遮住了，我們根本看不到他們的身形與大小。因此，畫作裡整個人物的形象看上去比較平面。這就好比你用黏土做成的小人物一樣，然後在用一根棍子碾壓過去，讓這個小人物變成了只有長度與寬度的事物，而根本沒有了厚度。事實上，這些人物之所以無法將一種真正的生命形態呈現出來，正如一些藝術家所說的，就是因為當時根本還沒有真正意義上的繪畫手法。因此，這些畫作裡呈現出來的人物，也根本沒有任何生命力可言。

　　不過，隨著時間的推移，民眾開始對這種缺乏生命力人物畫像失去了興趣。此時，一位名叫喬托 ① 的畫家成為了繪畫領域內全新畫派的代表性人物。這一畫派所做的事情其實很簡單，就是努力讓畫作裡的人物看上去

喬托

① 喬托（Giotto di Bondone，約 1267-1337），義大利畫家與建築師，被認定為是義大利文藝復興時期的開創者，被譽為「歐洲繪畫之父」、「西方繪畫之父」。

更加真實，讓畫面裡的自然場景看上去更加自然。喬托沒有遵循過去的傳統畫法，而是運用自己的眼睛認真去觀察自然。他不再滿足於在畫面的背景裡填充那些沒有厚度感的金色調。他想要讓人物置身於真實的場景，這可以是某個房間裡，或是室外的環境下，增強人物的真實度。他不滿足於單純讓畫作扁平化，只能呈現出長度與寬度，而是想要增強人物的第三維度——深度。他想要讓欣賞者感覺到，畫作裡的人物彷彿是在畫面前景位置上一步一步地來回走動，並且其人物形象還是具有深度的。當你欣賞每個人物或是場景裡的每個事物時，都能感覺這彷彿有著真實的重量與厚度。我之前說了「一步一步」，我要特別強調這點。因為喬托想要描繪的，並不單純是畫面前方的人物形象，還有畫面前方與畫面背景之間的那一道很大的空隙位置，這就是很多藝術家所說的場景「連續平面」——從而將畫面的場景一步一步地呈現出來。

也許，當你下次前往戲院看戲，認真觀察一下戲劇舞臺的布景，看看舞臺是如何呈現出戶外效果的時候，就能更好理解我在上面所說的那段話。在舞臺的每一邊，很可能會擺放著樹木的樹幹，樹幹上還有很多「枝葉」，每棵樹之間的距離大約在五英尺左右。在舞臺的上方懸掛著一些用於吊景用的東西，這可以是一些裁剪過的布料，用來代表一片樹林，這與舞臺兩側的畫面形成對應，讓人覺得那些就是樹幹。事實上，舞臺上這些布料與兩翼的擺設，就代表著一幅畫作的「連續平面」。這些場景會慢慢地向後退，你甚至可以走在其中。不過，當你走到布料後面，可以停下腳步。如果你坐在戲院下面的座位上，你的眼睛可以看到很遠的位置，因此舞臺上那些布料看上去就像一幅畫作，形成了連續平面的錯覺。

畫家有一個專門詞語去說明連續平面的效果，這個詞語就是透視。如果你站在電車路線或是鐵軌中間，沿著鐵軌望過去，這些鐵軌路線看上去會慢慢融合在一起。不過，你也知道，真實的情況是這些鐵軌之間的距離永遠是等距的。不過，既然我們的視覺能力會隨著距離物體越來越遠而變

得越來越模糊，鐵軌之間的距離也隨著我們看的距離越來越遠而變得越來越小。按照相同的方法，你可以觀察大街的寬度會隨著你所處的距離越來越遠而變得越來越小，大街上行人與馬車同樣會變得越來越小，這與你距離連續平面越來越遠是相關的。如果你正對著一間房子，房子上方位置的高度看上去是相等的，窗戶與飛簷似乎與地平線是平行的。當你站在大街上，從另一邊去看這座房子，這座房子就會呈現出不同的形態。當你站在距離房子較近的位置時，房子的對頂端看上去距離你更高一些。而當你距離房子更遠的位置，就會發現房子的一排排窗戶與飛簷的線條似乎在慢慢地向下滑落。因為他們完全是按照消隱平面或是連續平面的方式，讓我們對事物的大小產生了不同的觀感。

上面只是說明我們早已談到對比原則的例子而已。畫家不會描繪他們知道的事實，而是按照他的雙眼所處的位置去看待事物的形象。這就是我們所說的「視角」。你還記得在上一章節裡，藝術家用寥寥數筆就描繪出遠處綿羊的形象的例子。因為這是他站在遠處看到的綿羊畫面。我在上一章節裡並沒有提到這是為什麼，但你們現在應該明白了畫家的用意吧。那位畫家只是遵循著透視的原則，按照綿羊在他所看到的畫面裡恰當比例將其呈現出來。你還記得，當這位畫家描繪出綿羊的兩隻角、尾巴與其他細節的時候，它們看上去是否像玩具綿羊呢？現在，我們終於知道了其中的原因。這是因為綿羊的存在與它們所處的環境是不相符的，它們所處的平面上並沒有處在它們本應該在的位置上。綿羊所處的平面還應該在很遠的位置上，但它們卻以距離我們視線較近的地方出現了。當我們看到這些綿羊形象很小的時候，它們看上去就像玩具綿羊。

你們可以看到，這完全是我們以什麼眼光去看待事物的問題。正如我之前所說的，畫家在進行創作的時候，並不會將他已知的事實原原本本地呈現出來，而會根據這些事實本身帶給他的視覺印象去進行創作。接著，畫家會將感受到的這些印象透過作品的方式，傳遞給每一位欣賞畫作的

人。因此，畫家的作品並不是將自然事物真實地呈現出來，而是透過意象或是感覺的方式將自然呈現出來。

　　喬托發現了這個事實，因此希望欣賞者在來回觀察畫作的時候，感受到這點。因此，他必須要以連續平面的創作手法展現出來。事實上，喬托也只是找到了這樣做的部分答案而已。大約在一百年後，一位名叫馬薩喬[②]的畫家才真正掌握了如何用氛圍的意象去填充整幅畫作，從而讓事物能夠以恰當的方式出現在恰當的平面上。至於畫家在進行創作時完全懂得運用透視法則，則是之後很長一個時期的事情了。

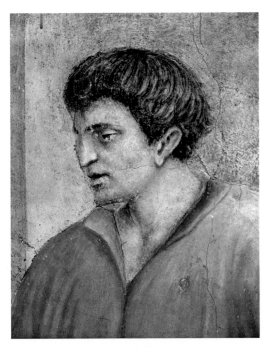

馬薩喬

② 馬薩喬（Masaccio, 1401-1428）原名托馬索‧德‧塞爾‧喬凡尼‧德‧西蒙（Tommaso di Ser
　　Giovanni di Simone），義大利文藝復興時期第一位偉大的畫家，他的壁畫是人文主義第一個最早
　　的里程碑，他也是第一位使用透視法的畫家。在他的畫中首次引入了滅點，他畫中的人物出現了
　　歷史上從沒有見過的自然的身姿。

〈納稅銀〉，馬薩喬作品

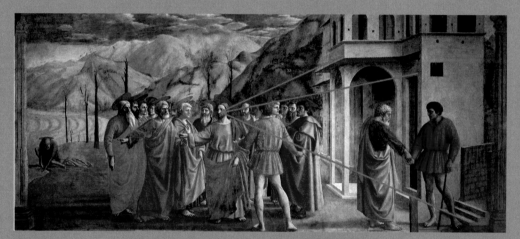

由圖中直線可見，基督的頭部處在一點透視的消失點上

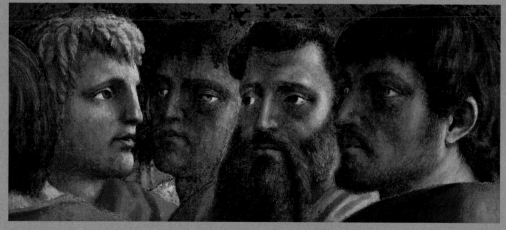

〈納稅銀〉局部。此圖更清晰地反映了明暗法的使用。圖中左起第二人可能是猶大，最右端的可能是
多默，同時也是馬薩喬的自畫像。

這些畫家要克服的一個最大困難，就是想著如何去以「透視縮短」的方式去描繪出人物形象，或是以「透視縮短」的手法將人物呈現出來。了解所謂的「透視縮短」這一創作原則的一個簡單方法，其實就只需要我們站在一面鏡子前，然後將手臂向左邊或是右邊伸展，然後做出交叉的形狀。你的左手或是右手都可以伸展出來。不過，你可以將手臂放在前方，然後對著你眼前的這面鏡子。一旦你的手臂看上去比較短的時候，或是你無法看到手臂長度的時候，這就是所謂透視縮短的效果。或者，你可以用「更激烈」的方式展現透視縮短的事實。你可以將鏡子擺放在一個可以將整個身體都容納進來的地方，當你雙腳躺下來的時候，你的身體長度看上去就在鏡子裡面出現了透視縮短的情況。你可以觀察到，後者的表面與一幅畫作所形成的畫面是完全對應的。正是在一個扁平平面上，才能產生出連續平面或是退隱平面的效果。你之所以無法看到身體的長度，是因為這出現了透視縮短的情況，因此你只能感受自身的長度。

　　在喬托之後又過了很長一段時間，畫家才真正克服了將透視縮短這一效果呈現出來的障礙。最初一批據此創作出來的畫作，被很多人視為神奇的作品。因為我創作本書的目的，並不是教會你們如何去繪畫，所以我只能簡單談論其中涉及到的原則。事實上，我們在之前的內容已經稍微談論過這個問題了——即光線與黑暗之間的對比，也就是所謂的「明暗對照法」。畫家們很快就發現，如果一個物體是有體積的話，那麼這個物體最接近光線的那一部分將會反射出絕大多數光線，而那些距離光線越遠的地方，反射出來的光線則會越發黯淡。物體裡那些根本沒有接觸到光線的部分，看上去是一片黑暗的。因為這就是藝術家們看待物體的方式，他們嘗試以這樣的方式去將物體呈現出來。他們學會了對物體進行「模型塑造」。也就是說，他們懂得用體積的方式去代替物體，透過運用光線與黑暗之間對比的手法將畫作呈現出來。一開始，這樣的明暗對比是比較粗糙的，主要是強烈的光線與一片黑暗之間的對比。不過，隨著時代的發展，

畫家們在運用明暗對照法時開始變得越來越嫺熟，懂得如何對弱光與昏暗之間的細微差別進行對比。到了這個階段，畫家們已經能夠極好地克服了透視縮短所帶來的各種障礙。

你可以看到，如果你再次站在一面鏡子前，對著鏡子伸出手臂，就可以完成這個最簡單的測驗。如果你將光線擺放在身後的位置上，這時候光線就會照在你身前的那面鏡子上。在這種情況下，你可以注意到，你伸出來的手將會吸收到最多的光線，因為它距離反射光最近。若以此手法創作的一幅畫呈現於觀者面前，按照我們的視覺習慣，物體表面被直接照射和高光部分會首先反射到眼底，因此，我們的觀感便是手的反射光要先於身體的反射光映入眼簾。

不過，如果你站在鏡子前，而光線是從一邊落在你身上的時候，那麼呈現在鏡子裡面的畫面可能會與之前大不一樣。光線與陰影將會變得更加細碎與分散。你雙手的某些部分，或者說你的指尖將會接受到最明亮的光線，即便這些部位不是接受最明亮的光線，這樣的光線還是可能會落在你的前額上，或是在你的手腕與手肘之間，或是落在你手臂的上半部位。從寬泛的層面去看，你的手臂其實就代表著形式的三個層面——你的雙手，你的前臂以及你的上臂。如果你的視覺之前從未接受過這樣的訓練，可能會認為這是沒有什麼區別的。但在訓練有素的畫家看來，這完全是因為光線落在平面上的角度而發生變化。正如畫家本人所說的，這完全會根據平面的角度發生變化。事實上，這些角度會隨著人物的形象而發生改變，因為你完全可以在鏡子裡審視你呈現出來的畫像。一般來說，在你的肩膀、胸口、脖子等部位，都會形成不同的角度。你的臉龐以及隆起來的鼻子，那深深的眼窩，圓胖的臉頰等部位，都會形成角度平面的成規拼縫物。或者，我可以這樣說，整個人物形象會呈現出像切割鑽石那樣的眾多平面。與鑽石不同的是，這樣的平面在大小與形狀方面都是不均勻的。當光線落在這些平面上，就會出現一些部位是有光線的，另一些部位是沒有光線

的，從而讓我們可以透過視覺的方式了解到這顆鑽石的形狀。同理，要是光線以不同的角度照射到平面，最終呈現出來的畫面，必然可以讓我們感受到人物的形狀。

現在，我們可以在鏡子畫面裡研究陰影的存在。事實上，所謂的陰影之所以出現，完全與我們之前所談論的內容剛好相反。在這種情況下，物體的平面角度遠離了光線，這就好比你衣服或外套裡的褶皺，看上去根本沒有接收到任何光線，因此看上去顯得特別黑。我認為，你們可以輕易地察覺到黑暗或是陰影的不同層次與等級，這要比光線本身來的更加容易。在古代的很多藝術家似乎都更加傾向於描繪陰影，而不是描繪光線本身──因為陰影的效果能夠以更加微妙的方式呈現出事物。也就是說，描繪陰影的畫面需要我們以更敏銳的眼睛進行觀察，這其實要比單純描繪光線來的更加困難。事實上，當代畫家的一大貢獻，就是將光線呈現出來的很多微妙效果都呈現出來了。

如果你認真研究一下你在鏡子裡呈現出來的畫面，我認為你肯定會發現，呈現出來的人物形象，在很大程度上都是光線與陰影之間的對比所造成的。因此，光線與陰影之間的對比同樣在畫作裡呈現現實感的效果中扮演著極為重要的作用。當然，我沒有忘記一點，就是畫家能夠單純透過一支鉛筆或是鋼筆，就能將一個物體的輪廓勾勒出來的事實。但是，如果他們這樣做的話，需要透過我們給予的幫助，因為他必須要依賴於我們的想像力，才能將他所遺漏的部分補充完整。

最後，在我們離開鏡子呈現出來的人物鏡像之前，我希望你們能夠作如下自我提問：你是否將這看成是光線與黑暗之間簡單粗糙的對比呢？或者，你是否意識到畫面裡的服裝、臉龐以及頭髮等諸多細節的差別呢？前面這個問題其實就涉及到很多畫家所談論到的「用寬泛」的視野去看待自然。很多畫家都是用這種方式去看待自然的，然後用自由大膽的方式將其呈現出來。寬泛的創作手法只能將一個龐大籠統的事實描繪出來。另一方

面，還有一些人立即意識到，任何事物的整體都是由很多不同的細節構成的，因此在創作時必須要充分考慮到細節的重要性。事實上，這既不是一種正確的方法，也不是一種錯誤的方法。在繪畫歷史上，有成千上萬優秀的畫作都是按照這樣的方法創作出來的。另一方面，如果你喜歡一種方法勝過另一種方法，這是因為你，或是藝術家本人，都習慣於按照這樣的方法去感知印象。千萬不要因為這一原因，就認為那些以不同於你接受印象的人是錯誤的，或是因此而更加傾向於某種類型的畫作。在這個問題上，我們都會情不自禁地出現個人的偏好，但是我們不能據此對其他畫作產生偏見。

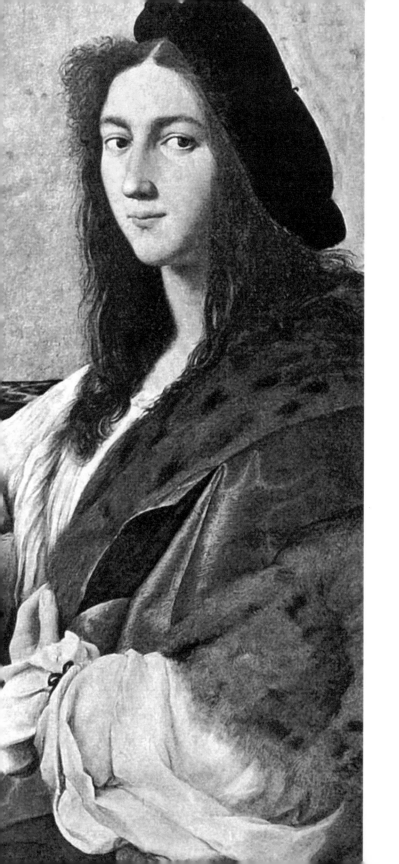

第五章

幾何構圖

　　在之前的章節裡，我們已經談論了創作的幾個元素。我們知道了，畫家對一幅畫作裡的人物或是物體的組織與安排，主要是出於兩個考慮：第一個考慮，就是將某些物體更好地呈現出來。第二個考慮就是以某種方式將物體呈現出來，從而使之變成讓我們感受到快樂的源泉。當畫家追求第二個目標的時候，才有可能讓他的作品變成一幅藝術品。我們同樣可以發現，畫家在進行創作的時候，為了讓畫作給我們帶來視覺上的享受，就必須要依賴於重複或對比的手法，以及我們對追求平衡感的與生俱來的本能。事實上，創作的元素就是平衡狀態下的重複與對比，有時這也會增添旋律所帶來的一些魅力。我們還可以發現，藝術家運用重複與對比去實現這種平衡的方法，就是運用長方形、三角形與圓形等簡單的幾何形狀去做到的。

　　此時，讓我們去研究一個真實的例子。為了更好地闡述這個事實，我選擇了拉斐爾創作的〈聖禮的辯論〉這幅畫作。這幅畫懸掛在梵蒂岡一個畫廊裡，這也是羅馬教皇的居住地。拉斐爾在這些房間裡創作了很多裝飾畫作，但〈聖禮的辯論〉是他創作的第一幅畫作，是在他只有二十五歲的時候，從佛羅倫斯被徵召到羅馬，為當時權傾一時的教皇儒略二世創作的。拉斐爾是佩魯吉諾①的學生，因此他在創作時，按照他的老師所慣用的幾何構圖方法。不過，作為學生的拉斐爾顯然在這方面青出於藍而勝於藍。

　　首先，讓我們認真觀察一下拉斐爾創作裝飾畫作所處的空間。這些空間就是我們所熟知的半月形空間。在當時的歷史條件下，這就是拉斐爾必須要面對的環境，也是他只能進行裝飾畫作的地方。我們可能會認為，拉斐爾在這裡創作的圖案，肯定會超越這個特定形狀的空間。事實上，半月形的外在輪廓以及內在的線條，都必須要構成整幅畫作的圖案。現在，我

① 佩魯吉諾（Pietro Perugino，1446 或 1452–1523），義大利文藝復興時期的畫家，活躍於文藝復興全盛期。拉斐爾的老師。

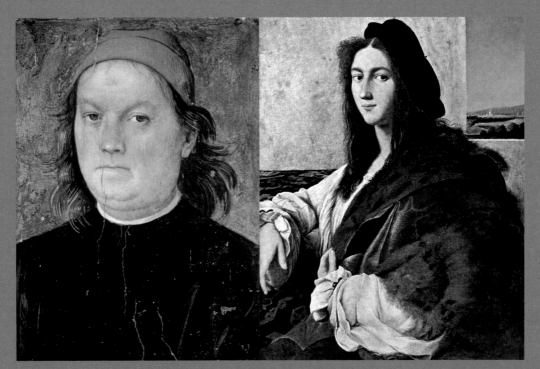

佩魯吉諾（左）和拉斐爾（右）

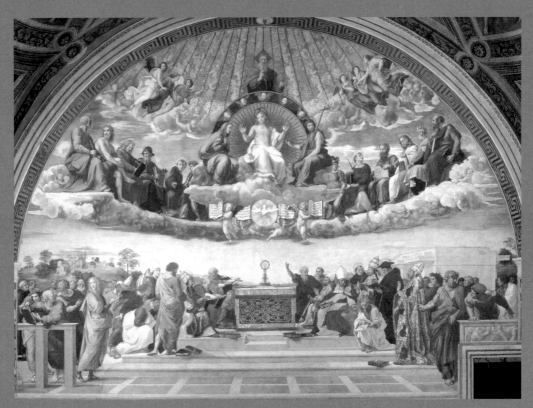

〈聖禮的辯論〉

們可以再次欣賞拉斐爾是如何做到這點的。簡單來說，他運用了一些曲線，然後在外部區域不斷重複這樣的曲線，有時甚至描繪出與此形成對比的線條。與此同時，他還引入了水平線，重複了底部區域的線條，與垂直線條形成了鮮明對比。讓我們更加細緻地對此進行一番觀察。

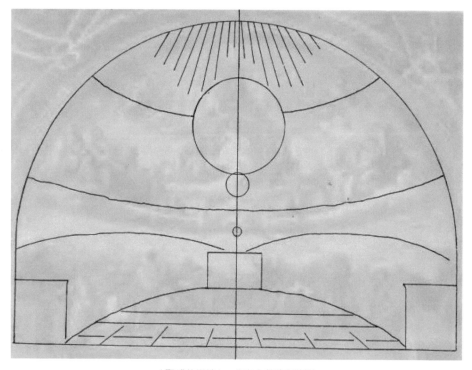

〈聖禮的辯論〉，作者卡芬的剖析圖

在半月形空間將近中間的位置上，是一個較小的圓形，看上去有點像鴿子。這個圓形牢牢地吸引住我們的目光，其產生的效果就讓我們非常肯定一點，即創作的某些部分要嘛在上方，要嘛在下方。在上方出現了一個更龐大的圓形。這還沒有徹底完成，因為其形狀的規律性受到了坐在兩邊的兩個人物的影響。這個圓形似乎穿過其中，最終與下面的雲層融為一體。無論是較小還是較大的圓形，都在半月形的外部曲線上重複出現。另

一方面，雲層上出現的曲線，以及坐在雲層上的人物，同樣形成了對比的曲線。上面還有一條更高的曲線，這是由兩名漂浮的天使形成的。在那個更大圓形的上方中央位置，我們可以看到一個頭頂著光環的人突兀而出，這讓我們的目光轉向一個想像性的中間位置。在畫作外部的某個區域裡，我們可以看到不斷發散出來的線條。因此，我們認真觀察的畫作的這一部分帶給我們的感覺，是一種提升的感覺。我們的視覺與想像力透過逐步推進的方式，驅使著我們不斷朝著更高處看過去。

至於較小圓形下方的部分，我們可以看到這被一個清澈的藍色天空形成的開闊空間分割出來。你是否注意到，一群人正在這個區域裡走著，形成了一道曲線形狀，這重複了圓形裡面的曲線，卻與雲層上兩條重要的曲線形成了鮮明的對比呢？這樣做產生的效果，就是防止我們的視線朝著上方看過去。畫面下方的曲線則將上方與地面透過兩個角落緊密地連繫起來了。此時，我們可以注意到，下半部分的物體是一個祭臺，這是一個等邊祭臺，這與上方的曲線與圓形形成了最強烈的對比。這可能會讓我們更加強調這點。我們可以觀察一下地平線在畫作的底部位置，透過階梯的方式不斷進行重複。因此，我們的雙眼會沿著階梯慢慢地延伸到那個祭臺上。除此之外，這個等邊祭臺所形成的效果，透過垂直線與地平線之間的平衡得到了增強，在角落下方形成了一個等邊人物的意象。右邊畫面代表著一條走廊，黑色的部位則是大門。一些藝術家可能會認為，對這幅畫作進行這樣的切割，這是一個很大的缺點。但這樣的情況在拉斐爾身上並不存在。正如在這個畫廊的其他房間裡，拉斐爾將走廊列入他創作的範圍內，並且使之很好地起到了強調角落的意義。接著，拉斐爾找到了另一種增強對面角落的結構方式。

此時，我們可以觀察一下人行道上那些發散出來的線條。總的來說，畫作上方的部位重複出現了這樣的線條，不過這些線條看上去更遠與更粗一些，與下半部分的粗體文字是相符的。你是否發現，人行道上的這些線

條是從哪個點上發散出來的呢？透過在每個轉彎口處運用直角，你可以發現所有這些直線要是繼續延伸的話，就必然會與祭臺上那些裝飾性的小圓圈相交。很多人物的目光都是朝著這個方向望過去的。

　　不過，其中一些人物是站立的，雖然他們的目光都專注於畫面的中心位置。他們的身體線條讓我們的目光不單純向上看，同時也朝著中間位置看。在祭臺旁邊的一個人則用手臂指著上方，讓我們的視線與想像力不會局限於那個小圓圈裡。對拉斐爾而言，他必須要將下半部與上半部連繫起來，從而形成一個完整的整體。按照這樣的方式，天空的延伸完全可以將整幅畫作劃分為兩個部分。假設能夠達到這樣的效果，拉斐爾肯定會將下半部的曲線與上半部曲線之間的對比進行弱化處理，透過將一棟建築描繪在一邊，而在另一邊則是一個低矮的山丘，山丘上那些樹木朝著天空生長。

　　現在，讓我們稍微暫停一下，認真觀察這些線條所起的一般性效果。我們可以將輪廓草圖畫在白紙上，對此進行觀察。這能夠將畫作的整體計畫呈現出來。我們可以從中看到不斷重複與對比的幾何構圖方式，其中包括了水平線、垂直線、對角線與曲線。這些線條處在一種平衡狀態，給我們恰當的總體印象。

　　就我本人而言，我感受到的印象是，欣賞到一座圓形建築內部的空間，建築上方還有一個拱形的屋頂。我還記得在羅馬有這樣一棟建築。帕德嫩神殿建立的目的就是為了崇拜眾神的，但在拉斐爾所處的那個時代，這只是變成了一座教堂神殿而已。當你走進去看，就會發現人行道中間擺放著一個祭臺。在你上方的建築線條包圍著你，並且與這些線條是非常相似的。在你的頭上，拱形天花板發散出來的線條突然停止了，因為頂端有一個圓形的開闊口。透過這個開闊口，你能夠看到天空。光線會沿著這個開口，垂直地灑下光線。

　　我在想，如果拉斐爾在創作這幅畫作的時候，內心是否想著要以帕德

嫩神殿作為創作原型呢？我覺得這是很有可能的事情，因為拉斐爾之前肯定欣賞過這座神殿，再加上他有著超乎常人的天賦，懂得如何更好地加以利用。這座建築展現出了不同尋常的形狀，特別是從那個神奇的開口來看，讓人的想像力從一個有限的空間，轉移到了無邊無際的天空，給人留下了深刻的印象。這樣的創作手法，還與拉斐爾在創作主題以及畫作呈現出來的圖案方面的概念，是非常一致的。

事實上，拉斐爾這幅畫作的名稱有誤導作用，因為他的這幅畫作並沒有描繪爭端或是爭吵的畫面。這幅畫作的真正主題，其實是對神聖天主教堂的寓言——這其中就包括在塵世的教堂與在天國裡的教堂，包括了戰鬥的教會與得勝的教會。這幅畫作以羅馬天主教堂當成世俗教會的形象呈現出來了。你可能不是一位羅馬天主教徒，正如我一樣，但這絲毫不影響我們懷著敬畏之心去欣賞這幅畫作，因為這有助於我們更好地了解這幅畫作創作的最初動機。

對羅馬天主教徒而言，崇拜最高尚的舉止，就是參加彌撒儀式。因此，畫面裡的祭臺在下半部分以最明顯的方式呈現出來了。這構成了人物形態的基石，包括那些大主教、醫生以及那些忠誠於羅馬教會的人。他們崇拜的方向，是直接面對祭臺的，祭臺上面擺放的容器裝著聖餐麵包。在這個世界上，只有羅馬教會才會將麵包視為耶穌的身體，將這視為耶穌重生到達天國之後肉身的一部分。在祭壇上方，盤旋著一隻白鴿，這是聖靈的象徵。透過《聖經》的文字。我們可以感受到耶穌的榮光。那些神聖書籍基本上都是以袖珍形式出現的：「因為這似乎是天國的形象。」在聖靈象徵的上方，我們可以看到耶穌基督坐在寶座上。他舉起雙手，正展示著被釘在十字架上的傷口。聖母瑪利亞坐在畫面的一旁，施洗者聖約翰則坐在畫面的另一邊，似乎正在為耶穌基督引路。從畫面的右邊到左邊，我們可以看到門徒、聖人與殉道者站成一排。在榮光形成的光圈上方，我們可以看到上帝的人物形象，只見上帝舉起雙手，做出賜福的動作。在上帝的

一邊漂浮著一些天使。整個天空都彌漫著圓胖天使、六翼天使那可愛的臉龐，他們在歌唱著「和撒那」的歌曲。一道金光從代表著無限正義的太陽上灑落下來。

　　不管拉斐爾在創作這幅畫作的時候，腦海裡是否想著帕德嫩神殿，他在這幅代表著寓言性質的畫作呈現出來的畫面，遠遠超過了帕德嫩那一座充滿美感的畫作。在拉斐爾的內心裡，真正的神殿是包括天與地的：「地球只是他的帳篷。」而他的拱頂則只能是天國本身。在這兩者之間，出現了三位一體的視野，還有一大群來自天國的聖人，他們的讚美與崇拜，與來自地球上信眾的祈禱與讚美是相互呼應的。

　　因此，你可以看到，拉斐爾以簡單明瞭的方式抓住了儒略二世教皇想要去進行創作的用意。拉斐爾在進行創作的時候，只是遵照了幾何構圖的方式，然後據此將自己的想法變成畫面。至於一個簡樸的想法是如何變成一個充滿美感的思想，以及簡單的結構風格是如何以豐富的細節呈現出來的，我只能留給你們去慢慢研究。如果你們真的對此進行一番研究，就會發現在每個人物形象的塑造上，都必然會出現重複或是對比的反差，擁有各自的美感與意義。

　　在本章行將結束的時候，我想向你們提出一個問題：你們是如何理解重複與對比這種平衡中出現的韻律呢？在畫作底部出現的連續性波浪圖案慢慢向上，是否與那些教眾以連續的祈禱或是崇拜的方式表達自身的思想有相似之處呢？

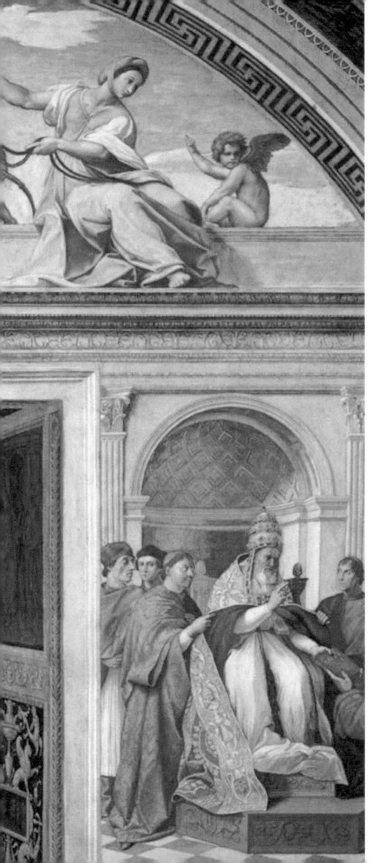

第六章

幾何構圖 （續）

　　我們還可以找到另一幅將幾何構圖方式展現出來的畫作。這同樣是拉斐爾創作的一幅畫作，收藏在〈聖禮的辯論〉這幅畫作所在的那個畫廊裡。不過，拉斐爾在這幅畫作裡將幾何構圖的方式展現的非常明顯。從拉斐爾這幅畫作的整體構圖來看，其顯現出來的幾何原則要更加隱晦一些，因為他的創作手法看上去比較自由。很多藝術家都認為這是拉斐爾創作的最具美感的畫作之一，也是這個畫廊裡最精緻的裝飾畫作之一。

　　不過，在我們認真審視這幅裝飾畫作所占據的空間之前，首先要研究一下畫作的主題。一般來說，世人將拉斐爾的這幅畫作稱為〈法治社會〉[1]，也就說是，這幅畫作的主題是關於法律的原則──其中包括了制定法律與實施法律。你們可能還記得，在〈聖禮的辯論〉這幅畫作裡，核心的主題是宗教層面上的。在同一畫廊裡的另外兩幅平板畫分別描繪的是哲學與詩歌主題。在這四幅平板畫裡，都各自傳遞出了拉斐爾的創作思想，而不是單純描繪一件事。事實上，傳遞出來的這種思想──肯定早在拉斐爾的內心世界裡存在了。因為很多的畫作主題都想要將抽象的思想表達出來。也就說是，這樣的思想是從感官經驗中昇華出來的。比方說，我們不能單純只是看到宗教或是法律，也不能單純透過觸覺、味覺、嗅覺或是聽覺等方式去感知它們。我們可以說，正在執法的員警，或是法庭上的法官，或是立法會議上的議員──這些人都按照各自的分工，分別負責制定法律與執行法律的行為，讓我們看到成文形式的法律。不過，關於法律的思想或是原則，會讓人們建構一套司法系統，讓我們去制定或是執行法律。而這一切要想在現實生活中出現，首先就要出現在人們的腦海裡。

　　因此，當拉斐爾受邀創作〈法治社會〉這樣主題的畫作時，這是之前誰也無法用肉眼去感知的東西，他應該怎麼去做呢？他向自己提出了這個

[1] 〈法治社會〉（Jurisprudence），也叫〈三德像〉（The Cardinal and Theological Virtues），詮釋「法學」的〈三德像〉，是以三位女性表達三種德行的壁畫，左邊代表「堅定」的女神，她左手抱著被降伏的獅子，右手執象徵法律的樹枝；中間代表「審慎」的女神，右邊代表「節制」的女神。拉斐爾以婦女良善堅毅的本質，呈現了一個理想而純淨的法治世界。

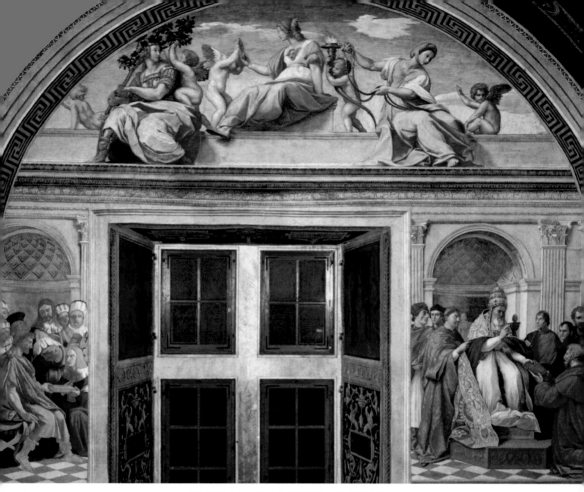

〈法治社會〉，也叫〈三德像〉，拉斐爾作品

問題：當民眾對法律產生了敬畏之情的時候，法律的精神會對他們的日常行為產生什麼影響呢？立法者在制定法律時必須要更加小心謹慎，他們應該從過去的歷史汲取教訓，同時要兼顧到這樣的法律必須要符合未來的現實需求。首先，他們必須要展現出謹慎的態度，其次，他們在執行法律的時候，必須要做到堅定與適度。在他們堅定維護法律權威的時候，必須要記住：

「當仁慈與正義成為社會的主旋律，法律的力量就堪比上帝手中的權柄。」

左邊代表「堅定」的女神

中間代表「審慎」的女神

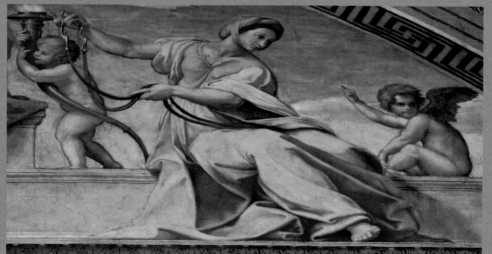

右邊代表「節制」的女神

〈法治社會〉，也叫〈三德像〉，作者剖析圖

　　因此，為了更好地將法律的思想表達出來，拉斐爾決定透過展現出法律的三個元素：審慎、堅定與節制表達出來。事實上，這三個元素都是非常抽象的概念。沒有人真正見過它們，或是聽說過它們，我們只能透過這三種元素所帶來的結果去感知它們，從這三種元素影響世人的行為去了解它們。因此，審慎、堅定與節制這三種元素都是沒有具象形態的話，那麼拉斐爾又該以怎樣的方式將其呈現出來呢？也許，他會從當時義大利流行的舞臺戲劇中得到一些靈感。不管怎麼說，他還是像那些〈道德論〉或是〈寓言故事〉的作者們習慣的做法。他們在戲劇作品裡引入了正面與負面的人物，對那些暴飲暴食者進行刻畫，讓他們代表著暴飲暴食的形象。因此，一個肥胖之人可能就會去扮演這樣的角色。而扮演這個角色的人可能會讓自己看上去很胖，讓自己的臉龐閃耀著油膩的光亮。也許，他的外套上都粘著油脂，從而說明他是一個為了吃而不顧一切的人。他站在舞臺上吃著東西，他所說的話或是做的行為，都會讓觀眾意識到，他活在這個世界上唯一的想法，就是不斷吃東西。這樣的做法，就是暴飲暴食者個人化的象徵或行為。因為，暴飲暴食的思想可以透過演員的身體姿態以及行為方式展現出來。而對負面人物的個人化處理，在很多情況下都是具有喜劇場景的。而那些代表著美德的人，通常都具有美感，或是具有英雄主義

色彩。因此，那些宣揚道德精神或是寓言故事的題材，才會那麼的符合大眾口味。有時，這樣的寓言故事並不是透過舞臺上人物的移動、話語或是肢體動作呈現出來，而是以一群靜止的人展現出來。這群人慢慢地邁開腳步，透過威嚴的姿態或是戲劇性場面來呈現出來。毫無疑問，當拉斐爾需要創作出尺寸較大的畫作時，就需要對畫面的場景進行一番安排。

　　另一方面，每個藝術家都急於在他們的畫作中採取這樣的創作思想。十五世紀與十六世紀的義大利畫家創作的尺寸龐大的祭壇畫與裝飾畫作，基本上都是出於這樣的目的。因此，拉斐爾創作的〈法治社會〉也不例外。拉斐爾對謹慎、堅定與節制這三種美德進行了擬人化的處理。在刻畫「審慎」這個人物形象時，他選擇了給此女神的兩副面孔，其中一個面孔顯得比較蒼老，因為它正審視著漫長的過去。另一個面孔則充滿了青春氣息，正在以憧憬的心態看著未來。她彷彿在對著一面鏡子審視著自己。拉斐爾為什麼要以這樣的手法去做呢？因為在這些寓言故事裡，一切事物都在向旁觀者傳遞出一種意義。也許，拉斐爾這樣做有兩個理由。人物的臉龐專注地看著自我反射出來的畫面，就是謹慎本人的形象。「審慎」除了了解過去所發生的事情，也正在對未來可能會出現的事情進行了解，同時她必須要對當前發生的事情瞭若指掌。因為一面鏡子會將鏡子前面的畫面呈現出來，就會將我們的臉龐呈現出來。拉斐爾使用鏡子這個象徵物，其實就是讓其代表著真理。了解真理是一種充滿智慧的行為，而按照真理與智慧去做事情，則是謹慎的行為。因此，當你看到一個人物手上拿著鏡子這樣充滿象徵意義的物體時，你幾乎可以肯定，拉斐爾只是將真理、智慧或是謹慎的思想，或是這三種思想進行擬人化的處理而已。

　　在「審慎」這個人物的胸口位置，我們可以看到一個長著翅膀的頭部形象。也許，這是美杜莎[2]的頭部形象，每當有人看到她的時候，就會變

[2] 美杜莎（Medusa），希臘神話中的一個女妖，戈爾貢三姊妹中的小妹，名字的涵義是「皇后」。一般形象為有雙翼的蛇髮女人。她的父親是福耳庫斯，母親則為海妖刻托。她的兩位姐姐斯忒諾和

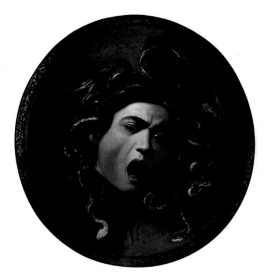

〈美杜莎〉，義大利畫家卡拉瓦喬作品

成一塊石頭。如果真是這樣的話，那麼這個象徵物就代表著每當遭受冒犯的時候，「審慎」女神所表現出來的可怕之處。她本身是一個柔和之人，但對那些做出邪惡行為的人，卻使用了讓人感到恐懼的懲罰手段。在她身旁有一個手上拿著火炬的嬰兒。一直以來，火炬這個物體都被當成照亮世界的象徵——象徵著知識的傳播。在此，拉斐爾想要表達的是，審慎的態度可以透過學識去慢慢培養。也許，真理、智慧與審慎本身就是足以照亮世界黑暗面的光芒。

在火炬手右邊的人物，似乎遞給了「審慎」一條韁繩。正是憑藉著韁繩，人們才能駕馭馬匹。因此，很多畫家都習慣將韁繩視為控制的象徵。在了解這個事實之後，我們可以認知到，那位手上拿著韁繩的女人其實就是節制這種精神的擬人化形象。她的整個人物形象給人一種謙卑的姿態，

歐律阿勒生來便是不老不死的，只有她是凡人之軀。不過希吉努斯則提出另外一種說法，指出三姊妹其實是堤豐和艾奇娜的孩子。根據詩人阿波羅多洛斯的〈書庫〉所述，美杜莎是戈耳貢女妖之一，外觀描述是纏著龍鱗的頭，像野豬一般的獠牙，青銅的手爪，金色的翅膀。任何直望美杜莎雙眼的人都會變成石像，蛇髮女妖美杜莎最後被英雄珀耳修斯斬除。

這也是符合節制的精神。因為，每個人都知道，再往前走多遠是正確的，也知道應該在什麼時候停下腳步。

　　不過，我們應該注意到畫面左邊那個女人的形象。她是一個身強體壯的女人，臉上露出正面的態度，並不像其他表情安靜的人物那樣。她就是堅定這種精神的擬人化形象。她穿著用於防禦的盔甲，戴著頭盔，穿著護脛套。雖然她的手上沒有那種任何防禦的武器，但她的手上古代狩獵經常用到的皮帶繩索。如有必要的話，她會勇敢地將那些違背法律的人繩之以法。與此同時，她的手上還拿著橡樹樹枝，這象徵著文明社會裡的力量與勝利，這與戰爭勝利時的桂冠形成鮮明對比。正如義大利人所說的畫面裡的小邱比特，或者說愛神，除了那兩個分別拿著鏡子與舉著火炬的人，其他人的存在只是為了增添整個場景的美感。

　　我之所以會對拉斐爾這幅裝飾畫沉思良久，是因為了解這幅畫可以幫助我們找到了解其他古老畫作以及當代畫作的一把鑰匙。畫作裡描繪的主題代表著擬人化的抽象思想，只是這樣的思想以人類形態呈現出來。那種特別的思想則可以透過每個人物具有的象徵呈現出來。人們完全會意識到，某些象徵意味著某些思想。每當一位畫家想要表達一個思想，他就會用人們熟悉的象徵手法去描繪一個人物。

　　此時，我們已經抓住了拉斐爾創作這幅充滿寓言性質畫作的意義了，這有助於我們更好地了解他所採取的創作手法。因為這樣的思想是比較抽象的，所以他用一種抽象的方法將其表達出來。也就是說，他沒有嘗試透過真實的生命，或是讓任何人去做任何真實的事情將其呈現出來。事實上，畫作裡的人物都顯得栩栩如生，她們的行為也都非常自然。不過，人物之所以會處在那樣的位置，是為了讓她們的四肢與身體能夠形成更具美感的韻律平衡。也許，這是拉斐爾在進行創作時內心的唯一想法，因為他是一位真正的藝術家。因此他的人生使命，就是要創作出具有美感的形態。他的心智能夠接受各種各樣的印象，雖然他生活在一個缺乏法制的時

代。在這個時代裡，人們的行為更多的是受到自我指引，而不是正義的指引。因此，拉斐爾在這幅畫作想要表達的思想，可能是在法律與秩序的社會下，人們的生活會變得更加美好。

不管怎麼說，拉斐爾這幅畫以神奇的手法描繪的人物形象，只有在一個公正與正義都成為了社會常態下才會出現，而不是在一個單純只依靠法律維繫才會出現的社會。如果每個人都能做到已所不欲，勿施於人，那麼生活將會變得多麼簡單。要是每個人都能避免對抗與猜疑，那麼這個社會將會變得非常和諧！這幅畫的主要特點，即將和諧與簡樸的思想表達了出來。

拉斐爾這幅畫作的簡樸特點極為明顯。畫面裡有三個主要人物。我認為，如果只有這三個人物的話，那麼整幅畫作的平衡性會顯得更加完整，畫作裡包含的寓言思想也可以得到更好的解釋。不過，追求平衡並不一定就代表著和諧。比方說，在一場學校辯論裡，你們中十個人站在房間的右邊可能會說「贊同」，而站在房間左邊的十個人則可能說「否決」。當然，這顯示了一種平衡——房間裡每一邊都有十個人，但他們的意見卻剛好相反。

不過，在這幅畫作裡，我們感受到的卻是一種和諧的情感。你只需要認真欣賞這幅畫作，就可以肯定這點。在這三個象徵性人物裡，你感受不到任何對抗與猜疑，雖然其中一個人的形象要比另外兩個人的形象看上去更大一些。她們這些人都在同一種情感的紐帶下聚集在一起，站在最前面的形象是「審慎」，她的頭部要比另外兩位同伴都抬得更高一些，似乎單獨面對著開闊的天地，突顯出其最重要的地位——即在空間拱形的中心位置。請你們就人物的頭像問題及時提醒我，因為我不想讓現在討論的這個問題影響我們的主題——那就是整幅畫作展現出來的和諧情感。

特別地，畫作裡的愛神用一個裝飾著花彩的花環將這三個人物連繫起來的場景。首先，我們應該注意到站在最左邊與最右邊的那兩位女神。前

者的翅膀與手臂以及後者整個身體的傾斜度，呈現出一條對角線。這條對角線穿過整個空間的角度，正如我們之前所談到的集合形象那樣，正對著那個角度。這兩個人物都試著將手臂合攏起來，這與她們身體所面向的方向形成了鮮明對比。畫面裡嬰兒的形象避免了整幅畫作朝著沒有任何東西的角落延伸，因為這會讓每個角落的圖案看上去都突兀起來了。假設，我們認為這是一幅畫作應該呈現出來的圖案，彷彿這是用一部分花冠做成的，就好比我們在慶祝耶誕節裝飾房間用的花彩。想像一下，將一顆釘子釘在牆壁上，而嬰兒的左手就在牆壁上的場景。我們可以將一個花冠放在上面。要是我們將另外一顆釘子釘在一頭美洲獅的頭部，這兩顆釘子的中間位置上，我們讓一個花環掉落下來，讓花環跟隨嬰兒身體的腳步。如果你認真欣賞這幅畫作，就會看到這個方向代表著一個花彩。此時，拉斐爾繼續描繪了很多花彩——一開始是沿著「堅定」女神的手臂，一直延伸到邱比特的手臂上。另一些花環則沿著邱比特的翅膀與手臂，一直延伸到他旁邊那個小人物的手臂上。另一個花彩則從一面鏡子的頂部出發，沿著「審慎」女神的手臂形成的曲線一直到他的頭部。到這個時候，我們可以看到畫作的左邊已經有了四個較小的花彩。不過，我在想，如果你能夠做出另一個較長的花彩，將每個花彩的一段繫在「審慎」女神的頭部以及在左邊角落的嬰兒頭上，會出現什麼樣的情形呢？花彩將會沿著「審慎」女神的身軀坡度一直延伸到她的雙腳，這將她與「堅定」女神之間的空隙連接起來。當我們看到這條花彩再次出現的時候，就會看到這會沿著「堅定」女神的衣服褶皺上延伸出去。一開始，這會沿著地板出現，然後出現在她的護脛套，最後到嬰兒的頭部。

　　現在，讓我們看看拉斐爾這幅畫作右手邊的場景。首先，我們可以看到長長的花彩不斷重複的場景。這條花彩在「審慎」女神頭頂上懸掛著，一直延伸到右邊角落裡邱比特的翅膀上。這條花彩沿著火炬的曲線下沉，穿過了「節制」所穿服裝的褶皺處，延伸到她的腳下，接著又再次上升，

穿過了孩子的後背。不過，這條花彩帶子的主線主要是兩排較小的人物。首先，我們可以看到「審慎」女神頭上那條很短的花彩帶子延伸到她的手上，另一條花彩帶子則延伸到了「節制」女神的頭頂位置。不過，在下面的位置，我們可以看到一條花彩帶子沿著「堅定」女神手裡的韁繩延伸，這條帶子沿著她的手臂，一直到達她的頭上。

此時，我不希望你們認為，拉斐爾在作品中選擇的點以及他對人物的四肢與形態的線條，可以在她們中間形成花彩。要是你們認真觀察他的作品，就可以感受到。當然我不會告訴你們拉斐爾是如何做到的，而想要說明一下拉斐爾到底做了什麼。顯然，正如我之前所說，拉斐爾描繪出了我們肉眼可以看到的花彩帶子。我們也可以用其他稱謂去進行描述——比如將其稱為運動的漣漪。就像一些比較淺的小溪裡泛起的漣漪，彷彿在陽光照射下的水面上跳舞。因此，這些運動的曲線時而處在光線下，時而處在陰影下，在這些人物中間流動，直到整幅畫變成一個充滿起伏韻律的整體。你們可能會說，韻律？是的，這只是因為這些漣漪或是花彩帶子呈現出一種具有美感的韻律，這也是我耗費篇幅進行說明的原因。事實上，正是這幅畫作裡具有的韻律運動，才讓這幅畫作具有最強大的魅力。

在下個章節裡，我會更加詳細地談論與人物韻律相關的內容。讓我們根據拉斐爾這幅〈法治社會〉裡表現出來的幾何構圖思想，簡單地進行一番總結吧。

正如我之前所說的，這幅畫作呈現出的幾何構圖原則，並不像〈聖禮的辯論〉那幅畫作明顯。後面那幅畫看上去似乎使用直角與圓規勾勒出輪廓，然後創作出來的。正如我所說的，這可能是拉斐爾從他的老師佩魯吉諾那裡學來的，也可能是從其他人的畫作中借鑑過來的。因為在那個時代，很多畫家都認為，別人借鑑他們的創作，或是對他們的創作手法進行適度的修改，使之更好地適應他們的作品，並非是一件不好的事情。不過，拉斐爾在創作〈聖禮的辯論〉與〈法治社會〉這兩幅畫作這段不長的

時間裡，就已經在繪畫方面取得了長足的進步。拉斐爾已經找到了自己真正擅長的繪畫領域，並努力使自身的繪畫天賦得以充分展現。因此，〈法治社會〉這幅畫展現了構圖方面的自由，將拉斐爾在構圖布局方面的目的隱藏起來了。雖然我們仍能隱約感受到其中的幾何構圖布局，但卻不是那麼的肯定。

　　我們首先應該注意到的是，拉斐爾透過重複的手段，增強了半月形底部的線條。他將一張石板凳的長度等寬地描繪出來，使之可以為畫作中的人物提供座位。你是否注意到讓人物坐下來帶來的便利之處呢？如果拉斐爾描繪人物站立的姿態，在刻畫人物的時候就必須要讓他們的形象變得更小一些，從而將他們的整個形象都容納在畫面裡。但是，這樣做會削弱人物在畫作中的形象。為此，拉斐爾發明了一種創作手法，就是描繪他們坐下來的形象。除此之外，拉斐爾還將凳子放在畫面的中央位置，增加了一些階梯，使之與部分空間最好地融合起來。

　　因此，若是從半月形的角落或是角度去看，我們可以看到每一邊都有一個逐漸上升的坡度，一直延伸到「審慎」女神的頭部，這其實代表著曲線空間裡的金字塔或是三角形。相同的三角形效果也可以在圖案中重現，這可以透過「審慎」女神與手持火炬的邱比特呈現出來。火炬呈現出來的曲線，是為了平衡那個女人的雙腿形成的坡度。因此，幾何構圖方法可能是在一個更大三角形內更小的三角形的重複，這與半月形曲線形成了鮮明的對比。另一方面，如果你再次欣賞這幅畫作，就會發現手持火炬的邱比特與另一位手持鏡子的邱比特的呼應，從而實現了畫面的整體平衡。他們的身體分別有著垂直或向上的方向。在我們看來，火炬的頂端與鏡子似乎在一條水平線上聚集起來了，因此就與〈聖禮的辯論〉那幅畫作一樣，三角形的形狀占據著畫作的中央位置。三角形形狀與半月形曲線的形狀形成了強烈的對比，接著是與邱比特在空間裡的角度所形成的對角線之間的對比。這幅畫作可能就是根據這麼簡單的幾何元素創作出來的。

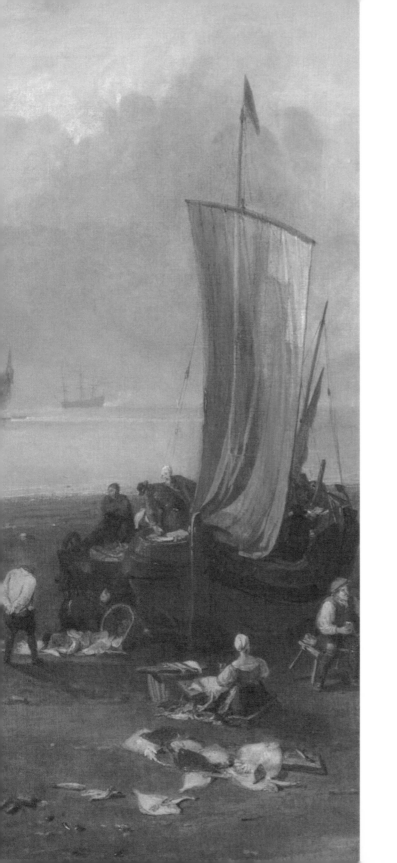

人物的動作、運動與構成

　　在上一章節裡，我談到了畫家所理解的人物「運動」。在畫家的概念裡，人物的運動並不是單純指代人物四肢或是身體的運動。因為他們在描述這種情形時，往往會使用「行動」這個詞語。一般來說，他們會談論人物的行動。不過，當他們談論「運動」的時候，往往是指代人物做出這個動作行為的方式。他們所表示的是人物做出來的一系列動作所展現出來的一連串能量。因此，在「節制」這個人物身上：她的行動就包括了坐在一張椅子上，雙腳朝著一邊延伸出去，而她的身體卻朝著相反的方向轉過去。她的雙手朝著身體所面向的方位伸出去，而她的頭部則轉向與身體方位不同的位置。如果你將這個人物的行動與其他人的行動進行一番比較的話，就會發現這要顯得更加複雜，發現這其中繞了很多彎。正如一名畫家所說的，這個人物形象有著很不錯的「運動」，因為她透過不同的行為方式，讓人們感受到她表現出來的持續能量。因此，人物身體的每個部分都很自然地將行動本身的能量展現出來，其中還包括人物從腳趾到雙手等部位的線條都是處於一種連續和諧的狀態。你想要親自了解這種運動的唯一方式，只能是對此進行一番認真的研究。你將會慢慢地發現，人物的運動方式是以一種多麼神奇的方式呈現出來。如果你置身於相同的位置，也就是說，你讓自己的身體做出同樣的肢體動作，這可能會更好地幫助你進行了解。一開始，這可能會讓你顯得有些笨拙，但當你按照這些動作去調整自己的身體，將會發現這變得更加簡單與自然，因為你可以實現一種完整意義上的平衡狀態。畢竟，正是「節制」這個人物表現出來的這種完美的平衡狀態，才讓人物的運動顯得那麼的優雅。

　　現在，我們可以將目光轉向「審慎」這個人物身上。我們可以發現，謹慎這個人物的行為要顯得更加簡單。她的身體面向著與伸出大腿一樣的方向，卻稍微向後傾斜一點。如果你想要親自去做出這樣的動作，會發現這是比較困難的。因為伸出大腿很自然地會讓你的身體向前傾。只有這樣，才能讓你的身體保持一種平衡狀態。顯然，拉斐爾深知一點，因此他

讓「審慎」女神挺直身子，將身體的重心轉移到左手臂上。你是否注意到這種能量轉移到她的左手臂上呢？拉斐爾對人物手臂的這種描繪與刻畫，讓我們感覺到她的手臂支撐著向下的重力壓力。你們將會發現，很多畫家在刻畫人物形象的時候，通常會讓人物身體的某個部位支撐起身體的主要重量。有時，他們可能會描繪出一個站立的人物形象，讓人物的重量能夠向下傳遞，最終由人物的雙腳均衡地進行支撐，就像承載著石柱的基底那樣。不過，在更多的時候，這些畫家會讓人物的一條腿支撐起人物的大部分重量。而在「審慎」這個人物形象裡，她是用自己的一條手臂去支撐起身體的重量。首先，我們完全可以研究人物出現的肌肉緊繃的情形。其次，我們可以注意到人物其他的動作是如何與之實現平衡狀態的。比方說，在「審慎」這個人物形象裡，雖然人物的手臂承載著人物的主要重量，但她身體的大部分重量還是要透過她坐在椅子上的身軀來承載的。不過，如果我們將他的身軀與「節制」的身軀進行一番對比，我認為我們可以立即發現，後者的身軀顯然承載著更多的重量。事實上，「節制」這個人物形象身上展現出那種強大的肌肉緊繃行為，就相當於身軀的基礎。

　　還是讓我們回到「審慎」這個人物形象上吧。我們已經注意到了她左手臂抬升的高度要高於右手臂。接著，我們可以觀察到人物微微伸長頭部，注視著鏡子時，頭部微微向前傾的狀況，同時要注意到她的手臂做出了極為輕盈的動作，拿著那一面比較輕的鏡子。人物的腿部行動也同樣顯得那麼從容與不費力氣。事實上，除了人物肩膀所承受的那種持續壓力之外，整個人物都在呈現出一種相對優雅的姿態。不僅是人物的臉龐露出了沉思的面容，而且還表現出了正如畫家們所說的那種相同的情感，讓那種細膩的安靜狀態彌漫在畫作裡，整個人物形象裡。你可以在欣賞這幅畫作的時候，感受到這種氛圍。因此，當你在欣賞一幅畫作的時候，千萬不要單純滿足於人物呈現出來的美麗面容，更要從人物做出的行為與動作中找尋那種散發出來的美感。因為正是透過這種情感的表達，畫家才能充分展

現出自身的才華。

我們可以將這與「節制」這個人物形象流露出來的情感進行一番對比。當然，雖然人物表達出來的情感是完全不同的，但這樣的對比不是那麼鮮明。人物的形象都顯得非常安靜與優雅，卻沒有展現出安詳的態度。與人物做出靈活多變的動作相對應的是，人物表達出來的情感似乎也是充滿活力的，彷彿正在懇求著什麼，或是發出一個美好的邀請。不過，通常來說，我們很難單純用語言將一個人物想要表達的情感完全表達出來。也許，我們最好還是不要嘗試這樣做。對你們來說，在欣賞畫作的時候，主要應該去做的事情，就是去感受畫家透過人物形象想要表達出來的情感。

現在，讓我們研究一下「堅定」這個人物形象表達出來的情感。就像很多畫作裡的中間人物一樣，她的形象也散發出安詳靜止的情感。不過，所謂安詳靜止的狀態，絕對不是描繪一種優雅的沉思狀態，而是代表著一種力量與能量。在有必要的時候，這個人物形象會突然站起身來，顯露出警覺的神色，隨時準備將自身的能量迸發出來。與此同時，當她坐下來的時候，人物承受的壓力會直接傳遞到身軀的中間位置，這一般是在支撐人物主要身體重量的下半身肌肉的位置上。當處在中間的「堅定」聳聳肩膀，那麼這樣的壓力就會轉移，因為她的身軀會像美洲獅那樣稍微前傾一些。因此，我們可以認真觀察一下人物頭部在人物身體中線上方。如果沒有在中線上方的話，那麼「堅定」展現出來那種堅定有力的情感就會遭到弱化。另一方面，人物的臉龐轉向一邊，這與人物整個身體的運動方向是相反的，而這在描繪人物身體形態方面也是事半功倍的。

我在想，你們是否注意到那幅畫作裡三個人物做出的一系列代表著對比與重複的動作呢？我們首先從「堅定」的左腳開始看，然後移動你的手指沿著人物所面向的方向去。你可以首先來到人物的小腿與膝蓋位置，然後朝右到達人物的臀部位置，接著你可以指向人物身體的左邊，然後在指向肩膀右邊的位置上，接著可以微微指向左邊的脖子位置，最後在指向人

物轉向右邊的臉龐。你可以發現，你的手指描繪出了一系列的之字形。如果你一開始從人物的另一隻腳開始，那麼你在指向人物身體形象時，也肯定會看到一系列的之字形，雖然這個之字形與前面那個之字形有著不小的差異。

與此類似地，如果你首先指向「審慎」的雙腳，那麼你的雙眼接著就會沿著人物的膝蓋，然後沿著水平線的方向看著膝蓋，接著你的視線會沿著身體的輪廓往上看。當你到達了脖子與頭部位置時，這必然會讓你沿著相反的方向去看。「節制」這個人物形象產生的反差是那麼鮮明，我敢肯定你也會畫出這樣的「之字形」。

我之所以使用「之字形」這個詞語，是因為我想讓你們感受到這樣的對比是多麼的鮮明，並且認知到畫家可以透過這種對比去建構出人物形象。不過，在真實的人物形象裡，之字形往往會出現削角。事實上，這代表著左右兩邊連續出現的交替曲線，這有點像一位嫻熟且優雅的溜冰者在冰面上溜出來的痕跡。正是透過這樣一系列的曲線，才讓這幅畫作裡的人物的韻律與和諧感達到統一。正如你所看到的，一位畫家在創作某個人物形象的創作原則，基本上與他在創作一幅畫作其他人物的原則是一樣的。他基本上都是依賴於反差與重複的手法，營造出一種平衡感。因為畫作裡每個人物呈現出來的韻律，必須要達到和諧的整體。

在作畫過程中唯一的差別之處，就是畫作構圖方式之間的不同，這不僅出現在人物上的不同，更在於畫面背景裡留白的空間。正如很多畫家所說，所謂的創作就是對畫作空間進行的一番安排，應該在哪些地方填滿，應該在哪些地方留白。畫作呈現出來的美感取決於填滿與留白之間是否處於一種和諧與平衡。在拉斐爾創作的〈法治社會〉裡，我們可以清楚地看到，「審慎」這個人物形象是以怎樣的方式填滿空間的，這與她呈現出來的人物大小，甚至與石工的上下階梯之間呈現出來的楔形是相對應的。在其餘的部分，我們可以看到另外兩個人物似乎占據著相等的空白空間，雖

然空白的空間顯得支離破碎。不過，你可以注意到，留白的空間延伸出來的地方出現在半月形的頂部，因此我們的眼睛肯定會朝上看的，這讓整幅畫展現出來的格調得到了極大的增強。我們還應該注意到，「審慎」這個人物的頭部上有著一個讓人印象深刻的點，這與天空的背景形成了鮮明的對比。這幅畫作呈現出來的那種安詳優雅的狀態，彷彿是世界一切事物都無法動搖。拉斐爾將畫作裡人物的形象與天空的背景進行對比的手法，應該是從他的老師佩魯吉諾那裡學來的。不管怎麼說，他們師徒倆在運用這種創作手法時，都取得了相當好的效果。

　　你可能經常會從自然界裡看到這種效果呈現出來的美感。比方說，在上升地面的頂部，我們可以一棵樹、一個人物、一座教堂的塔尖。這樣的場景在與廣袤的天空形成對比之後，會給人留下更加深刻的印象。如果說一個物體是靜止不動的話，那麼這個物體在與廣袤的天空形成對比的時候，往往會給人留下極為深刻的印象。或者說，要是一群孩子正在那裡玩耍（我記得有這樣一幅畫作），那麼他們玩耍的場景在與廣袤的天空形成對比之後，可以展現出更為愉悅、自由與活力的狀態。

　　現在，我們可以稍微對拉斐爾創作這幅畫的方法進行簡短的描述。這幅畫作被稱為「壁畫」，在義大利語中，這個詞語的意思是「未乾的」。義大利人之所以會使用這個名稱，是因為當時的畫家是在牆壁上的石膏尚未全乾之前，就開始作畫的。也就是說，他們不能等待石膏乾了之後再去作畫。下面就是進行壁畫創作的一般流程。首先，他們要對牆壁進行一層覆蓋，就像我們今天裝飾牆壁這樣，用粗灰泥石膏進行塗抹，然後允許石膏慢慢乾燥。與此同時，畫家就要開始準備對他創作的人物形象進行創作。一旦他投入到創作時，就會在牆壁上塗抹上一層光滑的石膏，然後在未乾的石膏上進行創作。他的助手會拿來具有鈍點的工具，然後用力在牆紙上壓迫，留下清晰的痕跡。當牆紙移走之後，就會出現人物的形象，這些人物的形象是透過溝槽線呈現出來的。之後，畫家就開始對畫作進行著

色，運用混合顏料去塗抹，而不是用油墨顏料。之後，他會使用一些膠質顏料去進行塗抹。你還記得，此時的石膏仍然是比較潮溼的，但因為石膏裡包含著較多的水泥成分，因此會在很短的時間內乾燥。一旦石膏乾燥，那麼畫作也會隨之乾燥，變成了石膏中的一部分。在完成這個步驟之後，畫家可以對這幅畫進行點睛之筆。第二天，他會按照相同的方式對另一個半月形空間進行操作，直到整幅畫徹底完成為止。你可以看到，創作壁畫的過程讓畫家根本沒有任何機會對他們的作品進行試驗。他們在創作之前，就必須要完全理解自己到底想要描繪什麼樣的畫面。因此，像拉斐爾這樣手法嫻熟的藝術家，就能在創作這樣的壁畫時做到從容自如，以流暢的筆法創作出充滿魅力的畫作。你肯定也知道，聆聽一位口齒伶俐演講者的演說，肯定要比聽那些時刻更正自己說法的人演說來得更加有趣。同理，在藝術創作方面，這樣的情感也是很容易透過藝術家的雙手傳遞出來，讓我們從他們完成的畫作中感受到樂趣。因為以這種方式完成的畫作，其實就是畫家本人個人情感的自然流露。

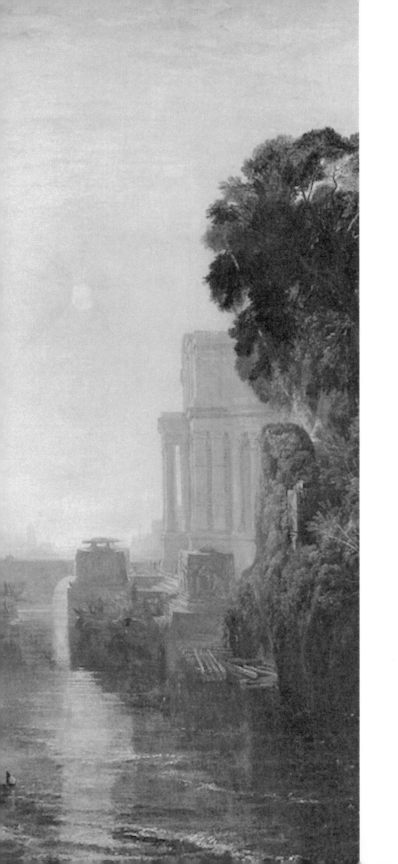

第八章

古典主義風景畫

　　在前面的章節裡，我們已經了解到拉斐爾是如何按照簡單的幾何構圖原則，按照重複與對比，加上韻律性平衡去進行創作的。還有一些義大利畫家也是按照相同的手法創作出了傑出的義大利畫作。特別是在十六世紀的時候，他們根據這些原則創作出了很多流芳百世的畫作。現在，我們一般將這些畫作稱為「傳統」或是「正規」的畫作。

　　也就是說，畫作裡人物形象的安排與布置，並不是按照你們在現實生活中所看到的那樣子，而是根據某一種創作規則或是傳統去進行的。這樣的創作思想並不能總是將真實的生活場景展現出來，而是要將人物以及他們所處的周圍環境呈現出來，從而產生一種美感的效果。有時，這樣的畫作可能產生一種比較簡單的美感，但更多的是創作出了讓人印象深刻或是氣勢恢宏的畫作。畫家需要對人物以及物體進行一番安排，然後以有序的方式將美感與格調呈現出來。畫作的主題可能是從《聖經》裡的故事獲得，或是根據古希臘的傳奇故事作為原型，或是這些畫家從他們所生活的城市裡見到的人物或是經歷的事情汲取創作的養分──比方說，威尼斯這座城市的榮耀與繁華，就為當時很多威尼斯畫家提供了創作的養分。不管這些畫作的主題是什麼，畫家進行創作的首要目的，就是要創作出一幅具有美感的畫作。在追尋美感的過程中，他很快就會意識到，要想將美感最大化地呈現出來，這在很大程度上取決於人物所處的周圍環境以及他想要描繪的物體本身。

　　當畫家想要表達出比較簡單的美感時，就會將人物放置在一個美麗的山川景色作為背景，背景裡有山丘、樹木、蜿蜒流淌的小溪。當畫家想要追求更宏大的藝術效果時，就會加入一些建築物作為背景。對那個時代的建築師來說，他們往往會用石柱、拱形、拱頂與圓頂去建造高貴的建築。之所以會出現這樣的情況，部分原因是他們模仿了古羅馬時期建築的遺跡，另一個原因就是他們按照一種全新的發明精神，設計出符合建築本身所需要的東西。因此，這就出現了諸如聖彼得大教堂這樣規模宏大的羅馬

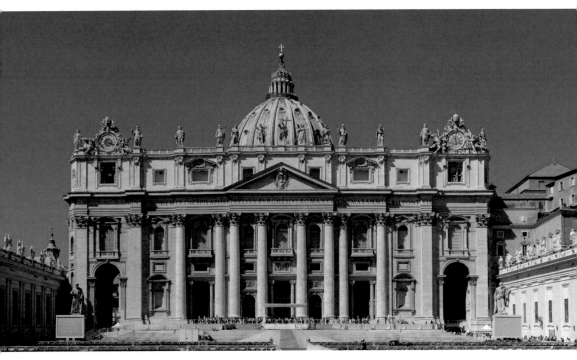

聖彼得大教堂

教堂。很多人將這座教堂稱為古典建築,因為這座建築的風格在很多方面都與古代經典羅馬教堂的形象是很相似的,而古羅馬教堂的建築風格,反過來又是古希臘經典建築風格的一種創新與延續。

　　因此,當時的畫家會深受建築師打造的建築影響,發現他們也可以在畫作中增添建築方面的元素,增加畫作本身的格調。有時,他們會在畫作中引入石柱、階梯或是欄杆等輔助物。有時,他們甚至會直接將一棟建築放在畫作裡。他們在描繪人群的時候,往往會將背景描繪成一條街道或是一座廣場,四周則全部是建築物,或是在某一座建築物內的一個拱頂天花板裡。這只是眾多帶有建築元素的畫作中的極少數而已。當時的義大利畫家在將建築元素放入畫作中的做法,是相當自由與隨意的。現在,讓我們研究一下這樣做對畫作本身帶來的價值。

　　生活在鄉村地區的人都很喜歡鮮花。他們會在走廊兩旁栽種玫瑰花、金銀花、紫藤花以及其他攀緣植物。如果他們喜歡從事園丁修葺的工作，並且不滿足於單純修建草皮或是灌木叢的話，可以在花園裡搭建柵格結構，讓藤蔓可以在上面生長。首先，他們知道這些不斷蔓延的纖細植物會因為有了支撐物而生長的更好，不容易因為猛烈的狂風吹拂而失去生命，也可以讓它們的葉子與花朵獲得更多的陽光。其次。它們在有支撐物的情況下，會展現出更多的優勢。因為這與它們本身成圈狀的彎曲形態以及不規則的生長方式是相配的。它們這樣的形態又與走廊或是柵格結構那簡單穩定的結構形成了鮮明的對比。這些事物聯合起來，就構成了一幅充滿美感的場景，這要比藤蔓植物在沒有任何支撐物的情況下纏結起來的狀態來的更加美觀。

　　這樣的原則同樣適用於圖畫創作。其中，藤蔓代表的正是人物的動作。藤蔓呈現出來的不規則生命形態與柵格結構本身之間的差別，就形成了一種反差，這反而更好地將它們的形態呈現出來。因為過去那種古典風格的建築給人以高尚的感覺，因此在畫作中運用這樣的元素，也能增強畫作的高尚元素。甚至那些廉價的義大利畫也能證明這個事實。你可以對這些畫作進行一番認真研究，親自感悟一番。

　　從這方面看，義大利畫家的創作方法受到了其他國家的畫家效仿，特別是法國畫家。時至今天，法國畫家在創作具有美感的畫作時，仍習慣將人物與山川風景以及建築連繫起來。美國的畫家也在做著相同的事情。要是你前去華盛頓參觀國會圖書館，或是在這個國家任何一座公共建築裡參觀，都可以看到裡面裝飾著很多壁畫作品。

　　到目前為止，我們已經談論了在畫作裡，運用建築元素去提升人物形象的做法。不過，隨著時間的流逝，很多畫家從這種方法中找到了全新的用途。他們將這種方法運用到了山川風景。這樣的創作手法就出現了我們接下來要談到的「古典主義風景畫作」。

時至今天，仍有很多畫家專注於創作風景的畫作。這看上去有點奇怪，因為十五世紀或是十六世紀的義大利畫家在畫作裡添加山川風景的元素，只是為了更好地突顯人物的形象。這並不是因為當時的義大利畫家對他們國家裡那些美麗的風景熟視無睹，而是因為他們認為透過描繪風景去突顯人物形象，這也是描繪山川景色本身的一種好方法。不過，山川景色作為人物所處的一個大背景，始終會讓我們感覺到風景占據著畫作很大部分。其中的理由在於，當時的民眾對於任何畫作，都必須要有人物形象的出現。教會當時也要求任何畫作必須要讓那些無法感受到《聖經》故事的美感的民眾，透過欣賞畫作的方式去進行感受。很多富有的人想要購買講述古希臘傳奇故事的畫作來裝飾他們的豪華宮殿。不少城市在裝飾公共建築的時候，也會選擇寓言故事主題的畫作，他們也為畫作裡的人物能夠過上這樣的城市生活而感到自豪。這些畫作彷彿將裡面偉大的人物擬人化了。

除此之外，在那個充滿鬥爭的年代，每個城市之間都充滿了對立的情緒，很多實力雄厚的家族不斷參與各種戰爭與策劃各種陰謀詭計。不少人都是從籍籍無名的人物，迅速成為了權傾一時的掌權者。當時這些梟雄並不像當今時代的那些偉大人物，是憑藉著自身的智慧與能量，透過在商業貿易或是生產製造這樣的和平方式去展現自身的權勢。相反，那個時代的人是首先運動野蠻的暴力，然後透過欺詐或是詭計的手段去取得勝利。正如我們所說的，這也是在那個時代裡，男性具有的權勢與女性具有的美感成為畫作的主題的一個原因。當時的人們將太多的精力放在自己身上了，根本沒有時間去思考大自然的美感。誠然，建築師們建造了很多豪華的宮殿，讓人可以欣賞到美麗的景色，看到花園裡的噴泉，樹木與鮮花。即便如此，這樣的建築存在的根本原因，還是為了美化與神化某些人的。不過，對自然本能的熱愛，會驅使著畫家去描繪山川景色，這與公眾對這些畫作價值的看法，是完全不同的一回事。在對自然的愛意中，人們很容易

忘我。他們會完全沉浸於身外的自然界，因為喜歡自然而喜歡自然。

　　直到十七世紀的時候，畫家們才開始按照因為喜歡自然而描繪自然的精神，去創作風景畫作。當他們這樣做之後，景色在他們的畫作中占據著核心地位。如果這些畫家在畫作裡描繪某些人物的話，那麼這些人物也會顯得不是那麼的重要，顯得比較小。人物的存在純粹是為了讓那個整幅畫作充滿生氣而已。到了這個時候，風景畫已經作為一個獨立的畫作主題自成一體了，之後又朝著兩個方向不斷發展——分別是自然主義派與正規派。荷蘭畫家基本上踐行的是自然主義派的風格，他們喜歡描繪戶外風景以及當時荷蘭的真實風貌。時至今天，當我們認真欣賞這些畫作的時候，仍然可以看到畫作裡的草地、小溪、磨坊與農場等場景，基本上與三百多年前的一模一樣。不過，關於自然風景主題的畫作，我們稍後會專門談及。

　　我之所以將另一種類型的風景畫稱為正規的風景畫，是因為這些畫作並不是直接源於自然界，而是像義大利那些人物畫那樣，都是根據某種規則與傳統創作出來的。在這些畫作裡，人物呈現出來的那種宏大氣息與美感，超出了現實中人物的真實性，這樣做只是為了讓人物具有某種與他們不相符的氣質，同時在描繪山川風景方面顯得比較正統。這一派的畫家試圖讓畫作裡呈現出來的一切，都要比現實世界來的更加宏大與壯觀，然後根據人為制定的計畫去進行創作。這一派的畫家在這些作品裡，並沒有將自然界的真實場景描繪出來，而是按照幾何構圖方法將一些自然細節融入進去。因此，正規的畫作通常被稱為古典主義風景畫作。

　　如果你看看相關的插畫，就可以看到這些畫家並沒有將自然景色真實地呈現出來。〈狄多建造迦太基〉[1] 這幅畫作將古典畫派的影響展現出來

[1] 〈狄多建造迦太基〉（Dido building Carthage 或 The Rise of the Carthaginian Empire，又名：迦太基帝國的崛起）是英國浪漫主義風景畫家、著名的水彩畫家和油畫家透納在 1815 年創作的油畫作品，現收藏於英國國家美術館的塞恩斯伯里館（Sainsbury Wing Exhibition）。油畫中左邊人物就是狄多（Dido），右邊是為其死去的丈夫（Sichaeus）修建的墳墓。站在狄多身前可能是亞尼斯

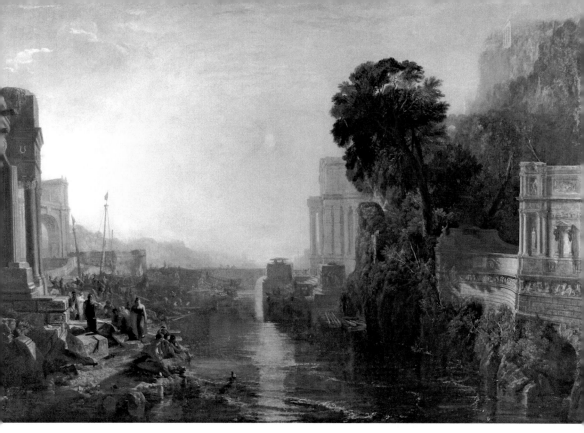

《狄多建造迦大基》，透納作品

了。這幅畫作的主題根源於維吉爾②的《艾尼亞斯紀》首卷第420行的內容。英國著名畫家透納③在1815年創作了這幅畫作，但他本人從未去過迦太基這個地方，也沒有在這個世界上看到過任何一個與迦太基相似的地方。他之前所看到的相關畫面，也只不過是十七世紀法國畫家克羅德·洛

(Aeneas)。維吉爾（Virgil）曾說過他們之間的感情糾葛，狄多在亞尼斯背叛後自殺。透納自由大膽的繪畫技巧和理性的創作手法為當時的繪畫藝術帶來了革命。這些偉大創造的靈感都來自於17世紀的藝術家克羅德·洛林。

② 維吉爾（Virgil，西元前70-西元前19），奧古斯都時代的古羅馬詩人。其作品有《牧歌集》（Eclogues）、《農事詩》（Georgics）、史詩《艾尼亞斯紀》（Aeneid）三部傑作。

③ 透納（Joseph Mallord William Turner, 1775-1851），英國浪漫主義風景畫家，水彩畫家和版畫家，他的作品對後期的印象派繪畫發展有相當大的影響。在18世紀歷史畫為主流的畫壇上，其作品並不受重視，但在現代則公認他是非常偉大的風景畫家。透納喜歡描繪自然現象和自然災害：火災、沉船、陽光、風暴、大雨和霧霾，他為大海的能力所傾倒，雖然也描繪人物，但只是為了襯托不能為人們征服的大自然的崇高和狂野，是上帝能力的證明，所以在他的後期注重描畫在水面的光線、天空和火焰，而逐漸放棄描畫實物和細部，為印象派的理論開闢了道路。

林④ 所創作的一幅畫作。克羅德‧洛林曾在義大利生活過一段時間，後來開創了這種類型的山川景色畫派。透納本人更加喜歡描繪自然的山川景色。不過，在他所處的那個時代，民眾更欣賞克勞德以及他的追隨者創作的那些古典風景畫。因此，透納就想證明一點，即如果他願意的話，也能像克勞德創作出那樣的畫作。因此，在他去世的時候，留下了〈狄多建造迦太基〉與另外一幅畫作古典風景畫〈太陽從迷霧中升起〉⑤。在臨死之前，透納同意將這幅畫作捐獻給英國國家美術館，但有一個條件，就是這幅畫作應該陳列在克羅德‧洛林兩幅畫作中間。因此，在研究透納這幅畫作時，我們其實就是研究克羅德‧洛林創作古典風景畫作的基本原則，這個基本原則一直是他的追隨者在日後將近兩百年裡所堅持的，直到他們對自然界的愛意慢慢消退，自然主義風格的風景畫才開始興起。

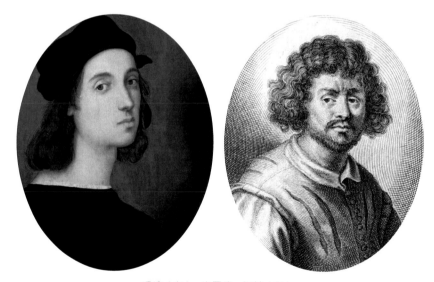

透納（左）‧克羅德‧洛林（右）

④ 克羅德‧洛林（Claude Lorrain，約 1600–1682），法國巴羅克時期的風景畫家，但主要活動是在義大利。

⑤〈太陽從迷霧中升起〉（*The Sun Rising in a Mist* 或 *Sun Rising through Vapour: Fishermen Cleaning and Selling Fish*），英國畫家透納 1807 年前創作的一幅油畫作品，也是透納的代表作之一，先藏於英國國家美術館。

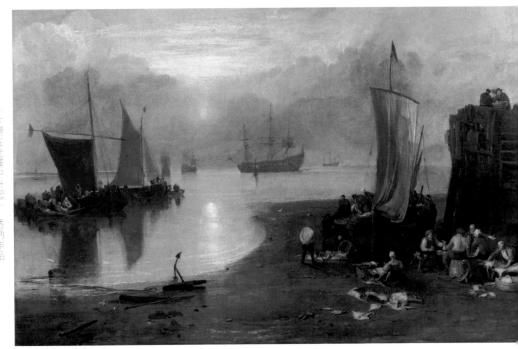

〈太陽從迷霧中升起〉．透納作品

　　這幅畫作在幾何構圖方面相當簡單。你可以透過從中間位置切割下來的兩條對角線，將上下兩個對立的角落連繫起來。這就形成了四個三角形。其中最上面那個三角形面對著天空，最下面那個三角形面對著水面，另外兩個三角形面對著地面，建築以及樹木。天空與河水占據的空間要比另外兩個部分占據的空間更多一些。不過，因為後者的空間充滿了很多大膽的細節，吸引了很多人額外的關注。這幅畫作在填充空間與留白空間的平衡上做到了恰到好處。

　　這樣的平衡是比較和諧的。如果你感覺到這樣的平衡本身是不和諧的時候，才能更好地意識到這到底意味著什麼。就以一個天平為例子。在天平的一端擺放著重達一磅的砝碼，在另一端則擺放著一磅重的糖果，就能讓天平處於一種平衡狀態。如果我們發現天平並沒有實現平衡，這將會幫助我們更好地理解畫作中和諧所代表的意義。其中的原因就在於，一盒子

糖果與一磅重的砝碼之間並沒有任何關係，它們只是在重量上相同而已。另一方面，在畫作裡，每個細節都會與其他細節保持著某種連繫，而所有的細節都與整體是存在著連繫的。事實上，所謂整體就是一系列對比與重複的細節構成的一個集合，彼此之間有著嚴謹的關係。這與音樂創作的道理是一樣的，一首歌的曲調就是透過存在著關係的對比與重複的音調組成的。要是改變其中某個音符，就會出現不和諧的雜音。在這個時候，我們就需要據此去修改其他的音符，才有可能重新恢復和諧的音調。與此類似地，如果畫家更改了畫作裡的某個細節，這其中就包括畫作的顏色、光線或是陰影，而不對其他細節進行更改的話，必然會讓整幅畫出現不和諧的場景。那麼，這幅畫作就無法將完美的同一性呈現出來。因此，畫家必須要透過修改其他方面的細節，才能重新恢復這樣的和諧。

在研究畫作實現和諧效果方面，我們其實就是在研究構成畫作的諸多對比與重複的元素。我們首先可以關注對比這個元素。其中一個比較鮮明的對比，就是建築物與畫作裡其他事物之間的對比——這其中包括了那些看上去相對沉靜的事物之間的對比，這些事物看上去充滿了活力與力量，與閃著光的睡眠與天空籠罩的迷霧形成了一番對比。這樣的對比還存在於人物不規則的點上，以及樹木與植物之間呈現出來的不規則形態之間的對比。那些龐大的樹木在安靜的空氣中看上去是靜止不動的，彷彿微風都無法將它們吹動，河水則在微風的吹拂下泛起漣漪。畫面裡的一些人物似乎在走動，另一些人在那個時刻似乎處在靜止狀態。天空——則因為空氣的流動不停地改變著形態，因為上層的空氣會轉冷卻，下層的空氣會因為熱量而上升。當上升的熱空氣冷卻之後，就會形成迷霧。不過，畫面裡的建築物是靜止不動的。在建築物四周的一切事物要嘛處在運動狀態當中，要嘛處在即將運動狀態當中，似乎都在傳遞出一種誰也無法改變的能量與力量。也許，我們還能欣賞到建築物的宏大與壯觀。不過，天空看上去是那麼的美麗，因為建築物的大小都局限於自身體積與形狀，天空看上去是沒

有任何局限與邊界的。無邊無際的天空會讓我們的想像突破所有的藩籬，進入到對遠方以及未知的思考世界裡。因此，建築物與其他事物之間的對比，不僅僅會激發起我們眼睛所能看到的事物，更能激發起我們的想像力。毫無疑問，這也是很多人仍然從欣賞古典風景畫中獲得樂趣的祕密之一。

接著，我們可以關注另一個系列的對比：這是光線與黑暗之間的對比。在我們談論那幅〈狄多建造迦太基〉時，這樣的對比只是部分依賴於不同物體之間的顏色。但我們可以看到，畫作裡呈現出了黑色與白色之間的重複。我們會認為這樣的圖案代表著某個黑色點與光亮點之間的對比，彷彿將不同灰色深度的顏色都連繫起來了。這就好比一束光照在所有事物上，形成了一個剪影（silhouette）⑥。這個剪影或多或少都會出現黑暗的場景，不過光點與光斑反而將物體的形象突顯出來了。那條小河在反射這光芒，此時卻籠罩在陰影裡。陰影出現在一座高大建築的左邊，而在建

剪影（silhouette）

⑥ 剪影（silhouette）1759 年，艾蒂安・德・西盧埃特（Étienne de Silhouette, 1709-1767）擔任法國的經濟部長，他是一位奉行財政保守主義的人，因此當時的法國人就用他的名字，當成是廉價商品的綽號。與此同時，當時，在黑紙上用側臉描繪人物肖像畫是比較普遍的，因此這個西盧埃特這個名字就被用來形容光線照在黑暗事物時產生的剪影或輪廓。

築對面的山丘斜坡上，很多樹木彷彿陷入了昏昏沉睡的狀態。你可以注意到，畫家對陰影的分布進行了區別對待的處理。在畫面的左邊，我們可以看到從黑暗到光亮之間的色彩變化是連續的。這就好比第一棟建築發出了一個響亮的音符，而這樣的聲音在向遠方傳播的時候會逐漸變弱。不過，在畫面的右邊，我們可以看到前景位置的光線是比較強烈的，黑暗會逐漸增強與膨脹，正如很多人在談論音樂的時候，都會談論到逐漸增強的效果，接著出現往遠處逐漸削弱的效果。事實上，在一幅畫作的兩邊，黑暗與光線之間的布局是具有韻律性的。我只是稍微談及到了黑暗與光線之間對比的一般性方法而已。至於一幅畫作裡光線與黑暗之間產生的那種細微與微妙的效果，則需要你們去慢慢去研究了。比方說，光線與黑暗所形成的小斑點，會在河的左邊形成看似混亂的場景，而在河的右邊，我們可以看到一簇葉子有一半在樹幹下方形成了比較黑暗的陰影。你肯定也聽說過牽著馬去喝水的古老諺語吧。我完全可以將你們的專注力轉移到這些事情上，但我無法讓你們從中感受到美感。不過，我認為，我可以向你們保證，如果你們對我們所談論的事情真的產生興趣，並且認真地對這幅畫作進行一番研究，仔細地研究畫作裡比較光亮的部分，同時對陰影部分進行研究，看看其背後所隱藏的東西，那麼你肯定能夠感受到其中的美感。

　　此時此刻，我正在研究著這幅畫的黑白複製品。當我寫下這些文字的時候，這幅畫就擺放在我面前，音樂從隔壁房間傳過來。此時，音樂停止了，我希望音樂能夠再次響起。因為當時播放的音樂似乎與這幅畫激盪我想像力的那種印象是相符的。當然，我也絕對不認為這只是我一廂情願的想法。音樂是一種藝術，繪畫則是另一種藝術。誠然，這兩者之間存在差異，但它們又像孿生姐妹那樣有著極為親密的關係。為什麼會這樣？因為它們都是來自於一個母親——就是人類的雙手與心智。在我看來，當一幅畫作能讓畫面裡的光線與陰影處於和諧狀態時，彷彿讓我們聽到一首歌曲美妙的旋律。我認為，這是來自於無邊無際的天空，然後柔和地漂浮到我

們的耳朵，對著畫面前景位置上的物體在低聲唱和著，彷彿母親對著正要進入夢鄉的嬰兒唱著搖籃曲。不過，這也不完全是低聲唱和，因為樹木那又黑又圓的場景，彷彿一個難以調和的音調！這樣的音調越過山丘，穿過河水，在左邊的黑暗建築裡，以一種不同的能量激盪著我們。這幅畫作不存在著類似於嬰兒那種孱弱或是無助的情感表達。相反，這幅畫作表達出更為龐大與具有力量的能量，隨著時間的流逝越來越強大。這不是我似曾聽過的搖籃曲，而是那些辛勤的工人在晚上放下手頭上的工作，在休息時哼唱的歌曲。

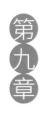

第九章

自然主義構圖

　　在之前的章節裡，我們已經談論了正規或者說是傳統的創作方式。我們已經了解畫家是如何對畫作裡的人物進行布局，如何按照規則或是傳統原則對每個人物的姿態或是手勢進行描繪。這些創作原則的基礎就是幾何構圖方式，然後在這個基礎之上實現重複與對比的平衡。我們已經注意到，這種正規的構圖方法是一種人為的安排：畫面裡呈現出來的人物並不是按照你在現實生活中所看到的人物，而這些人物所具有的形象也不是他們在現實生活中所表現出來的。我們所看到的這些正規創作方法通常被稱為古典創作手法。我們在上一章節裡所舉出的例子，其實就是透過增加古典建築的特色，使之看上去更加宏大。

　　現在，我們要談論另一個創作的原則。這也是很多畫家在畫作布局方面採用的一種方法，他們這樣做是為了讓畫面裡的自然景象顯得更加自然。因此，我將這種創作手法稱為自然主義創作手法。正如我們之前所談到的，絕大多數畫家都不會滿足於單純描繪自然的景色，他們首先想要做到的一個目標，就是讓他們的畫作變成一幅具有美感的作品。很多時候，自然界呈現出來的畫面並不總是具有美感的，因此畫家就必須要對自然景物進行一番選擇，然後根據自己所創作的主題進行一番布局。我們不僅要認知到這幅畫作是多麼忠實於自然，更要認知到這幅畫作為一幅藝術品所具有的美感。你們可以看到，畫作的美感並不單純是建立在之後正規的創作手法之上，更可以建立在忠實於自然界的基礎之上。

　　在此，我們可以列舉法國畫家讓・法蘭索瓦・米勒[1]　創作的〈播種者〉。如果我們在一幅畫作裡看到一位農民在播種，就會感覺這幅畫作忠實於現實生活。不過，米勒創作這幅畫作的本意，不單純是讓我們知道這位農民在做著什麼，而是想要給我們的心智留下能夠給我們帶來美感的印

①讓・法蘭索瓦・米勒(Jean François Millet, 1814~1875)，法國巴比松派畫家。他以寫實徹底描繪農村生活而聞名，是法國最偉大的田園畫家。羅曼・羅蘭在所著的《米勒傳》指出：「米勒，這位將全部精神灌注於永恆的意義勝過剎那的古典大師，從來就沒有一位畫家像他這般，將萬物所歸的大地給予如此雄壯又偉大的感覺與表現。」

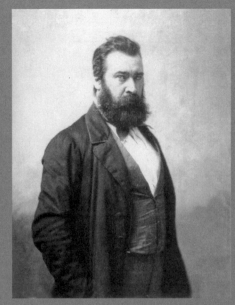

讓‧法蘭索瓦‧米勒

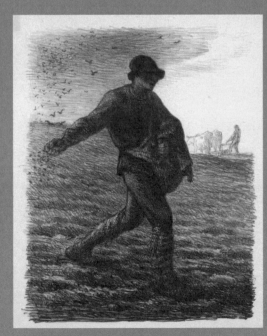

〈播種者〉鉛筆稿，米勒作品

〈播種者〉，米勒作品

象，然後按照這樣的方式，讓這幅畫本身去將這件事情描述出來。在年輕的時候，米勒就在巴黎羅浮宮研究過古希臘與古羅馬時期的雕塑作品，對古典創作原則有了深刻的理解——明白在進行創作的時候，必須要讓韻律性重複與對比實現平衡的關係。正如我們現在所看到的，這些創作原則就運用了〈播種者〉這幅畫作裡面的人物刻畫上。我希望你們感受到這幅畫作所具美感的祕密所在。雖然畫作裡穿著寒酸衣服的那位農民的動作是非常自然的，但他整個人的肢體動作是具有韻律性的。事實上，這幅畫作將古典畫派與現實主義畫派的創作原則都融合起來了。

首先，我們可以關注畫作中呈現出來的自然主義創作原則。乍看這幅畫，我們就能知道畫中的那位農民在做什麼。無論是從形式、顏色、光線還是陰影來看，這幅畫作給我們留下的視覺印象，會立即傳送到我們的大腦中樞。這導致的結果是，我們可以知道田野中的這位農民正在播種。若是從天空的色彩與光線來看，可以發現陰影正慢慢覆蓋著田野，這讓我們得知此時已經是黃昏時分了。

這一比較直觀的想法激發了我們進一步的思考。我們可以回想起這些農民在天濛濛的時候就開始外出勞作的場景。因此，畫作裡這位農民可能也是忙活了一整天了。不過，我們可以注意到，這位農民的動作似乎表明他仍然有著充沛的體力。他在做農活的過程中可能會感到疲累，但仍像清晨一開始工作那樣，勤奮地在工作。我們甚至可以說，此時的他以更加充沛的體力在工作，只是為了能趕在天黑之前完成播種。事實上，這幅畫作在形式、色彩、光線與陰影方面的布局，會給欣賞者的大腦留下強烈的印象，不僅激發起我們去認真觀察，還能讓我們據此得出不同的結論。當然，這也是米勒創作這幅畫作的想法之一。

不過，這也不是米勒創作這幅畫作的全部本意。在他所處的那個時代，絕大多數人都認為上面那一段話的結論就是米勒的本意，因為當時幾乎所有的藝術評論家或是有能力對這幅畫作的價值進行評判的人，乃至一

些專門從事繪畫鑑賞的人在看到這幅畫作之後，都會撅著鼻子，聳聳肩表示：「這幅畫太糟糕了！」他們大聲地說：「一個普通的農民穿著寒酸的衣服，正在做著悲慘的工作。這實在是太庸俗了！這幅畫不能算是藝術品，因為任何藝術品都應該與美感連繫起來的。為什麼米勒就不能描繪那些美麗服裝的美麗女孩呢？我的天，快把這幅畫作拿走吧，因為它散發出農場的臭味。」

你們可以看到，當時的藝術評論家將他們對畫作的批判與欣賞僅僅局限於畫作本身的主題。只是因為他們不喜歡這幅畫作的主題，就對這幅畫作大肆譴責。這些人的認知層面僅僅停留在認知與了解層面上，他們根本沒有讓自己去對此進行一番思考。不過，米勒創作這幅畫作，就是希望給他們的情感留下深刻的印象。透過對畫面的線條、形式、色彩、光線與陰影進行布局，米勒嘗試讓這幅畫作激發欣賞者的感知能力，達到讓他們去感覺的效果。讓我們對這幅畫作進行一番分析，看看這幅畫是如何展現出了我們之前談論的平衡、韻律性重複以及對比等創作原則的。

我們首先談論一下對比原則。在欣賞這幅畫作時，我們要注意到田野上那條傾斜的線條劃過了這幅畫作。畫作裡對角線與垂直線以及人物上方的線條形成對比。不過，這些線條形式本身又形成了另一種對比。這樣的線條將光線與陰影區分開來。陽光落在山坡上，因此整個天空仍然閃耀著明亮的光彩，地面處在一片陰影之下，看上去顯得比較陰鬱。畫面裡那個人物同樣顯得比較陰沉。光線落在他的後背上，因此我們可以看到他整個人籠罩在一片陰鬱的色彩當中。在布滿陰影的地面的襯托下，他的整個人都顯得相對模糊一些，但他的上半身在光線照耀下還是顯得比較光亮。黃昏時分逐漸微弱的光線與沉重陰鬱的色彩形成了鮮明的對比，彷彿這都是它們中的一部分，變成了一種明確的形狀。雖然這位農民的頭部與天空的色彩形成了鮮明的對比，但看上去卻像地球本身的一部分。

難道這幅畫作不存在任何讓我們感受到這點的東西嗎？不管怎麼說，

米勒經常在自己與別人的生活中感受到這樣鮮明的反差與對比。他曾經親眼看見過妻子與孩子過著食不果腹，自己只能餓著肚子的生活。即便如此，他的腦海裡還是充溢著美感的思想，他的茅屋裡擺設著各種畫作，希望有人會過來購買，卻始終等不到買家。他親眼看見過一位雙眼明亮的孩子站在一位父親或是母親的墳墓前的場景，看到一位臉上洋溢著快樂的年輕新娘站在祭臺上，看到一群寡婦聚在一起的場景。每個晚上，當黑夜降臨之後，田野裡那些孤獨的農夫在短暫的一生中不斷地忙奔波著，而在他們身後則是夕陽西下殘存下來的持久美感。而在幾里之外的巴黎，夜晚的燈光卻慢慢地點亮起來了，很多城市人已經準備好投入到美好的夜生活當中。米勒從自身的經驗知道，當這些城市人過著逍遙自在的夜生活時，還有一些人在忍受著飢餓。正是這段過往經歷，才讓他對此有著很深的感觸。正是他的這段人生經歷，才讓這幅畫呈現出來的反差對比變得如此強烈。

當我們意識到，這是光線與黑暗形成的對比製造出來的一種效果之後，米勒想要透過描繪日復一日、早出晚歸的疲憊生活，將這樣一位普通農民的人生命運放置在一個具有如此美感的自然環境下，形成了一種鮮明的對比。事實上，生活原本就存在著很多美感，我們可以想像到，將提高或是降低對角線之後所形成的效果。要是將光線灑在畫面更多的空間裡，這會讓農民的形象顯得更為突出，肯定會占據整個場景，這會讓整個畫面場景本身顯得過分寬闊了。維拉斯奎茲[2]在創作騎馬的人物雕像畫作時，就將地平線的角度放的很低，因此〈菲力浦四世〉與〈奧利瓦雷茲伯爵〉兩幅油畫，呈現出來的畫面效果，均彷彿是一個重要的人物置身於一個寬

[2] 維拉斯奎茲（Diego Velazquez, 1599-1660），文藝復興後期、巴羅克時代、西班牙黃金時代的一位畫家，對後來的畫家影響很大。哥雅認為他是自己的「偉大教師之一」。對印象派的影響也很大。他通常只畫所見到的事物，所畫的人物，幾能走出畫面；他也畫過一些宗教畫，但其中的神像宛如人間，充滿緊張和痛苦的表情；他畫的馬和狗充滿活力。

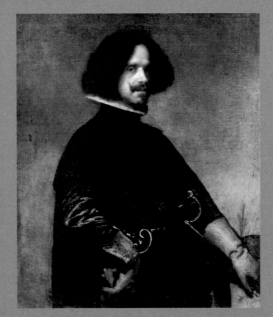

維拉斯奎茲

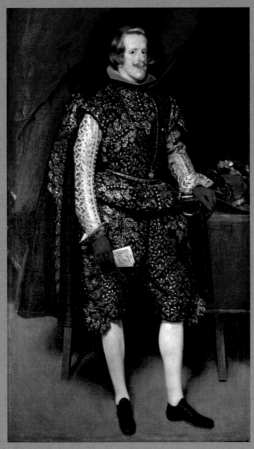

〈菲力浦四世〉，維拉斯奎茲作品

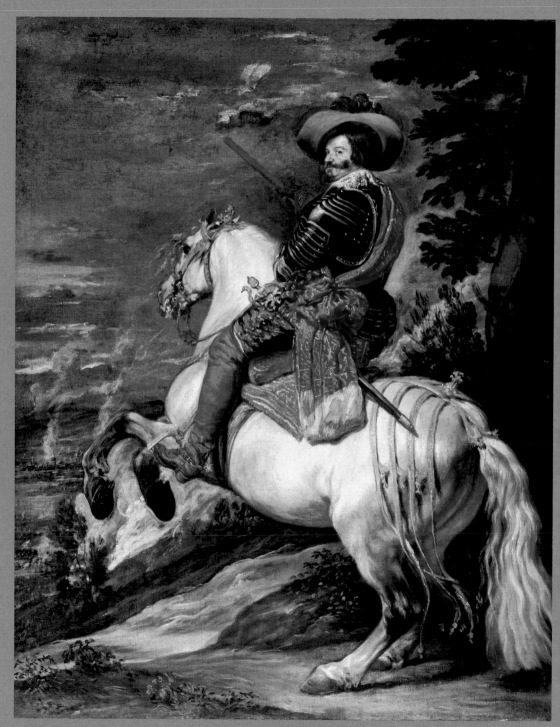

〈奧利瓦雷茲伯爵〉，維拉斯奎茲作品

闊的世界裡。不過，米勒在這幅畫作裡，想讓我們感受到這位農民的卑微地位，因此只能讓這位農民置身於比較狹隘的環境裡。若是米勒抬升了畫面裡地平線的位置，這會破壞光線與黑暗之間的平衡，無法呈現出目前這樣的藝術美感。事實上，光線與黑暗之間的平衡狀態，能夠傳遞出一種安詳的情感。我有必要重複說一次，這就是對比所帶來的效果嗎？因為米勒從來就沒有將自己擺在改革家的位置上，因此他的作品也從來不是要去修正一些事情，或是放棄這樣透過對比去表達個人的想法。不過，作為一名畫家，他想要實現的畫面效果，肯定是要讓畫面裡的各種對比處於和諧狀態，找到生活中的光明與黑暗之間的平衡點。正如史蒂文生雖然身體孱弱，但他還是憑藉著的生命能量，過上了充滿美感的生活。

現在，讓我們認真研究一下畫面裡的人物線條。首先，你會發現，線條所形成的形狀，毫無疑問將一個人正在播種的場景展現出來了。在進行創作時，米勒有必要對這些線條進行一番調整，用某種藝術手法將這種印象傳遞出去。不過，在對人物線條進行布局的時候，還存在著其他的方法，讓我們獲得這樣的結果。因為在做出播種這個行為的時候，農民可以擺出很多姿勢，因此只需要選擇其中的一種姿勢去描繪就可以了。如果米勒想讓我們知道這位農民正從事著播種的工作的話，就需要選擇代表著播種的動作。不過，米勒的想法並不單純局限於此。

在米勒還是一個男孩的時候，就跟隨著父親在田野裡幹農活。因此，他對農民始終懷著極為親切的情感。當他看著這些農民日復一日地辛勤勞動，他的腦海裡萌發了一個宏大的想法。他的想法是這樣的：工作是必要的，每個人都必須要為自身的生存去努力工作。在人類歷史上，最古老與最有存在價值的工作，可以說就是播種小麥了。現在，小麥種子都是透過播種機一排排地機械化完成。但在米勒所處的那個時代，播種只能靠人手去完成，這與人類最早期播種的方式沒有什麼區別。畫面裡這位播種農民

的祖輩們顯然也是樸實的農民，一直在巴比松 ③ 的田野上從事著農業耕種的工作。這位農民正在做著他在這個世界上屬於自己的那一份謙卑而必要的工作。米勒認為，這樣的思想是宏大的。在他想像世界裡，這位農民不再是一位普通人，而是變成了真正意義上的播種者——屬於那種具有英雄主義氣息的播種者。當米勒的內心燃起了這樣的想法之後，他就開始著手對這位農民的形象進行刻畫。他之所以選擇這樣的線條去進行刻畫，是為了更好地向我們傳遞出他內心的那種宏大的情感。首先，讓我們認真地觀察人物身體的平衡性：農民的身體重量幾乎都由他的雙腿支撐起來了。如果你按照這位農民的姿勢進行一番示範，就會發現要是抬起其中一隻腳的話，就必然需要移動身體。如果你想要抬起後腳，就必須要讓身體前傾，讓你身體的重量壓在右腳上。如果你想要抬起前腳，那麼你就必須讓身體後移，讓左腳支撐起身體的重量。這位農民的重心點會在他的雙腿之間轉移。此時，要是你向後或是向前扭動幾次身體，接著將左腳放在右腳的前方位置，那麼你雙腳的位置就與之前剛好是相反的。此時，你可以再次向前或是向後扭動身體。我之所以讓你們做出這樣的動作，是為了讓你們自由地感覺身體在這位農民所處姿態下的移動方式。當我要求你們大步跨出去的時候，你可能會感覺畫面裡人物的位置只是暫時的，朝著一個自然傾向的角度前進。因此，只有當農民做出了畫面裡那樣的身體姿態，才能實現完美的平衡狀態，而不是短暫的平衡狀態。當然，要是堅持這樣的身體姿態一段時間，必然會讓雙腳僵硬起來。但是你隨時可以移動某一條腿，讓自己的身體姿態變得更加自由與自然。因此，畫面裡農民呈現出來的身體姿態，可以讓他隨時大步跨出去。因為，只有當你迅速地移動腳步，才能大步邁開，同時保持身體的韻律性平衡。

　　我們已經談論了這位農民雙腿之間的平衡。現在，讓我們談論一下他

③ 巴比松（Barbizon），是法國巴黎南郊約 50 公里處的一個村落，巴比松畫派誕生於此，這個藝術小鎮也因此聞名於世。巴比松畫派，畫派活躍於 1830 至 1840 年代，代表人有柯洛、盧梭以及米勒。

右手臂的動作。不用我說，畫面裡農民最開始的動作，肯定是從口袋裡拿出一把小麥的種子。接著，他的手臂向右邊甩出最大幅度的動作，接著再將右手放回到口袋裡。在右手放回口袋與伸展到最右處之間的這兩個點裡，手臂在活動的狀態時保持著平衡，正如身體在雙腳向前或是向後的移動中保持平衡一樣。從畫面中，我們可以感受到這位農民的手臂在移動，在那個定格的瞬間裡，他的手臂是在向後移動。因為根據我們日常的生活經驗，當我們正常走路，自然擺臂的時候，每隻手臂都會隨著雙腿向前邁出的腳步而來回擺動。畫面裡這位農民的手臂在他整個人的身體重量都集中在右腳的時候，搖擺到距離身體位置最遠的位置。換言之，農民手臂的平衡狀態與他雙腿的平衡狀態是相吻合的。這就是將平衡的重複性呈現出來的一個例子。要是你認真觀察的話，畫面裡農民揮動的手臂與他向後移動的那條腿之間形成的方向是處於一種平衡狀態。這是出現重複的另一個例子。除此之外，我們還能找到很多這樣的例子：農民的腰部線條、肩膀以及帽邊，左腿上纏繞的繃帶，肩膀到大腿之間的肌肉線條，手臂下面繫著的圍裙，遠處一頭公牛的尾巴以及一位馬夫的手臂，這些都將重複的平衡展現出來了。這種重複的平衡以及其他方面的重複畫面，都是你可以去觀察了解的。正是這樣的重複平衡，讓這幅畫作變得更加緊密，也讓整幅畫作變得更具韻律性。

　　至於對比方面的畫面，我們已經注意到對角線形成的鮮明對比，將畫作變成了光線與黑暗這兩個部分。我們還應該注意到農民這個人物所形成的對比。首先，我們可以注意到他肩膀到右腿之間形成對角線之間的鮮明對比。這與畫作的各邊位置、地平線以及右手臂與左腿的方向形成了鮮明的對比。其中，左腿還與農民所在的右邊角度形成了對比──這是所有線條對比中最鮮明的。正是透過這些充滿強烈色彩的對比，人物所具有的能量與狀態才能更好地展現出來。不過，畫面裡的人物還存在著其他方面的對比。你是否注意到，當農民擺動手臂的時候，會帶動人物的身體軀幹一

起擺動呢？當你搖擺手臂時，就會發現你的身體軀幹會與手臂搖擺的方向保持一致。如果一個人的手臂搖擺到距離身體最遠的位置時，那麼他的左肩膀就會露出來，而他的身體軀幹幾乎會在我們的視線內完全呈現出來。如果農民的手臂放到了袋子裡的時候，他的右手臂就會突顯出來。這個時候，他的身體軀幹會以側面的方式呈現出來。不過，米勒在這幅畫並沒有將這個比較極端的場景呈現出來。畫面裡農民身體軀幹搖擺的幅度處在適中的狀態。不過，你是否觀察到農民身體軀幹與手臂的擺動，其實與他雙腿的移動方向是交叉的呢？當農民的雙腿向前或是向後移動的時候，他的手臂與身體軀幹就會交替地從右到左，或是從左到右。

你可以拿自己的身體進行一番實驗，模仿這樣的肢體動作。你可以腳步迅速地向前邁開一步，同時搖擺著你的手臂與身體軀幹。我想，你肯定會感覺到這個動作給你的身體帶來的興奮感覺。你就會意識到，米勒正是以這樣一種神奇的方式，將身體不同部位搖擺之後的對比狀況表現出來，讓人物的肢體動作具有一種震撼人心的效果。透過描繪人物線條的對比，可以表達出一種能量。透過對人物肢體這種自由、韻律與強有力的搖擺動作進行對比，能夠激發起我們在欣賞時的興致。

最後，讓我們觀察一下人物的頭部位置以及他的雙眼所看的方向。在農民的頭部下面，我們可以看到他的身體軀幹與手臂從一邊搖擺到另一邊，但他的頭部則是靜止不動的，微微朝著水平移動的方向傾斜著。他的雙眼堅定地看著前方。他的大腦控制著身體做出的每個動作。不過，人物的臉龐處於陰影下。透過這樣的陰影，人物的面容看上去更加粗糙與沉重。我們可以感覺到這位農民的大腦，正指揮著他盡最大的努力去完成播種工作。可以說，這位農民的思維比較遲鈍，不過這與他表現出來強有力的動作形成了鮮明的對比。如果你贊同我之前使用的形容詞，這位具有英雄主義氣息的農民做出了自由迅速的肢體動作，就像一尊古希臘雕像那樣給人偉岸的感覺。事實上，他是一位極為普通的農民，根本沒有意識到這

些，只是感覺自己做著必須要去做的事情而已。

　　此時，你就可以真正地明白米勒在想像世界裡所產生的那個宏大想法。

　　〈播種者〉這幅畫極好地闡述了我在本書開頭所闡述的觀點，即一幅畫作的美感並不取決於畫作的主題，而是取決於以什麼方式將這個主題表現出來。

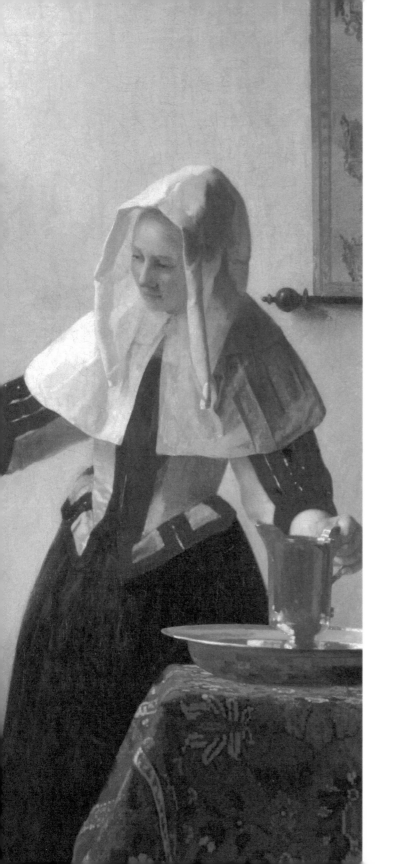

　　我們可以發現，米勒的〈播種者〉雖然在創作理念方面屬於自然主義畫派，但這幅畫作還是基於線條韻律的經典原則去創作的。我們在本章節裡所談論的〈手持水瓶的年輕女子〉這幅畫作裡，就無法找到這樣的創作原則。在〈手持水瓶的年輕女子〉這幅畫作裡，我們可以看到人物以及周圍環境的布局純粹是按照自然風格去進行的。

　　這幅畫作是代爾夫特的約翰尼斯‧維梅爾[1]創作的。我們在稱呼約翰尼斯‧維梅爾的時候，之所以會加上代爾夫特這個詞語，是因為代爾夫特是維梅爾出生的地方以及他畫作裡描繪的場景的主要地方。維梅爾生於 1632 年，是十七世紀荷蘭著名的畫家。之前，我們已經談論過山川風景畫，並且提到了正是在十七世紀左右，繪畫藝術朝著兩個不同的流派發

約翰尼斯‧維梅爾

[1] 約翰尼斯‧維梅爾（Johannes Vermeer, 1632-1675），17 世紀的荷蘭黃金時代畫家。他畢生工作生活於荷蘭的代爾夫特（Delft），有時也被稱為代爾夫特的維梅爾（Vermeer of Delft）。維梅爾與林布蘭經常一同被稱為荷蘭黃金時代最偉大的畫家。他們的作品中都有透明的用色、嚴謹的構圖、以及對光影的巧妙運用。維梅爾善於精細地描繪一個限定的空間，優美地表現出物體本身的光影效果及人物的真實感與質感。

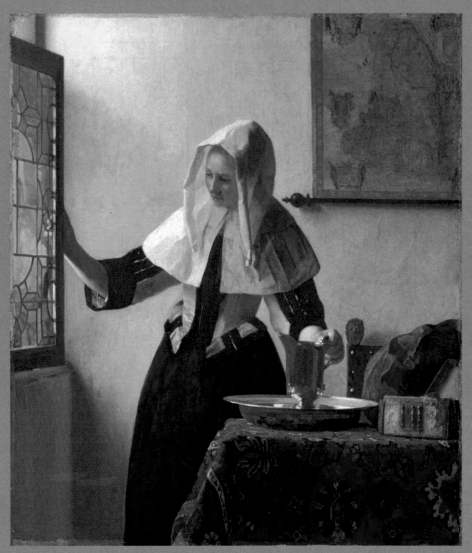

〈手持水瓶的年輕女子〉，約翰尼斯・維梅爾作品

展。到十七世紀左右，很多畫家仍然將山川景色單純作為突顯人物的一個背景。後來，山川風景畫作開始成為獨立的一門藝術。很多畫家在看待這個問題上，分為了兩派。其中一派畫家認為，可以運用幾何構圖原則去描繪建築物，將所謂的正規或是古典山川景色呈現出來。另一派畫家則認為，應該以自然主義的手法將自然的山川景色呈現出來。後面這一派就屬於荷蘭畫派的畫家，他們在描繪人物形象時，同樣是按照現實主義精神去做的。也就是說，無論他們是描繪肖像畫、人物畫還是山川景色畫，他們想要實現的藝術效果，就是將他們雙眼真實見到的畫面呈現出來。他們不會用虛構出來的場景去代替真實的人與物的場景，也不會試圖用改變自然場景的元素去增強畫作的美感。因此，在很多時候，這一派畫家都會選擇日常生活中大家比較熟悉的畫面作為創作的主題。

比方說，我們在上面談到的〈手持水瓶的年輕女子〉這幅畫作，只是描繪了普通的家庭生活，一位荷蘭女人處在養尊處優的生活環境裡。也許，維梅爾想要對這位年輕女人進行一番描繪，也許他創作的本意只是想要創作一幅風俗畫，也就是說，將日常生活的某個場景呈現出來。不過，相比於讓畫作本身呈現出一種抽象美感，維梅爾更想讓這幅畫作真實地將日常生活的場景呈現出來。至於維梅爾是如何做到的，我們現在可以去了解一番。與此同時，我希望你們明白單純將一個場景呈現（如果我們置身於這樣的場景的話）與維梅爾借助描繪這個簡單場景的機會，運用光線、色彩或是紋理的手法展現出來的美感之間的區別。我的意思是，正是這個簡單場景裡呈現出來的光線、色彩或是紋理所具有的美感，才激發他產生了要去創作這幅畫作的意願。也許，如果其他年輕女人站在那裡，或是其他物體擺放在那張桌子上，他可能也一樣會創作這幅畫。

也許，一個大家都熟悉的例子可以說明這樣的區別。兩個人一起進行午後散步。其中一人之所以前去，是因為他想要拜訪森林另一邊的某位朋友。去拜訪這位朋友，是他這次散步的主要目的，因為他的朋友正在建造

一座新房子。他在散步的時候，可能心裡想著這座房子現在建造的如何了，粉刷工是否已經完成了粉刷的工作。當他回到家後，他可能還在思考著所看到的那座房子，並且想像著如果自己建造房子的話，可能會有不同的建造方法。事實上，他的朋友正忙著建造房子的這件事才是真正激發他興趣的，也是他這個下午願意外出散步的主要動機。不過，他的同伴之所以同意跟他外出散步，可能不是因為他對建造房子感興趣，更多的原因是他本身就喜歡散步。他非常享受鍛鍊身體所帶來的那種美好感覺，喜歡走在樹林間的感覺。他認為，前往樹林裡散步，這讓他有機會感受到春天到來的第一縷氣息——比如早春時期生長出來的臭菘，百合花從地面下的枯枝冒出了羞澀的花朵，頭頂上方的楓樹露出了粉紅色的枝葉，南歸的小鳥發出的第一聲尖叫與揮動翅膀的聲音，這些都是他想要去感受與欣賞的。因此，他同意這次散步的真正動機，是因為他喜歡運動，同時欣賞沿途的風光。對他來說，前去欣賞那座房子不過只是一個藉口。

同理，在畫家的創作也存在著相同的區別。對某些畫家來說，單純描繪一個生活場景就是他們創作的主要目的。而對另一些畫家來說，在描繪這些場景的時候展現出某種美感才是他們的目的。與十七世紀其他荷蘭畫派的畫家一樣，維梅爾是屬於第二種類型的畫家。不過，既然他的畫作主題是將日常生活中的光線與色彩融合起來，呈現大家熟悉的生活場景，那就讓我們認真審視他的這幅畫作吧。

畫面裡一位年輕女人站在一張桌子與一扇窗之間。她用一隻手打開窗扉，另一隻手則提起一個銅製水壺。也許，她想用這個水壺澆灌一下擺放在窗臺板位置上的鮮花。她穿著一條深藍色的連衣裙，一件淺黃色的緊身上衣，佩戴著一個寬邊領結，戴著一頂白色亞麻布做成的頭巾帽子。桌子上鋪著一張充滿東方氣息的桌布，桌布上擺放著一個黃色的珠寶箱子。在一張藍色的椅子上，擺放著一件淺藍色的長袍。在灰色的牆壁上懸掛著一張地圖。這樣的場景以及那張桌布可能都在告訴我們，在那個時期的荷

蘭，雖然他們正與西班牙進行著政治層面上鬥爭，尋求政治上的獨立自主，但仍然找到了建造輪船的方法，與遙遠的東方國家進行商業貿易的途徑。也許，這位年輕女人正是某位船長或是富有商人的女兒。

　　不管怎樣，這幅畫除了是一幅充滿美感的作品之外，在當代仍然引起了我們的研究興趣。因為這幅畫作將兩百五十年前的普通荷蘭女人的家庭生活場景呈現了出來。當然，一些人的興趣點可能在於這是一幅比較古老的風俗畫。這幅畫作將過去的歷史場景鮮活地呈現在我們眼前，正如當代畫家創作的風俗畫，也會告訴後人我們當時的生活狀況。不過，我在此再次重複一點，這根本不是維梅爾創作這幅畫作的本意。還有，我也不希望你們認為，他其實對這幅畫作的話題是不那麼感興趣的。我敢肯定，他會從另一種角度看待這個問題。毫無疑問，維梅爾在人物布局方面耗費了一番心力，同時將人物周圍的物體與擺設上做的小心翼翼。不過，在描繪這位年輕女人的輪廓上，他並沒有像拉斐爾那樣將人物優雅的線條呈現出來。維梅爾的想法，是希望將人物的姿態與手勢自然地呈現出來。從這方面來看，他只是在遵循那個時代荷蘭畫派的一般創作動機。不過，在此基礎上，維梅爾還是別出心裁地描繪了這個年輕人做出了敞開窗戶的動作，讓外面的光線灑在她的後背上，與室內原本微弱的光線融為一體。

　　我說過，我們會研究這幅畫作所具有的那種類型美感。這樣的美感可以從光線的分布上展現出來。義大利的畫家忙於構思宏大的古典畫作，因此根本不會留心思考這方面的事情。義大利畫家創作的動機，就是注重形式的美感，美麗的服裝，透過對人物進行布局，從而營造出線條與形式的美感。不過，追求自然光線的美感，卻成為荷蘭畫派畫家們進行創作的一個動機。

　　你們可以看到，無論是義大利畫家還是荷蘭畫家，他們都喜歡美感。不過，荷蘭畫家幾乎完全將自身局限於日常生活中真實的事物上。因此，他們只能從那些熟悉的事物上尋找這樣的美感。不久後，他們就發現，事

物的美感在很大程度上源於光線在物體上的分布。

在我們對這幅畫進行深入分析之前，看看這是否符合自身的日常生活經驗。不管你是生活在城市還是鄉村，在早上起床外出的時候，都會因為天氣狀況的好壞而產生不同的感覺。要是這天晴朗的話，彷彿一切事物都顯得那麼友善愉悅，這樣的情感也傳遞到你們身上。要是這一天天氣陰沉，那麼所有事物看上去都是那麼消沉。很多時候，那些我們平時不怎麼留意的物體會突然間吸引我們的注意力。我們會大聲驚呼：這是多麼具有美感啊！如果我們想去探尋這種美感的理由時，就會發現這很可能是因為光線呈現出來的效果問題。這可能並不是一束明亮的光線照射過來，而可能是一束柔和的光線，就像一層輕柔的薄霧圍繞在物體四周，比如當天空布滿了霧氣的時候。你是否還記得丁尼生[2]的那句詩歌：「光的波浪彌

丁尼生

[2] 丁尼生（Alfred Tennyson, 1809-1892），英國詩人，生於林肯郡薩默斯比，就學於劍橋大學。他的主要詩歌成就是悼念友人哈勒姆（A. Hallam）的哀歌〈悼念〉（In Memoriam, 1850），其他重要詩作有〈尤利西斯〉、〈伊諾克‧阿登〉和〈過沙洲〉詩歌〈悼念集〉等。1850 年 11 月 19 日，丁尼生被英國授予桂冠詩人。

漫在麥田上。」呢？丁尼生之前肯定見過麥田在黃色的陽光下迎風舒展的場景。突然間，一陣輕柔的微風吹過，小麥的根莖會因為沉重的麥穗低下頭，然後重新挺直起來，彷彿將光的漣漪傳遍整個麥田。丁尼生根據腦海的記憶，寫出了這首詩歌。如果我們懂得善用雙眼，同樣可以記住無數個因為光線照射在最普通物體上而產生美感的例子。事實上，光線呈現出來的不同效果會對人們臉龐上的表情產生同一效應。

當荷蘭畫派的畫家開始對身邊的自然界與生活場景產生興趣之後，他們很快就認知到這個事實，並將這視為他們進行創作的主要動機。他們不再滿足於單純的現實主義呈現，也就是說，他們對於單純將畫作的事物與現實生活中真實物體盡可能相似作為創作的動機。他們尋求將這些物體在光線的影響下呈現出來的美感效果呈現出來。如果你不理解這一點，我想你完全可以將一束鮮花擺放在房間某個黑暗的角落裡，然後觀察一下。接著，你可以將這束花搬到床邊。當光線落在鮮花上，你可以看到鮮花的花瓣，整束鮮花呈現出來的畫面就完全改變了，彷彿呈現出一種全新的美感。這就好比人們的臉上突然露出了喜悅的表情，擺放在窗邊的鮮花也呈現出一股鮮活的生命力。不過，這些鮮花呈現出來的畫面也會隨著光線的改變而改變。當你在光線昏暗的情況下去看這束鮮花，就會發現這些鮮花不是那麼具有美感，而是呈現出完全不同的畫面。

在維梅爾創作這幅畫的時候，代爾夫特鎮的光線從窗戶灑進來，這是非常純粹的光線。我們會說，若是單純從原作的色彩來看，這可能是春天早上的光線。這樣的光線是如此之純粹、清新與芳香。是的，你甚至能夠感受到那芳香的氣息，感受到維梅爾透過光線照耀的空氣悄悄進入房間，讓整個房間變得純粹所帶來的那種印象。你們可以看到，陽光灑在牆壁上，甚至讓原本灰色單調的牆壁都變得充滿光澤。你們可以看到，光線落在這位年輕女人的肩膀上，然後穿過她所戴的帽子，讓帽子的輪廓變得清晰可見。因此，你甚至可以看到陽光穿透過後的背景色彩。你還需要注意

一點，陽光是如何在房間裡的物體上漫遊，欣賞陽光照在這位年輕女人的右肩膀下方，將她左手腕那柔和與飽滿的氣息展現出來。你還可以看到陽光灑在大口水壺、桌布以及其他反射著光線的物體上，彷彿聆聽到了一段優美的旋律。

即便在欣賞複製畫的時候，我們仍然感受到彌漫在這個房間裡的那種清涼氣息，細膩柔和的光線包裹著整個場景的每個部分。我的意思是，這並不單純局限於我們肉眼可以看到的光線，更在於激發了我們內心的某種情感或是一種愉悅振奮的情感。如果你前往紐約大都市博物館欣賞這幅原作的時候，就會發現雖然這是一幅尺寸較小的畫作，卻是這個畫廊裡的瑰寶之一。只有當你真正親臨其中欣賞的時候，才能感受到畫作裡黃色、灰色以及藍色呈現出來的多種色彩所營造的色彩效果，你可以感受到純粹的色彩，這有助於增強我們對美感的欣賞能力。

在上文，我談到了這幅畫作就像一段優美的旋律。這幅畫作就像春天愉悅的歌曲那樣激發著我們的想像力。事實上，我在上一個章節裡就談到了一幅畫作能夠呈現出真實性或是音樂的和諧性的效果。之所以會出現這樣的情況，是因為繪畫與音樂雖然分屬不同的藝術領域，卻有著某些相類似的元素。之後，在談到色彩的時候，我將會談論樂曲中的音符與繪畫中的色彩符號之間的對應之處。現在，我只是想告訴你們這兩種藝術之間的一個共同點——我們在前文已經談論過了——這就是韻律。在談論拉斐爾創作的〈法治社會〉這幅畫作時，我就指出了畫作裡人物做出肢體動作的韻律性。人物做出的肢體動作所呈現出來的韻律性，就像波浪泛起的漣漪那樣慢慢地流動。不過，在維梅爾的畫作裡，我們根本找不到這樣明顯的痕跡。在維梅爾的畫作裡，我們可以在他對人物占據的空間與留白空間裡，找到多種重複與對比的存在。不過，這其實代表著某個類型的點。我們根本沒有意識到任何線條層面上的韻律。既然如此，那麼韻律本身包含著什麼呢？

　　如果你回想起丁尼生的那句詩歌：「光線的波浪彌漫在麥田上。」，可能就會感悟到，這幅畫作裡所呈現出來的韻律性。在我說出來之前，我想給你們一些思考的時間。讓我問你們一個問題，如果你們注意到一個花壇裡生長著不同顏色的鮮花，並且這些鮮花「以統一的方式呈現出來」，但是如果你採摘其中的一些鮮花，然後將這些鮮花帶回室內，接著放入花瓶裡進行重新布局，那麼鮮花呈現出來的總體色彩可能會遭到破壞。這些鮮花置身於花壇時展現出和諧統一的色彩，是因為在戶外，光線照耀在這些事物上，能夠削弱鮮花豔麗的色彩，讓這些色彩處於和諧狀態。與此類似地，在這幅畫作裡，光線從窗戶邊灑落下來，也會將色彩的不同點變成單一的和諧效果。這些色彩不再是獨立區分開來的，而是在光線所營造的氣氛下顯得和諧統一。在了解這個事實之後，我們才會說進入到關於色彩的話題。

　　不過，這幅畫的韻律到底包含著哪些東西呢？這種韻律並不在於物體的形式上，而在於光線的移動上。將所有色彩變成單一的和諧狀態，讓這些色彩能夠在畫作裡較為明亮或是陰暗的部分裡自由地流動。有時，光線會像一波洶湧的洪水那樣灑在牆壁上。有時，光線會像脈搏那樣跳動，從一個點跳躍到另一個點，突然間落在某個陰影的世界裡，最後在光線形成的褶皺裡重複出現。在這幅畫作裡，光線會以持續流動的方式呈現出來。事實上，當我們認真研究這幅畫作的時候，就會慢慢發現光線在畫作裡所起到的作用，就與線條的方向在拉斐爾那幅畫所起的作用是一樣的——都是在韻律性運動中實現了聯合。

　　要是你在閱讀上述這些文字時感到有些困惑的話，千萬不要感到惱怒。或者說，如果你在第一眼欣賞這幅畫作的時候，沒有感覺到畫面的韻律性，也不要感到煩惱。因為這些都在存在於畫作裡。某一天，如果你成為了一位研究繪畫藝術的人，那麼你肯定能夠感受到其中的意義。

　　現在，如果你願意接受我上面所談論的內容，我希望你們能夠明白，

戶外光線產生的這種韻律性效果，代表著繪畫創作藝術的一種全新動機。文藝復興時期的義大利畫家沒有認知到這個事實。這是十七世紀荷蘭畫派那些現實主義畫家的發現。他們在繪畫創作過程中，研究如何更好地將自然與生命的真實形象呈現出來[3]。荷蘭畫派的畫作並不像義大利畫家的作品那麼氣勢磅礴，因為他們的畫作尺寸比較小，也不是按照正統的宏大繪畫原則去創作，因此沒有義大利派畫作裡的那種威嚴與宏大。除此之外，荷蘭畫派的作品也沒有義大利畫家的作品傳遞出那種讓人印象深刻的英雄主義氣息。荷蘭畫派的畫家們只是透過畫作，將日常生活中的諸多事實傳遞出來。儘管如此，他們的作品還是有著獨特的美感，因為他們將光線呈現出來各種形態的美感都呈現出來了。

兩百多年後，當代畫家在進行繪畫創作時，仍然按照這樣的創作原則，去找尋著相同的美感。當代畫家會按照維梅爾與其他荷蘭畫派的畫家做出的榜樣，運用相同的創作原則去描繪大家所熟悉的主題。他們在描繪自然的時候，彷彿整個自然界都沐浴在光線所營造的氛圍當中。

[3] 我們還會發現，十七世紀的西班牙畫家維拉斯奎茲也同樣發現了這一事實。

　　現在，我們談論自然主義畫作的另一個分支——風景畫。我們在上一章裡稍微涉及了這個話題。十七世紀以前，風景在畫作裡只是作為襯托人物形象的背景。十七世紀之後，一些畫家開始將風景當成他們畫作描繪的主題。沒過多久，風景畫並沒有作為一種獨立藝術派別區別開來，而是朝著兩個不同的方向發展起來。要是我們沿著其中一個方向走下去，就可以看到克羅德·洛林創立了正統或者說古典風景畫畫作。這樣的風景畫畫作有著某種自然的氣息，糅合了多種元素，然後按照虛構的布局去進行分配。洛倫在描繪風景的時候，往往會加入經典建築的元素。這就與建造豪華房子的方式是一樣的，都需要石頭、木材、大理石或是其他建築材料。這些建築材料從不同地方搬運過來，然後按照建築師的藍圖打造成某種形狀，之後建築師再將這些材料按照某種方式建成房子。其中的主要差別就在於，雖然古典風景畫並不能將自然界裡任何真實的點呈現出來，但仍與自然界存在著某種相似之處。不過，這些畫作裡呈現出來的自然畫面，是按照畫家本人的想像創作出來的，之後再根據他對美感的概念去進行修正。這些畫家在描繪自然場景的時候，並不是因為他真的喜歡這樣的自然場景，而是因為這樣的自然場景可以為他創作一幅具有美感的畫作提供豐富的材料。這種類型的風景畫畫作一直是很多畫家與公眾喜歡的畫作類型，並一直持續到了十九世紀。

　　與此同時，風景畫作的另一個分支則由荷蘭人在十七世紀開創的。正如我們所看到的，這些荷蘭畫家對他們所見到的一切事物，包括他們的個人生活以及身邊的其他事物都非常感興趣。這也是當時整個荷蘭民族的一種心理狀態，荷蘭的畫家只是透過畫作的形式將這樣的心理狀態表達出來而已。這些荷蘭畫家在進行創作的時候，憑藉嫻熟的繪畫技巧以及他們對美感的熱愛，讓他們的很多畫作變成了極具美感的藝術品。不過，他們的畫作主題基本上沒有什麼想像成分。他們會將自己見到的場景真實地描繪出來，因此他們的繪畫藝術又被稱為肖像畫藝術。他們喜歡真實地描繪人

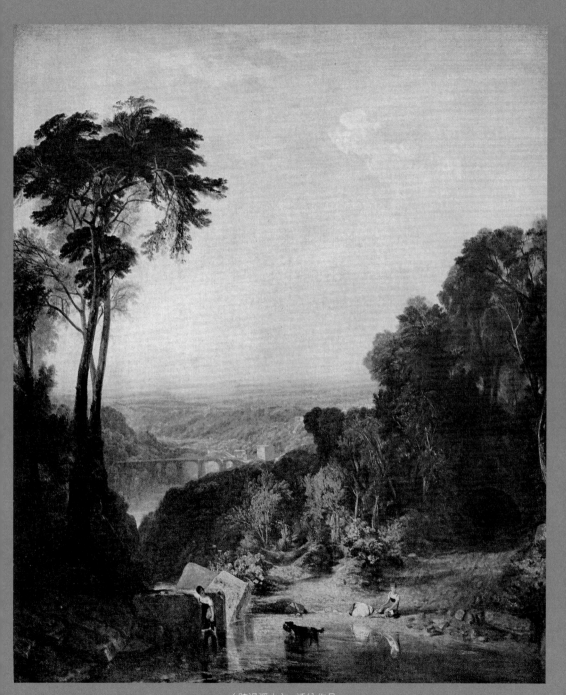

〈跨過溪水〉，透納作品

物形象，真實地描繪戶外與室內的生活場景，真實地描繪他們的城鎮與港口，描繪他們在鄉村地區所見到的一切景象。因此，要是將他們的畫作與正規或者說古典風景畫作進行一番比較的話，我們就可以將他們的風景畫作說成是具有自然主義氣息的，因為這些畫作描繪的自然場景，就是他們親眼看到的。

　　不過，這種自然主義風景畫的繪畫藝術卻隨著他們這一代人的相繼離世而漸漸消失了。在荷蘭獲得獨立自主權之後，荷蘭的畫家就開始前往外國，特別是義大利等國家旅行。他們來到義大利之後，就開始模仿過去義大利畫家的偉大作品了。就風景畫而言，他們開始對古典風景畫產生了濃厚的興趣。直到一百年後，也就是十八世紀末期，一位名叫康斯特勃[1]的

康斯特勃

[1] 康斯特勃（John Constable, 1776－1837），英國著名風景畫家。英國風景畫的代表。他的作品把英國的風景畫真正從因襲成規和外國影響中擺脫出來。他熱愛家鄉和大自然，甚至從沒有去過蘇格蘭和威爾士。他像一位田園詩人，對後來的畫家，尤其是法國的畫家影響很大。他有許多獨創的技法，如用刮刀直接鋪色塊，產生閃爍著亮光的白點，表現樹葉的反光，這些技法直接影響著巴比松畫家和後來的印象派畫家。

英國畫家重新恢復了自然主義風景畫的活力。康斯特勃是一位磨坊工的兒子，他的童年都是在美麗簡樸的自然環境下成長的。之後，他前往倫敦學習繪畫。不過，在倫敦這樣的大城市生活期間，他的心卻仍然留在鄉村地區。他突然間下定決心，要回到過去那些熟悉的場景裡，描繪他所熟悉與喜歡的場面。在這之前，他欣賞過荷蘭畫家創作的一些風景畫，就下定決心按照自然主義風格去描繪山川景色。用他的話來說，他想要成為一名「自然的畫家」。

在康斯特勃的畫作聲名鵲起之後，法國一批年輕畫家也開始研究收藏在羅浮宮裡荷蘭畫派的作品。他們對於過去那些著名畫家所堅持的繪畫方法並不認同。在他們看來，在畫室裡建造一個模型，然後根據模型去繪畫的做法簡直是浪費時間。他們認為，應該直接將親眼看到的事物描繪出來，然後根據追求完美的標準去進行修改。這些年輕畫家也對於過去畫家人為地對畫作裡的人物進行布局，從而創作出一幅氣勢恢宏的畫作的做法感到不滿。在他們看來，這些畫作描繪的都是古典主題或是過去某個傳說故事。這些年輕畫家對於他們所處的這個時代的生活狀況充滿了興趣。在他們所處的這個時代，法國發生了大革命。當時的法國民族彷彿再次感到了青春的活力，因此很多年輕的藝術家、詩人與小說家都想要透過作品，表達他們對現實生活的喜悅之情。當現實生活充滿著如此真實與美好的希望時，為什麼還要追溯過去偉大的義大利人的作品，或是耗費心力去對畫作的布局進行深入的思索，從而使之以假亂真呢？

在這些年輕畫家裡，就有泰奧多爾‧盧梭[2]。他不僅是一個具有獨立品格的人，還下定決心要用自己的雙眼去看這個世界，然後將他所看到或

[2] 泰奧多爾‧盧梭（Étienne Pierre Théodore Rousseau, 1812–1867），也譯作胡梭。法國巴比松派的風景畫家。盧梭的風景畫以強烈的色彩、大膽的筆觸、和獨特的主題聞名。評價有褒有貶，是提高法國風景畫家地位的重要人物。在 19 世紀初，他的作品被拒於主流畫派長達 10 年的時間，最後終於在 1848 年獲得大眾的認可，正式有公開展出，並被授與榮譽十字勳章。並成為將巴比松派接續到印象派的重要畫家。

泰奧多爾‧盧梭

是感覺到的事實呈現出來。除此之外，他還對自然界有著強烈的熱愛之情。這樣的內心追求讓他選擇離開城市，來到鄉村地區。他在鄉村地區認真觀察天空與樹木，欣賞山川景色的每個物體，內心懷著無限的愛意，他的繪畫知識儲備也漸漸豐富起來。他對自然界的了解程度讓很多人都望塵莫及，因為他在自然界裡能夠獲得最安靜與美好的感覺。他在自然界裡最喜歡的一個點，就是楓丹白露宮四周的景色，這裡距離巴黎城區三十里之外的一座古老住宅，曾是法國國王居住的地方。這裡有一片緩緩延伸出去的土地，土地上岩石密布的峽谷與茂密的森林，特別是橡樹叢將這塊土地分割為了幾個部分。在這座充滿魅力的花園四周，有一座名叫巴比松的小村莊。盧梭就生活在這裡。在他的身邊還有其他的畫家，他們都對這裡的自然景色呈現出來的美感著迷。在這些畫家裡，就包括了讓‧法蘭索

瓦・米勒，他的名作〈播種者〉，我們在前面的章節已經提到過了。米勒
在很多畫作裡都描繪農民在田野裡耕種，或是放牧的場景。但是，其他的
畫家，包括迪普雷③、柯洛④與迪亞⑤等，則喜歡描繪山川景色。其中，特
魯瓦永⑥在畫作裡描繪了羊群，雅克⑦則描繪了綿羊。在這些畫家的作品

迪普雷（左）、柯洛（中）、迪亞（右）

③ 迪普雷（Jules Dupré），法國風景畫家，也是巴比松畫派的主要成員之一。朱爾・迪普雷的作品以
　悲劇和戲劇性為主，與抒情派讓－巴蒂斯・卡米耶，柯洛和泰奧多爾・盧梭相異。1831 年，朱爾・
　迪普雷作品首先在沙龍展出現，三年後獲得二等獎。之後他來到英格蘭，深受約翰・康斯特勃影
　響。從那時起，他學會如何表達自然運動，因為南安普敦和普利茅斯地區有寬闊的風景（水、天
　空與地面），朱爾・迪普雷學會描述暴風雨、被風吹動樹葉。

④ 柯洛（Jean-Baptiste Camille Corot, 1796–1875），法國著名的巴比松派畫家，也被譽為 19 世
　紀最出色的抒情風景畫家。畫風自然、樸素，充滿迷濛的空間感。柯洛的一生都住在巴黎，到 26
　歲才從商人轉為畫家，曾在畫家米謝隆與柏坦的畫室中學畫，相當喜愛寫生與旅遊，追循著他的
　畫，可說踏遍了全法國，以及英國、荷蘭、瑞士及義大利鄉間等地。從柯洛的畫中尤其可看出他
　很喜歡義大利田野風景。然而柯洛也很擅於畫肖像畫，歐洲就有不少博物館也收藏了他的肖像畫。

⑤ 迪亞（Narcisse Virgilio Díaz, 1807–1876），法國畫家，也是巴比松派的主要成員之一。

⑥ 特魯瓦永（Constant Troyon, 1810–1865），法國畫家，也是巴比松畫派的主要成員之一。1846
　年，康斯坦・特魯瓦永前往荷蘭，在海牙看到保盧斯・波特（Paulus Potter）的著名畫作〈小公
　牛〉。康斯坦・特魯瓦永以克伊普的風景和林布蘭的名作來改變繪畫方法。當康斯坦・特魯瓦永
　開始以動物為主題作畫後，他逐漸獲得成功，作品成為英國和美國公認的經典。

⑦ 雅克（Charles-Emile Jacque, 1813–1894），法國畫家，也是巴比松派的主要成員之一。他繪畫
　主題包含鄉村田園、牧羊人、成群的羊、豬、農場生活。除了繪畫，雅克以銅版畫和雕刻聞名於世。

特魯瓦永（左）、雅克（右）

裡，他們的創作動機就是將看到的畫面真實地呈現出來。這些畫家就是後來人們所說的楓丹白露 - 巴比松派畫家。他們的作品對當代繪畫藝術產生了深遠的影響。我會簡短地談論一下這個話題。然後接著繼續談論自然主義風景畫的主題。

　　當這些法國畫家一頭埋進自然界裡找尋創作主題與靈感的時候，一些根本不知道這些法國畫家存在的美國畫家也做著相同的事情，這是非常有趣的一個事實。美國的畫家也對自然界懷著相同的愛意與熱愛，他們也將自身所見到或是感受到的事實描繪出來，將包括城市景點到哈德遜河上的景色都描繪出來。這些美國畫家的領軍人物是湯瑪斯·科爾[8]，他平時就生活在山丘與峽谷之間，在瀑布與充滿浪漫氣息的卡茲奇山[9]美麗的綠色地帶之間。其他的美國畫家包括湯瑪斯·道蒂[10]、

⑧ 湯瑪斯·科爾（Thomas Cole，1801-1848），19世紀美國風景畫家，被認為是哈德遜河派的創始人。科爾的作品均富有浪漫主義風格，細緻而寫實，描繪的主要是美國的自然風光。

⑨ 卡茲奇山（Catskills Mountains 或 the Catskills），美國紐約州哈德遜河以西、奧本尼西南方的一處高原，是阿利根尼高原的最東部。東部陡峭，向西漸見平緩。最高點斯萊德山海拔 1,274 公尺。由於保留著自然風光，而且距離紐約市不遠，自 20 世紀初開始東歐移民度假期都在這裡，避開都市生活的壓力，因而這裡也有了「紅萊湯帶」這個別名。

⑩ 湯瑪斯·道蒂（Thomas Doughty，1793-1865），美國風景畫家，作品以描繪哈德遜河聞名。

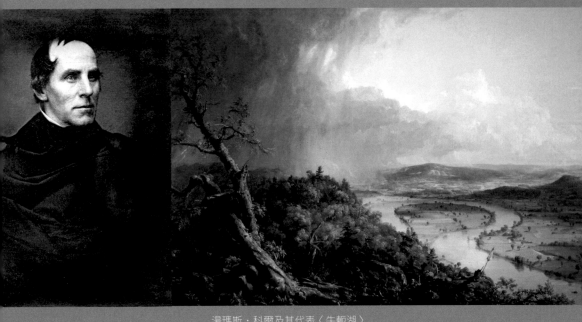

湯瑪斯・科爾及其代表〈牛軛湖〉

湯瑪斯・道蒂及其代表作〈俯瞰哈德遜河〉

阿舍·B.杜蘭德[11]、約翰·F.肯塞特[12]。有時，他們會描繪整個自然場景宏大的一面，描繪哈德遜的河水沖刷到陸地上的場景，或是描繪四面環山下的湖泊。不過，在更多時候，他們只是描繪美麗的青草地與舒適的農場等場景。不過，他們總是以真實的創作手法，將他們所喜歡的自然美感呈現出來。

不過，隨著美國的疆界不斷向西拓展，美利堅民族的先驅精神被激發起來了。美國的畫家開始嘗試描繪更為宏大的主題。丘奇[13]、比爾施塔特[14]與湯瑪斯·莫蘭[15]等開始逐漸成為描繪黃石公園與洛磯山脈雄偉場景的畫家。真正激發這些畫家創作靈感的，不再是大自然本身所具有的美感了，雖然這樣的美感是讓人為之驚嘆的。很多人認為，他們想要去做一些繪畫藝術所無法表達出來的事情。在尺寸很小的畫布空間裡，他們成功地將自然的壯美景色展現出來，卻很難讓你產生壯美之外的感受。我認為，他們是根本無法做到這點。因為任何一名畫家都只能讓你感受到他本人在畫作裡所感到的東西，因此他在表達這樣的情感之前，首先要控制好這樣

⑪ 阿舍·B.杜蘭德（Asher Brown Durand，1796-1886），美國風景畫家，作品以描繪哈德遜河聞名。

⑫ 約翰·F.肯塞特（John Frederick Kensett，1816-1872），美國風景畫家和雕刻家，他是哈德遜河派的第二代成員，其所畫的風景畫主要取材自新英格蘭和紐約川。其早期作品受哈德遜河派創始人湯瑪斯·科爾影響較大，但風格較為保守，並不像科爾那樣使用熱烈的色彩，也不常以地貌之奇取勝。其成熟時期的作品色彩淡雅，主要描繪平靜的海岬及水面。肯塞特也是大都會藝術博物館的創始人之一。

⑬ 丘奇（Frederic Edwin Church，1836-1900），美國風景畫家，他是湯瑪斯·科爾的學生，也是第二代哈德遜河派的中心人物之一。他的作品主要以他在美洲旅行時看到的山川、落日等宏偉的景觀為主，晚年也畫過一些城市景觀及地中海和中東的景色。

⑭ 比爾施塔特（Albert Bierstadt，1830-1902），德裔美國風景畫家，以其繪製的美國西部風景畫名噪一時。他參與了多次的西部擴張旅行，是最早開始繪製美國西部風景的畫家之一。他雖然出生於德國，但在一歲的時候就被雙親帶到了美國。後來他也曾回到德國的杜塞爾多夫學習繪畫技巧。比爾施塔特是哈德遜河派的重要成員之一，他的作品也像畫派裡面的其他畫家那樣充滿浪漫主義氣息。此外，他有時也和另外一位西部風景畫家湯瑪斯·莫蘭一起被劃到所謂的「洛磯山畫派」（Rocky Mountain School）中。

⑮ 湯瑪斯·莫蘭（Thomas Moran，1837-1926），美國哈德遜河派風景畫家，以繪製洛磯山風景著稱。他與哥哥愛德華·莫蘭共用一間畫室，後者也是當時的一位著名畫家。莫蘭與阿爾伯特·比爾施塔特、湯瑪斯·希爾及威廉·基斯一起被稱為「洛磯山畫派」（Rocky Mountain School）畫家，以他們的美國西部風景畫名噪一時。

阿舍・B. 杜蘭德及其代表作〈印第安的薄暮〉

約翰・F. 肯塞特及其代表作〈喬治湖〉

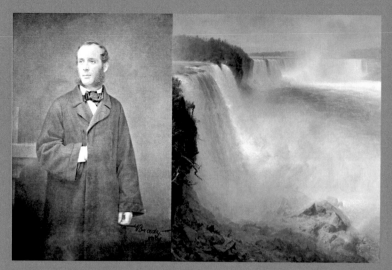

丘奇及其代表作〈尼加拉大瀑布〉

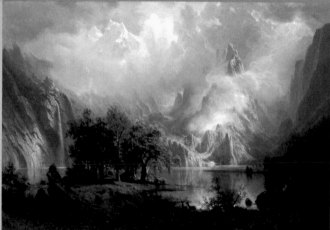

比爾施塔特及其代表作〈洛磯山脈〉

湯瑪斯・莫蘭及其代表作〈黃石公園大峽谷〉

的情感。不過，就我的個人經歷來看，在描繪宏大的自然景象時，這樣的情感反而控制了我們。在那些具有高度、深度、寬度與壯美榮光的自然場景裡，我們的精神往往會離我們遠去。我們看到尼加拉瀑布那氣勢恢宏的流水，聽到震耳欲聾的轟鳴聲，但這與我們看到一位朋友，聆聽他那熟悉的聲音所帶來的感覺是完全不同的。在其中一個情形下，我們的情感成為了關注點的中心。而在另一種情形裡，這樣的情感卻遠離了我們，處於一種我們所無法理解的地步。我們只能在驚嘆中失去自我。

　　很多畫家都發現了這個事實。康斯特勃與盧梭開創了自然主義風景畫派。現在，這已經成為了很多風景畫家的一個創作習慣，就是像觀察人物的臉龐與身體姿態、表情以及行為動作那樣去觀察自然。在我們的很多朋友中，親密朋友的人數肯定不會太多。因此，他們往往會將畫作自然景象中少數一些簡單場景描繪出來。他們會逐步地欣賞某個場景，用充滿愛意的親密方式去研究，然後以真誠與全面的知識將這樣的畫面呈現出來。當他們這樣做的時候，其實就已經與約翰內斯・維梅爾以及其他十七世紀的荷蘭畫家們一樣，遵照自然景象呈現出來的美感歸結於自然光線產生的效果這一原則。對光線的研究，已經成為了當代自然主義風景畫家們特別感興趣的一個研究方向。他們在這方面的研究要比其他藝術家來到更加深刻。在科學研究人員的幫助下，他們開始認真了解光線的各種效果。當代畫家已經找到了呈現出多種光線效果的諸多方法：冷色調與暖色調，或是光線在一天某個時間點的色彩，或是在一年某個季節裡的光線形態，或是在某種氣候條件下的光線效果。事實上，這些畫家在畫作裡描繪的光線畫面，其實只是從無數種自然光線效果中選擇一種而已。

　　你可能還記得，在維梅爾那幅畫作裡，他是如何讓光線將畫作裡各個部分都聚合成一個和諧的整體，並使之具有韻律性的。因此，在當代自然主義風景畫的畫作裡，很多畫家都不再依賴於線條與形式進行創作了。現在，他們更多的是依賴光線照射下的物體進行布局去創作。當我們談論色

彩的時候，會更多地談論這個問題。此時，我們只需要記住一點，即我們不能期望在當代自然主義風景畫裡，找到與古典主義風景畫裡一樣的元素。當代畫家的作品裡缺少了某種格調，卻有了更親密的魅力。我們不再是置身於一個較遠的距離去欣賞，相反我們可以走進這樣的場景，沉浸其中。畫面裡的場景都是我們比較熟悉的自然景象，但我們可以透過創作者灌輸在畫面裡的個人情感，從而感受到更強烈的美感。法國人對這一類的風景畫作有一個專門的詞語，這也能夠很好地表達創作者的創作動機以及個人情感。法國人將這稱為「休閒的場景」。字面上翻譯就是「親密無間的自然場景」。不過，當我們了解了創作者在研究主題時表現出來的親密性時，就能更好地理解這樣的自然場景。

　　我已經粗略地談論了自然主義風景畫作從十七世紀到當代的發展歷程。現在，風景畫作已經發展成為了與人物畫作一樣重要的地位。現在，讓我們簡短地描繪一下風景畫家創作動機發生改變的歷程。

　　早期荷蘭畫家的創作動機或者說目標，就是讓他們的畫作盡可能地與真實的風景融為一體。正如我所說的，他們的這些畫作就是自然環境的「肖像畫」。在他們的創作理念裡，肖像畫應該是栩栩如生的，將盡可能多的細節生動地描繪出來。除此之外，他們的創作觀點是比較客觀。我所說的「創作觀點」是指他們在面對風景時所持的觀點。我將這稱為「客觀」，是因為他們在看待眼前這些物體時，只是想著盡可能生動地描繪出來。這就是當代很多攝影師習慣持有的一種觀點。你可以走到他面前，讓他幫你拍一張照片。此時，你就成為了他照相機面前的一個物體。他的目標就是讓拍出來的照片與你盡可能地相似。這樣的照片應該會讓你感到開心，因為照片中的你與你本人是很相似的。這位攝影師也會對下一個走到照相機前面的人做著同樣的拍照行為。這些人只是需要拍攝的對象而已。他對這些人物根本沒有任何個人情感可言，因此他的觀點是客觀的。

　　不過，假設他為自己的孩子創作了一幅肖像畫，他肯定是喜歡肖像畫

裡的孩子與他的孩子非常相似，讓所有人都能認出來。他希望這幅畫作成為一個紀念品，等到多年後，他的孩子長大了，容貌發生了改變之後，還能看到她小時候的模樣，讓她感覺到自己小時候是爸媽心中的小寶貝。你們可以看到，對他來說，小女孩並不是他用照相機拍下來的一個物體。他在面對自己孩子的創作觀點並不是客觀的。相反，這受到了他對孩子個人愛意的強烈影響。因此，這幅肖像畫除了將孩子描繪的與真人極為相似之外，肯定還包含著其他一些東西——就是他對孩子的個人情感。這種個人的創作觀點被稱為「主觀」，這就是「客觀」的對立面。也許，你可以透過下面這句話更好地了解兩者之間的區別：「這位攝影師為 X 小姐拍下了照片。」在這句話中，攝影師是這句話裡動作的主語，X 小姐則是賓語。在這個例子裡，賓語甚至要比主語更重要，因為正是 X 小姐支付了拍攝照片的錢，主語才會考慮為她拍攝。但是，倘若我們改變一下這句話的陳述方式——「父親為他的小女兒拍照」。就拍照這件事本身而言，父親在這句話裡顯得更為重要。他是這句話裡動作的主語，是那個準備按照自己的想法去做某件事的人，因此他是帶著個人的想法去做心裡想做的事情。他所持的觀點完全是他自己的——這就是主觀的。我們還可以觀察一下，這將會如何影響他去拍照的這一行為。

我們也許會說，這個小女孩剛剛從草地上玩耍回來。她的頭髮亂蓬蓬的，光線從她那如絲般的頭髮中穿越過來，她的雙眼也閃爍著光芒。她的嘴唇微微張開，露出了陽光般燦爛的笑容，向她的父親伸出胖嘟嘟的小手，手上緊緊地握著一束雛菊花。「這個小可愛。」他可能會這樣想，「這是多麼美麗的一個場景啊！」於是，他馬上拿過來照相機，告訴她暫時不動。你認為，這位父親想要嘗試捕捉下什麼場景呢？不需要我說，你們都應該知道，這位父親想要捕捉的是，小女孩臉上那燦爛的笑容，或是她那雙胖嘟嘟的小手。不過，這位父親首先想要捕捉的是小女孩臉上那種幸福與愛意的情感。因為這是一種具有迴響的愛意，將他內心對小女孩的那種

愛意充分展現出來了。如果他成功捕捉到這樣的時刻，那麼這張圖片就能將他對小女孩的主觀情感完全展現出來，同時也將小女孩對父親的愛意展現出來了。

如果你明白我在上面的意思，你應該就能理解康斯特勃、盧梭或是其他楓丹白露 - 巴比松畫派的藝術家看待自然的方式了。他們看待自然的方式不再像過去那些荷蘭自然主義畫派的畫家那樣，只是單純將自然景物視為一個客觀物體，而是將這視為一個主觀物體。對他們來說，自然並不單純是一個可以進行細緻描繪的物體，而是他們所喜歡的物體，因此他們才會對這些物體進行描繪。他們正是按照這樣的方式去進行創作，才將他們對自然的情感充分表達出來。有時，我們也會將這稱為情感。盧梭創作的風景畫作會強烈激發我們的想像力。畫面描繪的可能是一棵橡樹或是卵石，這些卵石被蕨類植物與藤蔓半遮掩著，或者將楓丹白露森林裡的某個景點描繪出來。當我們欣賞這些畫作的時候，就會越發感覺到畫面裡的樹木所展現出來的生命力。我們還可以感受到那些有著龐大軀幹的樹木，看到這些樹木有著如人類那樣強壯的「手臂」，看到這些樹木的樹根是如何扎根在土地上的。此時，我們的想像力可能就會開始思考隱藏在土壤下面的樹根。當這棵樹木的樹枝迎著陽光與空氣不斷生長的時候，看不見的那一部分樹根始終深埋在地下，為樹木提供養分，讓樹木以堅定的姿態迎接著各種暴風雨。也許，我們會產生與盧梭創作這幅畫作時一樣的想法，即認為這棵橡樹是大自然力量的一種象徵，感覺到這棵橡樹始終以無聲無息的方式在生長著，而根本不會在意人類相對短暫的一生。或者說，當我們欣賞柯洛創作的描繪黃昏時分的畫作時，就會發現這些樹木似乎在陰影營造出來的模糊色調裡陷入了沉睡，與天空中出現的明亮光線形成了鮮明對比。大自然日常呈現出來那種安靜與柔和畫面所營造出來的奇蹟，很容易會悄然進入我們的精神世界裡。這就好比我們在聆聽著一首充滿甜美韻律的抒情詩歌所具有的美妙音調，朗讀時發出的聲音是那麼的柔和與美好，

就像朗費羅創作的《夜吟》一樣。另一方面，我們要想從盧梭的這幅畫作裡感受到這樣的情感，就必須要選擇一首能夠將人類奮鬥所帶來奇蹟的詩歌，然後以自信雄渾的聲音讀出來，彷彿我們非常肯定自身的強大。

朗費羅

　　事實上，不單是楓丹白露－巴比松畫派的藝術家，當代還有很多畫家都在追隨著他們的腳步。這些作品充滿著一種詩意的味道。因此，我們也會將這些畫家的作品，稱為具有詩意的風景畫作。當然，這並不意味著這些畫作本身是將某一幅特定畫作的內容表達出來，而是以與詩歌相同的方式，激發起我們的想像力。其中的原因就在於，這樣的藝術家都有著詩人的精神。因為自然界會喚醒他們內心深沉的情感，他們的畫作與詩人的詩歌一樣，不僅描繪了自然界的美感，而且還表達出了他們自身靈魂的情感與感受。

　　另一方面，你也絕對不能認為，在當代所有自然主義風景畫作裡，都

⑯ 朗費羅（Henry Wadsworth Longfellow, 1807-1882），美國詩人、翻譯家。代表作：《夜吟》、《奴役篇》、《伊凡吉琳》、《海華沙之歌》、《基督》、《路畔旅舍故事》等。

能找到這種散發出詩意的作品。我們仍然能夠找到一些畫家的作品，是像過去荷蘭自然主義畫派的畫家那樣，以客觀的角度去看待事物。這些畫家滿足單純將雙眼所見到的自然景象描繪出來的創作方法。我們也根本不需要爭論到底是這一種方法更好，還是主觀視野的創作方法更好。我們可能會更加喜歡其中一種創作方法，但這沒有關係。也許，我們最好還是保持開闊的心靈，更好地欣賞這兩種理念畫作的美感。

《孟特芳丹的回憶》[17]

[17] 《孟特芳丹的回憶》，是柯洛晚期最成熟，也是最具代表性的風景傑作之一。孟特芳丹位於巴黎以北桑利斯附近，柯洛當年曾涉足那裡，感受過那一片花園景色的美。這幅畫就是藝術家對這一美景的回憶。畫面展開在湖邊森林的一角，晨霧初散，清新的林地與湖面的水氣構成一種溫暖濕潤的大自然感覺。右側一棵巨樹占去畫面約五分之三，對面一棵小枯樹與它相呼應，加強了畫面的平衡感。樹枝朝著一個方向傾斜，顯得和諧而富有節奏。兩樹的中間顯現平靜如鏡的湖面。和煦的陽光從樹葉間散落到草地上，點醒了四處綻開的紅色小花。一個穿紅裙的婦女面朝著左側的那棵小樹，仰著頭舉起雙手採摘著樹幹上的草葉。在整幅畫上，這三個人物顯得生意盎然。畫家雖把他們都處理在一邊，但卻疏密有致。柯洛畫風景，常常喜歡在前景畫上幾棵柔弱斜倚的樹枝，來加重畫面的抒情性。

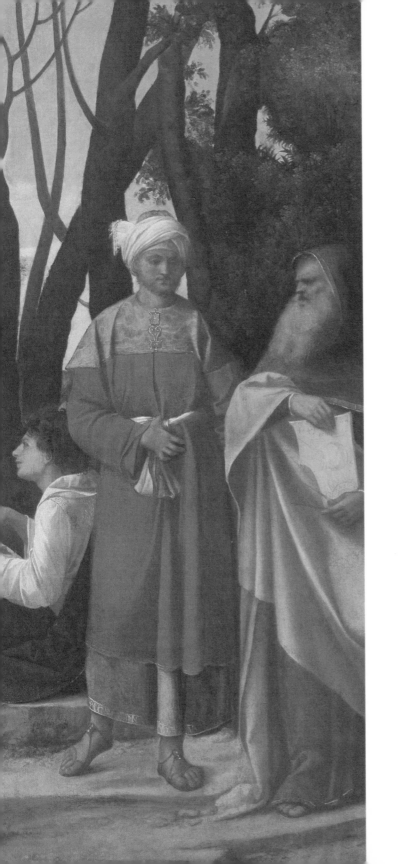

第十二章

形式與色彩

　　我們談論畫作的構圖方式時，一般會使用諸如「線條與形式」這樣的字眼。不過，隨著時代的發展，我們會將正規構圖方式這一主題放在一邊，只是談論自然主義構圖方式。在這個時候，我們其實已經替代了「著色的物體」這個字眼了。

　　看上去，這就好比兩個物體之間存在著明顯的區別。所謂的形式，就是在柵欄的一邊，色彩則在另一邊。但是，這與我們的生活經驗是相悖的。因為我們都知道，任何事物都有其形態或是形狀的，我們的肉眼都可以看見，同時還可以看到物體本身的顏色。絕大多數有顏色的物體都必然會呈現出某種形狀或形態。當然，並不是所有物體都會呈現出形狀的。比如，當天空沒有一絲白雲，顯得格外蔚藍的時候，或是當我們專注地凝視大海遠處的時候。不過，從我們的一般生活經驗來看，無論是色彩還是形態其實是等同的。你會透過一位朋友臉龐的色彩或是頭部的形狀特點認出他。要是你不幸看到了朋友死去時的臉龐，就會發現朋友此時臉龐呈現出來的色澤，與你曾經見到他的臉龐色澤是截然不同的。

　　雖然事物的形狀與色彩存在著相似性，但我們研究這些畫作時，還是能夠發現這兩者之間的區別。箇中的理由是，一些藝術家對畫作的形式要更加敏感，另一些藝術家則對色彩更加敏感。正如我之前所說，畫家只能根據雙眼所接受到的印象去描繪某個特定的物體。每個人的眼睛都會以特殊的方式看待事物。即便是那些雙眼對形式特別敏感的人，也不會像其他人那樣看待事物。而那些對色彩有著特殊感覺的人，在看待物體的時候也不會有著相同的感受。這只是透過另一個角度，說明了自然界的多樣性的無窮無盡。不管怎樣，雖然世界上沒有兩棵榆樹的形態是完全一樣，但所有榆樹看上去都是足夠相似，讓我們一眼看到就知道這是榆樹，而不是其他的樹木。對畫家們來說，情況皆如此。一些畫家自稱為擅長描繪物體形態，一些畫家則擅長描繪物體的色彩。在文藝復興時期的義大利，這樣的

區別就將佛羅倫斯畫派 [1] 與威尼斯畫派 [2] 區分開來。佛羅倫斯畫派的代表人物有李奧納多·達文西、米開朗基羅與拉斐爾——這些都是追求畫作形式最偉大的人物。至於威尼斯畫派，代表人物則有喬爾喬內 [3]、提香、丁托列托 [4] 與保羅·委羅內塞 [5]。其中一派畫家特別注重畫作的形式，另一派畫家則特別注重畫作的布局或色彩的使用。

佛羅倫斯畫派的畫家非常注重形式，因此他們會不辭勞苦地描繪人物的輪廓。人物的輪廓一般都會以非常清晰的方式呈現出來。在壁畫創作裡，這樣的人物一般都會用一條實線勾勒出來，並且人物所處的位置與背景畫面形成了鮮明的對比。在對人物形象進行認真細緻的描繪之後，他們才會對色彩進行關注。進行著色之後，他們會讓一些線條重疊起來，或是以微妙的方式將輪廓的細微起伏呈現出來。事實上，這些畫家都是非常優秀的繪圖人，他們主要是透過繪畫本身的美感與力量表達藝術思想的。不過，威尼斯畫派的藝術家基本上都是偉大的色彩專家，他們完全依賴於對

[1] 佛羅倫斯畫派（Florence School），義大利文藝復興時期的美術流派。13～16世紀，隨著資本主義生產方式的日益形成，佛羅倫斯逐漸成為義大利商業、金融業、學術，尤其是藝術活動的中心。在與中世紀宗教神權文化的鬥爭中，佛羅倫斯畫派高舉人文主義旗幟，率先確立一種新的世俗文化的傾向。該派的創始人喬托在創作中，第一次按照自然的法則拉開了人物之間和人物與背景之間的距離，並有了初步的透視關係。

[2] 威尼斯畫派（Venetian School），義大利文藝復興時期主要畫派之一。威尼斯共和國在14世紀是歐洲和東方的貿易中心，商業資本集中，國家強盛；藝術受拜占庭及北歐風格影響；15世紀吸收了佛羅倫斯畫派及曼坦那的經驗，透過貝里尼一家、安托內羅·達·梅西那等人的努力，政府和教會的利用，尤其是社會團體互助會的支持，繪畫得到發展。16世紀以威尼斯畫家喬爾喬內和提香為代表的繪畫形式，吸收了文藝復興鼎盛時期畫家的精華，但大膽在色彩上創新，使畫作更為生動明快，同時人物背景的風景比例更大。喬爾喬尼的著名作品〈沉睡的維納斯〉、〈暴風雨〉等；提香的著名作品有大型壁畫〈聖母升天〉、〈歐羅巴被劫〉、〈達娜厄〉等。威尼斯畫派對其後的巴羅克藝術時期畫家有很大的影響。

[3] 喬爾喬內（Giorgio o Zorzi da Castelfranco, 1477-1510），義大利文藝復興藝術大師。威尼斯畫派畫家。

[4] 丁托列托（Tintoretto, 1518-1594），真名：雅科波·康明（Jacopo Comin），義大利文藝復興晚期最後一位偉大的畫家，和提香、委羅內塞並稱為威尼斯畫派的「三傑」之一。

[5] 保羅·委羅內塞（Paul Verones, 1528-1588），義大利文藝復興時代的畫家。法國批評家戈蒂埃於1860年寫道：「委羅內塞是最偉大的使用顏色的專家，甚至比提香、魯本斯和林布蘭都要偉大，因為他可以用自然的色調表現光線，現在的學院還用明暗的對比法。」

李奧納多‧達文西

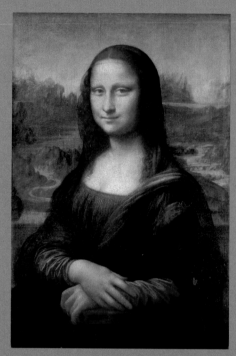

〈蒙娜麗莎〉，達文西代表作

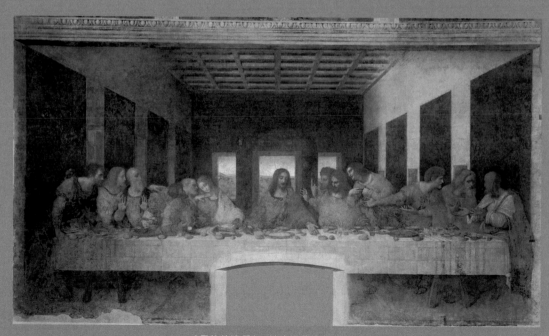

〈最後的晚餐〉，達文西代表作

米開朗基羅

〈大衛〉，米開朗基羅代表作

〈哀悼基督〉，米開朗基羅代表作

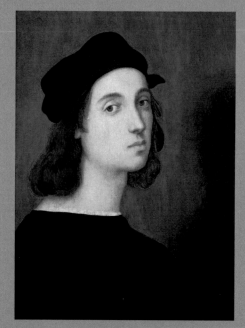

拉斐爾

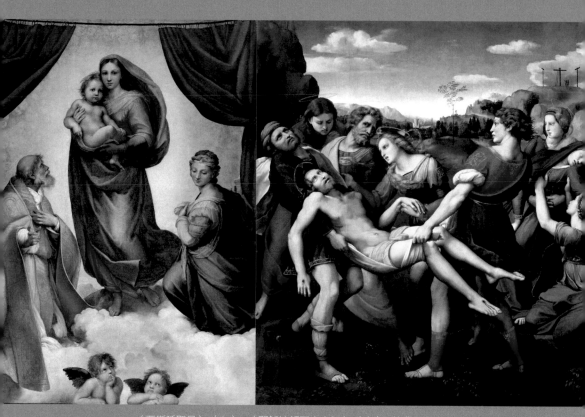

〈西斯廷聖母〉（左）、〈耶穌被解下十字架〉（右），拉斐爾代表作

〈暴風雨〉，喬爾喬內代表作

〈三個哲學家〉，喬爾喬內代表作

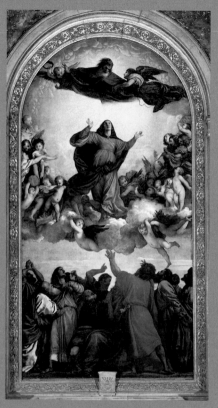

〈聖母升天〉，提香代表作

提香

〈維納斯與風琴手和一隻小狗〉，提香代表作

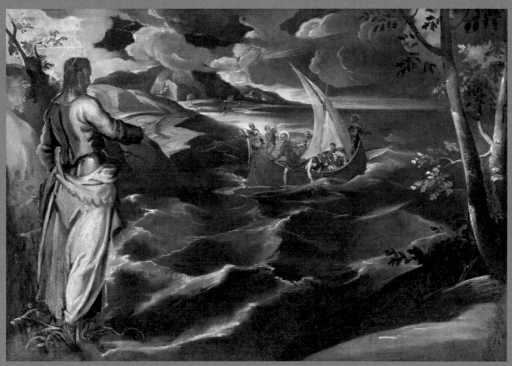

〈聖馬可的奇蹟〉（上）、〈加利利海邊的基督〉（下），丁托列托代表作

保羅・委羅內塞

〈迦拿的婚禮〉，保羅・委羅內塞代表作

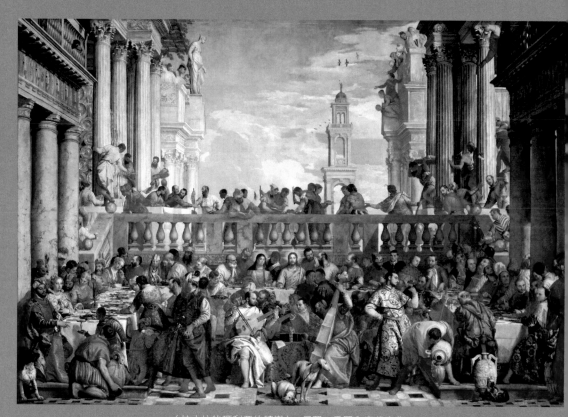

〈抹大拉的瑪利亞的轉變〉，保羅・委羅內塞代表作

色彩的靈活運用。因此，他們可以說是真正的色彩專家，而不是專業的製圖人。當然，他們也是繪畫方面的大師。他們在描繪人物的動作上，與佛羅倫斯畫派的畫家一樣嫻熟。但與後者不同的是，他們並不怎麼關心人物呈現出來的清晰輪廓。與此相反，他們在描繪人物與自然界的親密關係時，會軟化或是模糊人物的輪廓。

比方說，如果你仔細觀察一棵樹，就不會發現樹木的形狀是被一條堅硬的線條所包裹。這樣的光線會在樹幹或是植物叢的邊緣位置上出現。透過這樣的說法，讓樹木的輪廓變得柔軟或是稍微的模糊一些。這與我們描繪坐在房間內一個人物的形象是一樣的，我們可以看到，人物形成的輪廓會背景畫面形成鮮明的對比。在其他部分裡，人物的輪廓會與背景融為一體。換言之，當我們認真觀察這個人物的時候，我們所意識到的並不是輪廓本身，而是人物的色彩與其他著色物體之間的關係。

佛羅倫斯畫派與威尼斯畫派在觀察與創作物體方面的區別，在當代繪畫藝術裡仍然存在。事實上，從義大利文藝復興時期以來，就有一些畫家是透過描繪人物輪廓去創作的，另一些畫家則透過描繪人物的色彩去創作的。在過去一百年裡，描繪人物輪廓的重要性受到了巴黎藝術學派的重視，並且得到了法國政府的支持。這一畫派的重要人物安格爾⑥ 就曾對他的學生們說：「形式才是一切，色彩則根本不值一提。」也許，他這句話的意思是，主要因為他們還是學習繪畫的學生，那麼他們唯一需要思考與學習的問題，就是如何將形式呈現出來。因為，對任何畫家而言，將物體的形態準確地呈現出來，這都是極為重要的，這是每個想要成為畫家的學生都必須要精通的一項基本技能。法國畫派將古典雕塑作品以及佛羅倫斯畫派畫家的名作，作為代表完美藝術形式標準。雖然從事繪畫學習的學生

⑥ 安格爾（Jean Auguste Dominique Ingres, 1780-1867），法國畫家、新古典主義畫派的最後一位領導人。他和浪漫主義畫派的傑出代表歐仁‧德拉克羅瓦之間的著名爭論震動了整個法國畫壇。安格爾的畫風線條工整、輪廓確切、色彩明晰、構圖嚴謹，對後來許多畫家如竇加、雷諾瓦、甚至畢卡索都有影響。

安格爾

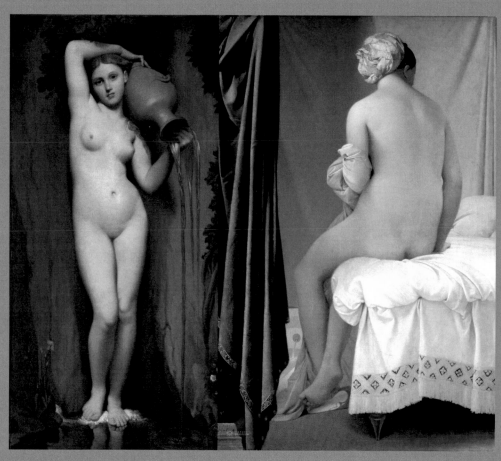

〈泉〉（左）、〈浴女〉（右），安格爾代表作

可能被灌輸這樣的創作理念，即當他們在面對這一個形狀並不完美的模特兒時，要懂得修正其中存在的不完美，讓畫面呈現出來的人物形象接近古典作品裡完美的標準。不過，我們現在都知道，色彩的使用也會直接影響每個人欣賞時的情感，因此這是無法透過任何方法或是標準去進行教育的。也許，這就是安格爾說出那句話時內心的真實想法。在那個時候，他這句話的意思，應該是指學習繪畫的學生們應該首先將形式放在首位，先不要管色彩方面的事情。

不過，人們一般認為，安格爾那句話的意思，應該不單純局限於此。他那句話其實是在告訴學生們，他認為一名畫家所應該承擔起來的責任。讓我們嘗試著站在安格爾的角度去看待這個問題。

我完全可以想像，一些讀者可能會說「形式是一切，色彩則不值一提」這句話是胡說八道，因為色彩在我們的視覺享受中扮演著如此重要的角色。只需要想像一下，如果這個世界上的一切事物都是單調的灰色，那麼這個世界將是多麼的無趣！這樣的反駁是很有道理的，安格爾應該也會同意的。作為一個正常人，他肯定也是非常享受色彩所帶來的視覺愉悅。不過，他那句話談論的是從事繪畫創作的畫家。他的那句話，只是將他對藝術創作的理念表達出來而已。

首先，安格爾顯然是那種更看重事物形式而不是色彩的畫家。對他來說，事物本身所具有的形式對他有著一種無法抵擋的吸引力。其次——請記住這點，因為這很重要——他並不是在思考著物體在真實世界裡呈現出來的形象，而是思考著物體在繪畫作品裡應該呈現出來的形式。他是屬於那種對自然主義繪畫不感興趣的畫家，不願意單純描繪自然的場景。與此相反，與很多偉大義大利畫家一樣，他只是從自然界裡借取某些創作素材，按照自己的想法創作出一幅正式的畫作。他會跟你說，他並沒有單純將自然的事物呈現出來，而是按照自己的想法創作出完全不同的事物——他認為，這就是藝術作品。

　　另一方面，很多畫家都表示，藝術作品並不一定就需要與自然界完全不同。這些畫家與十七世紀荷蘭自然主義畫派的畫家以及當代自然主義畫家一樣，將這兩者融合起來。他們在描繪自然事物的同時，創作出了藝術作品。

　　你可以看到，這就存在著針鋒相對的兩種不同觀點。一派的畫家熱愛自然，想要將自然的場景真實地呈現出來。另一派畫家也許同樣喜歡自然界，但他們更喜歡藝術多一點。因此，後面這一派畫家想要更好地利用自然界提供的素材，創作出一種與自然不同，甚至是高於自然的東西。在一派畫家嘗試將自然與藝術融和一體的時候，另一派畫家則將藝術與自然分割開來。這兩派畫家之間存在著一種不可逾越的鴻溝，這是任何說服的努力都無法去逾越的。我們所能得出的唯一結論，就是這兩派畫家都是正確的。對其中一派畫家而言，因為他們按照自己的意願去進行創作，所以這是正確的。對另一派畫家而言，他們同樣是按照自己的意願去進行創作。我們作為這場爭論的旁觀者，要學會欣賞這兩派畫家創作的具有美感的畫作。

　　你可能也非常熟悉這兩派畫家們所持的觀點。其中一派是自然主義，我們在前面的章節已經談到過了。另一派則被一些畫家稱為「理想主義」。這些畫家會告訴你，他們創作的是「理想主義」的主題。不過，那些不同意他們的人會說，這些人的創作觀點與方法就是「學院派」。

　　在這裡使用「理想主義」這個詞語，有著「超越真實生活的完美」的意思。當一個人說：「度過一個夏日假期的理想方式」——在他說完這句話之前，我們就已經知道了他下面要說的一個詞語是「將是」——他準備告訴我們他不喜歡去做的一些事情。如果他是按照自身對完美的理解去看待事物的話，這就是他看待事物的方式。此時，如果某位畫家將他的畫作稱為理想主義畫作的時候，這就是他想要表達的意思。

　　從個人來說，我不喜歡使用這個詞語，因為這個詞語似乎意味著某種

類型畫作要優越於其他類型的畫作。當然，那些創作出這種類型畫作的畫家認為，事實就是如此。不過，我們作為研究畫作的學生，肯定是想要充分感受各種類型繪畫與不同創作理念的畫作呈現出的美感，因此我們不會認同他們說的這些觀點。我們可以回顧我在本書開頭所說的一個事實：一幅畫作的價值並不取決於畫作的主題，而在於藝術家以什麼方式去呈現這個主題。因為一位畫家根據某一首詩歌或是《聖經》故事創作了一幅描繪高尚事件的畫作，或是憑藉想像力虛構出了某些場景，並不能代表他的畫作就擁有著比那些單純描繪自然場景的畫作更高的美感或是更加豐富的想像力。我甚至會這樣說，法國畫家安東莞‧福爾隆 ⑦ 創作的一些靜物畫 ⑧，或是美國畫家埃米爾‧卡爾森 ⑨ 創作的一些畫作，要比那些描繪宏大人物主題的畫作更具美感與更富有想像力。為什麼會出現這樣的情況呢？為什麼福爾隆創作的一幅描繪南瓜與蔬菜的畫作，或是卡爾森描繪的諸如奶油色的瓷器花瓶、一個檸檬或是白色桌布上一兩個精緻物體的畫作，要比洛伊茨 ⑩ 創作的〈華盛頓橫渡特拉華河〉這樣宏大的作品更加具有美感與更富想像力呢？

　　問題的答案就在於，福爾隆與卡爾森的畫作在繪畫藝術領域內，在描繪物體上給人更強烈的美感，激發起了欣賞者更加豐富的想像力。洛伊茨的那幅畫作則無法帶來同等強烈的感受。讓我對此進行一番解釋。洛伊茨從華盛頓與他的士兵們在寒冷刺骨的冬天對抗著兵力占優的英軍，我們從中可以感受其大無畏的英雄主義氣質。他的想像力被北美民眾追求獨立自主這項偉大的事業以及那些願意為此獻出生命的人所點燃。正是這些事實

⑦ 安東莞‧福爾隆（Antoine Vollon, 1833-1900），法國現實主義畫派畫家。以畫靜物畫、風景畫和肖像畫而聞名。

⑧ 靜物畫（still life），正如法國人所說的「描繪缺乏運動性質的自然場景」，首先就包括了採摘過來的鮮花、水果與蔬菜，還有死去的動物。其次，還包括了花瓶、水瓶以及其他人類創作的手工藝品。

⑨ 埃米爾‧卡爾森（Emil Carlsen, 1853-1932），出生於丹麥，後移民美國的美國印象派畫家。

⑩ 洛伊茨（Emanuel Leutze, 1816-1868），德裔美國畫家，以作品《華盛頓橫渡特拉華河》著名。

安東莞・福爾隆

〈男人和狗〉，安東莞・福爾隆代表作

〈一塊奶油〉，安東莞・福爾隆代表作

埃米爾・卡爾森

〈甜瓜、櫻桃和蜜桃〉（左）、〈黃玫瑰〉（右），埃米爾・卡爾森代表作

激盪著他的心靈，內心的想法讓他想要將這樣的場景呈現出來。正如我之前所說，畫家擁有的一個特殊才能，就在於這不只是根據他內心的想法，而是根據他雙眼所看到的事實。他真正看到的場景，才是他首先應該關注的點——即一個有形世界具有的美感。在他作為畫家的想像世界裡，主要透過他的心智發掘出其不意的美感與展現這種美感的能力。因此，對我們來說，甚至是對一些畫家而言，一個南瓜看上去只是一團鮮豔橙色的幾何體，是一個在色彩與形狀上吸引眼球的物體，是一個在某個時刻吸引眼球，而在另一個時刻就會被忘記的東西。與此相反，另一位畫家則從這個南瓜中看到了更多東西。他看到了南瓜的色彩呈現出微妙的差別，感受到了光線落在南瓜上產生的不同效果，對南瓜皮上的粗糙與順滑面上的細微差別，以及光線對南瓜附近其他物體色彩的影響，這包括了深沉的陰影產生的強烈神祕感，或是某些我們肉眼無法察覺到的細微陰影。這位畫家那雙敏感的眼睛可能會察覺到這樣的細微差別，因此能夠在大腦裡產生這樣的印象，讓他的想像力裡充滿了類似於音樂帶給人的那種想像力。他無法給你說出自己如此喜歡的原因，或是用言語向你解釋這個場景對他想像世界產生的影響。他對這個物體的整體印象，其實就是他想像世界裡的一種視野，在受到視覺的刺激下，讓他在畫布上進行這樣的創作，讓我們可以感受到他內心所感受到的東西，反過來透過這樣的畫作激發我們的想像力。我們透過對形式與色彩的情感感受，會感受到一種用語言無法描述的情感，這樣的情感一旦說出來後，就會失真。這是一種抽象的愉悅情感，與言語或是事實之間不存在任何鮮明的聯繫。另一方面，在〈華盛頓橫渡特拉華河〉這幅畫作裡，主要吸引我們的點，就在於描繪了當時的這一事實。這幅畫作無論從形式還是色彩的布局方面，都沒有展現出那種抽象意義下的美感。

因此，洛伊茨在創作這幅畫的時候，並不是依靠眼睛所看到的事物美感，而是依賴於他對事物所產生的興趣。他忽視了繪畫這一領域的真正內

洛伊茨

〈華盛頓橫渡特拉華河〉，洛伊茨代表作

涵，而是像小說家或是演說家那樣去進行創作。因此，他從一開始就讓自己處在一個不利的局面。我想，你們也會承認一個事實，那就是一位優秀的演說家或是小說家，都會以比這幅畫作更震撼人心的方式去講述這個故事。

不過，我們已經有點偏離原先的主題。我們剛才談論的是理想主義畫作，並且注意到這些畫作前面之所以會有這樣的形容詞，是因為這些藝術家沒有將自然界真實地呈現出來，而是不斷對自然事物進行修正，讓自然事物達到了完美的「理想主義」標準。我還提到了，這些畫作以及背後的創作動機，讓這些畫作被另一些畫家稱為「學院派畫作」。

這些畫作之所以會被稱為「學院派畫作」，是因為在巴黎這一畫派宣揚這樣的繪畫原則，背後有巴黎藝術學院的支持。這樣的模式已經為歐洲其他繪畫學院所效仿。因此，當我們談論一幅畫作在品格方面具有濃郁的學院派氣息，我們所指的是，這幅畫作創作動機與方式，都是按照學院派制定的規則去做的。在此再次重複一下我們之前經常使用的一個詞語，就是說這些畫作是根據學院派的準則去創作的。在這之前，我們所談論的是古典派準則。你可能還記得，這是之前創作一幅正規畫作的準則或是計畫，後來因為引入了古典建築而得到增強，通常描繪古典傳奇故事裡的某個場景或是故事。學院派準則正是建立在古典派準則的基礎之上的。因此，要是一位當代畫家按照拉斐爾創作〈法治社會〉的原則去創作一幅畫作，我們會說這幅畫作的創作手法與動機是學院派、古典派或是理想主義派的。事實上，這幾個詞語的意思雖然並不總是完全相同，但基本內涵是大體相同的。

有時，學院派畫家也會選擇日常生活的場景作為創作的主題，但他們創作出的畫作卻缺乏自然主義氣息。這些學院派畫家之所以無法將自然真實的一面呈現出來，主要有兩方面的原因。要嘛他們想要修正原本存在的事實，要嘛他們忽視了自然界裡物體中呈現出的光線與氣氛。我們可以在

洛伊茨那幅畫作裡，找到這兩方面缺乏自然事實的證據。洛伊茨曾在杜塞爾多夫這座萊茵河畔的城市接受過繪畫訓練。在個時候，這一畫派已經放棄了對古代經典故事的創作，也放棄了對德國傳奇故事或是那些描繪農民生活場景的風俗畫的創作了。不過，關於農民生活場景的風俗畫，並不是過去荷蘭自然主義畫派意義上的作品。因為，荷蘭自然主義畫派創作的作品，往往是將那個時代人們真實的生活習慣與生活面貌呈現出來。而杜塞爾多夫畫派的畫家則創作出充滿想像力的畫作，將那些農民聚集起來，彷彿他們正在參與一齣戲劇或是其他戲劇表演的場景裡。這種人為虛構的處理手法在洛伊茨創作的〈華盛頓橫渡特拉華河〉這幅畫作裡得到了鮮明的展現。

這樣的畫作理應將一個歷史事件呈現出來。你認為這幅畫作真的具有歷史價值嗎？真的認為畫作裡描繪的畫面將當時真正發生的畫面呈現出來了嗎？當然，洛伊茨顯然沒有親自看見過這樣的場景，因此他只能根據自己閱讀到的相關文獻或是內容，然後再加入個人的想像去進行這幅畫的創作。根據真實的歷史記錄，華盛頓率領士兵穿過特拉華河，是發生在 1776 年 12 月 25 日晚上，並一直持續到第二天凌晨四點鐘。難道這幅畫作將冬天時分傍晚的昏暗光線呈現出來了？我甚至可以追問這樣一個問題，這幅畫作是否存在自然光線呢？我相信，這兩個問題的答案都是毋庸置疑的「沒有」。洛伊茨可能在創作的時候，根本沒有想過要將當時真實的場景呈現出來。杜塞爾多夫畫派的畫家不怎麼在意光線呈現出來的真實場景，或是光線對人物的形象所產生的效果。人物呈現出來的輪廓鮮明地呈現出來了，每個人物身上都有著同等的光線。洛伊茨根本沒有嘗試過要讓每個人物身上的光線產生差別，從而形成清晰與模糊的對比。在描繪冰塊的畫面上，我們同樣可以看到洛伊茨使用這種相似的人為創作手法。事實上，真實的冰層表面上反射的光線、陰影以及光芒是值得認真研究的，只有這樣才能傳遞出冰層的意象。但是，這與透過描繪磚頭來替代真實冰

面的效果是完全兩碼事。

　　因此，我們可以發現，雖然洛伊茨想要向我們真實呈現出那次歷史事件，但他在創作時卻忽視了這次事件發生的事件以及當時的光線狀況等一系列重要的歷史事實，而這些歷史事實會對整個畫面場景的呈現有著重要的影響。不過，洛伊茨對這些問題似乎根本不關心。如果是這樣的話，他在畫面前景上描繪的一群人物，又有什麼意義呢？要想讓一艘船穿過布滿冰塊的河流，這是很難做到的一件事。你認為華盛頓與那些旌旗手會做出站立的姿態，從而增加這樣做的難度與風險嗎？難道你們不知道，即便是在風平浪靜的河面上，站立在船隻上，都是有勇無謀的做法嗎？站立在船上，這也是很多人在娛樂休閒活動中造成事故的主要原因。在當時那樣緊迫的情形下，難道華盛頓會犯下如此愚蠢的錯誤嗎？華盛頓當然不會犯下這樣愚蠢的錯誤。華盛頓與手下的每一名士兵都沒有真正參與引導船隻的工作，他們只是俯下身子坐下來，讓船隻在迎著風航行的時候，盡可能保持平衡。因此，我們可以看到，洛伊茨在創作這幅所謂具有英雄主義氣息的畫作裡，對眾多的基本歷史事實根本毫不在乎。顯然，洛伊茨根本不在意這些事實。他創作的動機，就是要將這個歷史事件中人物的英雄主義品格展現出來。因此，他讓畫作裡的華盛頓流露出充滿英雄氣息的面容。這就好比那些著名演員站在舞臺中央，擺出一幅莊嚴的表情，然後等待著觀眾鼓掌。洛伊茨想讓華盛頓成為核心人物，然後其他人在他的四周，更好地襯托出華盛頓的形象，讓那位手持旗幟的人站在身後。因此，華盛頓能夠立即贏得所有欣賞者的敬意，因為他就像整個充滿愛國主義情感畫面裡的閃亮的明星。事實上，洛伊茨在這幅畫作的布局方面，與通俗戲劇舞臺上的布局與安排有著相似之處。因此，這幅畫作充滿著誇張色彩。我沒有說這是充滿戲劇色彩的，而是誇張色彩，因為這兩個詞語的概念有著鮮明的區別。當我們談論一個場景是具有戲劇性的時候，我們是指整個畫面的動作透過營造一種真實的錯覺得到生動的呈現——人物做出來的行為，彷

佛與他們在那樣的場景下做出來的行為是一樣的。不過，當我們說充滿誇張色彩，意思是指演員們的行為舉止，「並沒有像鏡子那樣將人性的真實一面呈現出來，」只是為了營造出一種虛構的效果。因此，我們會將這樣的場景稱為充滿誇張色彩或是造作色彩。在我看來，同樣的詞語也可以拿來形容洛伊茨的這幅畫作。因為洛伊茨根本沒有意識到，真實不僅要比任何虛構來的更加震撼人心，而且要比任何人為虛構出來的效果更讓人印象深刻。以簡單樸素的方式說出來的真實話語，以簡單的方式做出來的真實動作，更能激發我們的想像力。那些誇誇其談的演說或是炫耀的行為，則會讓我們的想像趨於冷淡。因此，在一幅畫作裡，更深沉的情感完全可以透過簡單地將事物呈現出來，而不是透過虛構的英雄主義行為得到喚醒。

你們可以觀察到，在洛伊茨這幅畫作裡，我們已經談論了學院派創作觀點運用到描繪真實發生的歷史事件方面的結果。在這個例子裡，洛伊茨選擇就一個真實歷史事件進行創作，卻沒有將真實的歷史場景呈現在我們面前，沒有讓我們產生身臨其境的感覺。這是對很多所謂歷史畫做出的一番控訴，也是對很多尺寸較小的風俗畫的控訴，因為這些畫都沒有將真實的日常生活呈現出來。當他們按照學院派原則進行創作的時候，並沒有忠實於生活，而是對真實的場景進行人為的扭曲。

另一方面，正如我所說，很多學院派畫家選擇古典或是理想主義主題作為創作主題，卻根本沒有將真實的生活場景呈現出來。他們嘗試透過讓畫面形式具有一種超越自然本身的美感，然後想當然地以一種比真實場景更好的布局方式去進行構圖。在這些畫作裡，我們無法感受到真實自然的美感，只能感受到創作者自身的想像。

因此，我們可以對此總結一番。我們必須要記住一點，關於創作畫作有兩種不同的方式。如果一名畫家嘗試描繪自然的場景，我們必須要學會與自然進行一番對比。與此相反，如果畫家想要嘗試描繪一個「理想主義

完美」的主題，我們就不能從畫作中呈現出來的不自然中瑕疵。我們可能會更加喜歡其中某種類型的畫作，但絕不能讓我們的偏好影響對這些畫作各自價值的判斷。只有當我們認知到學院派與自然主義派之間存在的分界線之後，才能在欣賞畫作時保持客觀公正的立場。

第十三章

色彩

在上一章裡，我們就談到了畫家可以分為兩個流派，一派特別注重他們所看到的物體形狀與形態，另一派則更看重「著色的物體」之間的分布狀況。在本章節裡，我們就要談論後面這一派。

我們知道，進入我們視線裡的任何物體都是有顏色的。當我們想起花園裡的草地時，腦海裡馬上就浮現出一片綠色的場景。一些畫家可能會說，綠色就是草地的特色——正是草地呈現出來的總體綠色，才將這與花壇旁邊的道路區分開來。我們可能會在草地上看到一些蒲公英，要是草地上沒有生長著太多蒲公英的話，這算是一個修整不錯的草地。事實上，雖然我們可以看到草地在溫暖的陽光照射下呈現出黃色，或者說樹木灑下的陰影會留下深沉的藍色調。若是我們站在較遠的位置上看，呈現出來的色彩可能是灰色的。你可以看到，當我們開始談論色彩的時候，我們並沒有只是談論總體色調或是局部色調，而且還談論同一物體根據光線與陰影，所處位置的遠近而看到的不同色彩。

現在，我們來談論另一種情形。假設一位女人有一些白色棉布的衣料，她想要將這塊布料染成藍色。她買了一些染料，然後將染料放在一個水盆裡，接著，她將衣料放入水盆裡，然後將衣料掛起來晾乾。當她將衣料收起來，用熨斗燙平之後，這塊布料就會呈現出藍色。不過，要是她想用這塊布料做成連衣裙，又會發生什麼事情呢？這塊布料的局部色彩仍然是藍色的，但連衣裙上的色彩則不再呈現出同一色調了。在連衣裙上的某些部分，藍色可能會要比局部色彩來的更深或是更白一些，而在其他部分則顯得更加更深一些。此時，這塊衣料沒有以平順的方式舒展開來，光線也沒有以同等的方式照在衣料上的每個部分。比方說，要是將一件連衣裙懸掛起來，那麼當光線直接照在連衣裙泛起來的尖角上，就會呈現出不同的色彩。在折痕位置上，可以穿透過來的光線就會少很多，而在不同的角度看過去，光線的亮度也是完全不同的。

當我們談論光線照射的角度時，談論的到底是什麼呢？我們必須要記

住一點，來自太陽的光線是以直線的方式傳播出去的，就像一個輪子的軸條都是從輪軸那裡以直線方式發散出來的。唯一的區別是，光線的軸條並不局限於平面圓形，而是從太陽的運行軌道上不斷向各個方向傳播出去。還是讓我們回到輪子這個例子上來。我們假設這是一輛馬車的車輪。當我們將馬車頂起來的時候，就可以輕易地轉動馬車車輪。我們可以將車輪轉動到軸條徑直地對準地面，確保這是成垂直狀態的。我們可以用一條有重量的線條拴住較低的一段。如果軸條是完全按照這條探測線的方向轉動的時候，我們就知道這是直接指向地面的。事實上，我們知道軸條的方向與地面的表面會形成直角。或者說，我們可以說，地面的表面與車軸的方向成一個直角。

不過，車輪的其他軸條所處呈現的方向呢？對於其他軸條來說，這條探測線並不能給我們帶來什麼幫助。我們必須要用一把直木棍，比如說馬廄掃帚的手把。如果我們沿著最靠近中間位置的軸條方向，就會發現當手把觸碰到地面的時候，這是距離輪軸最遠的地方，並且與地面並不是呈現出直角，而是一個銳角。如果我們用相同的方法對隔壁一條軸條進行試驗，我們就需要一條更長的木棍。當這條木棍觸碰到地面的時候，此時距離輪軸的距離是最遠的，而所呈的角度會更小。如果我們再接著對旁邊一條軸條進行試驗，就會發現按照這樣的方向去做，木棍並不能觸碰到地面，而是在地面之上。也許，這條木棍會觸碰到穀倉的牆壁。此時，我們就面臨著一個問題：這是以直角還是銳角的方式觸碰到牆壁的呢？如果你稍微思考一下，就會發現這個問題的回答很大程度上不僅取決於軸條的位置，同時與牆壁的位置也是有關係的。比方說，軸條可能會徑直對著牆壁，因此當你站在穀倉的一個角落，讓你的視線沿著牆壁轉移的時候，那麼軸條就會與牆壁的垂直方向呈現出直角。但是，牆壁還有另一個方向——水平方向。按照這個方向，木棍可能會漸漸偏離軸條的方向。因此，如果你站在牆壁前面，你手上的木棍與軸條會呈現出銳角。顯然，在某些

情況下，按照單一的方向轉動，可能會讓木棍與牆壁的表面同時呈現出銳角或是直角。

　　我們在上面提到的簡單實驗，可能會讓一些讀者感到困惑。但是，我根本不在乎這些。因為我希望你們能夠意識到一點，雖然方向與角度的問題從概念上來說是很簡單，但實際上卻是以比較複雜的方式運轉。當我們對這個事實有更加充分的認知，就能意識到光線對色彩產生的神奇效果有所感知。首先，還是讓我們想像一下車輪的輪軸是一個發光的熾熱中心點，輪軸則代表著光線，這樣的光線並不像木頭那樣是靜止不動的，而是以極快的速度不斷傳播出去。一束光線會按照直線的方向傳播出去，照射下來的光線與地面呈直角角度，會讓地面變得特別明亮。不過，當第二束光線照射在距離發光體更遠的地方，光線就不會那麼的明亮。除此之外，當光線以銳角的方式照射下來，並且以極快的速度傳播出去，因此其中一些光線可能掠過地面。這將會從表面反射出來的光線呈現出來，這就好比一群小孩用手將球拋來拋去。

　　物體出現反射的這個事實以及反射角度的事實，這都與入射角度是同理的。換言之，光線照射在一個物體上的角度，就可以解釋很多常見的現象。難道你沒有見過在傍晚時分，當陽光還在地平線上，山丘出現了一團光芒，如此強烈的光芒甚至會讓你感覺到那裡是不是著火了。你可能是在無意之中看到這樣的場景。不過，如果你往右邊或是往左邊走幾步，這樣的場景可能會突然消失。當你回到原先的位置上，這樣的場景又重新出現了。此時，你可以知道，那並不是一團火，而是陽光照在一些房屋的窗戶或是錫製屋頂上反射出來的光芒。這樣的光線落在窗戶或是錫製屋頂上，出現掠過的現象，你剛好處在反射角度的範圍內，從而進入到你的視線裡。但是，倘若你移動位置，讓自己處在反射角度之外，那麼這樣的反射光線就不會進入你的視線，也不會吸引你的注意。

　　下面這個例子同樣是解釋反射光線的，你完全可以親自進行示範。你

是否還記得《彼得・潘》[1]這個故事裡那位小仙女呢？她是如何做到像一團火那樣在牆壁上跳舞的呢？當你從戲院回家之後，你完全可以讓她出現在你家的牆壁上。當你坐在早餐桌上，拿起一杯水，或是一把鋒利的刀，然後將這把刀移動到可以反射光線的位置，然後在將反射光線轉移到牆壁上，此時你就能在牆壁上看到那位小仙女在柔和地揮動著一塊玻璃或是一把刀。另一方面，你可以透過改變玻璃或是小刀的位置，讓這位小仙女消失。如果你願意的話，又可以讓她重新出現在另一面牆上。

現在，讓我們了解一下直射光與反射光之間的區別。還是讓我們回到前面提到的那件藍色連衣裙的例子。你們可能還記得，我們當時假設這條連衣裙並沒有呈現出完全一致的色彩。因為布料的藍色受到了光線照在褶皺上的影響。在凸起來的邊角上，藍色看上去有點像白色。而在中空底部光線無法穿透的位置上，那裡看上去是一片黑色的。與此同時，在褶皺的傾斜角度上，也存在著深淺不同的藍色調，這都取決於衣料距離光線的長短距離。換言之，光線以不同角度照在連衣裙上，也會出現不同層次的反差。連衣裙的某些部分幾乎完全沒有得到光線的照射。

不過，雖然我們在上文一直談論著光線方面的問題，但本章的主題卻是關於色彩的。我之所以如此長篇談論光線，是因為色彩就是光線，而光

① 《彼得・潘》（Peter Pan），蘇格蘭小說家及劇作家詹姆斯・馬修・巴里（James Matthew Barrie，1860-1937）創作的長篇小說。該故事原本為舞臺劇，作者將劇本小說化於 1911 年首次在英美出版，原名《彼得・潘與溫蒂》（Peter Pan and Wendy）。《彼得・潘》寫的是達林先生家裡的三個小孩，經受不住由空中飛來的神祕野孩子彼得・潘的誘惑，很快也學會了飛行，趁父母不在，連夜飛出窗去，飛向奇異的「夢幻島」。這島上既有凶猛的野獸，又有原始部落中的「紅人」，還有可怕的海盜，當然還有仙女和美人魚，總之，經常出現在兒童夢中和幻想中的一切，這裡都有；因此也就有與猛獸搏鬥的打獵，有紅人與海盜之間或孩子們與海盜之間的真正的戰爭。孩子們脫離了成人，無拘無束，自由自在，在彼得・潘的率領下，自己處理一切事務，盡情玩耍，也歷經了各種危險。正如作者在書中所說：「在他們看來，沒有媽媽照樣可以過得很愉快。只有當媽媽的才認為，孩子離開了媽媽便不能生活。」可是後來，這些離家出走的孩子——尤其是其中的大姐姐溫蒂，開始想媽媽了，在她的勸說下，孩子們告別了給他們帶來過無限歡樂的「夢幻島」，飛回了家中。後來他們都長成了大人。只有彼得・潘永不長大，也永不回家，他老在外面飛來飛去，把一代又一代的孩子帶離家庭，讓他們到「夢幻島」上去享受自由自在的童年歡樂。作品的最後一句是這樣寫的：「只要孩子們是歡樂的、天真的、無憂無慮的，他們就可以飛向夢幻島去！」

線就是色彩。如果我們來到一個光線無法照射到的地下室，那麼我們就看不到任何色彩。我們的雙眼就看不到任何景象。如果我們長時間待在地下室，讓雙眼無法得到正常的使用，那麼眼睛就有可能失去觀察的能力。但是，如果我們只是在地下室待一會兒，正如過去那句古老諺語所說的「在濃密黑暗的包圍下」——這意味著黑暗是不透明的，我們的雙眼無法去進行感知——要是我們稍微將百葉窗稍微敞開一些，我們的眼睛就能感受到色彩。當一束光線照射在黑暗的場景下，呈現出色彩是白色的。但是，如果這束光線照射在一個蘋果上，我們的雙眼就有可能看到綠色、紅色或是黃色。如果說光線就是色彩，為什麼在某個場合下是白色的，而在另一個場合下則是其他顏色呢？這是因為光線呈現出來的白色，本身就包含了我們已知的其他顏色。你們完全可以透過這個簡單的實驗，了解到關於光線的事實。假設你仍然置身於一個地下室，然後讓一束光經過一個稜鏡——這是一塊既不是圓形，也不是方形的玻璃，而應該是三角形的玻璃——這將會出現什麼結果呢？這塊玻璃會變得透明，光線從玻璃中穿過。但是，穿透過來的光線並不是直線的，因為原本直線的光線照射在傾斜的稜鏡表面上，因此會出現彎曲的情況。當光線從稜鏡另一端的傾斜位置上照射出來的時候，同樣會按照另一個角度照射出來。因此，穿過稜鏡的這束光線的方向發生了兩次改變。在這樣的情況下，這就不再是一束看上去只有白色的光線了，而會變成一束有著多種不同顏色的光線，包括紅橙黃綠青藍紫。我們將這樣的情況稱為光線的色階。這些色彩就像彩虹那樣有著分明的色度。事實上，彩虹就是將光線本質呈現出來的一種自然現象，這在很大程度上與我們用稜鏡做這個實驗是相似的。只是自然的這個「稜鏡」是用雨水做成的，當光線照射下來之後，就會在高層的裂縫中產生這樣的現象。

在對光線的色階有所了解之後，科學家們對此進行了更加細緻的實驗。他們對每種色彩進行了嚴謹的分析，發現了紅色與橙色之間的鮮明程度，了解了這兩種顏色之間區分的界限。接著，他們又對橙色與黃色、黃

色與綠色以及其他顏色進行了研究。在運用視覺工具對這些單色調進行研究之後，他們對人類雙眼甄別這些色彩的能力，或是感知各種不同色調之間差別的能力進行檢驗。雖然我們對不同單色調之間的細微之處的甄別能力比較弱，但他們還是發現人類的眼睛可以對多達兩百萬種單色調進行感知。我向你們說出這個數字，並不是為了激發你們的想像力。因為這樣一個事實會讓我們對光線產生的神奇色彩效果充滿了敬畏之心，同時也讓我們驚嘆於人類眼睛所具有的神奇感知能力。這樣的事實有助於我們了解光線產生的奇蹟，為那些從事色彩研究的畫家提供了更多的可能性。也就是說，正是有形世界呈現出來的色彩，才為我們對事物的感知提供了基礎。

　　光線本身就包含著各種顏色。比方說，當一束光線照在一個物體或是一片樹葉的時候，這片樹葉會吸收光線的一些顏色，然後將另一種顏色呈現出來。葉子呈現出來的這種顏色就是我們肉眼所能看到的顏色：綠色，或是綠黃色，或是藍綠色。若是在秋天的時候，葉子的顏色還可能是深紅色。每一種物質都有吸收光線中某種色彩，呈現出另一種色彩的能力。不同物質裡包含的不同化學成分決定了吸收光線中哪些色彩，並且呈現出什麼色彩。正因如此，才讓這些物體在光線下呈現出不同的色彩。

　　在前文，我們已經談論過人類的眼睛對於各種複雜的色彩有著很強的敏感度。讓我們首先思考敏感這個詞語的含義吧。首先，我們的眼睛會對外在物體接收一種印象，這種印象會立即傳遞到大腦，讓大腦對物體的色彩進行記錄。但事實絕不僅限於此，因為敏感這個詞語還意味著我們有一種感受的能力。從某種方式來說，我們的大腦可以接受對物體情感的一種印象。不過，至於大腦是以何種方式去接受這種印象，我們暫時還無法理解。不過，科學家們的研究結果告訴我們，這些關於視覺的印象雖然與聲音激發起來的印象並不完全相似，卻有著某種相同之處。這就好比一些聲音會給我們帶來愉悅的情感，而另一些聲音則會給我們帶來煩惱的感覺。同理，我們的大腦在接收到了某些色彩印象後，同樣會產生愉悅或痛苦的

感覺。根據我們對聲音或是色彩的敏感程度，我們的情感也會據此得到不同程度的激發。這樣的激發程度可能是非常輕微的，或者是非常強烈的。比方說，當我們敞開臥室的窗扉看見百靈鳥在歌唱，我們有一種愉悅的感受。當我們看到鬱金香那黃色或是紅色的花朵與黑色的泥土形成強烈的色彩對比之後，也會產生愉悅的情感。這些場景都會帶給我們愉悅的感受。在這兩種情形下，我們的愉悅感可能會超越單純對色彩或是聲音的享受。另一方面，這樣的愉悅情感可能會激盪我們的想像力。我們可以認知到，這些聲音或是色彩就是春天到來的第一個訊號。大自然會讓諸如百靈鳥或是鬱金香等事物以某種神祕的方式，向世人宣布冬天已經過去，萬物復甦的春天已經到來，即將帶來美感與幸福。就我們自身的想法而言，當我們感受到春天的氣息後，內心就會為世間萬物呈現出的那種全新美感與幸福感而雀躍。事實上，這些場景一開始只是讓我們的聽覺帶來簡單的愉悅，激盪著我們內心的某些想法，之後再與我們的想像力連繫起來，讓我們對生命本身有著更加深遠與圓滿的理解。

另一方面，一些音調會讓我們感到不安。一把槍在出其不意的情況下射擊發出的聲音，會讓我們感到惱怒。呼呼的風聲與突然而至的傾盆大雨，會讓我們的內心泛起一股憂鬱的情感。一個小生物在痛苦時刻發出的哭聲，甚至在我們了解這個哭聲的來源或是它為什麼要哭之前，就可能像一把刀子那樣扎進了我們的心靈。我的意思是，這樣的聲音都與我們本身所產生的某種明確思想是區分開來的，才會給我們帶來傷害。對色彩而言，情況同樣如此。我可以舉一個例子進行說明。當我們走進一個鋪著顏色鮮豔地毯的房間，也許地毯上的藍色或是紅色玫瑰花就像捲心菜那樣大，而傢俱的色彩可能則鑲嵌著金子，這都會給我們的視覺帶來強烈的衝擊。不過，也許你更加喜歡鮮豔的色彩。因此，我可以再舉出一個例子。莎士比亞曾經這樣說過：

「她從未說出自己的愛意，而是像蜷縮在花蕾裡的蠕蟲，始終隱藏著。她顧影自憐，陷入憂思。在綠色與黃色的畫面下，她憂鬱地坐著，就像紀念碑前的一位病人，正在露出悲傷的微笑。」

　　莎士比亞欣賞畫作的機會非常少。事實上，我可以肯定，當莎士比亞將憂鬱描繪成「綠色與黃色」的代名詞時，他根本沒有思考著畫作方面的事實。至於莎士比亞是否對「綠色與黃色」這兩種色彩的組合有著一種本能的反感，也許就連他自己也無法對此進行一番解釋。他只是純粹認為這樣的顏色會讓人反感。或者說，他會在想像世界裡對這兩種顏色與他所觀察到的某些事物連繫起來。也許，既然莎士比亞在下面一句話裡談到的「紀念碑」，他可能想到的是古代墳墓前懸掛的那種綠色與黃色的絲緞。因此，「綠色與黃色」對他來說，就與代表著健康生活的「粉紅色臉頰」形成了鮮明的對比，從而認為綠色與黃色代表著生命的浪費與衰敗。不管怎麼說，在莎士比亞的想像世界裡，綠色與黃色是代表著某種讓他感到不愉悅的事物。這就是我們想要闡述的一個點。因此，色彩與聲音一樣，都能激發氣我們內心的不安或是愉悅的情感。

　　如果簡單的音符能夠給我們帶來愉悅的感受，那麼一連串音符豈不是能夠給我們帶來更強烈的感受。當一連串音符組合起來之後，就會形成非常和諧的音調。音樂家會創作出和諧的音調，畫家會創作出和諧的色彩。創造和諧結果的祕密就在於，將不同聲音或是色彩各自的音符或是色彩之間的獨立關係組合起來。如果我需要對此進行一番解釋，這不是因為我想要告訴你，如何才能讓色彩處於和諧狀態，而是因為我希望這樣的解釋有助於你們更好地欣賞。也許，如果我們對一支橄欖球隊進行思考，就能對這些關係的意義有所了解。一支橄欖球隊包括了各司其職的獨立個體，一些人可能踢前鋒，一些人可能踢前衛，一些人可能踢四分衛。每個隊員不僅要做好自己的工作，還要盡可能幫助其他隊員。這就是我們所談到團隊

合作的優越性。十有八九，真正讓這支球隊贏得比賽的，並不是某名隊員突出的表現，而是在於整個隊伍的精誠合作。因此，一個隊員往往會與其他隊員存在著緊密的連繫，整個團隊才能和諧地運轉。

色彩的和諧也是與此相類似的。也許，你們可以知道，我想要你們所理解的，並不是一些明亮的色彩就可以創造出和諧的結果，而是這些色彩組合之後形成的結果。這就需要這些色彩與團隊合作的方式融合起來。每個色彩都代表著一個獨立的色彩點，但這些色彩點都與其他的色彩存在著連繫。當然，這其中可能會有一兩個特別出眾的「選手」──我的意思是某種特別顯著的色彩──即便如此，他們還是需要其他隊員或是助手的幫助──相同色調的色彩在深淺程度方面的不同──將會在呈現效果方面不斷重複或是迴盪，在畫布上呈現出多樣的變化。那些色彩強度不高的色彩以及那些強度較高的色彩會交替出現，彼此對應，彷彿橄欖球隊的一個隊員將橄欖球傳遞到另一個隊員的手上。同理，不同色彩或是相同色彩在強度深淺方面的關係也是非常嚴謹的，最後要實現的結果肯定是完美的和諧。

不過，到目前為止，我們只是以橄欖球隊作為例子，談論著在現實比賽中攻防方面的計畫。不過，還有更複雜的方式，也就是說某支隊伍要與另一支隊伍進行競爭。在色彩方面也存在著類似的情景。畫家在創作的時候，也會引入某種色彩的競爭對手，或者說他原本想要的色彩計畫的競爭對手。也就是說，要是兩種效果特別明顯的色彩同時出現的話，就會給人帶來不愉悅的感受。為什麼畫家要這樣做呢？因為他知道對比與不協調所具有的價值。正如你也知道，欣賞一場勢均力敵的比賽要比一面倒的比賽更加有趣。在進行創作的時候，畫家會讓某種顏色與另一種顏色進行競爭，讓兩種顏色中的主要色調都競相登場──這些都是顏色不同的色彩，卻又在色調方面存在著緊密的聯繫。因此，這樣的競爭是激烈與洶湧的──這就好比喜歡與反感，或是重複與反差之間相互交融的場合。存在競爭關係所帶來的那種興奮感，也會不斷地在橄欖球場來回地散發──我的

意思是指畫布上——某個區域會顯得特別濃密，散發出強烈的生命力。這兩種色彩之間的競爭，只會讓這場色彩的遊戲變得更加激烈，最終帶來更和諧的結果。

因此，從這個角度來看，這就是色彩方面呈現出的和諧，往往會出現在真正的色彩大師創作的畫作裡。他們往往會讓色彩的強度有一個聚焦點，讓效果極好地呈現出來。但在其他部分上，我們可以看到分散在帆布上的其他色彩，將各種相似性與對比之間的關係展現出來，最終融合成一個和諧的整體。

了解這些難以計數的色彩重複與反差組合所呈現出來的結果，這也許有助於你更好地理解之前所提到有關聲音的感受。我曾參加過一個登山隊伍，前往瑞士登山。在路上的某個轉彎處，我們看到一個坐下來的人，一把槍放在他的膝蓋上。這位登山者正準備收起槍。我們向他支付了錢，他開了一槍。接下來，我們聽到了很刺耳的聲音——這是聲音的聚焦點——接著，附近一座山峰就開始產生迴響，接著反射傳過來的聲音再次傳遞過來，讓我們可以再次聽到遠處山峰上傳過來的聲音，重複了好幾次。過了一會兒，附近的幾座山峰一起發出了一陣神奇的轟鳴聲。從最初一個只能給我們留下簡單印象的聲調，最終演變成了一個非常複雜且音調各異的複合體。因為第一次的回音就與原來的音調是有所區別的，接著回音的迴響又變得有所不同。餘此類推，接下來就是各個音階之間的區別，最後這些音調變成了一陣轟鳴的聲音，就像某個交響樂團發出的聲音——變成了和諧的喧囂聲音。這是一種非常神奇的感受，曾幫助我更好地理解色彩和諧方面的神奇之處。對畫家而言，他們一般都會根據一兩種色彩去創作色彩計畫，然後將這些顏色的「迴響」傳遞出去，使之按照不同表面的不同角度反射出去，將看似各種交錯色彩形成的迷宮變成和諧的整體。

另一方面，畫家在營造和諧色彩場景的時候，並不單純需要將各種反射出來的色彩呈現出來。這其中還有一種不是那麼複雜的方式，日本的印

刷業與繪畫就是這方面的代表。一些畫家在進行創作的時候，也採用了這樣的創作手法。在這些畫作裡，色彩是扁平的，物體不是按照光線或是陰影去進行塑造的。事物的形態不是以真實的形態呈現出來的，而是以意象的方式展現出來。因此，在扁平柔順的平面上，我們看不到色彩的任何反射。但是，這些色彩無論是在數量還是色調方面，都存在著極為緊密的聯繫。比方說，畫家可能會描繪玫瑰花、薰衣草與黑色的塗料。但是，畫家對色彩的感覺，首先透過他對玫瑰花或是薰衣草所具有的某種特定色調的選擇上就可以展現出來。其次，就是畫家如何在白紙上對這些色彩進行分布。也許，他下定決心要讓黑色成為畫作的主要色調。但是，他想要呈現出各種顏色之間的和諧與平衡，因此他必須要認真思考，如何讓一大塊黑色的點占據寬闊的空間，然後對玫瑰花或是薰衣草所占據的空間進行分配。在完成了創作的基本計畫之後，他可能會在畫作裡某些區域重複這樣的黑色，或是在一大塊黑色的畫面裡引入玫瑰花與薰衣草。你們可以看到，在這種情況下，這樣的「迴響」並不是反射，而只是主要點上數量較少的色彩的簡單重複而已。事實上，他的畫作就是主要點以及它們迴響之間的模式。整幅畫作呈現出一個和諧統一的整體，因為色彩之間都是按照嚴謹的關係進行的。

　　無論這是按照實現簡單的和諧或是複雜的和諧的方法，對一位色彩畫家的真實情感而言，對畫作的任何部位的細微改動，都會讓整幅畫作出現不和諧的場景，甚至說毀掉整幅畫作的平衡性。我的意思是，如果你將畫作的某個部分切割下來，使之更好地符合畫框的大小，你肯定是在破壞了原來那幅畫作的和諧感。因為，畫作中色彩之間的和諧關係已經被打破了。這幅畫作在色彩數量上已經失去了平衡，而且在畫作的構圖方面也沒有占據著相對應的位置。

　　簡而言之，正如我們上面所說的，色彩和諧的祕密就在於，一種色彩與其他色彩之間在整體方面之間關係。

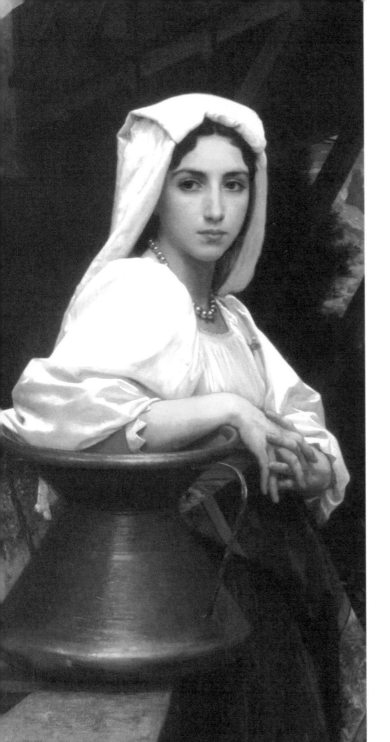

第十四章

色彩——色彩值——微妙

　　在我們談論色彩這個問題上，著重強調了三方面：第一，色彩就是光線；第二，色彩會受到光線的影響；第三，作為色彩專家的畫家在對色彩的使用上，會根據與其他色彩之間的關係去進行調整，營造出和諧的效果。

　　事實上，我並不希望你們將色彩看成畫作本身。畫作，或是正如畫家所說的顏料，其實只是人類用來將真實事物呈現的一種材料而已。大自然界裡真正的東西是色彩。我們會在後面會談論顏料。

　　在很早的時候，人們就會受到自然界裡各種色彩的吸引，然後試著對這樣的色彩進行模仿，將他本人或是周圍的環境都呈現出來。一開始，他們會用某些染料或是顏料去塗抹自己的身體，讓自己變得更具吸引力，或是嚇跑他的敵人。隨著人類進入到一個相對文明的狀態，他們學會了編織羊毛線、棉花與亞麻布。於是，他們就對布料與衣服進行染色，並在某些區域內加入了某些局部色彩。隨著人類對土罐塑造、弓箭以及其他戰爭器具的設計與建造更加熟練，人們就開始用這些帶有色彩的設計作品進行裝飾。經年累月的發展，人類漸漸學會了如何將自然色彩呈現出來的美感進行複製。不過，從一開始，正是色彩的豔麗吸引了他們的目光。正如在當代，很多小孩或是一些大人，都更加喜歡豔麗的色彩。製造商與商人都深諳此道。因此，為了滿足大量仍有著原始孩童對豔麗色彩喜歡之情的顧客的品味需求，這些商人就製造出了很多色彩豔麗的地毯、牆紙或是華而不實的傢俱、顏色鮮豔的窗簾、軟墊以及其他物品。很多人都喜歡購買這些東西，成千上萬家庭的裝飾風格都很雷同，正源於他們對自然色彩的喜歡難以抑制。是的，這是一個程度相當深的詞語。但是，如果你認可我使用這個詞語，就會認為這個詞語並沒有充分將客廳與走廊的色彩在激發人類走向更加文明的品味方面所起到的作用。如果走廊裡有公雞、鸚鵡、猴子等動物的話，發出來的啼叫、尖叫聲與吱喳聲，都會讓人產生不安的感覺。

也許，你不喜歡我這樣的暗示，即認為人們都喜歡這些「喧囂」的色彩，而這樣的色彩則是人類尚未達到完全文明狀態下所喜歡的。你們從小接受的教育就是，我們生活在一個非常文明的時代，當代社會的一切進步都是過去的人們無法想像的。當然，這樣的說法是千真萬確的。科學與機械發明的確讓人們的生活變得更加安逸，旅行的成本變得更加低廉，教育理念不斷進步，每個人都可以接觸到書籍。最重要的是，我們對那些窮人、病人或是殘疾人有了更多的憐憫心，努力讓他們的生活不會變得那麼痛苦。從許多方面來看，我們的生活都已經變得更加文明了。儘管如此，我們距離享受這個黃金時代所提供的文明機會還有很長一段路要走。

我覺得，到底有多少孩子正在享受著良好教育所帶來的福利，可以自由地選擇他們想要閱讀的優秀書籍呢？我所說的優秀書籍，是指在歷史、詩歌、自傳、旅行、科學與小說方面，能夠給我們帶來關於人類與生活方面最好知識的書籍。現在，難道不是有很多人滿足於閱讀那些最新出版的小說，而根本沒有考慮這些書籍的糟糕性嗎？事實上，很多人根本沒有像一個文明人那樣更好地提升他們的心智與生活，而是讓他們靈魂的花園日漸荒蕪。這就好比我們放任家禽與野豬隨時出入你的花園，必然會造成嚴重的破壞。

事實上，這些讀者雖然享受著當代文明所帶來的祝福，卻忽視了這個文明時代最優秀的作品。他們缺乏良好的品味，事實上他們的品味是相當的糟糕。糟糕的品味就像一劑毒藥，如果這樣的毒藥仍然殘存在我們的身體，遲早會對我們整個身體帶來嚴重的影響。要是我們養成了閱讀垃圾讀物的習慣，遲早會讓我們的思想、對話、選擇朋友與自身行為上變得華而不實或是庸俗。

不過，當你們閱讀這本書的時候，我希望這是你們不再關注那些垃圾讀物的一個象徵。還是讓我們回到色彩方面品味這個主題上來吧。如果你們回顧一下過去的歷史，就會發現當代人的確變得更加文明了，並且在

色彩品味上也展現出相應的提升。他們逐漸不再被那些豔麗的色彩所吸引，而是開始從色彩與色彩之間的關係找尋美感，或是嘗試創造出色彩的和諧。

　　當你們讀到上面的內容之後，可能會產生這樣的疑問，就是為什麼我要反對那些色彩豔麗的畫作？你們會說，我們應該學會透過研究自然事物的色彩去喜歡色彩，難道自然界裡不是存在著顏色鮮豔的色彩嗎？難道喜歡這些色彩有錯嗎？

　　當然不是這樣。事實上，我也根本沒有反對這些豔麗的色彩，反而經常沉浸在這些色彩帶來的喜悅情感之中。不過，我們首先應該看到，豔麗的色彩在一幅畫裡呈現出來的形象，與在客廳裡呈現出來的效果是不一樣的。其次，正如我們在前文所說，藝術作品與自然界本身構成的畫面是存在差異的。畫家並不是完全將他所看到的自然景象完全模仿出來，而是從中選擇一些畫面，然後創作出藝術作品。

　　在我們的花園裡，沒有比盛開的罌粟花顏色更加豔麗的花朵了。罌粟花那豔麗的紅色花蕾，加上紫色的花蕊，就像一團火焰在燃燒。我喜歡欣賞這些罌粟花所形成的美麗景色，特別是這些罌粟花與四周綠色的背景出現在一起的時候，更是突顯其自身的美感。為了避免罌粟花絢麗的色彩影響到整座花園的美感，就需要大量的空間讓其他鮮花的色彩與之形成鮮明的對比。我無法想像，要是一個小花園裡只是種植著罌粟花會是怎樣一個場景。這些罌粟花之所以需要空間，是因為它們需要處在其他花朵形成的氛圍下。正是在這樣的氛圍下，我們才能更好地欣賞這些花朵在戶外與室內之間的不同。在戶外場合下，這形成的氣氛就像一道帷幕，讓色彩的亮度與形態變得柔和起來，有助於這些色彩變成一個統一的整體。更遠處的物體，則會因為這樣的氛圍不斷增長，與我們區分開來。正如我們在第四章裡談到的，在這樣的氣氛環境下，這就像透過一層薄紗，讓我們可以看到一切事物。正如我之前所說，這有助於緩和色彩的強度，讓各種不同的

顏色產生相互之間的關係，實現一種和諧的美感。不過，特別是在一個空間較小的房間裡，我們無法站在一個距離物體足夠遠的位置，營造出這樣的氣氛。可以說，我們缺乏足夠遠的距離，去讓這樣的場景更加富於魅力。因此，雖然我們可能喜歡擺放在桌子上一個花瓶裡的罌粟花，卻會感覺到要是一張地毯、沙發或是簾幕若都是罌粟花的顏色的話，會顯得非常俗氣與顯眼。這就好比當某人正彈奏著鋼琴，另一個人在敲著馬蹄鐵。這樣的噪音肯定會影響美妙的鋼琴曲所帶來的效果。我們要嘛需要捂著耳朵，要嘛就將那位敲打著馬蹄鐵的人趕出這個房間。因此，當我們進入到一個裝飾俗氣的房間裡，就會想著要閉上眼睛，不願意看到色彩不和諧所帶來的視覺污染。如果我們可以的話，肯定願意將那些造成視覺污染的物體拿到舊貨商店。

　　不過，至於自然界裡一些本身具有美感的色彩在引入到房間或是畫作裡，卻缺乏美感的第二個理由，也是我們在此要探討的。裝飾一個房間，就好比創作一幅畫作，都必須要盡可能追求一種藝術氣質。你們可能還記得，藝術家在進行創作的時候，並不是單純選擇去複製自然事物。他們會從自然界裡選擇一些物體進行創作。在自然界這座擁有著無數種形態與色彩的寶庫裡，他可以按照創作的目的，選擇出適宜的事物，然後將這些事物組合成一幅藝術品。藝術家會遵循實現美感的原則去選擇與安排這樣的事物，使之實現和諧的目的。從這方面來說，藝術家在面對自然的時候是存在優勢的。因為光線與氛圍本身均無法選擇色彩與物體，因此這對於實現和諧的效果是沒有任何幫助的。即便是在光線與氛圍做到最好的情況下，仍然可能存在著太多的罌粟花。雖然這些罌粟花的色彩可能有所削弱，與其他色彩存在著某種聯繫的，但這樣的連繫可能過分遙遠了——因為這兩種顏色之間的區別實在太明顯了——無法營造出一種絕對和諧的場景。但是，畫家可以根據個人的想法將一些場景放入畫作裡，完全可以避免自然本身所無法回避的困難。這就好比一對年輕夫妻布置家居的時候，

一般都會避免將一些會影響客廳和諧布局的物體放進去。我所說的「一般」是指在某些時候，儘管他們的品味可能比較高，但他們會從一些友善卻缺乏品味的朋友那裡得到一些不同的意見。而為了迎合這些自命不凡的人的想法，他們也會遵照這些人的想法去進行擺設。這是一個比較實在的例子。比如，這對夫妻不想冒犯某某女士或是珍妮阿姨，但他們同樣不喜歡違背著個人的品味去做出這樣的擺設。

　　關於畫家如何實現色彩的和諧這個問題，我們已經談論許多了。我應該提醒一下，你們並不會在所有畫作裡都看到色彩的和諧。因為很多畫家都不是色彩方面的專家。比方說，布格羅① 在繪畫方面主要的興趣點就在形式方面。如果他想要描繪一個年輕女孩正在從井裡取水的畫面，會將這個女孩的皮膚描繪成粉紅色，而她的連衣裙則變成藍色，牆上的石頭則可能是灰色的，木桶上的木頭可能是棕色的。如果畫面裡還描繪著灌木叢的話，那麼灌木叢也應該是綠色的。他在這幅畫裡選擇色彩的唯一目的，就是將畫作裡人物以及其他事物的整體形象呈現出來。他只是看到了這些色彩，卻沒有發自內心地感受這些色彩的內涵。他從未真正感受這些色彩所代表的意義，或者說，他在描繪所有的女孩或是女性方面，都習慣性使用粉紅色或是奶油色。事實上，對他來說，畫作裡的色彩並不是特別重要的。如果他能夠將這個女孩的美感呈現出來，就會感到相當滿意了。因此，我們在他的畫作裡就應該找尋人物形式方面的美感，而不應該專注於色彩方面的美感。

① 布格羅（William Adolphe Bouguereau, 1825-1905），法國學院派畫家。布格羅的繪畫常用神話作為靈感，以 19 世紀的現實主義繪畫技巧來詮釋古典主義的題材，並且經常以女性的軀體作為描繪對象。布格羅在世時於法國和美國都享有高度的名聲，並且在一生中獲得眾多的榮譽，同時他的作品在當時也都以超高價賣出。作為那個時代沙龍畫家中的佼佼者，布格羅成為後來崛起的印象派等前衛藝術的首要攻擊對象，並且在 20 世紀由於現代主義的崛起而被遺忘。到了 1980 年代，對於人物畫和 19 世紀畫風的興趣重新崛起，布格羅的繪畫才又開始被重視，並且被認為是學院派藝術最重要的畫家之一。在他一生中，布格羅總共畫了 822 幅當下已知的畫，除此之外還有其他許多作品的下落不明。

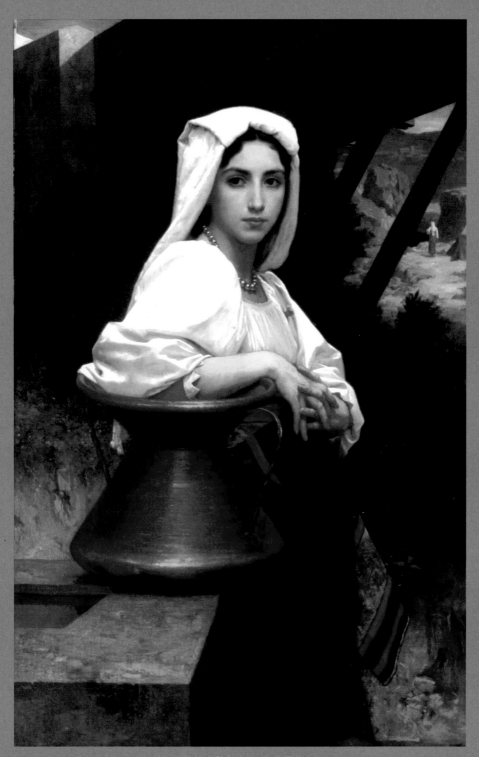

〈取水的義大利女孩〉，布格羅代表作

　　還有像維貝爾[2]這樣一類的畫家，他的畫作在美國深受歡迎。他喜歡描繪穿著紅色教師服的大主教，這位大主教要嘛是在室內，要嘛就是在室外的形象。他描繪的紅色教士服在畫面裡形成了一個很大的鮮豔色彩點。維貝爾顯然是非常喜歡色彩的，但他對色彩的感悟仍然處在比較粗糙的階段。他有著原始人那種對愉悅色彩或是豔麗色彩孩童般的喜愛。因為很多人都有著同樣一種孩童般本能，因此他的畫作非常好賣。在很多時候，維貝爾也只是看到了色彩本身。或者說，如果他真的感受到了這些色彩的內涵，也只能用比較簡單的方式將這些色彩呈現出來而已。對他來說，色彩始終都無法激發他內心真正的情感。他從未像音樂家對聲音的感受那樣，去感受色彩的意義。他從未想過要將相互關聯的色彩變成一個和諧的整體。他是一位喜歡描繪讓人感到愉悅色彩的畫家，卻不是一位色彩專家。

　　我在想，你們是否開始理解這裡面的差別呢？我在上文所談到的內

維貝爾

<hr>

② 維貝爾（Jehan Georges Vibert, 1840–1902），法國學院派畫家。

〈美食〉，維貝爾代表作

容，可能有助你們更好地理解這個問題。但是，不管你們閱讀了多少這方面的書籍，都很難真正感受到色彩所帶來的美感，或是真正感受到作為色彩專家的畫家的那種感受。因為，這只能用你們的眼睛去親自感悟才有實現的可能性。我這樣說，也不是告訴你們要經常去欣賞一幅畫作，或是經常睜開雙眼去欣賞自然界的美感。我的意思是，你們應該養成用自己的眼睛去欣賞這個世界的美感的習慣。如果你們能常這樣做的話，必然能夠獲得很好的回報。當你們習慣了留心身邊的美感，那麼你們的情感與品位就會得到更好的訓練，也就能在一些意想不到的情況下找尋到存在的美感。特別地，你們發現一些最具美感的色彩，其實都是在各種色彩處於和諧狀態下呈現出來的。而在這之前，你可能根本不會認為這具有美感。

　　比方說，當燦爛的陽光照射在自然事物上，讓我們去欣賞自然界裡的美感，這並不是一件太困難的事情。因為這是相對輕鬆做到的一件事，一些色彩畫家都不屑於將這樣的場景描繪出來。他們會等待所謂的灰濛濛的天氣──當陽光被迷霧雲層遮蔽的時候再進行創作。像柯洛這樣的畫家，就更喜歡描繪清晨或是傍晚時分的景色，此時天空的光線顯得有些暗淡，自然界裡的色彩顯得比較柔和。或者說，像那位創作出〈白衣少女〉的惠斯勒[3]，描繪了一個穿著白色衣服的女孩站在一張白色的地毯上，背對著一堵白色的牆壁。惠斯勒之所以選擇描繪這樣的場景，是因為這些事物在色彩之間的區別是非常輕微的。換言之，他並不是在找尋著多樣豔麗的色彩，而是要實現畫作裡色彩方面的微妙和諧。十六世紀那些偉大的威尼斯色彩專家，比如提香、丁托列托與保羅・委羅內塞等畫家，以及十七世紀

[3] 惠斯勒（James McNeill Whistler, 1834-1903），美國著名印象派畫家。父親是美國工程師，全家曾居於聖彼德堡。惠斯勒曾入讀西點軍校，之後自選畫家為職業。惠斯勒出生於美國麻塞諸塞州，21歲時懷著成為藝術家的雄心前往巴黎。他在倫敦建立起事業，從此未曾返回祖國。多年後，他成為19世紀美術史上最前衛的畫家之一。作為一名旅居者，惠斯勒沒有受到為道德而藝術的美國趨勢的影響。相反，他甚至追求唯美主義，即「為藝術而藝術」（art for art's sake），這種理論認為美感應當是藝術追求的唯一目標。惠斯勒的畫作不太重視輪廓和素描，而注重彩色和音樂的效果，尤其喜歡在畫作命名上加上音樂的術語。

弗拉芒色彩專家彼得‧保羅‧魯本斯 ④ 等畫家，都喜歡將豔麗的色彩融匯成一種和諧的狀態。不過，作為魯本斯同時代的畫家維拉斯奎茲，一生都在為西班牙菲力浦四世國王服務。他的畫作呈現出色彩的細膩與微妙之處，足以證明了他是享譽世界的最偉大色彩專家之一。維拉斯奎茲的大部分作品包括了描繪國王的人物肖像、其他皇室成員，以及一些重要的地方長官。當時西班牙皇室成員的欣賞品味是強烈反對描繪色彩豔麗的服裝，因為當時流行的顏色是黑色與灰色，偶爾也會以浮紋的形式呈現出來，比如藍色或是淡玫瑰色等色彩。不過，維拉斯奎茲就運用這些少數色調，讓畫作呈現出了極為和諧的色調。他有著一雙極為敏感的眼睛。在他看來，一件黑色的長袍並不是一團黑色的聚合體。當光線以不同的角度照射到這

惠斯勒

彼得‧保羅‧魯本斯

④ 彼得‧保羅‧魯本斯（Peter Paul Rubens, 1577–1640），弗拉芒畫家，巴羅克畫派早期的代表人物。魯本斯的畫有濃厚的巴羅克風格，強調運動、顏色和感官。魯本斯以其反宗教改革的祭壇畫、肖像畫、風景畫以及有關神話及寓言的歷史畫聞名。魯本斯經營一家安特衛普的大型畫室，繪製許多著名的畫作，也是歐洲知名的藝術收藏家。魯本斯接受良好的文藝復興人文主義教育，本身也是外交官，曾被西班牙國王費利佩四世及英格蘭國王查理一世冊封為騎士。

〈維納斯和邱比特〉，彼得・保羅・魯本斯代表作

〈巴爾塔薩・卡洛斯王子〉，維拉斯奎茲代表作

件黑色長袍的時候，他發現了色彩之間的微妙差別之處，感受到淺黑色與深黑色之間強度與陰影。事實上，他就是根據這些色彩之間的細微差別，營造出了色彩和諧的畫作。對於黑色與褐色等顏色，維拉斯奎茲也同樣按照這樣的方式進行創作。我們經常會將這些顏色稱為中性色，我的意思是這些顏色本身並沒有呈現出特別的色彩。不過，維拉斯奎茲卻從來不會以這樣的方式去看待灰色或是褐色。在運用這些顏色進行創作時，他總是找尋出實現美感的可能性，從色彩的細微區分中找尋到色彩的美感，同時將光線照射下的色彩感受也展現出來。正是在充分利用色彩之間的細微差別的基礎之上，他創作出了很多色彩和諧的傑作。

　　這些畫家將色彩的這些細微差別稱之為色彩值。我們都知道「值」這個詞語在日常生活中的意思。這代表著一個事物與某個固定標準之間的關係。比如，我們將一美元當成一種固定的貨幣衡量標準。或者說，一把小刀的價值是五十美分，或是說另一把大刀的價值是兩美元。這些刀具在價值方面存在著差異。或者說，我們可能有兩把或是更多的小刀可以與這樣的價值相對應。如果你們中一些人按照「AA制」方式去組織一場野餐活動，其中一人帶來了價值十美分的雞蛋，而另一個人帶來了價值十美分的餅乾，等等。雖然在二十個參加野餐的人都帶來了不同的東西，但每個人帶來的東西的價值都是一樣的。

　　現在，我們可以將這樣的原則運用到色彩方面。你們可以了解這是我希望你們所明白的道理。正如一把小刀的價值與其他小刀的價值存在著差異，因此一抹黑色調可能在色彩值上與其他黑色調存在著差異，一抹紅色調與其他的紅色調在色彩值上存在著差異，或是一抹黃色調在色彩值上其他黃色調存在著差異。因此，一定數量餅乾的價值就可以與一定數量乳酪的價值是相同的，因此一定數量的紅色調在色彩值上，就可能與一定數量的黃色調的色彩值是一樣的。不過，一種色彩與另一隻色彩之間衡量的標準又是什麼呢？

　　畫家在進行創作時使用的色彩值標準，就是光線。任何色彩的色彩值

都取決於物體反射出來的光線。因此，如果你看一個穿著黑色衣服的男人，就會注意到他的肩膀、胸部或是其他部位都會吸引大量的光線，與那些吸收較少光線的部位相比，顯得不是那麼的黑。這些部位可能是某個凹進去或是陰影方面的位置，讓黑色顯得非常黑。每一種黑色呈現出來的相互不同的色調，對畫家來說就代表著黑色存在的不同色彩值。

也許，你們會說——為什麼這只是重複了前面談到的反射光線與藍色襯衫上的陰影的這個問題呢！你們說的沒錯。接著，你們會問，為什麼要使用色彩值這個全新的名詞呢？這是因為當代人發現描繪這些反射光線與陰影的畫作，可以透過營造色彩的和諧來呈現出來，並且色彩的和諧是可以單純透過反射的光線本身來實現的。因此，他們才發明了這個全新的詞語。他們發現了一種代表和諧的全新原則，這個原則取決於光線強度對色彩之間的影響，而這些光線強度的變化又會讓色彩值產生變化。事實上，這樣的原則本身其實很早已存在，只是維拉斯奎茲與同時代的荷蘭畫家們發現了它——其中就包括維梅爾。大約在 1860 年，一些當代畫家在研究這些畫家的作品時，對這個原則做出了全新的發現。

在我們談論這項再發現的重要性之前，還是讓我們回頭看看色彩值在其他方面的應用吧。如果你還記得，這個詞語並不單純用來描繪某種色彩色調方面的不同之處，比如說，黑色、藍色或是紅色等色彩之間的不同色彩值，還能作為一種衡量某種色彩或色調與另一種色彩或色調之間的標準。在此，我希望你們還記得上文提到的「AA 制」組織野餐活動的那個例子，每個人都帶來了價值相同的食物。我不需要告訴你們，價值十美分的蘇打餅乾的數量，肯定要比十美分的乳酪更多，而價值十美分的優質巧克力的數量，肯定要更少一些。色彩之間的差別也是同理。所有的色彩都會反射出一定數量的光線，但這個數量詞則會有些差異。

你可能還記得，我們說過之所以會產生色彩，是因為光線照在自然界裡每個物體上，每個物體都會吸收一定數量的色彩，然後反射出一定數量

的光線。物體剩下的那部分光線，才讓我們雙眼看到物體呈現色彩的真正原因。不過，當我們思考物體呈現出的色彩時，千萬不要忘記這就是物體本身剩下的光線。我們還記得，色彩就是光線。同理，我們可以理解成一種色彩要比另一種色彩有著更多的光線。

　　我希望你們能夠充分理解這點，因此還是讓我們繼續對此做些闡述。我們習慣用百分比去衡量事物。假設我們認為太陽的光線是百分之一百，科學家發現那些黃色的物體只能吸收百分之二十的光線，這個黃色物體反射出來的光線，大約在百分之八左右。不過，我們稱之為紅色的物體則能吸收百分之六十的光線，綠色的物體則能吸收大約百分之四十的光線。

　　現在，假設一名畫家想要用這些色彩去描繪這場野餐活動的話，也就是說他需要將這些色彩組合起來，讓每一種色彩都能以均等方式為這幅畫作的創作提供色料。他使用的黃色肯定要比紅色少，他使用紅色與黃色的色料肯定要比綠色的色調更好一些。他使用的綠色就代表著那些蘇打餅乾，肯定要比代表著紅色的乳酪多一些，當然也要比代表著巧克力的黃色更多一些。

　　我們可以試想一下能夠闡述這個例子的場景畫面。在我們這樣做之前，我必須要提醒你們，我們現在所談論的是色彩褐色，特別是當代畫家喜歡談論的色彩和諧這個問題。正如我之前所說的，這些畫家是從維拉斯奎茲這位當時不能使用豔麗色彩去進行創作的畫家身上學到的。同時，這些畫家還從像維梅爾這樣的荷蘭畫家那裡學到了很多知識。最後，他們從研究日本的畫作與印刷品中學到了很多新知識。這帶來的結果是，當代畫家更喜歡色彩微妙的畫作，而不是色彩豔麗的畫作。

　　我在上文已經談論過微妙與精細之間的意思。這兩個詞語都源於拉丁文，意思是「精細的編織」──意味著將絲綢或是亞麻線條與其他比較堅硬卻非常細薄的線條編織起來。因此，當我們談論微妙的差別時，我們所談論的是一種差別不大的區別，就好比黃色這種顏色兩種不同的色調。在

很多人看來，這兩種黃色色調是沒有什麼差別的。那些對色彩特別敏感的人則能夠清楚地分辨出這兩種色調之間的差別。我們在評價這些人的時候，會說他們有著敏銳的視覺能力，或是對視野的微妙觀察能力。微妙這個詞語本身就有細膩的意思。當我們談論一位藝術家在色彩和諧方面做到的微妙情形時，其實就是談論著對色彩更為細膩、精緻與高尚的使用方法。這位畫家可能沒有使用很多色彩，也沒有透過鮮明色彩之間的強烈對比去實現他想要的效果。與此相反，正是透過少數色彩之間的微妙關係，或是透過色彩值方面的細微差別，才讓微妙的色彩差別達到了平衡，最終實現色彩的和諧。

在美國的畫家裡，已故的詹姆斯·麥克尼爾·惠斯勒就是當代創作這一類型畫作的畫家。他描繪了四幅穿著白色連衣裙的女孩畫作，之後將這四幅畫作統稱為「白色交響曲」系列，並且按照一、二、三、四的順序將這些畫作標記出來，就像音樂家用數位來代表音符。因為惠斯勒認為，這些畫作在色彩和諧度以及音調之間存在著某種相似之處，就嘗試像音樂家創作曲譜那樣，在畫作裡營造出同樣微妙的效果。在這個系列畫作中的一幅畫作裡，他描繪著穿著白色連衣裙的女孩站在一張白色地毯上，背對著一堵白色的牆壁。與白色這種顏色形成唯一對比的是女孩黑色的頭髮、臉龐與雙手的皮膚顏色。這就是我們稱之為「重音符號」的東西——這些「色彩音符」以鮮明的方式呈現出來。其他的場景則是一曲「白色交響曲」。

他可能會透過使用一道強烈的光線從一邊照射到人物身上，讓這個問題變得更簡單一些。這將會讓人物所穿連衣裙的某些部分閃耀出亮眼的光線，並讓人物在牆壁上投射下一道陰影。這將會營造出對比的和諧。這種色彩值方面的強烈對比，是很輕鬆就能描繪出來的。不過，惠斯勒想要創作出某種微妙的效果——相似性方面的一種和諧。因此，他用一束暗光照射在人物身上，讓這道暗光在地毯、人物以及牆壁上均勻地分配，造成的結果是色彩值方面的區別變得非常細微。這意味著要想讓白色的物體與另

一個白色物體之間的區別變得困難起來。你們可以看到，畫家想要讓這位女孩白色的人物形象距離那堵白色牆壁更近一些，讓我們感覺到，雖然這堵牆是扁平的，但人物仍是圓潤的，雖然這堵牆本身是一個筆直的平面，地毯則代表著一條水平線。事實上，這是一個非常難以處理的問題，因為解決這個問題的唯一方法，就是運用光線數量之間極為細微的差別，讓白色表面上每個部分都能反射出這樣的光線，還會受到白色光線照射在物體上角度的區別，以及物體每個部分距離畫家視線的距離。毫無疑問，惠斯勒有著一雙敏銳的眼睛，同時對這個問題的微妙之處非常感興趣。不過，這並不是事實的全部。他作為畫家具有的情感同樣是非常細膩的，這讓他沉浸在研究色彩值方面的細微差別。

　　不過，惠斯勒還喜歡明亮色彩所呈現出來的效果。我在上文曾要求你們對惠斯勒的這幅畫作進行一番想像，因為這可以很好地闡述「值」的意義——也就是說，不同數量的光線中可能包含著一種或是相同的顏色。現在，我想要闡述「色彩值」的另一種含義——這與一種色彩中所包含的光線數量與另一種顏色包含的光線數量之間的對比。比方說，紅色包含光線數量的百分比可以與藍色、綠色、白色或是其他顏色的百分比進行對比。為了更好地闡述這個問題，我想要選擇惠斯勒在〈白色交響曲〉這個系列裡的第二幅畫作〈白衣少女（二）〉，你可以欣賞這幅畫作的複製品，親自了解畫作裡所使用的色彩，或是最重要的色彩和諧程度，基本上都包括了那個穿著白色連衣裙的女孩。你會注意到，這可以充分說明我們之前對另一位穿白色連衣裙的女孩的說法。畫面裡的光線比較均勻，並沒有存在極為明亮的光線與黑暗的光線之間的對比，女孩穿著的連衣裙也是用不同白色色彩值的布料做成的。但在這幅畫作裡，惠斯勒將女孩所穿的白色連衣裙當成一個主題或是主要的創作動機，然後據此對周圍的環境進行不同程度的描繪。我希望你們特別留意這種不同程度的描繪。這可以劃分為兩大類，一個是女孩在鏡子裡的反射，其次就是女孩身邊不同的色彩點。

〈白色交響曲〉系列之〈白衣少女（一）〉，惠斯勒代表作

〈白色交響曲〉系列之〈白衣少女（二）〉，惠斯勒代表作

〈白色交響曲〉系列之〈白衣少女（三）〉，惠斯勒代表作

〈白色交響曲〉系列之〈白衣少女（四）〉，惠斯勒代表作

　　假設我們首先從第二類進行說明。在靠近女孩那雙手呈現的肉色與她所穿衣服的白色袖子旁邊的壁爐架上，擺放著一個日本罐子，這個罐子呈現出白色與藍色，而在罐子旁邊是一個日本盒子，盒子上面覆蓋著一層表面光滑柔順的亮漆，或者說呈現出天竺葵那樣的紅色。在壁爐架下方，我們可以看到茶花長著深綠色的葉子與白色與粉色的花朵。那把扇子的顏色與上面的顏色基本相同，但在色彩值上存在著些許差異。扇子上呈現出紅色色調，但與盒子、鮮花呈現出來的紅色在色彩值上是存在差異的。扇子上呈現出的藍色同樣與花瓶上呈現藍色在色彩值上也是不同的。扇子上的綠色同樣與葉子呈現出的綠色在色彩值上已然不同。其次，我們在觀察一下鏡子裡呈現出小女孩的頭部與房間裡其他物體的色彩——鏡子裡呈現出來的小女孩的頭部色彩顯得暗淡一些，在色彩值上要更低一些，鏡子裡呈現出的畫面沒有足夠多的光線，這是因為鏡子本身也吸收了一部分光線。你可以拿著一張手帕放在鏡子前，看看裡面的畫面。你可以看到，鏡子裡面呈現出來的白色要比手帕本身的白色更淺一些。或是因為玻璃本身的原因，鏡子裡呈現的色彩可能是淡綠的。不管怎麼說，鏡子裡呈現出的手帕色彩值都要比手帕的色彩值更低一些。正如在這幅畫作裡，鏡子裡女孩的皮膚與頭髮的色彩值都要比她真實的頭部與頭髮的色彩值低一些。

　　現在，倘若我們繼續觀察這幅畫作，就會注意到這個女孩占據了畫面裡一半的空間。正如維梅爾創作的〈播種者〉那幅畫作一樣，這幅畫作同樣運用了一條主對角線的方式，雖然這兩位畫家想要表達的情感是完全不同的。你們可能還記得，在維梅爾那幅〈播種者〉裡，對角線的使用可以讓人物的形象更具有活力，充滿了力量感。在這幅畫作裡，惠斯勒使用對角線則將一種優雅的安靜環境呈現出來。因為這條對角線的傾斜度並不像另一幅畫作裡那幅傾斜，而人物的手臂與頭部所指的方向也沒有形成過分唐突的對比。誠然，人物的左手臂幾乎與身體呈現出直角角度——這本身就是一種極其鮮明的對比，但女孩的左手臂輕柔地放在壁爐架上，支撐著

整個人的身體，看上去這是一個毫不費力氣的動作。與此同時，女孩的另一隻手臂自然地放著，幾乎與主對角線處於一種平行狀態。女孩脖子上的線條與肩膀上的線條都有點平行，而人物的頭部則微微向後靠，讓人物的肩膀可以承受這種向下的壓力。事實上，惠斯勒這幅畫作想要傳遞出來的意義，就是這個女孩處在這樣一種休閒的狀態。這個小女孩根本沒有意識到自己所做出的肢體動作，而是沉浸在個人的思緒中。她可能正在思考著某些事情，或是正在欣賞她似乎看著的那個日本盒子與花瓶。我之所以使用「似乎」這個詞語，是因為我們很難完全肯定她是否意識到這些事物的存在。她的目光似乎專注於遠方的視角，彷彿她一開始盯著眼前這些物體，然後她的視線離開了這些物體，朝著遠處望過去。女孩似乎沉浸在女生的一些幻想裡，或是沉浸在「少女的情懷」裡。對我來說，這是一個非常具有美感的人物形象，這不是因為女孩有著美麗的臉龐——關於這個女孩是否有著常規意義上美麗臉龐的這個問題，不同人會有不同的看法。在我看來，這個女孩具有的美感就在於她的表現力，將她的思緒以非常好的方式呈現出來。我之所以認為這個小女孩的形象充滿美感，是因為女孩的整個身體動作都傳遞出同樣一種情懷。在惠斯勒創作女孩的形象時，肯定就是他腦海裡所想的事情。不過，他也許意識到了女孩本性中另外的一面，就是她的心情會有燦爛的一面。不管怎麼說，惠斯勒還是選擇讓這個女孩擺出一副沉思的安靜模樣，與她身邊那些散發出明亮色彩的物體形成一番對比。

如果你們認真仔細地審視這幅畫作，就會發現這些色彩點在過去那些運用明暗對照法創作的畫作裡，其實扮演著陰影的部分。你們可能還記得，明暗對照法就是讓光線與黑暗之間形成對比而出現的圖案。我們在這幅畫作裡，可以看到紅色的盒子、藍色的花瓶以及綠色的茶花，甚至還有鏡子裡呈現出女孩的模樣，以及壁爐架和壁爐——所有這些場景都代表著黑暗的色彩點。不過，這些色彩點並不像過去那些陰影那樣呈現那麼黑暗

的畫面。這些色彩點之所以呈現出黑色，是與白色的連衣裙形成對比之後產生的結果，因為它們反射出來的色彩要比白色更好一些，因此它們的色彩值更低一些。因此，這就構成了雖然這些色彩點本身光線充足，卻仍然形成了陰影對比的效果。簡而言之，這就是我們可以從維拉斯奎茲與維梅爾以及其他荷蘭畫派畫家身上所學到關於色彩值的成果。這樣的研究成果可以讓畫家們在描繪物體上更加忠實於生活，同時讓色彩和諧效果變得更加純粹、明晰與透明。簡而言之，這光線可以讓整個畫面變得明亮與通透，讓整個氛圍下的所有事物都呈現出和諧的統一性。

　　你在欣賞〈卸下聖體〉這幅畫作時，就可以感受到這種鮮明的對比，這種對比不是過去那種陰影與光線之間的對比，而是色彩值方面的對比。在對這幅畫作進行一番研究之後，你們就會發現畫作在色彩方面更加純粹與愉悅。在藝術創作裡，對比是需要存在的──因為這是美感的源泉之一。不過，假設一下如果你有能力的話，讓陰影與光線在一個穿著白色長袍的人物身上形成對比的場景。這將會與長袍本身優雅的純粹與美感形成抵觸！因此，較低色彩值的物體之間的對比，並不會影響呈現出來的形象。與此相反，這反而會帶來更多的意義，因為這可以營造出美好與愉悅的氛圍，讓畫家可以透過色彩將女孩那種精神面貌所具的美感更好地呈現出來。

〈卸下聖體〉，彼得・保羅・魯本斯代表作

第十五章

色彩——質地、氛圍與基調

在之前談論色彩的時候，我們就著重強調了一種色彩與另一種色彩之間的關係。比方說，我們在談論紅色的時候，並沒有將紅色這種本身具有美感的色調作為獨立的色彩去討論，而是放在色彩家族的環境下去討論。因為紅色這種色彩具有的美感在與其他色彩之間關聯時方能盡顯無遺。我們在談論色彩和諧時，就談到了這種存在關聯的美感。

「兄弟，看看這是多麼美好有趣的一件事，呈現出了一種統一性。」一位讚美詩作者這樣寫道。他的這段話同樣適用於色彩統一性原則上。他這句話的意思，並不是每個人都應該有著相同的想法，而是認為即便是在最好的朋友中，彼此間也應該在品格方面存在著某些差異。但是，他們會選擇求同存異，他們之間的差異會讓他們去尋求統一或是和諧，讓他們的關係變得更好。色彩的和諧原則也是如此，就是將各種差異與對比，乃至相似性之間的對比呈現出來，將不同色彩值物體之間多樣化的關係變成和諧統一的關係。

另一方面，雖然色彩的美感主要可以從彼此間的相互關係中找到，但每一種色彩都能呈現出相互獨立的美感。如果某種色彩展現出了屬於自身的美感，那麼和諧狀態下的整體美感將會得到增強。這其中的可能性就在於質地、氛圍與基調了。

我們首先談論一下質地這個問題。這個詞語源於拉丁文，意思是編織在一起的東西。按照質地這個詞語原本的含義，是指編織這種行為所帶來的結果。當一位女士去購物的時候，會用手指去觸碰亞麻布、絲綢製品歐式棉花製品，判斷這些布料的質地。不管這些布料是編織的很緊密還是比較鬆散，不管觸摸起來是比較堅硬還是順滑，都能讓她感覺到。其次，這個詞語還可以用來描述除了編織之外的任何其他事物的構成方式。比方說，我們會談論一張紙的質地，然後用觸摸的方式去感受紙張的質地。第三，這個詞語可以用來描繪人為創造或是自然本身存在的事物。因此，我們可以說橡樹有著非常緊密的質地，玻璃的質地是比較堅硬卻又易碎的。

奶油的質地是比較油膩的，等等。最後，這個詞語還可以用來描繪一般性的事物的品質，特別是任何物體的表面。因此，當我們描繪一個健康嬰兒皮膚的時候，就會說他的皮膚質地是富有彈性與柔軟的。我們在談到一張打磨光滑的桌子上，會說這張桌子的質地是光滑的。我們在談到雛雞的胸口位置的質地上，會說這是柔軟的，或是說桃子有著天鵝絨般質地。簡而言之，質地這個詞語是描繪我們用觸覺感受事物品質時所使用的。

　　物體的質地會激發起我們的觸覺系統，會讓我們產生各種不同的情感，包括愉悅或是反感的情感。我不需要告訴你們，要是你們赤腳走在海灘上，踩到了鋒利的岩石，那是怎樣一種難受的感覺。當你赤腳踩在柔軟的沙子上，那樣的感覺是多麼的美好。我肯定，你們中一些人也意識到操控物體所帶來的那種愉悅感受。你們可能在日常生活中感受到了，透過指尖去感受事物，會讓你產生很多不同的感受。你會喜歡觸碰惠斯勒在畫作裡描繪的那個紅色的盒子：你在觸碰的時候會非常輕柔小心。這不是因為盒子本身是昂貴的，而是因為只有透過細膩的觸摸，你才能感受到亮漆呈現出那種細膩光滑的表面效果。

　　我們所談到亮漆是一種用某種樹木的樹脂做成的漆。日本的手工業者會用漆薄薄地塗抹在盒子上，當盒子表面上的漆乾了之後，再將盒子表面上的漆擦掉，直到盒子的表面變得非常順滑。接著，他們會用另一種亮漆進行塗抹，然後在將這層亮漆擦掉，接著重複這個過程好幾次。直到盒子的表面沒有呈現出任何裂縫或是不均勻的地方，觸摸起來像絲綢那樣光滑柔順。我們不單純要欣賞這樣的盒子，還需要透過觸摸，才能真正感受到盒子表面的光滑。在觸摸的時候，你肯定會為那些手工業者的耐心與熱情所感染，他們耗費了那麼長的時間，讓這件小藝術品變得具有完美的美感。與漆盒相比，那些塗抹著亮漆的桌子或是鋼琴，在質地上來說則顯得非常普通與粗糙了。

　　如果你們去觸摸茶花那蠟狀般花瓣，我可以接著談論你們可能會產生

的不同情感。不過，這也不是一件完全必要的事情。因為如果你們能從觸覺中感受到快樂，我不需要跟你們詳細談論這點。我只需要讓你們稍微等待幾分鐘，了解一下一幅畫作的質地是如何給我們帶來那種享受的感覺。

與此同時，如果你們還沒有透過指尖的觸碰感受到這種愉悅的情感，我要說，這也不能證明你們就是缺乏對質地的感受。我認為，你們可能會在無意識狀態下產生這樣的感受。我認為，你們從花朵中感受到的愉悅，並不單純源於花朵的形狀與色彩。當你們認真欣賞玫瑰花具有的美感，就必然會觀察到玫瑰花瓣的質地。在這朵玫瑰花瓣裡，你可能發現它的質地是如絲綢般順滑，而在另一朵玫瑰花瓣裡，你會發現呈現出柔軟的褶皺，而在第三朵玫瑰花瓣裡，你可能會覺得這有著蠟狀般的細膩。你可能無法用語言將內心的感受表達出來，或是根本沒有意識到這點。但是，你們都應該感受到玫瑰花瓣的質地，對於你們從欣賞玫瑰花的過程中感受到的快樂是有幫助的。畢竟，正是玫瑰花瓣的質地之間的差異，才讓你們更加喜歡某一朵玫瑰花。

不過，不管情況是否如此，一個事實是，很多人都能夠從事物的質地上感受到快樂。因此，還是讓我們看看那些與我們一樣有著本能與情感的畫家們，是如何利用質地帶來的感受，去增加他們畫作的美感。

我們經常可以看到一些畫作並沒有將質地呈現出來。甚至在當代的一些畫作裡，我們有時也無法感受到這點。這是早期美國畫作犯下的一個普遍毛病，當時很多畫家都缺乏當代繪畫學生所具有的繪畫技巧。我想要以約翰·辛格爾頓·科普利[1]為例子。他是殖民地時期一位非常著名的畫家，居住在波士頓，為當時很多成功的人創作肖像畫。在北美獨立戰爭爆發之後，他來到英國，並在這裡度過了餘生，他的畫作受到了當時英國人的高度評價。他創作的肖像畫在描繪人方面都頗具美感，畫面裡的人都顯

[1] 約翰·辛格爾頓·科普利（John Singleton Copley, 1738-1815），美國肖像畫、歷史畫畫家，擅長描述人物肖像融入日常生活之中。

約翰・辛格爾頓・科普利

〈科普利一家〉，科普利作品

〈湯瑪斯・米福林夫婦〉，科普利作品

〈沃森和鯊魚〉，科普利作品

得很優雅，穿著華麗的服裝。不過，他的這些畫作給欣賞者很相像的感覺。他的畫作還缺乏一種生命力。畫作裡人物的形象與所穿的服裝都顯得比較古板。部分原因是人物所處的環境缺乏一種氛圍。畫作裡沒有維梅爾畫作裡那充溢的空氣與光線。不過，除此之外，還有另一個重要原因，就是科普利並不擅長將畫作的質地感呈現出來。

科普利在畫作裡描繪人物的皮膚與頭髮，服裝、傢俱以及裝飾品的材質上，都沒有展現出不同的質地感。這些東西看上去似乎都有著相同堅硬的表面，彷彿是用木頭或是錫鐵做成的。這讓他的畫作看上去比較古板僵硬——缺乏生命力。如果你問我，為什麼造成缺乏生命力的效果，是因為畫家忽視了質地感的呈現。我認為這個問題的答案，就在於科普利在他的

畫作裡，並沒有賦予物體各自擁有的那種特性。當你們思考這個問題的答案時，就會發現字典裡關於質地的解釋就可以支持這樣的回答——任何事物的形態在很大程度上取決於質地，不管這是堅硬、柔軟、順滑、粗糙，光澤、暗淡的物體，都是如此。如果一個房間裡有一些男孩與女孩，他們圍坐起來，臉上都帶著沉悶的表情，我們會說這群人缺乏生命力。真正讓一個群體充滿生命力的，就在於這群人在自由玩耍時表現出各自的特點。每個人以從容自然的方式展現出各自的特點，那麼這個群體就越顯得具有生命活力。

　　現在，你們應該明白了這個道理同樣可以運用到繪畫創作上了吧？畫家在進行創作時，也會將一些具有不同質地的物體放入畫作裡。如果他沒有將每個物體具有的各自特點呈現出來，那麼畫作裡的物體就缺乏生命力。如果畫作裡一位女士的臉龐與雙手的刻畫，都無法將整幅畫作的生命力的呈現出來的話，這可能是因為這位女士皮膚的質地沒有展現出來。單純將皮膚的色彩呈現出來是不夠的，因為皮膚色彩的美感還取決於皮膚的柔軟度與緊致度。這位女士所穿的絲綢連衣裙要是只閃爍著光芒或是看上去比較順滑，也不足以將這件連衣裙的美感呈現出來。我們知道絲綢是柔軟與輕薄的，因此就需要描繪各種細膩的褶皺去呈現出來。這也是絲綢這種物質主要的魅力之一。如果絲綢沒有在畫作裡呈現出這樣的質地，那麼這件連衣裙就無法增添人物本身具有的生命力。如果你們同意我對絲綢連衣裙的看法，我認為你們將會她的手臂放在桌子上的畫面有著相同的看法。桌子上那個插著康乃馨的玻璃花瓶就在她的手附近。難道你不會認為，如果畫家將光亮的桌面，閃亮的玻璃花瓶或是那如天鵝絨般的鮮花描繪出來，不是更能將這位女士的雙手質感呈現出來嗎？這些輔助的場景可能不像這位女士或是她所穿的連衣裙那麼重要，但作為這幅畫作的一部分，每個部分都應該為實現圓滿的成功做出努力。

　　最早在畫作裡呈現質地感的大師，可以追溯到十五世紀弗拉芒畫派的

畫家——休伯特·范·艾克②、揚·范·艾克③兄弟以及漢斯·梅姆林④。
現在，我們將這些畫家的祖國稱為比利時，而比利時在紡織品生產方面一
直都是享譽全球的。絲綢、亞麻、衣服與天鵝絨等布料，金銀與其他金屬
製品的生產，以及裝飾玻璃的製造都是享譽世界的。弗拉芒民族是一個手
工業民族，他們非常擅長製造用於家庭內使用或是教堂崇拜時用到的具有
美感的物品。這個民族對具有美感的手工藝品的熱愛，也傳染到了他們的

休伯特·范·艾克（左）和揚·范·艾克（右）兄弟

② 休伯特·范·艾克（Hubert van Eyck, 1370-1426），弗拉芒著名畫家、藝術家。他的生平資料極
　少，他的畫作已經失傳，但現在位於根特的祭壇畫突出表現了他的創作風格。他出生於現今比利
　時的馬澤克。其弟是著名畫家揚·范·艾克。兄弟倆曾合作進行藝術創作。
③ 揚·范·艾克（Jan van Eyck, 1390-1441），早期活躍於比利時布呂赫的弗拉芒畫家和十五世紀名
　聲顯赫的北方文藝復興的藝術家之一。也是十五世紀北方後哥德式繪畫的創始人。揚·范·艾克
　的作品包括世俗和宗教題材，其中有委託畫像、資助畫像、大型和可轉移的祭壇畫。他繪畫的面
　板分成單面、雙面、三面和多面。
④ 漢斯·梅姆林（Hans Memling, 約1430-1494），德裔早期弗拉芒畫家，曾在羅希爾·范德魏登於
　布魯塞爾的畫室中作畫，范德魏登死後梅姆林成為布魯日市民，成為了當地的主要畫家之一。

《空墓前的三聖女》，休伯特·范·艾克代表作。

畫家。這些畫家在畫作裡也將具有美感的畫面呈現出來了。這些畫家不僅
描繪了那個時代人物的特點，還刻畫了那個時代普通民眾的生活方式，同
時還對他們日常生活使用到的傢俱或是物品進行了鮮明的刻畫。這其中就
包括了地面上鋪著的地毯、窗戶玻璃、牆壁上的掛著的鏡子以及那些面容
安靜嚴肅的人所穿的服裝，都帶有著一種特定的情感。這些畫家在畫面裡
描繪的不單純是帶有傢俱的房子，更不是將各種缺乏品位的物品聚集起
來，然後宣稱這些都是「藝術品」。在他們描繪的每個物品上，都具有各
自的美感，呈現出創作者的品味與趣味。因此，這些看似普通的物品可以
讓我們更好地了解畫作裡那些人的品格。

〈阿諾菲尼的婚禮〉，揚‧范‧艾克代表作

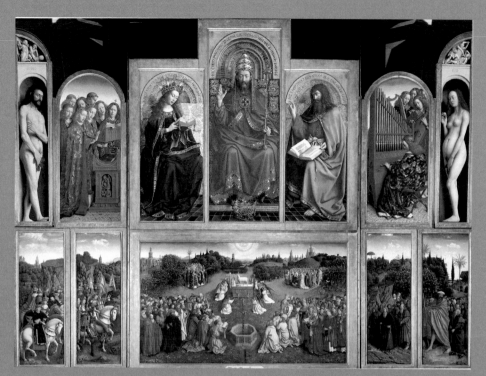

〈根特祭壇畫〉，范·艾克兄弟合作代表作

范·艾克兄弟雕像，位於比利時根特市

漢斯・梅姆林雕像，位於比利時布魯日

〈男子肖像畫〉系列，漢斯・梅姆林代表作

　　另一位呈現出質地感的大師是十六世紀德國著名畫家小漢斯・霍爾拜因 [5]。他同樣喜歡那些造工細膩的東西，經常為他所在城市奧格斯堡的很多工人設計這樣的東西。他還喜歡將這樣的創作手法融入到畫作當中。對他來說，進行繪畫創作，讓畫作裡每樣東西都有著各自的特色，這是一件讓他感到非常愉悅的事情。雖然他非常喜歡這樣的創作，但他對創作的標準是非常高的，只有在他對畫作裡的物體能夠很好地將畫作主題呈現出來的時候，才會將這些物體描繪到畫作裡面。因此，當他描繪格奧爾・吉斯 [6] 這位有著高品位的商人在辦公室裡工作的場景時，就描繪了吉斯四周很多與他工作相關的物品——其中包括墨水瓶、印章、剪刀、帳簿，並且裝放信件的盒子，以及用來稱量金錢的天平秤。這些物品在畫面裡呈現出

[5] 小漢斯・霍爾拜因（Hans Holbein the Younger，約 1497-1543），德國畫家，最擅長油畫和版畫，屬於歐洲北方文藝復興時代的藝術家。他最著名的作品是許多肖像畫和系列木版畫〈死神之舞〉。霍爾拜因在創作一幅肖像畫以前，經常用鉛筆描繪衣物、裝飾品等細節，有時也用鋼筆或毫筆，然後在紙上沿輪廓扎上小孔，鋪在畫布上，用炭粉將其轉移到畫布上。在晚年也使用複寫紙。他的畫作對細節描繪非常詳細、真實，甚至於儀器上的刻度、信箋上的文字、桌布上的花紋都描繪的一絲不苟，但整體風格仍然非常統一，人文主義風格非常明顯。俄羅斯作家杜斯托也夫斯基曾經評價他的作品〈墓中的基督〉：「可以把許多人的信仰奪去。」

[6] 格奧爾・吉斯（Georg Giese，1497-1562），德國漢莎同盟會著名商人，長期在英國管理其家族企業。

小漢斯・霍爾拜因

〈格奧爾・吉斯〉，小漢斯・霍爾拜因作品

〈伊拉斯謨肖像〉，小漢斯・霍爾拜因作品

《墓中的基督》，小漢斯・霍爾拜因作品

了一種美感，但這些物品都有著各自的特點，讓我們可以更好地了解這位商人的品格。另一方面，呈現出人物的特點，這也是霍爾拜因進行創作的主要目的。他在描繪著名學者伊拉斯謨[7]的肖像畫時，則採用了不同的創作手法。在這幅肖像畫裡，霍爾拜因只是引入了一張很小的寫字臺，寫字臺上有一張紙，伊拉斯謨的手上拿著一支筆。這些場景可以讓我們知道，伊拉斯謨是一位作家。而他手上戴的那一枚戒指以及牆壁上貼著十分考究、精美的壁紙，則可以告訴我們他品格中的另一面——他除了對學問有著孜孜不倦的追求以外，還對生活中富有美感的事物有著更高品位的追求。

　　當我們回顧之前所談論的內容時，就可以發現當藝術家向我們傳遞出不同類型的情感時，我們是可以透過觸覺去進行感知的，這會大大增強他的畫作帶給欣賞者的美感。除了畫作裡物體本身的形態或是色彩之外，賦予這些物體更加強烈的質地感，至少能夠取得四個很好的結果。首先，這可以讓物體看上去更具生命力，我們彷彿感覺這些物體本身是真實存在

的。第二，這可以讓我們對這些物體的美感有著更加強烈的感受。在有意識或是無意識當中，我們會從觸摸這些物體的過程中感受到一種愉悅感。第三，這可以增強整幅畫作的生命力與美感。第四，這可以讓每個物體所具有的不同特點融合起來，更好地讓我們去理解與欣賞整個主題的特點。簡而言之，賦予畫作裡物體一種質地感，能夠讓欣賞者感受到真實感、美感、生命力以及品格。

在前面的章節裡，我們稍微涉及到了氛圍這個話題。我們在欣賞維梅爾的畫作時，可以感受到他在畫作裡填充了一種充滿光線的氣氛。在談論色彩的時候，我們首先從光線去進行談論，接著我們就研究空氣中的光線是如何影響到物體反射出來的光線，從而讓我們可以用肉眼看到這些物體。我們發現，這些顏色之所以會產生差別，是因為不同物體所吸收的光線是不同的。畫家們將這稱為色彩值。比方說，紅色的色彩值就與藍色或是綠色的色彩值是不同的。我們還發現，每一種單一的顏色也還有著不同色彩值的色調，這都要取決於光線落在物體上的數量與方向。

你們可能會說，出現這樣的現象，更多是與光線而不是氛圍有關。不過，光線與氛圍這兩者其實是緊密相連的。你們可能知道，我們稱之為氛圍的東西，其實就是環繞著地球的氣體。這些氣體上的顆粒會被光線所照亮。我們無法透過肉眼看到這些顆粒，而只能透過這些顆粒發射出來的光線去看到它們。雖然我們無法直接看到顆粒本身，但這些顆粒會影響我們看到其他的物體。在我們與遠處的山丘之間，存在著多重的氛圍或是「帷幕」，阻擋著我們看到遠處山丘上那綠色的青草與深綠色的冷杉樹。要是透過這樣的氛圍看過去，山丘的色彩會顯得比較柔和，地面的形態則會變得更加平順或是模糊不清。

氛圍所產生的這種效果，就是我們現在要討論的。另一個事實就是，氛圍會彌漫在任何地方。假設我們首先從第二點開始進行討論。從一方面來說，氛圍就像水，是處於一種流動的狀態。氛圍會不斷地流動，占據著

每個地方，卻有不像人那樣占據著那個實體的空間。不過，你們是否想過，這對畫家而言意味著什麼呢？或者對一些畫家來說意味著什麼呢？因為我們在談到科普利的畫作時，就說過他的畫作裡並沒有將氛圍呈現出來。當代很多畫家的作品同樣沒有將氛圍呈現出來。這些畫作只是將事物的形態或是色彩呈現出來，卻沒有讓欣賞者感受到這些物體是彌漫在一種氛圍之下的。

　　為什麼會出現這樣的情況呢？首先，你們應該還記得，很多畫家在創作的時候，都沒將自然真實的場景描繪出來。當他們將自然視為一個創作模型的時候，只是想要獲得自然事物的形態，然後對這樣的形態進行修正，讓這樣的形態在他們的畫作裡呈現出「理想狀態下的完美」。正如我在上文所說的，這些「學院派」或是「古典派」的畫家都將藝術看成是脫離了自然本身的東西。另一方面，即便是對那些將藝術視為解析自然的畫家而言，他們還是從未想過要像氛圍的效果呈現在畫作裡。即便他們這樣做了，也不是將真實自然狀態下的氛圍呈現出來。

　　此時，我們就要提出這樣一個問題，這是什麼類型的氛圍呢？我將這稱為畫室裡的氛圍，因為這樣的氛圍是在畫室裡人為創作出來的。很多畫家都認為有必要軟化人物呈現出的堅硬輪廓，讓豔麗的色彩變得柔和一些，因此在畫作塗抹上了一層略帶色彩的亮漆，使之變得透明一些。透過上釉的方式，畫面裡的事物形態與色彩會更加突出。這就好比你透過一扇有色玻璃去進行觀察，看到的畫面效果彷彿沐浴在某一種色彩氛圍之下。

　　文藝復興時期很多義大利色彩專家都習慣運用這樣的創作手法。比方說，柯勒喬[8]的畫作就以呈現出金色調而聞名。這就是他的那些畫作展現出強烈美感的一個重要原因。不過在那個時候，柯勒喬這樣做的本意，並

[8] 柯勒喬（Antonio Allegri da Correggio, 1489-1534），義大利畫家。他是文藝復興時期帕爾馬畫派的創始人，並且創作了一些十六世紀最蓬勃有力和奢華的畫作。他的畫風醞釀了巴羅克藝術，而其優美的風格又影響了十八世紀的法國。

〈聖夜〉，柯勒喬作品

柯勒喬

〈聖凱薩琳的神祕婚禮〉，柯勒喬作品

不是要對自然進行一番解析。他的創作主題基本上都是源於《聖經》、基督宗教或是古希臘神話，然後按照自己的想像去進行創作。他按照個人的想像裡去感受這些事物，然後用一層光線將這些物體籠罩起來，讓這些真實的物體與他們所看到的美麗世界產生一定的距離。與此類似的是，當代很多色彩專家在按照個人想像進行創作的時候，都喜歡用虛構的那種氛圍將自然場景的精神展現出來。事實上，這種氛圍效果是透過上釉來完成的。雖然上釉這種做法有其自身的美感，但這種方法在畫作裡並不能將自然的畫面呈現出來。在這些畫作裡，將一種不自然的氛圍呈現出來，這也是很多畫家最容易犯下的錯誤。

　　既然營造出一種氛圍感可以將光線與色彩的真實形態呈現出來，當你們得知維拉斯奎茲與十七世紀荷蘭畫派的畫家掌握了這樣的創作技巧時，也不覺得特別驚訝。我們在上文列舉維梅爾那個例子的時候就已經談到這回事。當代畫家從 1860 年之後，才開始對上面提到的這些畫家的作品中進行研習，研究氛圍與光線在畫作中呈現出來的效果。他們在這方面的研究甚至要比過去那些畫家來的更加深入。事實上，營造光線與氛圍的效果，這是當代繪畫作品與過去的作品之間相比，最明顯的一種勝利。我這樣說，主要有下面兩個原因。

　　第一個原因是，隨著科學研究與機械發明的不斷推進，人們對日常生活的諸多事實越來越感興趣。很多作家、畫家與雕刻家都跟隨著科技進步的腳步，開始深入研究將日常生活與周圍環境展現出來的更好方法。雖然他們使用的方法並不是我們所夢想中的那種方法，但他們所呈現的東西則是根據我們真實經驗得出來的。這些藝術家都是堅定的「現實主義者」或是「自然主義者」。之所以說他們是「現實主義者」，是因為他們習慣專注於生活中現實的一面[9]。之所以說他們是「自然主義者」，則是因為他

[9] 之後的文章，我會談論這些所謂的現實主義者。我談論這些現實主義者，正如哈姆雷特談論霍雷肖：在天堂與地獄的世界裡，還存在著比我們哲學世界更多的東西。

們喜歡自然，試圖將真實的自然場景呈現出來，透過營造出光線與氛圍的手法去做。

　　當代藝術家在這方面取得進步的第二個原因，還是要歸結為科學的發現。科學家們對光線與色彩進行了深入的研究，畫家從這樣的研究中獲益匪淺。從某種程度上來說，繪畫藝術已經與科學發展結合起來了。

　　不過，我們已經看到，為什麼一些畫家沒有在畫作裡將氛圍呈現出來。一些畫家嘗試透過人為的方式在畫作裡營造出這樣的氣氛，而另一些畫家則嘗試將真實的氛圍還原出來。讓我們首先研究一下自然界裡氛圍所產生的效果吧。如果我一開始說出我們可能會發現的結論，這可能會對我們有所幫助。其次，很多物體看上去都是扁平的。第三，一些物體彷彿距離我們的眼睛越來越遠，因此它們的形態會變得越來越模糊，色彩也會發生一些變化。

　　首先，我們談論第一點。假設你正在一條大街或是一條鄉村小路，一輛馬車從你身邊經過。當這輛馬車在你前方不遠處的位置，馬車、車輪以及駕駛馬車的人的輪廓都是清晰可見的，你可以清楚分辨出馬車的各個部分，以及馬車夫的人物形態，知道他是一個肥胖的人還是比較瘦削的人，知道他是一個身強體壯還是身體屢弱的人。但是，隨著馬車沿著道路越走越遠，那麼呈現在你眼前的這駕馬車的形態就會發生改變。首先，我們在上面提到的那些細節會逐漸消失，這輛馬車會變成一團模糊的整體。再接著，這團模糊的整體會變得越來越小，看上去越來越模糊。若不是你之前近距離看見過這輛馬車，你甚至根本不敢肯定前面那一團模糊的東西到底是什麼。此時，馬車的任何部分看上去就像一個扁平的東西，整輛馬車看上去就像是這條道路色彩上一塊補充的色彩而已。

　　你是否還記得，我們在之前談論畫作裡遠處的羊群時，也曾談到這樣的補充的色彩呢？當時，我們對這些羊群之所以呈現出那樣的形象給出的解釋是，我們的眼睛沒有足夠強大的視力，在這麼遠的地方分辨出這些

細節。在馬車這個例子上，這個理由同樣是成立的。不過，真正削弱我們視力的，並不單純是距離的遠近，更在於我們的眼睛與物體之間形成的重重氛圍。要是在多霧的天氣裡，大霧籠罩在鄉村或是城市的時候，樹木與高聳的大樓都彷彿在籠罩在一片模糊的世界裡，幾百碼之外的物體彷彿都從我們的視線中消失了。這都是我們可以親自感受到的。但是，大霧或是迷霧氛圍均在比較潮溼的情況下出現，並且需要在冷卻的時候才會凝結而成。

　　當你們對著一面鏡子哈氣，就會發現你哈出來的潮溼氣體在鏡面冷卻之後凝結起來，在鏡子上形成一道霧氣的痕跡。傍晚時分，你可以看到霧氣在河流或是草地的上方凝結而成。這是因為在這個時候，太陽已經下山了，地面與空氣的溫度正在慢慢冷卻。但是，上層的空氣冷卻的速度要比靠近地面一層的空氣更快一些，因為上面靠近地面一層的空氣仍然能夠接觸到地面所儲存的熱量。因此，當上面冷卻之後的空氣降落下來，就會像一面鏡子那樣面對著地面空氣哈出來的空氣那樣，從而讓這樣的空氣凝結成霧氣。在整個晚上，地面的空氣也在慢慢地冷卻，但是地面空氣冷卻的速度要更慢一些，因此自然界仍然會出現冷空氣與暖空氣之間的交匯，繼續形成霧氣。因此，當第二天早上太陽升起來的時候，我們往往會看到草地上形成一層霧氣。隨著太陽慢慢上升，強烈的光線會首先照射在上層的空氣上。這些空氣逐漸變得溫暖，就會慢慢地上升，將靠近地面那些冷空氣擠壓上來。隨著冷空氣慢慢被吸乾，暖空氣就會慢慢地下沉。隨著這種冷暖空氣的迴圈不斷發生轉變，溫暖的空氣最後來到了地面上那些霧氣上。此時，你就可以看到在夏日早上出現的一些美麗場景。這些霧氣不久前還像一條毛毯那樣覆蓋著地面，此時開始出現躁動，彷彿它們從沉睡中蘇醒了一樣。它們稍微地顫動了一下，緩慢地伸展著身子，開始慢慢上升，迎接溫暖一天的到來。隨著這些霧氣不斷上升，不斷會有一縷縷的霧氣脫離原先的霧氣帶，逐漸地消失，直到一整團的霧氣在暖空氣的衝擊下

變得粉身碎骨，慢慢地漂浮在空氣中，最終在溫暖陽光的照射下，從地面上消失不見了。

在這天遲些時候，如果天氣比較炎熱，靠近地面上的空氣就會越來越熱，迅速地上升。我們可以看到這些空氣顆粒有時也會反射出一些光線。我之所以提到這點，是因為我希望你們在思考氛圍的時候，不要單純將這視為籠罩在我們與我們所看到的物體之間的帷幕，而要將氛圍看成是一種會移動與顫動的流體物質。我們稍後會繼續談論這個問題。與此同時，我們還要記住氛圍對事物的形態與色彩所產生的形象。

我們在上文已經談到，氛圍能夠讓物體的輪廓變得柔軟。其實，這是用另一種方式去描述那些看上去模糊不清的物體。即便是對一個煙囪而言，雖然這個煙囪與天空形成了鮮明的對比，但其本身卻沒有什麼鮮明的輪廓。乍看起來，你也許會認為，煙囪就像屋頂的飛簷那樣，有著分明的線條，而窗戶與走廊的輪廓也是非常鮮明的。不過，在畫家看來，這些事物的形態都並非如此。如果你認真觀察的話，也不會發現這是事實。假設一位畫家手上拿著鋼筆與墨水，正準備描繪其中一座房子。他運用直尺去讓畫面的輪廓變得堅硬。這也是建築師在描繪一座房子的設計時使用的方法，因為他的目標就是要按照建築工人那樣去描繪出精確的圖案。但是，如果你看見過這些建築設計圖的話，肯定會認為這些建築圖都看上去都是不自然的。這些建築圖要嘛是過分精確或是輪廓過分分明，無法將一座真實建築的形態呈現出來。如果這是他想要追求的目標，那麼建築師完全可以用其他的方法去進行描繪。這位畫家其實就是在從事著自由繪畫的創作。他不再用實線將飛簷或是煙囪的形態展現出來，而是將換一種方法。他將鋼筆抬起來，思索一會兒，然後留出很小一片留白的空間，接著繼續描繪線條，讓這些線條變得更深或是更淺，有時他會用力按下鋼筆，在紙上留下一個點。透過這樣的方式，他可以消除所有看上去特別分明的角度與輪廓，而是讓建築無呈現出不那麼明確的輪廓，使之與他的眼睛所看到

的真實建築物的輪廓是一樣的。正是出於相同的理由，當他在描繪任何雕刻畫作的時候，他都不會以嚴謹的手法將前門的石柱精確地描繪出來，不會像雕刻家那樣去進行創作。他會留下一些線條，打破另一些線條。雖然他將這樣裝飾品的風格與品格清楚地呈現出來，但整個物體的輪廓不會看上去那麼稜角分明，而會變得更加柔軟，略帶一些模糊。正如他的眼睛所看到的石柱。事實上，他會利用氛圍的柔化效果留下足夠的空間。

此時，我們應該會想到那些書法作品最注重的就是線條了。現在，讓我們看看諸如約瑟夫・彭內爾 [10] 或是愛德溫・A. 艾比 [11] 這樣的鋼筆藝術家會如何描繪這樣的圖案。他們在看待一棟建築的時候，並不是按照建築本身的輪廓，而是按照一個整體去看待的，整體的一部分與天空形成輪廓，其餘的部分則與周圍其他建築或是物體形成對比。也就是說，這些都是根據畫家個人的創作技巧，然後採取不同的方式去運用手上的鋼筆，讓這棟建築產生的整體效果與地面上其他建築以及天空的效果是不同的。在這些建築物裡，畫家會讓窗戶看上去與真實建築物裡的窗戶沒有什麼區別——也就是說，這些窗戶的色彩要比牆壁上敞開的窗戶顏色更深一些。他們之所以這樣做，是因為在畫家看來，不同的物體在不同的氛圍下，會在其他物體的相互關係下呈現出不同的色彩。除此之外，當你懂得更好地欣賞彭內爾與艾比的作品之後，就會發現雖然這些作品都是用黑白這兩種顏色完成的，卻給欣賞者傳遞出一種色彩的感覺。

我在上文還談到了這樣一個事實，很多畫家，特別是當代畫家將自然看成是一種色彩空間、整體感與另一個色彩空間、整體感之間的布局。這意味著當代畫家還沒有意識到整體的角度與輪廓。如果他們真的對這方面進行一番深思熟慮，就會努力避免讓觀者在他們的畫作中注意到這點。比方說，他們描繪一個男人的頭部、肩膀與臉頰的時候——使用了一個黑暗

[10] 約瑟夫・彭內爾（Joseph Pennell, 1857-1926），美國畫家、藝術家、作家。
[11] 愛德溫・A. 艾比（Edwin A. Abbey, 1852-1911），美國壁畫家、插畫家、畫家。

約瑟夫・彭內爾及其作品

愛德溫・A. 艾比及其作品

的背景。如果你認真審視這幅畫作，就不會發現任何一條分明的線條讓他的頭部與背景畫面區分開來。事實上，這個男子的頭髮與臉頰的顏色看上去都微微延伸出去，與黑暗的背景融為一體。畫家用畫筆去描繪男子的頭部，讓欣賞者無法區分背景畫面到底是從哪裡開始的。當你們在這幅畫作不遠處向前走或是向後退幾步看看，就會發現畫家這樣做的原因。畫作裡男子的頭部看上去非常結實，我們可以認為在他臉頰上的皮膚與前額緊致的皮膚上，包裹著稜角分明的頭蓋骨。但是，人物的頭部看上去並沒有與背景畫面形成對比，而是像一枚郵票蓋在信封上。事實上，如果這幅畫描繪真實的畫面，那麼黑暗的部分就沒有代表著真實的背景畫面。也就是說，這幅畫作會呈現出一種深度，讓人物的頭部與背景畫面還存在著一定的距離。但是，這樣的效果在畫作裡並沒有呈現出來，而是覆蓋在一種黑色的氛圍之下，仍然是可以用肉眼看到的。也就是說，觀者會感覺到，你們的雙手能夠在觸碰到男子頭部的同時，不會觸碰到那一堵牆。

現在，我特別希望大家注意一點，男子的頭部形象會讓我們感覺到他堅硬的頭蓋骨以及人物皮膚的不同的緊致程度。因為，這可以證明輪廓的柔化手段，並不會影響到傳遞出堅硬或是力量，乃至整體的情感。事實上，這樣做會增強效果，因為我們的注意力會集中在人物的頭部，而不會因為對輪廓的關注而受到分散。另一方面，大家千萬不要認為，輪廓的柔化處理方式，總是為了增強物體存在的厚實感。運用這種創作手法，可能是出於與此完全相反的本意。也就是說，這樣做是為了讓欣賞者無法感知到整體的厚實感。比方說，法國著名風景畫家柯洛在描繪樹林的時候，呈現出一團黑色的柔軟陰影，與天空柔軟的光芒形成對比。因為柯洛特別喜歡清晨時分與傍晚時分的自然景色。在這兩個時候，光線顯得比較柔弱，樹林彷彿籠罩在一片安靜的氣氛之下。他想要你們感受到這些樹木的存在，卻不讓你們注意到這些樹木具體的形態。你們可以看到，柯洛就是使用了柔化的輪廓去表達不同的創作目的。這表明同一種創作原則可以在不

同例子下有多樣化的運用。

　　柯洛在描繪樹木形象的時候，使用了扁平化的處理手法。樹木的樹幹變成了一團扁平的整體。這是他為了避免呈現出樹林具體形態而採用的一種方法。不過，這同樣源於一個創作原則可以有多種運用手法的事實。因為扁平化並不意味著物體看上去缺乏是真實性。任何房子看上去都不是扁平化的。若是你站在房子前面看過去，可能就是扁平化的效果。若是你們用自己的眼睛認真觀察，就會發現無論柯洛還是其他畫家，都發現了一點，即在戶外情況下，所有物體看上去都要比在室內環境下更具扁平化的效果。這其中的原因就在於，房間會因為窗戶照射進來的光線而變得更加光亮，窗戶附近的光線始終要比房間其他部位的光線要更加強烈一些。同時，這樣的光線在分配方面是不均勻的，因此會留下很多陰影，將物體的形態呈現出來。但在室外的情況下，光線要更加分散，分布的情況要更加均勻。除此之外，我們是站在距離事物更遠的地方去觀察的，因此氛圍就會摻和進來，影響我們的視覺。這兩個事實所帶來的結果，就是讓事物的整體產生扁平化的效果。要是我們站在一定的距離去觀察一片草地，就會感覺這片草地是平順的。倘若你走過去的話，就會發現這片草地需要修剪之後，才能進行棒球遊戲。楓樹是一種體格龐大的樹木，若是你看到楓樹旁邊有黑色的鐵杉樹的時候，就會看到楓樹呈現出淡綠色的整體色彩。不過，當你沿著這些樹木的樹枝向上爬，會發現這兩種樹木都變得更加扁平。

　　在談到輪廓的柔化與物體扁平化的效果是因為氛圍的影響時，我們還經常談及距離物體遠近所產生的影響。當我們距離物體越遠，氛圍就會產生越大的干擾，物體的線條就會變得越發模糊。在描繪遠處的山丘、崎嶇的地面或樹林等景物時，甚至就連那終年綠色的山丘這一形態比較穩定的事物，在輪廓效果呈現上也變得柔化了，並且扁平化成了一團微弱的色彩。

也許，我們在這些山上散步過，知道山地上生長著草地，還看到了楓樹、橡樹、柏樹等樹木綠色的葉子，每一種樹木都呈現出不同的色調，吸引著我們的目光。但在今天，我們站在遠處欣賞這座山丘，這些有著不同色調的綠色統一變成了帶有霧氣色彩的藍色調。這是因為氛圍對色彩所產生的影響。現在，我們就要談論這個話題。在欣賞山丘景色這個例子上，我們很容易理解這點，因為我們與山丘之間存在著一定的距離。但是，如果一排楓樹從山丘延伸到我們身旁，可以看到這些楓樹的長度，我們會感覺到楓樹的色彩會逐漸發生變化，因為這些楓樹距離我們的眼睛越來越遠。簡而言之，對有著敏感視野的畫家來說，即便是近距離物體的色彩也會受到氛圍的影響。

今天，這些山丘看上去是藍色的，明天可能就會呈現出灰色，而在另一天則有可能呈現出紫色或是淺桃色。在冬天的紐約地區，這些山丘很可能會染上一層乾燥的白色調。事實上，這些山丘的顏色會根據它們所處的氛圍與光線而呈現出不同的色彩，還要取決於當時的溼度與乾燥情況，溫暖與寒冷等因素。除此之外，當光線呈現出黃色、金色、灰色或是白色的時候，都會讓山丘呈現出不同的色彩。正是因為光線照耀下的氛圍經常會發生變化，才讓自然界的美感始終吸引著我們。自然界從不會呈現出相同的一副模樣，因此也不會讓我們感到厭倦。自然界的景象就像人類的那張臉，臉上的表情始終在發生變化。

有時，我們會看到這張臉上露出極具美感的表情。但在這樣極具美感的面具下面，可能是一個內心沉悶的人。如果是這樣的話，這個人的臉上將會呈現出消極的表情。若是與此相反，那麼他將會露出積極的表情。人的表情會從嚴肅到愉悅，在平和、憤怒與歡樂中不斷轉變。有時，人的表情會呈現出「冰冷的神色」──也就是面目表情。有時，我們可能會對人的表情所具有的美感產生厭倦，對另一張雖然算不上完美的臉龐，卻可能因為不斷呈現出來的豐富表情而討得我們歡心。當我們對這個問題進行深

入的思考，就越會意識到這種美感取決於我們的表情。人類臉上的表情與自然界呈現出來的不同場景是同一道理。自然界的美感也是會受到它呈現的景象所影響，並且會因為光線照耀下的氛圍而發生不同的變化。

　　我們稍作思考，便可了解到這點。自然界呈現出來的面貌會隨著季節的變化而發生變化，但是這樣的變化是在日復一日中以循序漸進的方式發生。在夏日假期的早上，每天我們都會看到相同的自然景象。不過，要是你根據我們所說的氣候環境以及當時的氛圍條件去看的話，就會對此有著不同的感受。某天，過往讓你感到非常熟悉的山川畫面可能會讓你的內心感到極為愉悅，而在另一天則會讓你感到非常沉悶。我們對這些場景進行越是深入的研究，就會發現場景的畫面在每個小時、每一天或是每個季節裡都在變化。

　　我在上文只是談到了氛圍的運動狀況。大氣氛圍的運動是以流體的方式運動的。某天，大氣氛圍可能就像林間池塘那樣靜止不動，而在另一天，則可能像波濤洶湧的大海那樣翻滾著。我們無法看到氛圍裡的顆粒，但我們可以看到氛圍裡反射出來的光線去進行感知。我認為，正是光線在氛圍裡反射出來的光芒出現的差異，才讓我們意識到在無風的日子裡，大氣氛圍到底是處於靜止狀態還是流動狀態。我們不需要擁有一雙十分敏感的眼睛，就可以注意到一年不同季節裡大氣氛圍的這種差別。在冬天的某個日子裡，大氣氛圍看上去是處於一種絕對靜止的狀態，而在另一些日子裡，大氣氛圍則可能處於極為活躍的狀態。在早春時節，大氣氛圍就像擁有了復甦的生命力，在蠢蠢欲動。到了夏天與秋天的時候，大氣氛圍則會顯得充滿了生命力或是處於一種昏昏欲睡的狀態。

　　冬天時節那看上去靜止不動的空氣，在約翰·H.特瓦克特曼[12]的畫作

[12] 約翰·H.特瓦克特曼（John Henry Twachtman, 1853-1902），美國印象派畫家。曾就讀德國慕尼克美術學院，學習油畫和蝕刻版畫。

〈雪〉，約翰・H.特瓦克特曼作品

〈霍利老宅〉，約翰・H.特瓦克特曼作品

裡得到了神奇的展現。春日時節的大氣氛圍在德懷特・W. 特賴恩[13] 的畫作裡得到了呈現。夏日躁動的空氣在蔡爾德・哈薩姆[14] 的畫作裡得到了呈現。秋天那昏昏欲睡的空氣場景，則在喬治・英尼斯[15] 的畫作裡得到了呈

德懷特・W. 特賴恩

⑬ 德懷特・W. 特賴恩（Dwight William Tryon，1849-1925），美國風景畫家。畫法深受惠斯勒影響。作品屬於「調性主義」（或「色彩主義」）風格。

⑭ 蔡爾德・哈薩姆（Frederick Childe Hassam，1859-1935），美國印象派畫家。他生於麻塞諸塞州多賽斯特，母親是納旦尼爾・霍桑的親戚。家裡經營的五金店毀於大火後，他在一家波士頓出版商得到職位，業餘時間在豪威爾研究所和波士頓藝術俱樂部學習。1883 年去歐洲，幾個月後回美國與毛德・多恩結婚。1886 年攜妻遊覽巴黎，並到朱莉安學院進修，受法國印象派影響。1889 年回國定居紐約，畫了許多英格蘭鄉間和紐約城市的風景。1898 年從美國國家設計學院辭職並組建「十人畫展」團體。晚年恢復了版畫創作，反對歐洲現代派的理念。1935 年因慢性病逝世於紐約東漢普頓。　哈薩姆的畫擅用溫暖色調，常常描繪美國的風俗，其著名作品有《雨中波士頓的哥倫布大街》、《曼哈頓霧中日落》、《雨中的第五大道》、《格洛斯特的教堂》等。

⑮ 喬治・英尼斯（George Inness，1825-1894），美國 19 世紀後半期充滿浪漫主義詩意的現實主義風景畫家。他出生於紐約州一個小商人家庭，自幼喜愛繪畫，早期作品受哈德遜河畫派的影響，曾幾度去義大利和法國學習，將法國巴比松畫派的影響帶到美國。後形成自己獨特的風格，筆觸自由、色彩豐富。作為瑞典科學家、神學家維斯登堡的信徒，喜歡探尋大自然的奧妙，透過各種光線效果表現自然，注重氣氛渲染。代表作：《拉克瓦納山谷》、《特拉華峽谷》和《薔薇之家》等。

〈春天的黎明〉一，德懷特・W. 特賴恩作品

〈春天的黎明〉二，德懷特・W. 特賴恩作品

華爾德・哈薩姆

〈夏日陽光〉、〈雨中的第五大道〉，華爾德・哈薩姆作品

現。上面提到的這些都是美國畫家，他們只是眾多著名畫家的代表人物而已。無論是在美國還是美國之外，當代藝術領域內的很多傑出畫作，都能夠在將大氣氛圍的不同狀態呈現出來。當代那些最優秀的畫家已經不滿足於單純描繪自然界的場景，他們想要描繪將自然界呈現出來的不同場景精確地展現出來。正如我在上文所說的，造成這種不斷變化的主要原因，就在於光線照射下的大氣氛圍時刻在發生著改變。

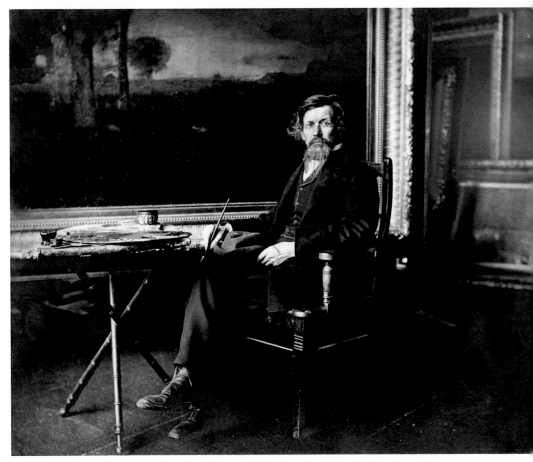

喬治・英尼斯

〈伯克郡〉（上）、〈彩虹〉（中）、〈月亮升起〉（下），喬治‧英尼斯作品

色彩（續）──基調

　　我們經常會聽到有人使用基調與色調等詞語去評價畫作。比方說，很多人會說，某幅畫作在色調方面是非常豐富的，有著優雅的基調；另一幅畫作的色調顯得比較細膩。要相對這些詞語進行一番通俗的解釋，這是比較困難的。因為這些詞語在日常生活中並非經常使用。儘管如此，我在此還是想要嘗試進行一番解釋。

　　顯然，基調這個詞語是源於音樂領域的。在音樂領域內，基調這個詞語有著更為明確的意義。當我們談到一架鋼琴發出了音調時，其實就是說，雖然這架鋼琴發出的音調與另一架鋼琴的音調是一樣的，但在音質方面會不同。在本章裡，我們會經常用到「品質」這個詞語。因此，讓我們首先了解「品質」這個詞語所具有的意義。品質這個詞語源於拉丁文，原意是指某一類事物所具有的特性。這就好比一條連衣裙與另一條連衣裙比較來看，雖然第一眼看著比較相似，但它們的品質是否相同呢？比方說，這條是用純羊毛做成的嗎？另一條是用棉麻混合物做成的嗎？其中一條連衣裙是否耐洗，而另一條連衣裙在洗了之後是否會縮水呢？與此類似，當我們在兩架鋼琴上按下同一個音符，其中一架鋼琴發出的音調可能會更加厚重、醇厚與具有迴響，另一架鋼琴發出的音調則可能比較輕盈或是具有金屬的味道。

　　為什麼前面那一架鋼琴的音調要更好一些呢？我想你們都應該知道，當鋼琴裡的琴弦被按下去之後，就會發生顫動。也就是說，這條琴弦不再是之前的那條直線，而是變成了一系列的波浪形狀。為了增強音量，製造鋼琴的設計者安裝了一層很薄的木板，將這塊木板稱為音板，這塊音板就放在琴弦下方。當琴弦發生顫動的時候，音板也會隨之發生顫動，因此發出來的聲音就會得到增強。這就是音板所產生的重要效果。因此，判斷一架鋼琴品質的好壞，就要看鋼琴的各個部分是否使用優質的材料，並且鋼琴內部的各個配件是否以完美的方式組裝起來。只有當鋼琴內部的各個零配件處於完美和諧的關係時，才不會在彈奏鋼琴的時候發出任何雜音，從

而讓這架鋼琴成為一個完整的整體。

　　鋼琴發出的音調，是因為鋼琴內部各個部件之間處於完美關係時發出來的。要是將這樣的概念運用到畫作裡：我們就可以看到，基調是畫作裡物體與物體之間的顏色皆處於完美的和諧狀態，從而讓整體的色彩和諧產生的顫動或是韻律的節奏由此得以增強。

　　從一般性角度來說，這是基調這個詞語的一般含義了。雖然這個詞語對你們來說還是比較陌生的，但是這個詞語所包括的內涵卻是你們所熟悉的。我們在上文已經詳細地談論了色彩關係、節奏與和諧等問題。你們應該還記得我們在談論維梅爾的畫作時所說的內容。維梅爾就是一位基調畫家，因為他畫作裡的各種色彩都處於完美關係。他的畫作從基調上來說具有美感，這些畫作的色調也是細膩的。你們是否還記得某個特別細膩的畫面呢？我跟你們說過，他的畫作裡有著一種光線照耀下的氛圍效果，而畫面裡的大氣氛圍似乎在顫動，而顫動的節奏似乎在整幅畫作裡傳動，將各種物體的色彩都聯合起來，使之變成一個和諧的整體。我們注意到這種類型的節奏與拉斐爾的〈法治社會〉這幅畫作裡的不同之處。在拉斐爾那幅畫作裡，韻律是使用的線條產生的結果。你們不能將那幅畫作稱為一幅基調畫作，因為在那幅畫作裡，色彩並沒有扮演著重要的地位。拉斐爾在畫作裡專注於處理好線條的關係，而不是色彩的關係。

　　在談到維梅爾那幅畫作的時候，我就提醒你們要注意氛圍裡存在的韻律感。因為一些人在使用基調這個詞語的時候，往往是描述氛圍將畫作物體的形態與色彩都包裹起來，使之變成一個整體的結果。不過，我認為，如果你們認真地根據我們之前談到的思路去看，就會發現以這樣的方式去使用基調這個詞語，其實與我們在上文談到這個詞語的意義是一樣的。因為，你們只能從自然事物的色彩關係上，去感受氛圍的效果。不過，我更加喜歡我們對這個詞語的解釋，因為做這樣的解釋要更加寬泛，因此可以包括更多的內容。比方說，作這樣的解釋可以包括日本所有的印刷畫作。

其中不少畫作都沒有展現出氛圍的效果，但若從色彩與整體之間的完美關係來看，則具有強烈的基調。

現在，讓我跟你們講一下基調的另一個明確定義，這個定義在上文也談到了。一些人可能會對你們說，某幅畫作是具有基調的，因為這幅畫作有著某種占據主導地位的色調。在我們看來，這個「占據主導地位」的意思是指某種色彩在這幅畫作裡占據著最重要的地位。你們可能還記得，在維梅爾的那幅畫作裡，占據主導地位的色調是藍色。那個女孩所穿的連衣裙就將藍色這種色調強烈地呈現出來了。當然，我們也會注意到這幅畫作裡的其他顏色，但這些顏色都只是起到一種輔助的作用。我們在欣賞這幅畫作時，印象最深刻的就是貫穿整幅畫作的藍色──因此，我們會說，這幅畫作的藍色占據著主導基調。而在惠斯勒創作的〈白衣少女〉這幅畫作裡，占據主導色調的顏色就是白色。

事實上，這也只是用另一種方式去說明在每一幅畫作裡，物體的色彩都與另一種物體的色彩處於一種完美關係。不管畫面裡呈現出更多或是更少的色彩，不管我們感知到多種色彩還是某種特別的色彩，其實都不影響我們所談論的這個問題。不管我們就這個問題進行再多的爭論，基調就是色彩關係以某種方式進行布局呈現出來，產生一種具有韻律和諧的結果。

當一名畫家創作一幅基調畫作的時候，他的腦海裡必然要思考色彩的亮度與暗度之間的關係，還要考慮到色彩呈現出來的暖色調與冷色調。在此我進一步解釋如下：首先，我想要談一下色彩的冷色調與暖色調。一般來說，畫家會將藍色視為冷色調。事實上，紫色反射出來的光線要比藍色更少。儘管如此，出於現實創作的考量，畫家會說冷色調就是藍色，然後他會將紫色與綠色與之連繫起來。另一方面，畫家會將黃色視為暖色調，並將黃色與紅色與橙色連繫起立。

如果你稍微對此思考片刻，就會發現畫家們在現實創作中對冷色調與暖色調之間的區分，是建立在光線的本質基礎之上，以及這些光線對我們

的感覺而言的。當你們看到一團紫羅蘭的四周是綠色的葉子，肯定會讓你產生一種冷意。這與紅色或是黃色的罌粟花在四周都是綠色葉子的情況下給你的暖意形成了鮮明的對比。

因此，如果畫家下定決心，要讓畫作的和諧基調是冷色調的話，他要嘛完全運用冷色調去進行創作，或是讓一種冷色調在所有顏色中占據「主導地位」。這位畫家可能在創作中會引入暖色調，但他這樣做只是為了形成對比，在使用暖色調時會非常吝嗇。當然，如果他想要創作一幅暖色基調的畫作，就會按照與上面相反的方法去做。你們也可以完全想的出來。不過，我之所以指出這點，是因為我認為，大多數人都更加喜歡一幅暖色基調的畫作。如果某一幅畫作描繪太陽在一片橙色的天空下下山，天空逐漸變成黃色。溫暖的光線就可以透過四周的樹木與草地展現出來，因此世間萬物彷彿都沐浴在夢境般的溫暖裡。我們當然會認為這幅畫作是具有美感的。這幅畫在色彩的豐富程度與醇厚的溫暖色調下，顯得特別具有魅力。那些運用冷色調創作出來的畫作，與暖色調畫作相比顯得比較溫順一些，很容易會被我們所忽略。不過，當我們認知了這種創作本意的區別之後，認真研究冷色調的畫作，我們可能會更加欣賞冷色調的畫作。因為冷色調畫作透過呈現那種安靜的感覺，將純粹與美好的情感完美地呈現出來。

我們有兩種方法去衡量光線與陰影之間的區別。其中一種方法是按照明暗對照法去做，另一種方法是透過對色彩值的分配去做。關於後面這種方法，我在上文已經詳細說明過了。但是，我想從色彩值在基調效果方面的特殊運用這一方面，加深你們對此的印象。

你們可能還記得，明暗對照法的意思是光線與黑暗之間的對比。因此，這就需要利用到光線與黑暗的色彩值。事實上，這同樣可以運用到光線與陰影之間的分布上。過去很多畫家都會運用這種創作手法，當代一些畫家也仍然在使用這種創作手法。在使用這種手法的時候，他們一般會描

繪光線從一個方向照射過來，並且是從人物的後背照射過來的，以某個角度照射在畫作裡的物體與人物上，這些角度一般是直角或是從畫面的左邊。這些畫家還會小心翼翼地讓光線集中起來，或是讓某個點顯得特別明亮。與此相反，那些專注於思考光線與黑暗色彩值的畫家，則會根據他在創作時所看到場景的光線，根據場景裡不同的色彩去進行創作。

現在，我們回到明暗對照法上來，明暗對照法產生的效果，就是讓光線與陰影之間形成強烈的反差：強光照射在物體上，會讓物體的絕大部分呈現出白色，陰影部分則是黑色的。為了抵消如此強烈的對比，很多畫家都會使用強烈的色調。比如，他們會大量使用紅色、黃色、綠色、藍色等純色彩。這導致的結果就是豐富的色彩呈現了和諧的基調，製造氣勢磅礴的場景，或是給人留下意想不到的深刻印象。

關於後面這種效果，魯本斯創作的〈卸下聖體〉可以說是代表之作。如果你認真研究這幅畫的複製品，就會發現光線源於畫面內的物體。這道光線是從救世主的身上發射出來的。這道光線不斷散發出去，照亮了附近其他人身體的某些部位，特別是人物的頭部與雙手。事實上，這些身體部位也是最能表達個人情感的。救世主的臉上有著死一般的蒼白色澤，顯得非常白，而在畫作的其他部分則顯得比較黑暗。救世主身上唯一的其他色彩就是臉上與雙手的肉色，看上去是淡藍色與紅色。魯本斯這幅畫作將黑色與白色之間強烈對比的效果呈現出來了。除此之外，這種色彩對比所處產生的驚人效果，也是我們一開始所無法想像的。因為這幅畫作激起了我們內心的那種敬畏、憐憫與崇拜的情感。當你們對這幅畫作進行越發深入的研究，就越會意識到這樣的情感源於明暗對照法的運用。雖然光線源於畫面內某個物體發出的，但這純粹是一種主觀的想像。也就是說，魯本斯並沒有嘗試去模仿真實的光線與黑暗形成的效果。他選擇讓自己成為分配光線與黑暗的裁判。他對畫面進行這樣的布局，主要有三個目的。第一個目的，他想要確保人物的形象呈現出來。我們可以注意到他在描繪一些人

物的時候，讓這些人物充滿了肌肉的力量。聖母瑪利亞這個人物露出了憐憫的表情，救世主衰弱的身體也讓人心生憐憫之心。第二個目的，魯本斯想要透過這種明暗對照，讓整幅畫作給人留下深刻的印象。第三個目的，正如我在談論救世主與聖母瑪利亞這兩個人物時所談到的，他想要透過對光線與黑暗進行更好的分布，讓我們在欣賞的時候內心充滿深邃的情感。

魯本斯的那幅畫就將古代畫家運用光線與黑暗之間的關係充分展現出來了。當代畫家更多的是透過運用光線與黑暗的色彩值去進行創作，這起源於維拉斯奎茲、十七世紀的維梅爾以及其他荷蘭畫家。我在上文提到的談到了惠斯勒創作的〈白衣少女〉這幅畫就與這種創作方法存在著連繫。因此，我只需要提醒你們，在這幅畫作裡根本不存在任何陰影之間的對比。整個場景都沐浴在統一的光線之下。但是，這種黑暗的對比是可以透過某些物體，比如紅色的箱子、藍色的花瓶等物體呈現出來。這些物體的色彩值都要比白色的連衣裙更低。惠斯勒在運用黑色的時候，並不是想要製造陰影，而是使用某些色彩值更低的色彩。因為這些顏色的物體會比其他物體反射出更少的光線。如果你們還不明白這點，完全可以翻到我們專門談論著這個問題的那一章節詳細地看看。

另一方面，即便當代畫家運用色彩值的方法，而不是明暗對照法去進行創作，肯定也想要描繪一個與陰影存在關係的場景。我們都知道，這樣的場景可能會填充著光線，但在某些地方，光線卻遭到了阻攔，形成了陰影。夏日的草地上閃耀著明亮的光芒，但每一棵樹與灌木叢後面留下了陰影。或者說，在冬天時分，同樣的地方覆蓋著大雪，空氣中閃耀著清冷的光芒，但在一些樹木瘦削的枝幹下仍然存在著陰影。

不過，真正的差異之處在於當代畫家看待陰影這個問題。當代畫家研究自然是為了將自然真實的效果呈現出來。他們在進行這種創作的時候，發現所有畫面效果的祕密在於光線本身。因此，他們開始從光線與物體之間的關係去看待一切事物，包括陰影本身。對他們來說，陰影並不是與光

線存在著什麼本質差別的東西，而只是比其他明亮的物體缺少了光線而已。一些光線可能因為樹木的葉子遮擋了，讓抵達地面的光線變得稀少。或者說，穿過層層葉子照射到地面上的光線太少了。但是，不管照射到地面的光線是多是少，光線被攔截下來的那個點會擁有更多的光線。即便是我們平常稱之為陰影的物體，其實也包含著一些光線。

因此，雖然明暗對照法是光線與黑暗之間的對比，但關於色彩值之間對比的更好說法，則是一個物體反射出了更多的光線，而另一個物體則反射出更少的光線。

我們可以認真觀察這到底是怎麼一回事。既然當代畫家將陰影部位看成是具有光線的區域，因此他們也能在陰影中看到色彩。事實上，陰影呈現出來的色彩也會根據光線的強度以及所在點附近顏色而發生改變。你家門前草地的局部顏色是綠色的。因此，即便在樹叢下面，當少量光線照射在這些草地上，草地也會呈現出綠色調，雖然這種色調的色彩值可能要比陽光直射下的色彩值低很多。另一方面，陰影的色彩值同樣會受到光線強度的影響，並且會根據光線是明亮還是陰暗所影響，有時會呈現出白色或是黃色。這是一個非常複雜的問題，在此無法詳細展開。但是，我之所以提到這點，是希望告訴你們如果你真的對此非常感興趣，可以在你散步的時候，認真觀察這樣的光線效果，這肯定會讓你感到非常有趣。

進入這個主題的簡單方法，就可以認真研究一下，當你伸出手，陰影落在一張白紙上的畫面。我正在韋耳斯巴奇燈[1] 下工作，我的手在白紙上落下了的陰影是淡紅的紫色。在二月明媚的一個早上，在韋耳斯巴奇燈的照射下，我的手在白紙上的陰影是淡藍色。在不同的情形下白紙上反射出來的光線是不同的，陰影會顯得比較透明，呈現出來的色調則比較細膩柔軟。

這個很簡單的例子可以充分說明，畫家們在研究雪地上的陰影時所發

[1] 韋耳斯巴奇燈（welsbach burner），也就是俗稱的「白熾燈」。

現的東西。這些陰影顯得非常透明、細膩，呈現出藍色或是梅紅色調，關鍵還是取決於光線本身的數量。

現在，我們可以就基調這個問題進行一番總結了。在我們談論一幅具有基調品質的畫作時，我們所指的意思是，這位畫家將黑暗與光線之間的相對關係組合起來了，而且冷色調與暖色調之間的相互關係，可以營造出和諧的關係。在這個過程中，始終貫穿著一種韻律或是顫動的節奏。當畫面裡彌漫著氛圍的時候，這種顫動節奏便很容易被觀賞者感受到的。

在談論〈卸下聖體〉這幅畫作時，我們已經談到了基調在激發情感方面所具有的能量——我想要補充一句，基調始終都能夠對情感產生強烈的吸引力——其中還包括那些抽象的情感。貓眼石閃耀出來的粉色與綠色彌漫在奶油色的氛圍下呈現出的和諧基調，會激發起我們內心愉悅的情感，這種情感與我們內心原本的想法可能相去甚遠。這種愉悅情感就是一種純粹的情感。難道你們沒有發現一點，當畫家利用貓眼石呈現出的和諧基調當成圖畫創作的色彩計畫時，呈現出的和諧畫面仍然會以一種抽象的方式讓我們感到愉悅。在欣賞的那個時刻，這可能會與畫作本身的主題聯繫起來，我們根本不需要嘗試與之區分開來。但是，人物或是場景所呈現出的情感，肯定要顯得更加柔和與美好，因為場景本身充溢著一種和諧的情感。

在此，我想列舉一下美國畫家湯瑪斯・W. 杜因[2] 所創作的一些畫作。這些畫作描繪的是一兩個女人站著或是坐著的畫面，她們顯然都陷入了某種沉思狀態。在她們身旁的，可能是一張桌子，一個花瓶或是掛在牆上的一面鏡子。如果你問我，這幅畫作的主題到底是什麼，我會回答說，沒有什麼主題。因為這些畫作裡本身並沒有什麼你可以去描述的主題：畫面裡的那個女人是誰，為什麼她會在這裡，她又在做著什麼？因此，我不想

② 湯瑪斯・W. 杜因（Thomas Wilmer Dewing, 1851-1938），美國印象派畫家。畫作主題多為女性藝術家，多數作品被美國斯密森那協會收藏。美國「十大印象派畫家」俱樂部創建者之一。

湯瑪斯・W. 杜因

〈拿魯特琴的女子〉，湯瑪斯・W. 杜因作品

〈夏天〉，湯瑪斯・W. 杜因作品

〈手持玫瑰的女子〉（上）、〈白衣女子〉（下），湯瑪斯・W. 杜因作品

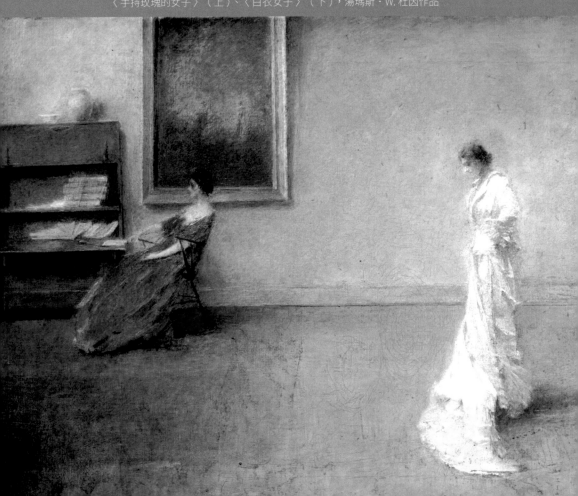

跟你們談論畫作裡的人物形象，而是希望你們能夠將關注點放在畫作的和諧基調呈現出來的微妙與美感。我希望你們能夠用一種外在思想去自由地看待這些，就像你們在欣賞貓眼石一樣。也許，隨著你的觀察程度慢慢加深，畫作基調呈現出的美感就會逐漸出現在你的想像世界裡，你將會發現這個女人身上散發出某種美感。

　　我希望你們能夠明白一點，那些有能力創作出和諧基調的畫作的畫家，往往會運用這些方法去表達出他對這個主題的情感與感受。這方面一個典型的例子就是惠斯勒創作的〈一位藝術家母親的肖像〉。這幅畫作目

〈一位藝術家母親的肖像〉，惠斯勒作品

前收藏在巴黎的盧森堡美術館。我希望你們能夠看一下這幅畫作的照片，就會發現畫作裡描繪的是一位上了年紀的女士戴著一頂白色的蕾絲網帽，穿著一件黑色的長袍，她的手抓住放在膝蓋上的一張手帕。我們只能從側面看到她的人物形象，她的身後是一堵灰色的牆壁。牆壁上掛著兩幅黑框的畫作，其中一邊還懸掛著一條深綠色的簾幕。

當這幅畫作第一次展出的時候，惠斯勒將這幅畫作稱為「黑色與灰色的一次重新布局」。也許，惠斯勒的本意並不是讓他的母親成為名人，或是表達他作為兒子對母親的敬意。事實上，他是出於一個更重要的原因。他對母親所持的那種抽象情感——包括了愛意、虔誠以及對她的尊嚴與溫柔的理解——都在惠斯勒對黑色與灰色這兩種色彩的布局上產生了重要的影響。詩人透過詩歌的韻律或是和諧的節奏表達出來的情感，惠斯勒則透過色彩的基調和諧充分地表達出來。

如果另一位畫家不是一位色彩基調專家的話，就有可能使用人物的線條去描繪臉龐與雙手，呈現出人物更多的尊嚴與優雅的姿態。但是，他創作的畫作卻無法像惠斯勒的這幅畫作給我們帶來深沉的感動。因為惠斯勒的畫作——我該怎麼去描述呢？——在畫布的每個部分上，都透過色彩的基調和諧將人物的尊嚴與溫柔展現出來。畫面裡只有這位母親一個人物，正在陷入個人的思緒當中，但是她身邊的物體都充滿著和諧的色彩，彷彿在將兒子對她的愛意與尊敬表達了出來。難怪惠斯勒的這幅畫作會牢牢吸引住我們的眼球。因為我們在他的這幅畫作裡看到的並不僅僅是他的母親，而是將我們每個人對母親形象的那種概念都展現出來。

和諧基調一般都具有節制與沉默的特點，包括了淡然與冷靜的色彩。這並不像使用慷慨激昂的話語去說服我們的想法。相反，這是一種運用安靜、節制與沉默的方式去感動我們。我之所以提到這點，是因為你們在一開始的時候，可能會被那些色彩豔麗的和諧基調所吸引，當然這些畫作本身也具有美感的。正如魯本斯的畫作，可能會讓你們在欣賞的時候，內心

感到一種難以言喻的快樂，或是像盧梭描繪的日落景象時那樣散發出激烈的情感。但是，因為我們的感知能力是沒有極限的，因此在激發我們內心情感的和諧基調方面，也可以有著千變萬化的形式。我們可以欣賞和感知到，在這些基調和諧的畫作裡傳遞出那種最激動人心與最具美感的特質，基本都是那些色彩比較安靜與微妙的，就像用低聲絮語的方式對著我們的想像世界訴說一樣。

在本章行將結束的時候，為了更好地總結基調的品質與表達方式所具有的意義，還是讓我回到聲調這個話題吧。你們是否想過自己的聲音所具有的音調或是表達方式呢？當然，我的意思並不是你要有歌唱家的聲音。我們中很多人天生都沒有那樣的聲音，但是我們都有閱讀或是說話時的聲音。你在這樣做的時候，表達出了什麼樣的音調或是方式呢？我正在想你們如何使用自己聲音的方式，以及你們說話時應該採用什麼樣的音調或表達方式呢？

在你說話的時候，你是會用鼻音慢吞吞地說，還是語速很快呢？你發出的聲音是比較尖銳、刺耳還是單調呢？也許，你從未認真考慮過這個問題。讓人震驚的是，真正對此有所了解的人實在太少了。絕大多數人都認為自己發出的聲音，只是用來表達意思的一種工具：他們在說話的時候，就像打開了一個水龍頭，讓自己的話語就像水龍頭流出來的水一樣。我們是否經常看到一個美麗的女孩或是女人，穿著很有品味的服裝或是得體的舉止，卻只有在她們閉上嘴巴的時候，才會讓人感到愉悅。不過，一旦她們開口說話，她們的魅力便立刻減半。因為，她們的聲音缺乏一種和諧的基調，就好像她們的聲音缺乏光線與陰影之間的變化，她們的話語也缺乏冷色調與暖色調之間的對比，沒有任何韻律的效果。即便她們說出的話語並非那麼尖刻，但同樣讓人感到非常單調乏味。

或者說，當某人在閱讀莎士比亞的〈羅密歐與茱麗葉〉這個劇本第一章某個段落的時候，雖然沒有像那些糟糕的讀者那樣，遇到某些不認識的

單詞，或是直接跳過了斷句。事實上，他以非常有智慧的方式閱讀這些話語，認真留心每個文字的意思。但不管怎麼說，他的朗讀是非常糟糕的，因為他的聲音無法傳遞出文字的音樂性。莎士比亞用最優美的語句描繪著整個場景的畫面，因此應該用大聲的音調朗讀出來，更好地將文字對應的情感表達出來。但是，我們的這位讀者可能根本沒有注意到這點。他似乎不知道莎士比亞使用的那些母音單詞，在朗讀的時候應該將某種特殊的美感表達出來，使之與下面一些詞語具有抑揚頓挫的發音形成一種旋律。這位讀者在朗讀的時候，「謀殺」了整個場景的美感，因為他的聲音沒有任何聲音與音調方面的表現力。你是否真的理解我的這番意思呢？

如果你之前沒有想過這個問題，我希望你們在日後能夠對此留意一下。因為我們每個人都有能力去提升說話時的表達方式。

第十七章

畫法與繪畫

我完成了色彩方面的討論，因此我想要談論畫法這個主題。我希望你們明白優秀的畫家在揮筆的時候，是如何將他們內心想要表達的東西呈現出來的。

我之所以在上文使用「優秀的畫家」這個詞語，是因為我考慮到上文已經跟你們談論了那些真正意義上的畫家或是色彩專家，與那些嚴格意義上繪圖員之間的區別。你們可能還記得，繪圖員會特別關注人物的線條，然後據此進行創作，並且小心翼翼不去破壞這樣的線條。若是從嚴格意義去看待畫家，就會發現畫家會將人物看成是一團著色的整體。

我想要告訴你們，若是按照獨立的觀點去看，每一種創作方法都是對的。但在我們談論這個問題的時候，其實還沒有對線條的品質與表達方式的意義進行說明。因此，我遲遲沒有跟你們談論線條的品質與表達方式的可能性。現在，我想首先談論這個問題，然後再回答畫法這個問題上。

記住，我們現在所考慮的問題，其實就是某個人物或是物體的描繪方式，簡單來說就是以輪廓的方式呈現出來，同時沒有其他線條將光線或是陰影呈現出來。這可以用一支鉛筆或是畫筆來完成，或是透過其他方式完成。但不管怎麼說，這都只是輪廓而已。現在，很多人認為，輪廓存在的唯一目的，就是將人物包裹起來，讓我們更好地審視人物本身的形象。他們可能會認為人物是具有美感的，因為這代表著他們所喜歡的某些東西，比方說一個嬰兒圓胖的身體。但是，假設這個人物呈現出的是一個髒兮兮年老乞丐的形象，有著皮包骨的手臂與畸形的雙腳呢？難道他們還會從中看到美感嗎？我對此表示懷疑。

雖然這樣的乞丐形象可能沒有任何美感可言，但仍然會有很多線條將其包裹住。如果是這樣的話，我們目前所談論的線條美感，肯定是抽象意義上的美感。因為這只是與線條本身存在聯繫，要與線條勾勒出的人物區分開來。

假設你在一張紙上描繪出一條線，會呈現出什麼結果呢？這條線肯定

會有一定的方向，並且是屬於某種類型的線條。這條線要嘛粗，要嘛細，或是一開始比較細，接著變得越來越粗，接著變得越來越細，反之亦然。這條線可能是模糊或清晰的，筆力堅定或搖擺的。不管這條線呈現出什麼形態，這要嘛是因為你想要描繪出這樣的線條，要嘛是因為你無法描繪出其他的線條。不管怎麼說，這條線呈現出什麼樣形態，都是你描繪出來的。如果你有足夠的描繪技巧，那麼你就能按照內心的想法，將這條線精確地描繪出來。

這條線的方向，也是你的手與手臂移動時的結果。你的手移動的方向很有可能是不確定的：你甚至不確定這條線應該往哪個方向移動。不過，如果你是一位技術嫻熟的繪圖員，難道你不認為自己可以更好地控制手與手臂的運動幅度，讓畫出的線條完全按照你的想法嗎？是的，你可以對線條的方向進行控制，就像音樂家對鋼琴按鍵上的控制，讓手指按下不同的按鍵，發出不同的音調。

但是，只有這方面的技巧就能讓你成為一名優秀的音樂家嗎？你知道，音樂家肯定要帶著情感去演奏。這首先意味著，他必須要能感覺到音樂的美感；其次，他知道如何移動手臂，準確地按下那個鋼琴按鍵，將表達情感所需要的音調彈奏出來，讓發出來的音樂能夠將情感表達出來。

正如音樂家的大腦將情感傳遞到他的指尖上，畫家在進行創作時也是如此。你們可以看到，當畫家嘗試告訴你某些事物的美感時，往往會用手在空氣中畫一個圈，同時彎曲食指與拇指，似乎正在抓住美感一樣。這是他做出的一種本能動作，因為他習慣了用手去表達內心的想法。雕刻家也會做出類似的事情，只是他更習慣將手指合在一起，只用拇指表達個人想法——因為他經常用拇指去塑造人物形象。

人類雙手在塑造具有美感的方面，最典型的例子就是花瓶了。相比於輪子、桌子，花瓶的塑造要更加考驗人的技巧。花瓶使用泥土做成的，但在陶工那雙靈活的手下，花瓶的形狀每時每刻都會隨著他的手指在不斷變

化，讓花瓶呈現出來的形狀與他腦海裡的理想形狀變得越發相似。陶工可能會停下來思考一會，我們認為他已經完成了工作。但是，他並沒有完成手頭上的工作，而只是在認真思考著如何完善。他之所以停下來，只是因為他感覺花瓶的形狀與他理想中的形象還存在著一些差距。因此，他的雙手會繼續忙活起來——當然，他是以非常溫柔的方式去這樣做，就像哄騙「泥土」這個小孩子按照他所想的美感線條那樣走下去。

　　從陶工製造花瓶的這個例子，我們可以對畫家追求的線條美感有另一種看法。上文說過，陶工會根據自己的想法去塑造花瓶的形狀。當然，如果你親眼看過這樣的操作過程，肯定也會說「成長」這個詞語是非常恰當的形容詞。在所有充滿美感的畫作裡，我們也能感受到一種成長的情感。當然，這不是以隱喻性方式去表達的，而是以字面上的意思去表達的。即線條會在畫家的手下不斷地成長，這一切都是因為畫家受到內心想要表達的情感驅使。

　　讓我跟你們說說我個人在這方面的一段經歷。雖然我不是一位畫家，但也經常畫畫。某天，我正想要豐富一幅裝飾畫，裝飾畫上有很多葉形裝飾的葉子，還有捲心菜的葉子，還有彎曲的藤條與起皺的邊角。我想要達到的主要目標，就是讓那些彎曲的線條變成曲線。在很長一段時間裡，我都在盡可能地進行模仿。突然間，我的內心似乎感覺到了，這條曲線應該往哪個方向延伸出去。這並不是一件單純欣賞複製品的過程，而是感覺到大腦想法的真實成長。突然間，奇蹟出現了。因為我腦海裡的想法懂得如何控制我的手去描繪線條。畫面裡的葉子就在我的筆下呈現出來。我能夠感覺到這片葉子在不斷地成長。當然，這也是整個繪畫過程中最美好的體驗。其餘的部分都是機械性，唯獨這部分的感覺則是真實存在。我在這段經歷裡感受到的奇蹟，只是屬於我的，無法重複。但在那個時刻，我明白了兩樣東西：首先，畫家在進行創作的時候，肯定會感受到無限的愉悅。其次，畫家所描繪的線條可能是一種充滿生命力的成長。在這種情形下，

優秀的繪圖員也能夠做到這點。

從那之後，我就開始觀察樹木與植物的成長。你們可能會有相同的發現，就是每一株植物或是每一棵樹都有自身獨特的美感。當你這樣做的時候，其實就已經回到了對畫作線條的研究了。你可以深信一點，即線條的美感在於充分展現出生命力與品格。不僅是物體代表的生命力與品格，而且還包括了畫家本身具有的生命力與品格。

也許，你已經明白，即便一幅畫描繪的是一位醜陋老乞丐的畫面，但這幅畫可能仍具有美感。生命本身雖然會有多種不同的形態，即便有時是以讓人感到恐怖的形態出現，仍然是非常神奇的。線條呈現出的美感是那麼柔和，我們根本不需要理會線條勾勒出的事物輪廓，只需要對線條所展現出的生命力與品格感到心滿意足。

如果你認真研究日本的繪畫作品與印刷畫，將有助於你更好地理解與欣賞線條所具有的抽象美感。因為日本的畫作在描繪人物與物體方面的方法，與我們的方法是大相逕庭的。我們也並不總能理解他們畫作的主題是什麼。因此，我們最好以抽象的方法去理解線條的美感，而不需要考慮線條所勾勒出的物體本身。

在談論線條這個主題之後，我們現在可以談論一下畫法這個問題了。此時，我們不能再想著那些很薄的邊角，而是思考著尺寸較大或是較小的整體。這可以是一件長袍的整體，或是長袍的褶皺形成的整體。

我不需要告訴你們，當畫家手上握著畫筆的時候，肯定是充滿著情感的，這與他手上拿著鉛筆時是一樣的。事實上，我們在上文就線條的情感與表達方式所談論的內容，同樣可以應用到畫法上。當一位畫家在創作的時候，並不單純想著用畫面去填充空間，而是按照畫家的本能去創作，就能夠勾勒出具有生命力的畫面。有時，他會將畫筆放在一邊，拿起調色刀，將顏料塗抹在畫作表面，或是將之前已經描繪出的部分刮掉。有時，他甚至不需要任何繪畫工具，直接用拇指去作畫。無論他在創作時使用什

麼畫法，都是一個相對來說不是那麼重要的事情。對我們來說，真正重要的是，不管他在創作時使用什麼工具，這都是因為他想要將內心的某種情感表達出來而已。他腦海裡的情感會透過手臂傳遞到手上，接著再從手上傳遞到畫布上。

一般來說，這個傳遞的過程越是迅速，那麼創作的畫面就會呈現出強烈的生命力。其中的理由是，這樣的畫家相信內心傳遞出的情感。他腦海裡的那種情感是可以很容易被理解，因此他感覺自己完全有能力將這樣的情感表達出來，並且相信某種表達方式可以將這樣的情感傳遞出去。所以，他在拿起畫筆進行創作的時候，不會露出猶豫不決或是做出時起時停的尷尬動作。相反，他會以非常自由、自然的方式去進行創作，讓我們可以從他創作的畫作裡直接感受到充滿生命力的愉悅感。

你們都知道，當我們聆聽一位優秀演說家以流暢自然的方式表達思想，使用自然準確的詞語表達個人的想法時，是一件多麼振奮人心的時刻啊。在聆聽這位演說家的演說時，我們可以感受到思想充滿生命力的成長過程。當你對繪畫有了深入研究之後，就會感受到一些畫作是否具有這種充滿生命力的成長。

不過，你們有時也會發現，這樣的畫法呈現出的畫面乍看起來是充滿生命力的，其實卻缺乏一種充滿生命力的成長。這更像你在體育館裡進行肢體伸展活動時耍的把戲而已。事實上，這樣的畫作只呈現出一股活力。我也許能夠將這比喻成一位有著流暢口才，卻沒有什麼思想的演說家。這位演說家也許能夠說出很多充滿力量或是華麗的話語，讓你在短短的幾分鐘內有「醍醐灌頂」的想法。但是，當你回過頭認真地進行一番思索，就會發現他的這篇演說是那麼的自命不凡與敷衍了事。他只是在宣揚著一種愛國主義情感而已。但是，林肯在宣揚愛國主義情感的時候，表達出來的精闢思想，用如此簡單的話語表達出來了，成為了所有美國人的一段記憶。與林肯相比，這樣的演說家只是用一些模稜兩可的詞語去對主題進行

概括性的處理，他的演說缺乏真正的價值，都是華而不實的東西。

　　你將會發現一些畫家同樣非常喜歡展現出自身的聰明，他們滿足於將這種耍把戲的技能呈現出來。

　　你還會發現，一些畫家在手工創作的靈活度方面看上去不是那麼好，但他們想盡一切辦法去讓你們感受不到他們的畫法。惠斯勒就是這類型的畫家。他經常說，在完成一幅畫作之後，畫家能夠完全隱藏了他創作這幅畫的手法，那麼這幅畫作才算真正完成了。他的意思是，希望畫作能夠將他的情感充分展現出來，以直接圓滿的方式進入我們的想像世界，而根本不希望欣賞者去思考創作本身的手法。

　　惠斯勒的繪畫手法比較細膩。他會在今天加入一些內容，在明天再加入另一些內容，整個創作過程就是一個不斷添加的過程，可以持續數年之久。因為，他想要表達出的情感是非常微妙的。正如自然界裡的很多事情，這種微妙情感富於生命力的成長過程，都是非常緩慢的；另一方面，大多數優秀的畫家似乎都是雙手靈活的畫家。不管怎麼說，他們最後呈現出來的畫作，都會給人一種印象，那就是這樣的畫作是一個大腦靈活，雙手敏捷的人在短時間內完成的。

　　欣賞畫法最好的方式，就是近距離地欣賞一幅畫作，認真觀察畫作裡呈現出的畫筆塗抹與條紋。乍看起來，這些東西似乎沒有任何意義。但是，你可以稍微退後一步看看。你就會發現，幾乎所有分離的畫筆記號都突然消失了。這些畫筆記號彼此融合起來了，而且呈現出的意義也更加清晰。當你對畫家這幅畫作的效果進行深入研究之後，就可以繼續往前走一步，認真審視畫家為實現這種效果所使用的方法。

　　如果你正研究的是一幅風景畫，可能會發現站在遠處看，天空的顏色是灰色的，包括了藍色、粉色與灰色的條紋。首先，這是畫家運用畫筆的塗抹形成的。其次，這是畫家透過將多種顏色混合起來，成功讓天空呈現出一種氛圍的效果，並讓這種氛圍延伸到很遠的地方。接著，如果你認真

審視那些樹木，還可能會發現這些塗抹的畫筆是又短又粗硬的，更好地將植物叢的特點展現出來。要是從遠處看，這些植物叢給人的印象只是簡單的綠色。我們同樣可以透過近距離觀察，發現裡面還包含著其他的顏色。畫家正是透過這樣的畫法，將光線照耀在植物叢上的效果呈現出來。因此，我們站在遠處去看這些樹木的時候，並不會有堅硬或沉重的感覺，反而會感受到光線與氛圍所具有的那種穿透性。

按照這樣的方式，你可以稍微靠近這幅畫作，或後退幾步欣賞這幅畫作。你可以不斷這樣問自己：畫家在這幅畫作裡想要給讀者傳遞出什麼樣的印象？為什麼他要使用這樣的創作方法？你很快就會發現，你已經開始深入了解畫法的品質與表達方式了。

我還想簡單補充一些內容。在上文，我提到了「收尾」。什麼是「收尾」呢？絕大多數人會認為，這個詞語意味著一幅畫作的每個部分都處在亮度與準確度的統一狀態。他們認為，這幅畫應該像擦鞋工擦完鞋子之後，鞋子閃耀著光芒一樣。

當然，你會看到不少畫作呈現出來的效果，都可以為你這樣的解釋正名。不過，一般而言，這些都不是真正優秀的畫作。你可能還記得我們在上文談到的質地這個問題。只有一些物體的質地是光滑閃亮的。因此，如果整幅畫作都給人一種光滑閃亮的質地，那麼畫面裡某些物體的質地效果肯定會因此遭受損害。生活本身絕非完美統一，因此絕對不能以相同的方式將所有人或所有事物都展現出來。所以我們可以說要是一幅畫呈現出統一的光亮與精確度的話，那麼這幅畫就肯定無法準確地將生活本身展現出來，整幅畫作也給欣賞者機械的感覺，而不是充滿生命力的感覺。

你必須要做好心理準備，即在欣賞優秀畫作的時候，要接受畫作裡很多畫面看上去好似沒有收尾的效果，要接受這些畫作呈現出來的不同風格，包括粗糙、高雅、大膽、時髦、謹慎、柔和、燦爛或是中庸等。因為這些傑出畫家都有著不同的創作風格與創作背景。對一名畫家而言，他使

用畫筆的方式，其實就是表達個人獨立性與對生命的看法，因此也能將他所描繪的事物生命與品格呈現出來。

我已經跟你們說過惠斯勒對「收尾」的定義。也許，他將自身的個性變成了一般性的東西。也許，下面這個定義適用於各種類型的畫家與畫作。當畫家完成了他的畫作，並成功地透過畫作表達出激發他創作出這幅畫作的情感。這樣的定義就包括了惠斯勒的定義，同時也包括了提香、魯本斯或是維拉斯奎茲等畫家在創作實踐中的理解。這些畫家的畫作到今天仍然為我們津津樂道，彷彿仍能讓我們感受到他們創作思想所具有的生命力。

除此之外，這樣的定義還包括了你們認為尚未收尾的很多畫作。這些畫作看上去就像描摹畫，即使你認為這樣的畫作好似未完成的一樣。不過，你這樣的想法會隨著時間的推移慢慢消失。當你對畫法的理解逐漸深入之後，就會發現很多畫作都只是包括幾條線條而已，很多尺寸不大的畫作都只是包含著幾處色彩，但這樣的畫作要比很多所謂完成的畫作更具生命力的情感。因為，那些所謂已經完成的畫作傳遞出的情感，早已經淹沒在平庸的海洋裡了。

主題、動機以及觀點

　　你們可能還記得，在本書的開篇，我就跟你們說過，我不會過分談論很多與畫作主題相關的內容。因為我想從一開始就讓你們意識到，一幅畫作描述的主題與表現這個主題的手法相比，根本是不值一提的。畫家的創作手法可能將一個不錯的主題做得很糟糕，而一幅優秀的畫作可能透過恰當的處理手法，將一個不是那麼吸引人的主題呈現得很到位。事實上，我想要幫助你們在看待畫作的時候，首先將其當成一個藝術品，一種因為形式與色彩具有美感的東西。也就是說，這樣的畫作除了主題本身所宣揚的思想之外，還具有著抽象的美感。我的目標是教會你們用一種抽象的方法去欣賞一幅畫作，懂得單純從畫作的形式與色彩去欣賞其美感。

　　這並不是現在很多人在欣賞畫作時習慣使用的方式。多數人首先是從對一幅畫作的主題感興趣之後才會去欣賞。還有很多人在欣賞品位上只停留在這個階段。不過，我認為，如果我能夠讓你們對一幅畫作的抽象內容感興趣的話，就會在欣賞畫作的旅程中走上了正確的道路上，之後你們對畫作主題的興趣也會隨之出現。因此，我將畫作主題這個問題的討論便放到了最後。

　　根據畫作的主題，畫作有時也會被分為不同的歸類。這樣的分類就包括了宗教畫作、神話與傳奇故事畫作，人物肖像畫、風景畫、歷史主題畫作，比如〈華盛頓橫渡特拉華河〉；再比如描繪日常生活場景的風俗畫；描繪花朵、水果、死去的小鳥、野獸、魚類以及人類創作的手工藝品的靜物畫；還有裝飾畫與壁畫等。但是，這樣的分類並沒有真正解決這個問題，因為這些主題畫作中的每一幅畫都是按照不止一種方式去創作的。創作的方式則是取決於畫家的創作動機與創作觀念。

　　因此，感受畫作主題最簡單的方法，即首先要了解畫家的創作動機與觀點。一般來說，讓我們首先按照這些詞語在字典裡的意思去了解，然後看看這些意思是否可以運用到我們目前正在討論的問題。

　　按照字典的意思，動機是指可以驅使物體不斷移動的東西。比如，一

輛火車的驅動力是什麼呢？這種驅動力是來自蒸汽還是電力呢？對任何一位畫家而言，真正驅使他採用某種方法或是沿著某個方向去創作的原因是什麼呢？

另一方面，觀點則是一個人站在某個位置看待事物的角度。你可能是站在窗戶邊的位置，看到街道上正舉行的遊行活動。不過，這個詞語除了經常用在身體所處的位置之上，也會用來描述你內心所持的立場。也就是說，根據我們的出生與成長環境，這些都是我們從祖輩那裡繼承過來的，之後透過教育與人生經驗，使每個人都逐漸形成了自己的觀點。比方說，你們會毫不猶豫地說，你所持的觀點是代表美國人的。當你讀到關於巴拿馬運河的介紹時，你不僅對此充滿興趣，而且還會充滿了自豪感，因為這是美國人挖掘出來的一條運河。如果這條運河是法國人開挖的話，那麼你對這條運河的興趣可能會減半，而你根本無法從中感受到任何民族自豪感。在你第一次出國旅行的時候，會忍不住對歐洲大陸的民眾與美國民眾在一些做事方式上進行批判性對比。你會習慣性地站在美國人的觀點去看待身邊的一切事情。因此，你所持的觀點，就是你過去生活方式與經驗的結果。對畫家來說，情況亦如此。每個人都有著出生、成長與接受教育的地方，因此也會有著屬於個人的觀點。每個人都是獨特的，因此他也會有著獨特的個人動機。正是透過動機與觀點之間的融合，他才能按照個人方式去看待事情，並且以自己的方式去將想法表達出來。

既然每一位畫家都與其他人不同，因此他們的創作動機與觀點的差別也就千變萬化。事實上，這樣的千變萬化是無止盡的。隨著你的年齡越來越大，繼續深入研究畫作，就會從欣賞畫作中感受到更多興趣，可以發現每一位畫家在創作時都有著獨特的動機與觀點。因為每一位畫家在畫作中，都會情不自禁地表露個人的情感，正如當你是耶魯大學的學生，正在看著耶魯大學與哈佛大學舉行的一場橄欖球比賽，肯定會選擇支持自己的母校球隊。在觀賽期間，你的肢體動作會表露出你的情感。畫家在作品

裡，同樣會表達出個人的好惡。因此，在研究畫作的時候，你其實是在研究畫家的個性。

　　我希望你們意識到，這樣的研究沒有任何局限性。這方面的興趣會一直陪伴著你。與此同時，我的目標是幫助你們進入這方面的研究。一開始，一切事情都應該是盡可能簡單的。雖然畫家的創作動機與觀點千變萬化，還是讓我們看看是否可以找到研究這種動機與觀點的簡單線索吧。我認為，首先將所有畫家分為兩大類。其中一類畫家是指那些更願意將真實世界呈現出來。另一類畫家則按照他們個人想法去呈現這個世界。這就是自然主義或現實主義與理想主義在動機與觀點方面的重要區別。一些畫家是自然主義者或現實主義者，另一些畫家則是理想主義者，還有很多畫家都既是現實主義者，又是理想主義者。

　　我們必須要對這種籠統的區分有著清晰的了解。因為你們可以看到，如果你堅持按照自然主義者的觀點進行研究，那麼你可能永遠都無法理解理想主義畫家作品的價值。反之亦然。欣賞一幅畫作的唯一方法，就是按照創作這幅畫作的畫家觀點去研究。我們必須要嘗試進入創作者的心靈，找到他的創作動機，站在他的觀點去看待畫作的主題。

　　當我們這樣做的時候，可能仍然不喜歡他的畫作，但這是另外一碼事。也許，當我們發現了這位畫家的創作動機與觀點之後，覺得根本無法給我們帶來任何愉悅的感受。我們的想法肯定是與畫家有些出入，他與我們的想法肯是無法真正達成完全一致。或者說，雖然我們認同他的創作動機與觀點，但我們並不認為他以很好的方式表達出來。無論在哪一種情形，他的畫作都是不適合我們。至少，在現在並不適合我們。隨著年齡越大，閱歷越發豐富，我們可能會發現，我們的動機與觀點發生了一些變化。我們已經進行了更加深入的研究，了解得更多，可能會發現我們曾經不是那麼關注的畫作，現在竟然成了我們所欣賞的畫作。另一方面，那些我們曾經喜歡的畫作，現在卻再也提不起我們的興趣。

現在，我想要稍微談論一下自然主義或現實主義與理想主義之間的區別。當繪畫藝術在十三世紀末期在義大利興起的時候，當時畫家的首要目標，就是讓他們的畫作更加接近生活與自然。我在上文已經談論過了喬托的例子，喬托描繪的事物顯得更加全面，有著自然本身的姿態，因此這些事物看上去更加真實，更能將周圍環境的深度與距離展現出來。接著，我還談到了馬薩喬這位畫家。馬薩喬在描繪人物形象時，追求人物與現實生活中人的相似性，並且讓人物所處的環境彌漫著真實的氛圍效果。接著，我來談談曼特尼亞[①]這位畫家。曼特尼亞透過對殘存古典雕塑作品的研究，讓他在描繪人物形象時賦予了人物更多的生命活力。這是他透過對自然界的觀察以及對古典雕塑作品研究之後感悟到的創作手法，這讓他在刻畫人物的自然性質方面顯得更加嫻熟。就形式而言，他們刻畫的人物形象是非常自然。不過，自然主義的創作動機與觀點，並不包括將自然的光線呈現出來。因為這是之後發生的事情。

曼特尼亞

① 曼特尼亞（Andrea Mantegna，約 1431-1506），義大利畫家，也是北義大利第一位文藝復興畫家。曼特尼亞在透視法上做了很多嘗試，以此創造更宏大更震撼的視覺效果，如〈哀悼死去的基督〉中他選擇從基督的腳的角度描繪基督的屍體。他的風景畫的金屬感和一些人物的石頭質感證明了當時畫家基於雕像的原理作畫的方式。

〈哀悼死去的基督〉（上）、〈聖母子升座和聖徒們〉（下），曼特尼亞作品

另一方面，對古典雕塑作品的研究，在推動自然主義進步的同時，也讓一些畫家產生了全新的創作動機與觀點。現在，因為一些學者對古希臘與古羅馬時期很多文稿的翻譯與解釋清楚之後，很多人對古代雕塑作品的興趣愈加濃厚。柏拉圖是這些人特別喜歡研究的對象。十五世紀的義大利畫家從他身上，學到了理想主義的動機與理想主義的觀點。

　　他們還從柏拉圖的作品中明白，不單純要思考事物本身，還要思考思想本身。他們甚至認為，思想的表達要比單純呈現出事物更加重要，特別是呈現出美感的思想。你們可能還記得，在談論拉斐爾〈法治社會〉這幅畫作時，我們就說過，法律體系代表著一個抽象的思想：關於正義的概念本身，以及審慎、堅定與節制等名詞的概念，即便拋開制定與執行法律，都是非常抽象的。一些人負責制定法律，一些法律可能是好的，一些法律本身可能就是壞的。有時，即便是好的法律也並不總能得到很好的執行。在當代美國，我們對法律的概念或思想，要比我們在踐行法律的方法上來的更高。在任何地方，人類的理想總是要比他們的行為更高一些。

　　動機源於我們內心的各種思想，我們的理想則源於內心的各種動機。因此，理想代表著人類為了追求最優秀與最具美感的事物所做出的最高努力。之所說這是最具美感的，因為這是最好的；之所以說這是最好的，因為這是最具美感的。

　　這就是當時義大利畫家從柏拉圖身上學到的。難道你沒有看到這些畫家將這樣的創作理念運用到畫作當中嗎？對於文藝復興時期最早的畫家李奧納多·達文西而言，他就深受古典創作精神的影響。柏拉圖的理念以下面的方式吸引著他：美感思想與呈現出美感的物體或東西是分離出來的。正如我們看到花朵的時候，就會產生芳香的感覺，而與這是什麼花朵沒有什麼關係。或者說，我們內心愛意的萌發，同樣與我們所愛的物體沒有什麼關係。對一位畫家來說，最高的創作理想就在畫作裡表達出這種抽象的美感思想，讓他描繪的人物形象具有美感，有著魁梧的身形與高貴的臉

龐，讓他的身子具有優雅與尊嚴的氣質。因此，達文西不願意將自己看到的人性直接呈現在畫作裡，因為現實的人性有著太多不完美之處。相反，他會將某個民族的人或孩子最具理想美感的形象在畫作裡呈現出來。

正是這樣的創作動機，激勵著這些畫家在十六世紀創作出了很多充滿高貴氣質的畫作。這源於畫家在看待創作主題的時候，都站在抽象美感的最高點去看。他們的創作觀點是理想主義的。但是，這種理想主義觀點並不是唯一讓他們的畫作呈現出高貴氣質的原因。這些畫家的創作，還受到他們所處時代很多民眾需求的影響。對當時的民眾來說，宗教在他們的心中占據著重要的地位。他們需要這些畫作去裝飾教堂，同時教化那些無法感受到宗教美感的人。今天的人們都掌握了閱讀的技能，書籍在很大程度上扮演著畫作在過去的功能。但在那個時代，民眾需要這樣的畫作。民眾的強烈需求，為理想主義這棵充滿美感的植物提供了肥沃的生長土壤，讓當時的畫家創作出了很多驚為天人的畫作。即便在當代人看來，那個時期創作出的傑作都是最為優秀的，因為這些畫作將兩種最強烈的動機融合起來了——民眾對宗教思想的強烈需求以及畫家對追求美感有著強烈的愛意。

不過，我們應該留意這些畫作的特點。比如說，在一些畫作裡，聖母瑪利亞坐在寶座上，四周有天使、門徒、聖人與主教。在另一些畫作裡，耶穌與他的門徒所處的場景，則是按照〈聖經・新約〉裡某個故事呈現出來的。第一類的畫作呈現了畫作在人物布局方面完全是源於個人想像力；第二類的畫作則絲毫沒有掩飾，將過去真實的場景呈現出來。畫面裡很多門徒都是漁民，他們的臉部形象就像哲學家那樣散發出高貴的氣質，他們穿著有美麗褶皺的長袍，行為舉止像一些古典雕像那樣優雅與富於尊嚴。畫面裡每一根線條、人物形態與空間的布局，都旨在為創作一幅具有美感的畫作服務。

或者說，這些藝術家出於相同的動機去創作與古希臘神話故事相關的

主題，比如靈魂的故事之類的。當時民眾對此也有些強烈的需求。雖然這樣的需求並不像宗教方面的需求那麼強烈，仍然是很受歡迎。因為，當時接受過教育的階層都對古典神話故事有著強烈的興趣。

若是從同一種理想主義觀點去看，當時的畫家願意透過創作去裝飾城市大廳的牆壁。這同樣是因為強烈的公眾需求而出現的：當時的民眾希望透過這樣的方式讓他們的城市充滿美感，表達他們內心的驕傲。此時的義大利畫家已經學會了透過理想美感的形式表達出最高層次的美感。

不過，此時發生了一個轉變。義大利人之前就面臨著外敵入侵與內部紛爭的風險，最終失去了他們的自由與民族驕傲感。其他國家在學識與文化方面超過了他們。甚至就連民眾都失去了對宗教的強烈興趣。隨著公眾對理想主義畫作的崇高理想逐漸失去興趣，這樣的畫作也慢慢衰亡了。

不過，其他國家的畫家繼續將當時義大利的理想主義畫作，當成他們稱為「宏大風格」的模型。在十七世紀，西班牙畫家在創作宗教畫的時候，就模仿了當時義大利畫家的作品。不過，這些畫作在當時主要是被當成裝飾畫，正如弗拉芒的魯本斯與法國的勒布倫②等畫家。比方說，魯本斯為瑪麗·德·美第齊，這位法國亨利四世國王的妻子創作了一系列的宏大畫作。這些畫作現在收藏於巴黎的羅浮宮。勒布倫創作的尺寸龐大的畫作與掛毯畫，被用來裝飾凡爾賽宮。這些畫作旨在吹噓路易十四國王的偉大戰爭功勞與追求和平的貢獻。雖然路易十四國王在漫長的統治行將結束的時候，讓整個法國都變得貧窮不堪，讓國民都過著苦難的生活。

事實上，理想主義派畫作在歷史上曾經非常風光，因為這受到了強烈的宗教動機或是民眾自豪感的驅使。後來，一些畫作慢慢變成了吹捧國王的功勞或是炫耀那些懶惰富人的奢華生活。因此，在十八世紀左右，理想

②勒布倫（Charles Le Brun, 1619-1690），法國畫家。出生於巴黎雕刻世家。少年時代便深受其父親的藝術薰陶。後師從西蒙·武埃學習繪畫。歷史畫、肖像畫和宗教畫作品非常出色，作品傾向於古典主義風格。

〈瑪麗・德・美第齊〉（左）、〈昂古萊姆和談〉（右），魯本斯作品

〈布盧瓦戰役凱旋〉（左）、〈登陸馬賽〉（右），魯本斯作品

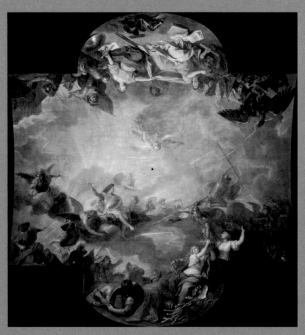

〈凡爾賽宮天頂畫〉，勒布倫作品　　　　　　　　勒布倫

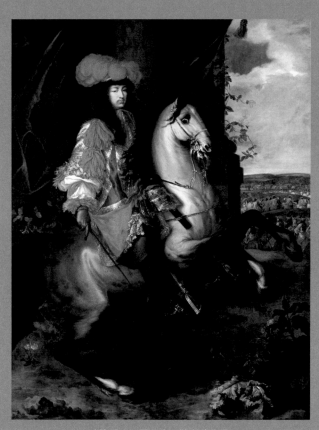

〈路易十四國王〉，勒布倫作品

主義派畫作就慢慢消失了。雖然其形式仍然保存下來，卻不再具有以前的美感。過去文藝復興時期的那種精神早已經不見蹤影。

　　不過，一種全新的畫派出現了，但這種畫派可以說是曇花一現，持續的時間並不長。因為這個畫派是基於法國民眾追求自由解放的心靈。在法國大革命爆發前的幾年裡，大衛[3]還在創作理想主義風格的畫作。他從羅馬共和國的歷史中選擇創作主題，目的是宣揚愛國主義精神，更好地鼓勵他的同胞們勇敢地為實現自由解放而抗爭。他在畫作裡描繪的人物原型，基本上都是源於古羅馬雕像。他的這些畫作符合那個時代的民眾心理，推動了法國民眾追求自由解放的事業。但是，當拿破崙稱帝的時候，大衛卻歸順到拿破崙的手下，他創作理想主義風格畫作的高尚動機也就不復存

大衛

③ 大衛（Jacques-Louis David，1748-1825），又譯達維特，法國畫家，新古典主義畫派的奠基人和傑出代表，他在 1780 年代繪成的一系列歷史畫象徵著當代藝術由洛可哥風格向古典主義的轉變。

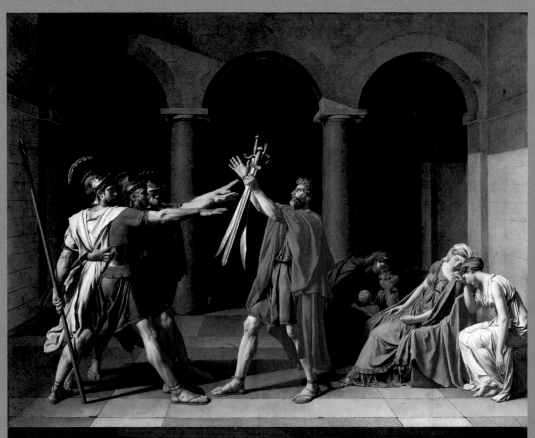
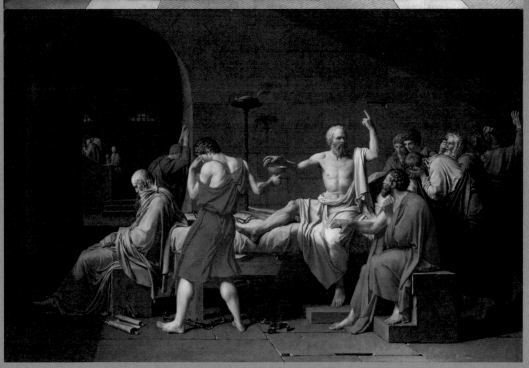

〈荷拉斯兄弟之誓〉、〈蘇格拉底之死〉，大衛作品

在了。

之後，還有不少畫家都遵循文藝復興時期義大利畫家的風格，希望透過對畫作裡的人物進行恰當的布局，再次讓過去輝煌的義大利理想主義風格畫作的精神恢復起來。但是，這些畫家的努力並沒有取得成功。也許，他們之所以沒有取得成功是因為下面兩個原因。第一個原因，過去的義大利畫作基本上都具有寓言性質的人物，而寓言性質的人物已經無法吸引當代人的興趣了。我們都更加關注現實中的真實人物。第二個原因，就是這些畫作是按照人類身形的美感形式去創作的，因此這些畫家在創作的時候也是盡可能地追求完美，然後按照虛構的方式對這些人物進行布局，只為了追求某種形式或是充滿美感或是高貴的效果。但是，當代人更加關注畫作是否以自然的方式將這個世界呈現出來。如果畫家對現實世界進行理想化處理，我們也會看到他們是透過光線與氛圍的方式去做到的。

大約在十七世紀左右，義大利理想主義風格的畫作逐漸萎靡下來，此時，我們可以在世界上兩個不同地方分別看到自然主義風格或是現實主義風格的大爆發。這兩個地方分別是西班牙與荷蘭。

我在上文已經說過，西班牙的維拉斯奎茲與荷蘭的畫家全身心地投入看到的人物或事物當中。他們是現實主義者或是自然主義者。此時，荷蘭已經從弗拉芒獨立出來了，不再受控於布魯塞爾那位總督的控制。當時荷蘭國內很多有理想的人為實現國家自由而抗爭。因此，當時的荷蘭民眾對畫家根本沒有任何描繪精美裝飾畫的需求。之後，荷蘭還與羅馬天主教脫離了關係。在新教控制的荷蘭，民眾對宗教畫作也沒有什麼旺盛的需求。雖然當時的荷蘭畫家缺乏這兩個創作動機，但他們卻擁有了另一個動機——而且這個動機還相當強烈——就是表達對國家的熱愛以及民族自豪感。這種強烈的動機足以催生出一個專注描繪真實世界的偉大畫派。

不過，在這些荷蘭畫家裡，我們可以看到，至少有一位畫家不單純是

現實主義者，而且還是理想主義者。這位畫家就是林布蘭④。我在此想要談談林布蘭表現出的理想主義。為了更好地進行說明，我想要跟你們談論一下收藏在羅浮宮裡的一幅小型宗教畫〈以馬忤斯的晚餐〉。你們應該記得，耶穌基督在復活那天的晚上時分，兩名門徒過來了，並且與他一起談論，一邊行走到以馬忤斯這個村莊。當時這兩名門徒都沒有認出他，只是談論著之前發生的事情。直到他們來到一間酒館，耶穌基督舉起手，對食物進行一番祝福，這兩位門徒才睜大眼睛，認出了他。林布蘭在這幅畫裡描繪的正是這個時刻的場景。

林布蘭

④ 林布蘭（Rembrandt Harmenszoon van Rijn, 1606-1669），歐洲巴羅克繪畫藝術的代表畫家之一，也是 17 世紀荷蘭黃金時代繪畫的主要人物，被稱為荷蘭歷史上最偉大的畫家。在油畫和版畫創作中，林布蘭展現了他對古典意象的完美把握，同時加入了他自身的經驗和觀察。比如聖經場景的繪畫中，同時體現了他對聖經文本的理解，在林布蘭的作品中，明暗對照法得到了充分的運用，著重捕捉光線和陰影的繪畫技術讓人物栩栩如生。與同時代的畫家不同，林布蘭表現的並非是人物的美貌或財富，而是經過深刻洞察後的人性與內在心理。寫實的呈現方式，毫不掩飾時間與歲月在模特身上留下的印記是林布蘭作品的一大特點。他的作品題材多樣，從經典的歷史場景、故事傳說到日常生活場景與人像。

《以馬忤斯的晚餐》，林布蘭作品

　　當你欣賞這幅畫作的時候，就會發現畫面裡並沒有義大利畫作那種壯觀的色彩。畫面裡的人物看上去皆為生活貧窮之人。林布蘭作為一名現實主義者，將阿姆斯特丹猶太人區裡那些過著貧窮生活的猶太人形象真實地呈現出來。畫面裡耶穌基督的身形與臉龐上，根本沒有讓人望而生畏的尊嚴感。不管這幅畫作的理想主義色彩如何呈現，但肯定一點的是不只是靠

形式來實現的。林布蘭創作這幅畫的動機與義大利人的不同。林布蘭的創作動機，就是將光線呈現出來。從耶穌基督的身上散發出的光，難道這不正是耶穌基督的頭銜——世界的光明使者——的最好證明嗎？從耶穌基督身上散發出來的這層光線，照亮了他身邊那些卑微的同伴，穿過了拱頂天花板，穿過了神祕的黑暗，閃耀著顫動人心的光芒。這幅畫作就與林布蘭想要談論的主題一樣，都是一個奇蹟——一個關於光線的奇蹟。

你是否理解這是以怎樣一種方式將理想主義表達出來的呢？與那個時代其他畫家一樣，林布蘭透過對周圍世界的研究，發現了光線所具有的美感。在他看來，不同強度的光線就是這個肉眼看得見的世界最具美感的元素。雖然很多義大利畫家發現了抽象形式的美感理想或是最高概念，但林布蘭卻在光線中找到了最高層次的美感。因此，當他進行創作的時候，就想要將那些雖然不是普通人，但看上去卻很卑微的人描繪出來。他讓這些人在一座很普通的酒館裡相聚的畫面呈現出現。接著，他根據自己對理想美感的概念將這個場景進行理想化處理。在此過程中，他引入了美感與光線的神祕性。

請你們留意神祕這個詞語。所謂神祕，就是超越了我們知識與理解的東西，是我們的心智與智慧所無法理解的東西。因此，我們會談論生命的神祕：科學家發現，地球上出現了不同形態的生命形式，但生命的起源對他們來說仍是一個未解之謎。即便當這些科學家將生命的起源追溯到思維所能想像到的「起源」，但距離生命真正的起源還有很大一段距離。不過，我們可以因為他們暫時還不理解這些東西，就說「哦，我們現在所不知道的事情，都是毫無價值的嗎？」肯定不是這樣的。他們意識到，隱藏在神祕裡的事實就代表著真理，甚至要比他們已知的事實更加神奇。

或者說，在某個美麗的夏日夜晚，你站在海邊欣賞著大海的景象。此時，月亮低垂，月光灑下了一條光線的道路。你沿著這條月光的痕跡望過去，一開始可以清晰地看到光線隨著波浪不斷起伏，接著波浪的運動就突

然消失了，只剩下一團光線。當你朝著遠處看，這樣的光線會變得越來越微弱，直到最後變成一條天空與海面融合起來的線——這就是地平線。你是否知道，地平線這個詞語的意思就是界限，代表著我們的視線極限，在這個視線極限之外的東西，都是我們肉眼所無法看到的？但是，在視線極限之外的地方，難道就不存在什麼東西？如果我們乘船沿著這條光線前行，我們會抵達這條地平線嗎？不會的，我們只會發現這條地平線會不斷在延伸出去，始終都是我們無法抵達的。

　　我們也可以將視線從水面轉移到天空。顯然，在我們視線所看到的天空盡頭，天空仍然還有延伸出去的地方，上面點綴著無數顆星星。我們可能知道其中一些星星的名稱，掌握了這些星星的運動軌跡以及它們距離地球的距離。但是，即便是最聰明與最有智慧的人所掌握的知識，與他們的尚未掌握的未知知識相比，都是不值一提的。當我們仰望著天空，感受著天空的神祕時，我們最好還是不去多想我們所知道的，而應該將這看成是一個奇蹟、或是超乎我們理解的神跡。可見，在我們生活的四周，就有著這種無處不在且無法穿透的神祕。當我們進行如此思考，便會讓內心充滿精神的愉悅。也就是說，這樣的愉悅超越了知識的理解範疇，觸動著我們更高層次的情感能力，但我們卻不知道這到底是一種什麼樣的東西，因此我們將之稱為精神。我麼將最高層次的情感稱為精神，這個詞語本身就包含著某種神祕的元素。關於這個事實，可以透過我認識的一個小女孩的例子進行有趣的闡述。這個小女孩很希望母親給她朗讀詩歌。我問她是否懂得其中某一首詩歌。「當然不懂了。」她馬上回答說，「如果你能夠了解詩歌的話，那麼詩歌還有什麼樂趣可言呢？」

　　我之所以花費不少篇幅談論林布蘭，是因為他透過光線的美感與神祕去對一個場景進行理想化處理，已經成為了當代畫家慣用的創作手法。不過，在林布蘭去世將近兩百年之後，世人才開始按照他的這種方法進行創作。與此同時，林布蘭與他所在那個世紀的其他荷蘭畫家，以及西班牙的

維拉斯奎茲已經被世人所遺忘了。那個時代的畫家忙著創作讓另一種概念的理想主義充滿生命力的畫作，使之與文藝復興時期義大利畫家基於形式之上的理想主義畫作形成區別。事實上。直到自然主義畫派再次受到歡迎，借助光線的美感呈現出的理想主義畫派才再次燃起了生命之火。

我在上文已經說過，在十九世紀初，自然主義風格重新燃起了生命力。我們可以看到，英國風景畫家康斯特勃的作品，受到了法國楓丹白露——巴比松畫派的風景畫家的青睞。你們可能還記得，他們的創作觀點就是將眼睛所看到的自然景象呈現出來，但他們的創作動機是為了將激發他們內心的愛意情感表達出來。

大約在這個世紀中期，古斯塔夫・庫爾貝⑤大聲宣稱自己是一位自然主義者。他這樣說的意思是，他就像那些巴比松的自然主義畫家一樣，都

古斯塔夫・庫爾貝

⑤ 古斯塔夫・庫爾貝 (Gustave Courbet, 1819-1877)，法國著名畫家，現實主義畫派的創始人。主張藝術應以現實為依據，反對粉飾生活，他的名言是：「我不會畫天使，因為我從來沒有見過他們。」

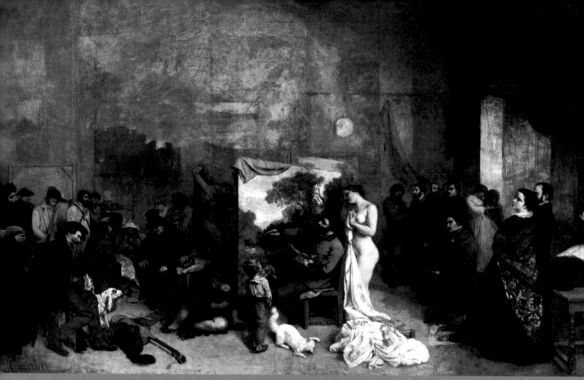

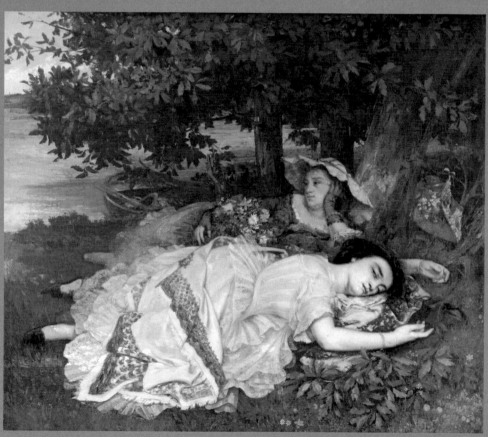

〈畫室〉（上）、〈塞納河畔的女孩們〉（下），古斯塔夫・庫爾貝作品

是在創作的時候不受情感的控制。他相信，一位畫家在創作時唯一應該關心的，就是將眼睛所能看到的場景呈現出來。他想要將繪畫藝術局限在視線所能看到的場景。因此，他認為，要是畫家嘗試根據《聖經》或是任何歷史主題，或是想像世界裡的主題去進行創作，這是非常愚蠢的行為。因為這些畫家從未真正見過這樣的場景，因此作為畫家的他們根本無法將這樣的場景呈現出來。庫爾貝認為，這些畫家的創作，其實已經超乎了繪畫藝術本身，其實是在繪畫藝術之外的領域瞎搞。他認為，這些畫家扮演著小說家或是演員承擔起來的角色。

　　庫爾貝關於現實主義的這種觀點與動機，只是描繪自己所看到場景的想法，在另一位法國畫家愛德華・馬奈⑥身上得到了進一步的拓展。馬

愛德華・馬奈

⑥ 愛德華・馬奈（Edouard Manet, 1832-1883），出生在法國巴黎的寫實派與印象派之父。馬奈的畫風乍看之下應該屬於古典的寫實派畫風，其人物細節都相當有真實感。但馬奈之所以也被歸為印象派畫家的原因，在於他所畫的主題，顛覆了寫實派的保守思考。要畫戰爭，就畫衝突性高的、被處決的畫面。要畫野餐，就畫爭議性高的對比，裸女自然的坐在穿西服的紳士當中。馬奈很明顯的表示出，印象派並不僅僅靠繪畫技巧來與眾不同，主題也可以重新思考的一個概念。

〈草地上的午餐〉（上）、〈海灘上〉（下），愛德華・馬奈作品

〈陽臺上〉（左）、〈娜娜〉（右），愛德華‧馬奈作品

〈咖啡館〉（左）、〈淡紫色花束〉（右），愛德華‧馬奈作品

奈曾經非常欣賞維拉斯奎茲的作品。從他的作品裡，馬奈學到了下面幾點：首先，一種描繪主題的全新視野；第二，將他所看到的場景呈現出來的全新方法。這種看待主題的全新方法，就是我們現在所說的「印象畫派」。

　　我真的要為使用這個全新詞語給你們帶來的困擾感到抱歉。不過，我認為你們已經為此做好了心理準備，因為印象畫派宣稱，這是一種看待事物更加自然與真實的方法。在看待事物這個問題上，事實的確如此。這並沒有將事物本身到底是什麼計算在內，而是將這些事物給我們的心靈留下的印象呈現出來。你正在學校的教室裡學習，此時一位陌生人來到了課堂。他與一位老師交流了幾分鐘，接著就走出去了。這位陌生人到底是怎樣一個人呢？如果這個教室裡有二十個學生，那麼當他們回到家後，跟人說起這個陌生人的事情時，可能會對這位陌生人的形象有二十個不同的印象。他們所描述的印象可能在某些方面存在一致，在其他方面存在差異，但是每個學生對此人的印象可能都是他們內心的真實感受。至於他們的印象是否真實，就要取決於他們的觀察是否敏捷與富有洞察力。但不管怎麼說，這樣的印象並不會包括諸多細節，而只能是一個大概的印象。

　　如果你探出頭從窗外望去，看到大街的場景，你可能會看到幾個人正走在人行道上。你會對這些正在走動或是站立不動的人產生一個總體印象。其中一些是男人，一些是女人，他們都穿著顏色不同的服裝。此時，一位現實主義畫家可能會說：「這些人物形象都代表著一個真實的人。因此，我會盡可能按照他真實的面貌去進行刻畫。要想做到這點，我會要求他盡可能長時間地站立著，好讓我有時間對他的所有細節進行認真的觀察。」印象畫派的畫家會反駁說：「如果你這樣做的話，你的確可以真實地描繪出某些畫面，但這樣的畫面實在是太真實了。如果你走在大街上，是絕對不可能以這樣的方式去觀察別人的。過分關注細節，就會失去對人物的總體印象。」

當你對這位印象畫派畫家的說法進行深入的思考，就會發現他們是對的——當然，這是從印象畫派的觀點出發的。他們表示，如果你想讓畫作彰顯出自然氣息，就要做到真正的自然。如果你想要畫作看上去真實，也要按照自然的方式讓它們看上去真實。如果藝術創作唯一需要去做的，就是讓場景盡可能地與自然界相似，將事物原本形象呈現出來的話，那麼當你突然間觀察這些事物的時候，就會發現印象畫派的畫家們是對的。至於這種觀察事物的方式顯得特別有趣這個事實，經常可以從自然界呈現出的那種最具美感的短暫效果中看出來：這樣的效果可能只持續片刻，接著轉瞬即逝了，印象畫派畫家就需要抓住這個時刻，在這個時刻的場景給你留下的印象發生改變之前進行創作。你們都可以根據自身的生活經驗去理解我所說的這些話。當你的朋友臉上露出某些表情的時候，你會大聲地說：「哦！如果我能夠用照相機拍下這樣的表情就好了。」不過，當你拿來照相機的時候，他臉上之前的那副表情可能早已消失了，很難重現。那些信仰印象主義的現實主義畫家們想要在畫作裡呈現出來的效果，就是某個主題轉瞬即逝之前的那種印象場景。

目前為止，我已經嘗試解釋印象畫派的觀點。現在，讓我們認真思考他們呈現所看到事物的方法。這套方法的整個祕密，就在於光線在事物的形象呈現上所扮演的角色。馬奈與其他印象派畫家，包括克勞德·莫內⑦、惠斯勒等代表性畫家，都像維梅爾那樣將物體看成是被光線包裹著。不過，這些印象派畫家在這方面要比維梅爾走的更遠。

印象派畫家對光線的強度進行了更為細緻的研究，了解到光線會因為地區、季節或是一天不同時辰而發生變化。在莫內創作的一系列畫作裡，

⑦ 克勞德·莫內（Claude Monet, 1840-1926），法國畫家，印象派代表人物及創始人之一。「印象」一詞即是源自其名作〈印象·日出〉，印象派的理論和實踐大都有其推廣。莫內擅長光與影的實驗與表現技法，最重要的風格是改變了陰影和輪廓線的畫法。在其畫作中沒有非常明確的陰影，亦無突顯或平塗式的輪廓線。此外，他對於色彩的運用相當細膩，曾長期探索實驗色彩與光的完美表達，常在不同的時間和光線下，對同一對象作多幅描繪，從自然的光色變幻中抒發瞬間的感覺。

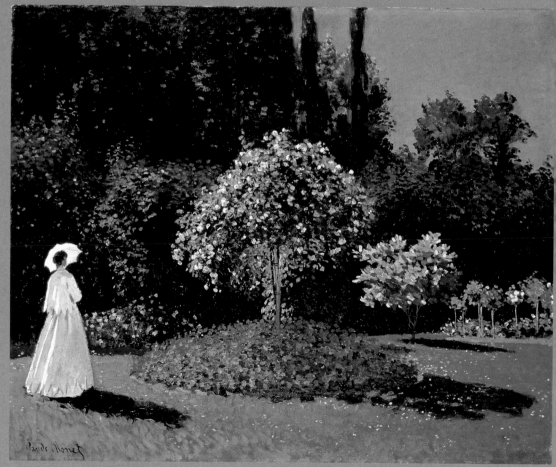

〈印象·日出〉（上）、〈花園中的女子〉（下），克勞德·莫內作品

〈睡蓮和日本橋〉（上）、〈查令十字橋〉（下），克勞德・莫內作品

主題都是同一個乾草堆。至少，這是一些人對他這些畫作的描述。不過，如果他們站在莫內的創作觀點去看，就會發現畫作的真正主題並非是乾草堆，而是光線照在乾草堆表面上形成的效果，而且在每種情況下光線呈現出的效果都是不同的。在他的這些畫作裡，沒有一幅畫作是存在相似之處。每一幅畫作都將光線在某個瞬間的場景展現出來。在這些畫作或是其他畫作裡，莫內都將光線帶給他肉眼的那種細膩微妙的印象呈現出來。因此，我們可以說，莫內的印象主義畫作裡也有自然主義成分。

《乾草堆系列》，克勞德‧莫內作品

　　不過，惠斯勒的作品則沒有那麼的細膩，但同樣將事物對他的想像世界留下的印象呈現出來。可以說，惠斯勒是一位理想主義的印象派畫家。比方說，他描繪了幾幅關於夜晚場景的畫作。他將這些畫作稱為「夜曲」。畫作裡描繪的真實物體相比於莫內描繪的乾草堆來的更不重要，因

為在黃昏時分陰暗的光線下，一切事物看上去都是模糊不清的。惠斯勒不希望我們看到那座大橋、船隻、大海、海岸或是其他物體的形態。他希望我們只是意識到這些事物的存在，就像一束變幻莫定的神祕光線形成的那種精神形態。〈巴特西大橋〉系列、〈巴特西河灘〉系列、〈夜曲·柏格諾里吉斯〉系列畫作等，都會讓我們想起林布蘭創作的〈以馬忤斯的晚餐〉。在林布蘭的這幅畫作裡，人物的形象是謙卑的，而在惠斯勒描繪的大橋形象上，也顯得非常普通。河灘與船隻看上去沒有什麼特別之處。但在每個情形下，這樣的場景都透過神祕的光線得到了理想化處理，並激發起我們精神層面上的想像。兩百年後，林布蘭當初基於光線的抽象美感，而不是事物本身形態的全新理想主義創作原則，已經為當代畫家所接受了。

在某種程度上，所有的畫家，不管是自然主義畫家還是理想主義畫

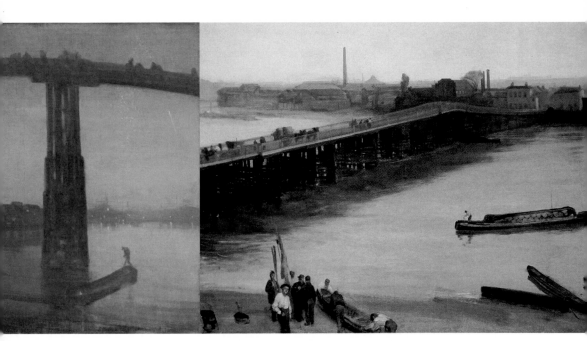

〈巴特西大橋〉系列，惠斯勒作品

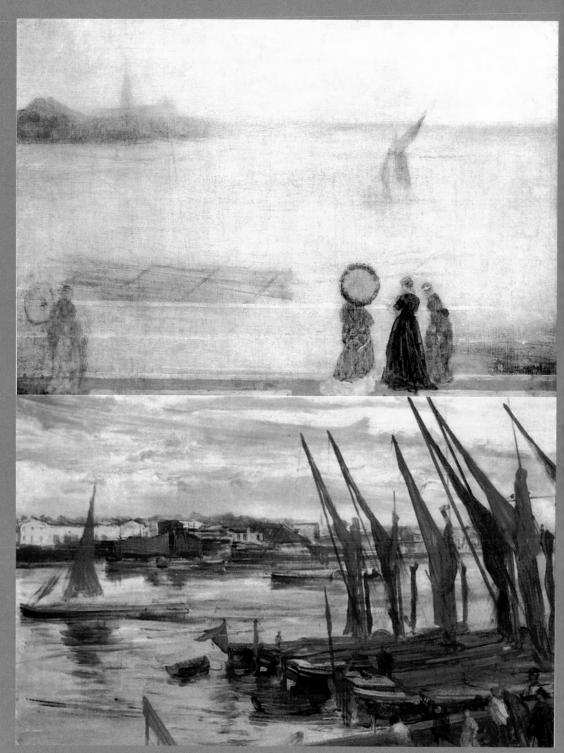

〈巴特西河灘〉系列，惠斯勒作品

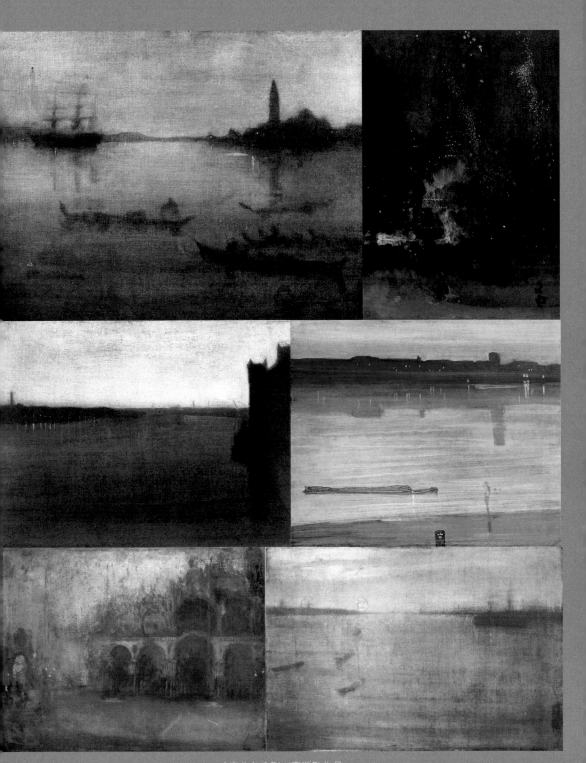

〈夜曲〉系列，惠斯勒作品

家，他們在創作具有當代精神的畫作時，都受到了莫內與惠斯勒的影響。
這兩位畫家做出的榜樣，在對光線的研究與呈現方面做到了最好的展現。
不過，雖然他們的追隨者都認可這樣的創作動機，但他們的創作觀點還是
獨立的。與莫內一樣，他們的創作觀點也是客觀的。他們滿足於將物體帶
給我們眼睛的印象呈現出來。不過，因為他們所看到的場景與莫內所看到
的不一樣，因此他們的畫作也必然會與莫內存在著出入。每一名畫家呈現
出來的作品，都代表著他們各自的性格。同理，其他像惠斯勒這樣的畫家
有著主觀的創作觀點，他們將印象對心智的感受記錄下來。因此，他們的
畫作會根據彼此不同心智的想法與性情而發生變化。事實上，在之後一段
時間裡，印象派就誕生了很多有著多元化創作動機與觀點的畫作。

　　讓我試著對此進行一番解釋。從美國獨立戰爭與法國大革命之後，民
眾對我們現在稱之為個性的東西漸漸產生了強烈的興趣。這些革命運動的
主要目的，就是要確立每個獨立個體都擁有生命、自由與追求幸福的權
利，而成立政府的思想是讓每個個體都有機會最大程度地實現他們的潛
力。比方說，你的老師在教育學生的時候，並不是將學生當成機器人，而
是盡可能地對每個學生的不同情況進行因材施教，更好地培養每個人獨特
的個性。在很長一段時間裡，這一直是教育界與政府所遵循的一個原則。
這帶來的結果是，世人在追求個性方面有了長足的發展，因為那些有某方
面特長的人有機會去挖掘這樣的潛力。事實上，在當今時代，可以說沒有
什麼東西比彰顯個性更加重要的了。追求個性是非常自然的，我們也應該
在畫作裡尋求這樣的個性。如果我們嘗試著這樣去做，就必然能夠找到。

　　我們可以看到，在之前的時代，經常會出現諸如「藝術學派」這樣的
稱呼。比方說，在談論義大利繪畫藝術的時候，就有佛羅倫斯畫派、威尼
斯畫派、羅馬畫派等。或者，當我們談論弗拉芒畫派、荷蘭畫派等等。每
個畫派的畫家基本上都生活在某個城市或某個國家，因此他們的畫作在創
作動機與繪畫方法上都有著相當程度的相似性，與其他畫派的風格形成區

別。在當今時代，如果一位專家去欣賞過去的畫作，就可以八九不離十地說出某幅畫作屬於某某畫派。

不過，一百年後的專家在欣賞當代畫作的時候，肯定不會談論什麼畫派了。他可能立即看出某些畫作是美國畫家、德國畫家或是法國畫家創作的。因為，畫家所屬的民族、生活習慣與思維模式，肯定會在他們的畫作裡打下深刻的烙印。不過，即便是在同一個國家裡，還是會因為不同的畫家，存在著多樣化的創作動機與觀點。

因此，在當代，不僅是繪畫作品裡表達出超越以往任何一個時代的鮮明個人風格，而且書籍內容已然如此。當代畫家創作畫作，只是為了表達個人的情感。這也是當代畫作在氣勢恢宏與格調上劣於古代畫作。古代畫作不單純是在尺寸方面較大，而且還有著非個人化的風格，就好比一棟精緻的建築。負責設計華盛頓國會山建築的建築師就在這個過程中，表達了個人的情感。不過，當我們欣賞這些畫作時，卻感受不到這樣的個人化情感。在絕大多數當代畫作裡，我們根本感受到不到那種非個人化的情感，而是感受到鮮明的個人親密感，讓欣賞者能夠分享畫作的情感。這也是我們這些欣賞者不僅願意去找尋的，更願意去感受的。我們經常會將這稱為畫作的情感。

這樣的情感可能是各方面的情感，「從嚴肅到愉悅，從充滿生命力到莊嚴凝重的狀態。」這樣的情感可能具有浪漫性質的，透過那些古怪或是讓人驚訝的意象吸引著我們；也可能充滿著柔和的情感，像詩歌那樣吹起號角；也可能激盪起我們內心深沉、深刻的情感，會讓我們進入幻想世界。不過，關於這方面，我已表述足矣。

在本書行將結束之際，我想對這個篇幅較長的章節進行一番總結。我們知道，繪畫領域記憶體在著兩種主要的創作動機與觀點，分別是理想主義與現實主義。前者源於藝術家想要將理想美感的概念呈現出來，而後者則是想要將藝術家對自然的愛意表達出來。我們知道，他們都曾在歷史的

某個階段內達到了最高峰。因為所處的時代背景為它們提供了生長的土壤，他們的發展壯大也只是滿足了各自時代的需求。最後，我們可以看到，無論是自然主義還是理想主義都經受了一番變革。一開始，無論是自然主義還是理想主義的創作動機，都是關注形式的，後來則特別關注光線的效果。

　　因此，當你欣賞一幅畫作的時候，可以捫心自問：這位畫家只是簡單地將肉眼看得見的畫面呈現出來了呢？還是嘗試讓畫作主題去表達他個人的某些情感呢？

　　如果這位畫家只是簡單地將肉眼看見的形象呈現出來，他是否意識到畫作的形式呢？還是他將形式看成是被充滿光亮的氛圍包裹下的東西呢？除此之外，如果我們認真研究畫作的每個部分，就可以看看他是否將可見的場景按照原本的場景呈現出來，或是他想要將整個場景帶給他腦海的印象呈現出來？

　　如果他是透過畫作的場景表達個人的情感的話，那他的個人情感到底是什麼呢？這幅畫作是否只是簡單地表達出畫家意識到的自然界的宏大與美麗呢？還是畫家想要透過那些肉眼看不見的神祕去表達個人的情感呢？

　　我在上面給予的這些提示，可以幫助你們更好地探尋不同畫家的創作動機與觀點。

查理斯・亨利・卡芬談看畫：

從構圖形式到色彩氛圍，藝術評論家論如何欣賞世界名畫

作　　者：[美] 查理斯・亨利・卡芬 (Charles Henry Caffin)

翻　　譯：孔寧

編　　輯：林緻筠

發 行 人：黃振庭

出 版 者：崧燁文化事業有限公司

發 行 者：崧燁文化事業有限公司

E-mail：sonbookservice@gmail.com

粉 絲 頁：https://www.facebook.com/ sonbookss/

網　　址：https://sonbook.net/

地　　址：台北市中正區重慶南路一段六十一號八樓 815 室

Rm. 815, 8F., No.61, Sec. 1, Chongqing S. Rd., Zhongzheng Dist., Taipei City 100, Taiwan

電　　話：(02)2370-3310

傳　　真：(02)2388-1990

印　　刷：京峯數位服務有限公司

律師顧問：廣華律師事務所 張珮琦律師

國家圖書館出版品預行編目資料

查理斯・亨利・卡芬談看畫：從構圖形式到色彩氛圍，藝術評論家論如何欣賞世界名畫 / [美] 查理斯・亨利・卡芬 (Charles Henry Caffin) 著；孔寧 譯 . -- 第一版 . -- 臺北市：崧燁文化事業有限公司， 2024.01

面；　公分

POD 版

ISBN 978-626-357-886-9(平裝)

1.CST: 藝術欣賞 2.CST: 藝術評論

901.2　　112020805

定　　價：750 元

發行日期：2024 年 01 月第一版

◎本書以 POD 印製

電子書購買

臉書

爽讀 APP